US $100 設計旅店趣遊

東京 │ 上海 │ 曼谷 │ 香港 │ 新加坡
TOKYO │ SHANGHAI │ BANGKOK │ HONG KONG │ SINGAPORE

金美善•金貞淑•金宰民•朴珍珠──── 著　邱淑怡────譯

目錄

Bangkok

Shanghai

194

 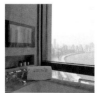

 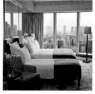 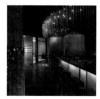

Hong Kong

276

Tokyo

334

Information

▶ **客房費用**：本書所示的客房價格，為2011年旅遊淡季時，最低等級（通常為標準房）至往上2~3等級之住房費。
而書中所標示的價格，為對照國內外旅店訂房網站後的平均價格。
東京旅店所示費用，則為雙人房的單人價格；其餘國家則為雙人房之價格。

▶ **餐廳費用**：以兩人共食前菜、主餐、甜品等3~4樣料理來計算，為平均一人所需之費用。

▶ 電話號碼以+（表示需輸入001、002等國際電話接通碼）、國家代碼、區域代碼與電話號碼所組成。區域代碼前若有
(0)，表示從台灣撥打時需省略；但於該國撥打時，則需加「0」。新加坡與香港為都市國家，因而沒有區域代碼，而
是直接以國家代碼與電話號碼組成。

▶ 飯店「位置」欄位中的站名，均指都市中心的電車站，並省略電車與路線名稱。

▶ 旅店設施與客房設備圖例如下

WRITERS

金美善 自由行規劃公司代表

每前往一個不同的國家，我都會深深地愛上那個地方。前兩天，最喜歡的還是泰國曼谷；卻又因造訪了新加坡而對當地讚不絕口。為了寫這本書，我再次與各城市陷入愛戀的漩渦。重訪各個都市，遇見了熱心善良的人們，實在難以評斷最喜愛的地方。在準備與取材的過程中，發現這些旅店均投注了創新思維，打造出絕無僅有的主題旅店。宛如藝術品般的前衛性與設計感，不僅讓人讚嘆連連，更激發了許多人的創意與構想。

本書恰好是我的第十本作品，對我而言是如此特別又值得感激，為了這本書而勞累的同事們、協助完成新加坡文稿的林賢智先生、相見恨晚的實力派編輯，真心地感謝你們。最感謝的是我的長腿叔叔老公金炫，能讓我安心做個長期出差、經常不在家的妻子。

金貞淑 出版社企劃

我曾因無法忘懷初次出國旅遊的地方——曼谷，而坐在辦公室裡，看著天上的飛機嘆息。年過30，才發現自己對於旅遊的熱忱，再也沒有任何事物可以阻擋！於是，我在五年內探訪了500多間旅店、出了五本著作，至今仍以旅遊作家的身分為樂。

雖然我平時以體力差而聞名，但在旅遊時，就像變了個人似的。每次踏入旅店，最喜歡拿著相機到處拍攝。有時覺得，與其在名號響亮、華麗高級的飯店中享受，倒不如在樸素的旅店中，度過輕鬆自在的夜晚。因此，我堅信「能讓心情放鬆的旅店」，才是「好的住宿點」的真諦。感謝參與此書的所有同仁，以及拉拔我成為旅遊作家的AQ公司代表王英豪先生。

金宰民 出版企劃兼旅遊作家

30歲以前,我是個旅遊經驗少得可憐、又討厭出門的宅男;卻因出書的誘因而拋下工作,毅然參與此書的製作。原以為出一本書就會滿足,沒想到居然成了第二份工作。除了在出版社擔任企劃編輯;閒暇時,便會帶著相機到韓國各地攝影、旅遊。旅行,讓人淪陷的最大魅力,就是對於住宿的期待。剛開始,僅單純地喜歡設施完備、豪華的高級飯店;然而,在逐漸累積經驗與心得後,發現真正想讓人停留的因素,並非取決於規模與價格。

旅店已不再是旅行途中歇息睡覺的處所,而是需要認真挑選的旅遊目的之一。現在的旅店,揉合了當地傳統與流行文化,也反映了居民的飲食、居住與生活樣貌,能讓旅客留下深刻的體驗。有時,不妨拋開對價格與等級的執著,將旅店住宿視為愉悅的行程之一,讓旅行更臻豐富。

朴珍珠 旅遊作家

自從20歲初次出國到香港玩後,便深深著迷於旅行,動不動就拖著行李往機場去。然而,短暫的旅行卻讓我越來越不知足,因而放棄了原本的工作,過著周遊列國、攝影、寫作的生活。從一晚不到10美元的Guest House,到超過1000美元的奢華飯店,我體驗過的住處不下數百間,慢慢發現,旅店的價值並非等同於價格,而在於是否符合個人需求與特性。「好的住宿點」是非常主觀的概念,別人眼中的人氣飯店,於我而言可能極為普通。只要找到適合自己的旅店,整趟旅程的滿意度定能大幅提升。希望這本書能成為所有旅行者選擇住宿時的最佳指南。

旅店趣遊

Introduction

☑ 選擇一見傾心的旅店

☑ 以最低價預訂房間

☑ 從入住到退房都要從容不迫

☑ 事先學好各種飯店用語

☑ 瞭解旅店生活的大小事

☑ 完全回本的旅店玩樂法

☑ 掌握最適合自己的旅店類型

☑ 亞洲五大城市的旅店概論

旅店巡禮準備上路！

過去20多年來，海外旅遊日漸唾手可及，旅遊的定義也不斷地改變。從跟隨著導遊的腳步參觀名勝古蹟的團體旅遊，發展出依個人喜好安排行程的自由行。此外，除了欲在短期內踏遍整座城市的背包客；也有試著融入當地生活，在咖啡店與特色小店悠閒度過假期的人。不論旅行方式為何，喜歡的旅店，甚至知名主廚開設的餐廳，都成為旅遊的重點行程之一。

與過去相比，開放觀光的國家越來越多，入境條件也隨之寬鬆。過去需要航空法律與簽證才能入境的國家，如今幾乎可以像自家廚房般自由出入。許多廉價航空因運而生，國際線上，每天都有數班往來各國的飛機。緊密結合的航線網絡，為旅客們插上展翅高飛的雙翼。

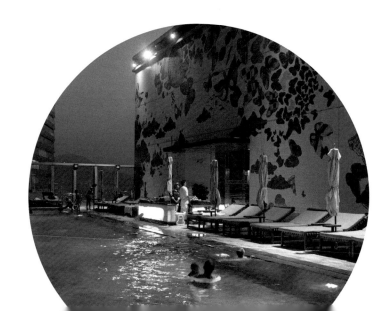

至於住宿環境，又有怎樣的變化呢？在團體旅遊盛行的時代，旅店只是被安排好的歇息場所，並不會多加停留。然而，當旅遊不再只是觀光遊覽，而具有休憩與充電的價值時，旅店的選擇也相形重要。透過部落客分享的住宿經驗、旅店介紹等，在在證明了旅店住宿已演變成新的旅行風格，跳脫「只是睡覺」的刻板印象，成為旅程的重點之一。換句話說，越來越多人捨棄舟車勞頓的團體旅遊，轉而選擇在喜愛的旅店中，享受各種設施與服務，並悠閒地享用自助式餐點；或賴在躺椅上，沐浴在溫暖的陽光中。

精品酒店與設計旅店的出現，再度刺激了住宿文化的演進。千篇一律的大型飯店不再是唯一選擇；蘊含人文故事，且能引發好奇心的新式旅店，刮起了一股旋風。雖然規模相對精巧，但多元的主題、精緻的裝潢、合理的價格、貼心的服務，皆令年輕旅客心生嚮往。而旅店的設計與故事，也成了價格和便利性之外的參考準則。

本書精選近100間在亞洲五大都市中，價格合理、設計獨特的旅店，並依同行者及旅遊目的來分類介紹，打造一趟值回票價的完美旅程。此外，也附上了詳盡的當地資訊與說明，無論是旅行充電的背包客，或是只將旅店視為休息處所的旅人，皆能藉此發掘旅行的新定義。

Booking

2

$100
入住
極致旅店

價格與機能的拉鋸戰，總令人難以取捨。一天$100的經濟訂房祕訣大公開。

如何花小錢入住大飯店？

前往海外旅遊，除了機票，最大的開銷即為住宿費。若選到等級較高的旅店，住宿費可能就佔據了旅遊經費中的1/2甚至2/3。但是得來不易的假期，又不想委屈自己住在簡陋的地方。在網路發達的現代，只要稍微勤勞一點，以100美金入住原價500美金的旅店，絕非難事。

旅店訂房網站大比拼

網路上有無數個旅店訂房網站，一一選擇、比價，既花時間又沒效率。此時，「旅店比價網站」便能派上用場。例如，www.tripadvisor.com.tw連結了全世界主要旅店的預訂網站，提供各旅店的空房狀態與報價比較，並於下方記錄網友實際體驗後的評價及優缺點。然而，此網站與www.funtime.com.tw或hotel.backpackers.com.tw/cn等國內訂房網站並未同步連結，進行比價後，仍需多逛幾個國內的旅遊或訂房網站。即使是同一間旅店的同等級房型，也會因供應早餐與否、附加稅金或服務費等，而產生不同的價格。

區域性專屬旅店訂房網站

如同食物或產品在原產地的售價較為便宜，各個國家或地區專屬的旅店訂房網站，通常也提供了更為划算的價格。例如，中國與香港可利用www.chinahotels.net/tc-homepage.html或www.hongkonghotels.com/big5.html；泰國則有www.hotelthailand.com等區域性訂房網站。這些網站與當地旅店密切往來，會不定期推出優惠活動，還有機會以低價入住。至於日本的www.jalan.net，雖然只有日文介面，但其報價卻比全球性的旅店比價網站來得低廉，若完全不會日文，不妨利用翻譯網站協助訂房。新加坡地區雖然沒有專屬的訂房網站，但若仔細追蹤上述比價網，或在搜尋引擎鍵入欲旅遊國家及「訂房比價」的關鍵字，便有機會尋得令人驚喜的優惠。

善用旅店內部的預訂系統

若要在同一間旅店連續住宿10~20晚，建議選擇全球連鎖飯店，並加入網站會員，即可享有各種會員活動與優惠。喜達屋（Starwood）、洲際（InterContinental）、希爾頓（Hilton）、君悅（Hyatt）等全球 連鎖旅店，均有內部預約系統。若會員達到一定的入住天數，即可享有房間升等、免費早餐、使用附設酒吧等服務，但這項方案僅適合長期住宿的旅客。Starwood集團的內部訂房系統，本身即具有最低價保證，而連結世界各大訂房網站的www.hotelscombined.com，可同時比較網路訂房價格與旅店官方報價，可說是其他非連鎖旅店的最低價保證。

各大旅店內部預訂系統

喜達屋（Starwood）：www.starwoodhotels.com/preferredguest

洲際（InterContinental）：www.ichotelsgroup.com

希爾頓（Hilton）：hhonors3.hilton.com

君悅（Hyatt ）：www.goldpassport.com

旅遊淡季的限定優惠

海外旅遊日益頻繁，其實很難精準地劃分淡、旺季。但以旅店的入住價格來看，依然存在著費用差異多達數倍的淡、旺季之分。近年，由於氣候暖化，香港與新加坡經常舉辦國際會議，而國際會議較集中的4~6月及9~11月，旅店價格必定隨之水漲船高，但台灣的暑假期間，反而避開了高價時段。至於曼谷的旅遊旺季，則依照當地的乾季，大約落在12~5月份，6月份的雨季開始後，旅店便會祭出折扣優惠，甚至有住兩晚送一晚的促銷活動。上海與東京旅遊則在冬季時較為冷清；氣候溫暖的夏天則是住宿費高漲的時期。12月~1月初為世界各地的共通旺季，需盡量避免在年末時出遊。

Budget 3

自由行 vs. 團體旅遊

究竟自由行與團體旅遊的預算差多少呢?

初次前往香港時,想要買一個名牌包、參觀維多利亞港並欣賞夜景,也有許多想嘗試的美食餐廳。訂機票前,買了一本香港旅遊書,也在網路上搜尋各種相關資訊,仍無法決定下榻旅店,以及四天三夜的行程。無意間,看到旅行社推出的團體旅遊,價格既便宜又有豐富的行程。正準備下訂喜歡的團體行程時,突然想起了朋友說的話。不久前,朋友參加了香港團體旅遊,卻發現旅店簡陋、餐食不精緻、購物中心不符期待等問題。為了解決如此矛盾的情形,我決定仔細比較自由行與團體旅遊之間的差異。

自由行

適合20~40歲,或是對體能有信心的旅客。東京、香港、上海、曼谷、新加坡等國,是亞洲圈的旅遊勝地,有大量的旅遊書刊與網路資料可參考。語言不通的國家,大多設有中文觀光導覽服務,只要事先預訂好機票與住宿,即使英文不好也無需煩惱。此外,各大都市皆有完善的地鐵、公車、客運系統,主要觀光景點也集中於市區,搭乘計程車也不會造成太大的負擔。鬧區聚集了各種購物中心與美食餐廳,可依喜好來挑選。

優點

1. 依照自己的需求和喜好,自由安排航班、旅店、目的地、餐食等。

2. 可避免不必要的購物推銷與導遊解說。

3. 不需要遷就陌生人,保有自由的個人行動。

4. 不需要限定活動時間。

5. 可依自己的經費預算調整行程。

缺點

1. 需耗費許多時間與精力做事前準備。

2. 可能會因語言問題而產生不便。

3. 較難應變治安問題或緊急事故。

團體旅遊

突然獲得幾天休假、與父母同行，或沒時間蒐集資料的人，可考慮參加旅行社的團體旅遊。短短幾天內，即能逛遍主要景點、品嚐代表性美食、欣賞知名表演及參觀當地博物館。豐富多元的內容，是團體旅遊的最大特色；但若不慎選到劣質旅行社，可能會有強迫購物、兜售土產、收取不合理小費等情形，也可能因緊湊的行程而身心俱疲。團體旅遊的報價，通常不包含航空燃料稅、機場稅、旅店小費、土產購買、導遊小費等支出，擬定預算時，必須自行加入計算。旅行社經常會在淡季推出特惠行程，但團費高低也會影響旅店與餐食水準，還有是否包含小費等細項，請務必謹慎挑選。

優點

1. 不需費心蒐集相關資訊，也不需自行預訂機票與住宿。
2. 可藉由導遊的解說瞭解當地文化，也較無語言上的問題。
3. 降低對於突發狀況與人身安全的疑慮。
4. 無需煩惱餐食，至少有一、兩餐會安排在知名餐廳。
5. 可在短時間內參觀許多景點。

缺點

1. 無法隨心所欲地移動，必須與團員同進退，即使餐食不合胃口也只能忍耐。
2. 可能因購買不必要的紀念品或土產而超過預算。
3. 堪稱體能訓練的緊湊行程。

自由行 vs. 團體旅遊預算比較（香港四天三夜，幣值為新台幣）

	低價自由行	高價自由行	團體旅遊（團費約20,000元）
機票	約7,200元	約11,700元	●航班限定
住宿	1,300元 × 3晚 = 3,900元（民宿雙人房單人價格）	約8,300元 × 3晚 = 24,900元（五星級旅店雙人房單人價）	●三到四星級酒店 ●包含餐食
餐食	300元 × 6餐 = 1800元（早餐由民宿供應）	約1,700元 × 6餐 = 10,200元（早餐由旅店供應）	（遊樂園行程除外）●自理餐食費約1,600元
交通	16,00元（乘坐地鐵、公車、船、電車）	約3,300元（乘坐機場快線、計程車）	●包含交通 ●自費行程約18,00元
其他	3,000元	9,000元	●各項小費、簽證約2,000元
總計	約17,500元	約59,100元	約25,400元

step 1
Check In

抵達旅店後的第一件事，就是Check In。從下車到進
房，幾乎都會有旅店人員協助搬運大型行李，自己只需
拿著隨身貴重物品即可。一般的Check In時間為下午兩
點，但若房間已準備好，通常可以提早入房。Check In
時，櫃檯人員會要求客人提供信用卡，並事先進行過卡
（Deposit），以收取住房費餘款及其他消費款項，也能
防止房客使用了自費設施或餐點後一走了之，因此，旅
客無需感到詫異或不快。住宿期間的額外消費，在退房
時會以現金或信用卡結算，完成補款或信用卡入賬後，
旅店會立即消除信用卡資料。

step 2
前往房間

一般旅店均以鑰匙或感
應卡等方式開啟房門，也
設有關門後自動上鎖的
裝置。離開房間時，務必
隨身攜帶卡片，並牢記客
房號碼。若不小心將門卡
遺留在房內時，可向櫃檯
人員請求協助。

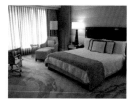

step 3
充分使用旅店設施

若想讓旅店設施發揮最大的效用，必須抱持積極的態度。旅店住宿費包含了所有設施的使用金，Check In之後，可先瞭解所有附屬設備與服務項目。大部分的旅店Spa都是自費設施，但Spa或健身房內部的三溫暖、蒸氣室通常是免費開放。其他常見的還有免費電腦設備、主要鬧區的專屬接駁車等。在觀光行程的空檔，不妨利用游泳池及各項設施側底放鬆身心。

step 4
享用早餐

大部分的旅店均提供早餐（東京與香港除外），用餐時間約為06:00～10:00。大型旅店或度假村，多半採自助式餐點；小型旅店或賓館則以套餐式為主；部分高級旅店兩者兼備。

step 5
Check Out

到櫃檯歸還門卡、確認並支付自費款項後，即可完成退房。若不想在Check In時提供信用卡，而改押現金者，櫃檯人員會在結帳後將押金退還。

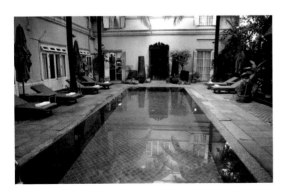

A la carte 單點菜單 源自法語、意指「單品料理」或「依菜單點餐」, 每道餐點都必須一樣樣分開點,與自助式或套餐式料理截然不同。

Amenity 房間備品 為了房客的便利性與舒適度,在客房內擺設的各 項備品統稱。包含香皂、洗髮精、沐浴乳、身體乳液等。(圖**1**)

Baggage 行李 泛指旅行提包、行李箱等各種中大型行李,或稱 「Luggage」。另外,Baggage Tag指的是行李標籤,Baggage Claim則是 指機場內的行李領取處。

Butler 管家 原本是「執事」之意。部分高級旅店會為每間客房分配一 位專屬服務人員,如同私人管家般,能隨時因應房客的需求。

Cancel 取消 將預約取消。Cancellation Charge意指取消賠償金。

Check In 入住 指旅店或機場的登記、報到手續。

Check Out 退房 旅店的結帳、退房手續。

Complimentary 迎賓贈品 原意為「免費」,是旅店為房客提供的免費 備品,常見的贈品有房間內的礦泉水、咖啡包或茶包等。(圖**2**)

Deposit 押金 預約時的訂金,或是Check In時預付的押金。預約訂金 一般為總金額的10%,Check In時,則會收取一日住宿費作為押金。

Door Man 門衛 為賓客開關車門與大門的服務人員。

Housekeeping 房務人員 負責客房清潔或備品補充的工作人員。需要 飲用水或打掃時,即可向房務人員尋求協助。

Jacuzzi 按摩浴池 原指具起泡按摩功能的浴缸,但許多旅店內的一般 浴缸也漸以此統稱。

Late Check Out 延後退房 退房時間晚於既定時間（一般為12:00），大部分的旅店皆可免費延遲至14:00；若行程或班機較晚，則可選擇延遲至18:00的休息（Day Use）服務，但必須在當天沒有其他房客預訂時，才能延後退房，建議先向櫃檯人員確認。

Make Up Room 清潔房間 清掃、整理客房。可視個人情況調整門把上的「Do Not Disturb（請勿打擾）」與「Make Up Room」掛牌。（圖**3**）

Minibar 迷你吧 擺放於客房內的冰箱與咖啡機等。冰箱內的各種飲料、氣泡水、啤酒等大部分為自費商品。（圖**4**）

Morning Call 晨喚 入住期間，在個人設定好的時間，以電話喚醒房客。標準說法應為「Wake up Call」。

Registration Card 顧客登記卡 Check In時，請顧客填寫的資料單，包括姓名、護照號碼、住址等，並由櫃檯人員進行資料建檔，主要用於顧客回住時，便於直接搜尋資料。

Room Service 客房服務 在客房內預訂餐點、飲品後，由旅店人員送至房內的服務。有時也指負責客房服務的人員。

Safety Box 保險箱 設置於客房內，由房客親自設定4~6位數密碼的小型保險箱，可用於保管護照等貴重物品。（圖**5**）

Turn Down Service 夜床服務 除了早上的房間清潔外，就寢時間之前會再次整理客房，讓顧客回到房間時，有賓至如歸的感受。

Voucher 住宿憑證 客房預訂證明，訂房完成後，一般會經由電子郵件發送。

若能掌握各連鎖品牌的特性，最適合的住宿點便呼之欲出。世界級的連鎖旅店，通常都有一些名稱不同的關係品牌。Hilton、Inter Continental、Hyatt、Starwood、Marriott、Pullman、Accor等代表性連鎖旅店，皆依房價與風格，分別設了10多個家族系列。

喜達屋 STARWOOD

總公司位於美國，在世界百餘國開設超過980間飯店，喜來登、W與艾美等，均為旗下的代表品牌。

喜來登 Sheraton 全球擁有400多間的超大型飯店品牌，在喜達屋的關係品牌裡屬中階等級，以典雅裝潢與優質服務而廣獲好評。規模龐大且附屬設施豐富，適合商務人士與中高年齡層的旅客。

W酒店 W Hotel 最適合用「Chic」來形容的W酒店，主打現代化的前衛設計，從擺飾、用品、裝潢以至整棟建築物，皆能感受設計者的創新品味。雖然附屬設施較少，然精緻的客房卻吸引了不少愛好者，房客多為20~40歲的女性。（圖**1**）

艾美 Le Meridien 在世界各大城市均設有據點，以休閒勝地的度假村而聞名。以合理的價格，就能享受高級旅店與度假村的設施，舒適的環境與溫馨的氛圍，最適合人數眾多的家庭旅遊。

洲際酒店集團 InterContinental （圖**2**）

世界最大的酒店集團，總公司位於英國，目前在全球100多個國家，擁有4400餘間據點。七大關係品牌中，包含了高階的洲際酒店及其他中階品牌。

洲際 InterContinental Hotel 洲際酒店集團的最高階品牌，融合現代與經典的裝潢風格，深受VIP老顧客與一般旅客的喜愛。近來，逐漸將經營重心轉於發展休閒度假村。

皇冠 Crown Plaza 若覺得洲際旅店價位負擔太大，則可選擇皇冠飯店。以經濟實惠為

訴求，並保有高級飯店的風格，適合能接受新穎設計的30~50歲旅客。

假日 Holiday Inn 洲際集團中最大眾化的品牌。若僅是將旅店當作休憩、睡眠的處所，
無需太多飯店設施的旅客，便能以合理的價格享有整潔舒適的住宿環境。

希爾頓 Hilton（圖**3**）

1919年，創辦人Conrad N. Hilton收購了一間小旅店後，如今已發展為全球的知名品牌。
其中包括了以創辦人命名的希爾頓與港麗，共擁有九個關係品牌。

希爾頓 Hilton 希爾頓旅店雖然金玉其外，卻稍嫌敗絮其中。適合喜歡傳統飯店服務與
附屬設施的人。

港麗 Conrad 與希爾頓並列集團高階品牌。若說希爾頓延續了傳統風格，那麼，港麗則
是多了些現代元素與品味。不但多為全新建築，整體設施也比希爾頓來得完善。

希爾頓花園 Hilton Garden Inn 希爾頓集團的中階關係品牌，簡約方便的設施、相對低
廉的價格，皆令年輕旅客感到十分滿意。主要據點分布於世界各大城市與機場周邊，
但僅提供最基本的服務項目。

凱悅 Hyatt（圖**4**）

凱悅集團的八個關係品牌中，除了精品旅店Andaz外，其餘均以「Hyatt」延伸命名。

君悅 Grand Hyatt 凱悅集團的代表性關係品牌，300間以上的基本房數、高水準的室內
裝潢與服務、多元的附屬設施，在世界各地均享有盛名。

柏悅 Park Hyatt 小型的奢華品牌，擁有「隱藏的家」的涵義。雖然價格偏貴，但提供了
無微不至、專屬性高的服務，因而成為名人影星的最愛。

凱悅 Hyatt Regency 等級位於柏悅之下，據點遍佈世界各大都市與中小型城鎮。新式
建築與合理的價格，吸引了不少年輕旅客與商務人士。

Facilities

7

旅店
新玩法

旅店不再只是
睡覺的地方，
而是提供吃、
喝、玩、樂的
複合式空間。

有越來越多旅客將旅店視為旅途中最重要的一站，也比以往重視旅店所提供的服務與設施。只要牢記下列重點，就能讓旅店生活更有樂趣。

享用飯店下午茶

近年來，亞洲圈的飯店吹起了一股下午茶風。飯店大廳旁的餐廳裡，經常可見桌上擺著漂亮的三層點心架，以及悠哉地邊喝茶、邊享用點心的旅客。小有名氣的午茶餐廳或飯店咖啡廳，甚至需要排隊或事前預約，才有機會品嚐。若計劃前往曼谷、新加坡、香港旅遊者，一定要試試飯店附設的午茶餐點。尤其是前往香港的旅客，千萬不能錯過。

Fine Dining 精緻美食

捨棄無數間當地的知名餐廳，而選擇在旅店裡用餐，光是想像就覺得可惜；但若旅店是Fine Dining（精緻美食）的最大戰場，厲害的名廚及高級餐廳皆聚集在此時，則又另當別論了。想在旅途中嘗試高檔美食，可先查詢旅店附設餐廳的資訊，或直接到旅店的Buffet餐廳，享用集結當地特色的綜合美食。Buffet餐廳匯集了世界各國的料理，以及當地國家的代表性美食，能夠滿足每個人的味蕾。特別是被稱作東方民族熔爐的新加坡，許多知名Buffet餐廳的菜色相當豐富。曼谷的Buffet餐廳除了有當地的特色料理，也提供各類新鮮水產佳餚，適合喜歡吃海鮮的朋友。

充分使用游泳池

城市旅店內的游泳池，往往較度假勝地的游泳池冷清許多。然而，即使前往繁華的都市旅遊，最好也能空出時間，在旅店泳池中徹底放鬆。即使旅程只有短短數天，但若能在泳池中悠閒度過半天時光，也是別有風味的特別體驗。旅店游泳池的使用者通常不多，說不定還有機會能以自費方式包下整座游泳池呢！

三溫暖、按摩浴池、健身房

習慣每天運動的人，會事先確認旅店是否附設健身房；但以一般旅客而言，通常不會在旅行時上健身房運動。至於三溫暖和按摩浴池，則大不相同。大部分的旅店，皆有附設三溫暖與按摩浴池設備，有些還能提供房客免費使用，但許多人卻因為不知情，而錯過這個好機會。幸運的話，或許還能獨享這些設施。若在Check In時間14:00前抵達旅店，有些空閒時間卻又不知道該去哪裡時，不妨到三溫暖稍作歇息。退房後，也能在前往機場前善加使用，讓旅店設施達到最大功效。

精品旅店的專屬服務

對精品旅店情有獨鍾的旅客，可事先掌握每間旅館的專屬服務項目。不同於一般商務旅館，精品旅店經常會提供一些貼心的服務。例如，免費機場接送、免費迷你吧飲料或啤酒、大廳自助咖啡吧的飲品點心等，每間旅館提供的項目略有不同。這些大型飯店沒有的免費服務，是精品旅店房客的專屬樂趣與享受。

Q&A 8

旅店生活問答集

最令人困惑的Q&A，旅遊達人須知的旅店大小事。

Q 預訂旅店的最佳時機？

A 建議在完成機票預訂後立刻進行。知名的旅店，無論淡、旺季都很容易客滿，適逢當地舉辦博覽會或慶典活動時，滿房率更是隨之攀升。精品旅店或設計旅店的客房數比大型飯店少，及早訂房為佳。

Q 旅行社代訂最便宜？

A 每間旅店的情況不同，有些旅店會提供旅行社最優惠價格；有些則需透過旅店官網直接下訂才划算。不妨先比較三、四個旅店的網站，並記得確認是否附贈早餐、包含稅金或手續費等其他條件。

Q 房價是單人費用？

A 除非有特別標記註明，大部分的旅店房價皆以房間數為計算單位。例如一晚100美金的雙人房，並非每個人需付100美金；而是以一間房（兩個人）總共100美金來計算。三人房即為三人共同負擔房價；單人房價格則是個人自行負擔。

Q 客房備品是免費的？

A 浴室內的洗髮精、牙刷、牙膏等房間備品（Amenity）均為免費，每天皆會替房客換新。除了簡單的茶包、即溶咖啡、瓶裝水等免費備品，只要印有「Complimentary」標示者，均可免費使用。至於寫有歡迎字句的迎賓水果（Welcome Fruits）及蜜月點心（Honeymoon Cake）也是免費提供。房間內的餅乾零食、迷你吧的飲料、酒類等則是另外計費。若將毛巾、浴袍帶離，也會追加費用。

Q Twin Room和Double Room的差別？

A Twin Room和Double Room均為雙人房，Double Room設有一張雙人床；Twin Room則為兩張單人床。

Q 有孩童同行時，該怎麼訂房？

A 一般而言，Twin Room和Double Room均以兩位成人為計費標準。每間旅店的規定不同，有些能允許未滿12歲的孩童免費與父母同住；有些則須另外計費。需要加床（Extra Bed）時，各旅店的計費標準也不一，確切金額需洽詢旅店人員。

Q 可否在Check In時間前抵達旅店？

A 每間旅店的Check In規定不一，但普遍皆為14:00左右。若提前抵達旅店，客房又已整頓完畢，有些旅店可讓房客提早Check In（Early Check In）。若遇到旅店規定較嚴謹，或是客房尚未準備妥當時，只要出示住宿憑證（Voucher），即可將行李寄放於櫃檯，並開始當天的行程。

Q Check In時的必備事項？

A 辦理Check In時，最重要的就是住宿憑證。旅店在完成訂房後以E-mail等方式寄送給房客的住宿憑證，請務必列印出來並妥善保管，才能順利辦理Check In。同時，也需提供護照正本及用於支付押金（Deposit）的信用卡或現金。

Q Check In時的押金是？

A 辦理Check In時，向房客要求預刷信用卡或給付押金，是全世界旅店的共通做法。當房客在住宿期間使用自費迷你吧、客房服務、附設餐廳、Spa設施，或是私自帶離、破壞旅店物品時，就會以信用卡或押金支付費用。若未使用自費設施或迷你吧，退房時就不會收取其他金額，以現金抵押（一般為100~200美金）者，也會在退房時全數歸還，無需太過擔心。

Q 可否在退房時間之後離開？

A 由於班機較晚，或因其他行程而需晚點離開者，可事先向櫃檯人員申請。一般退房時間為12:00，超過之後就稱為延後退房（Late Check Out）。延後退房通常需加計費用，若延遲到18:00，通常會收取一天住宿費的50%。基本上，延後退房會依時間另外計費，但也有少數旅店，在一定的範圍內允許免費延遲。

Q 退房後可以寄放行李嗎？

A 許多旅客在退房後到登機前，還會安排一些參觀行程。大部分的旅店皆提供便利又安全的行李寄放服務，讓旅客無需扛著行李移動。只要在退房時，向櫃檯人員申請，就能領取註明行李件數、顧客姓名、預計領取時間的收據單，返回旅店後，再憑單取件即可。

Q 可否取消或變更客房預訂？

A 客房預訂均可取消或變更，但應注意是否需給付賠償金或手續費。隨著預定入住日的剩餘天數不同，有些旅店可接受免費取消；但若距離預定入住日期少於規定天數，有時候必須給付50%~100%不等的賠償金。若旅店訂金已註明不可退還，或在Check In當日未出現（No Show），預先支付的訂金就會全數轉為賠償金，預訂前必須慎重考慮。由於每間旅店的規定不一，請務必確實查詢賠償金或手續費的收取方式。

新加坡旅店趣遊

新加坡擁有最多新潮的精品旅店，住宿業者的數量也讓其他城市望塵莫及，挑選時，總是難以抉擇。預訂旅店前，可先選擇精品旅店或一般旅店，再依特色及主題來比較。選擇一般旅店者，須注意旅店的位置與便利性；喜歡精品旅店者，則可將旅店的裝潢風格與設計特點列入考量。

新加坡旅店選訂要領

▶ 烏節路（Orchard Road）雖是住宿的絕佳地點，但房價普遍偏高，若非屬意五星級旅店，可選擇避開烏節路周圍的旅店。

▶ 濱海灣地區是眾多旅店的聚集地，除了有新加坡代表性地標、擁有兩千多間客房的濱海灣金沙酒店（Marina Bay Sands Hotel），也有眾多小規模的特色精品旅店。若想決定地區後，再挑選旅店，濱海灣是值得列入清單的選擇。

▶ 喜歡主題式精品旅店的人，可優先考慮唐人街地區。以號稱新加坡首間精品旅店的史閣樂酒店（The Scarlet Hotel）為首，聚集了各式品味獨特的精品旅店。

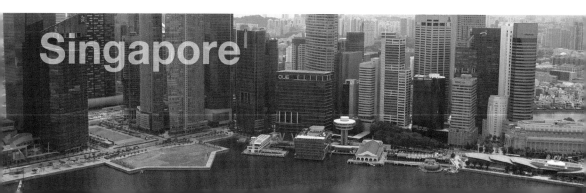

Singapore

曼谷旅店趣遊

曼谷旅店的親民價格，讓旅客們可以輕鬆地挑選旅店，又能享受愉快的旅遊。與其他亞洲國家相比，曼谷的住宿價格親切許多，即使是小資旅客，也能親身體驗奢華旅店的高級享受。一晚兩、三千台幣的旅店即提供了不錯的早餐，多數旅店也具備新穎內裝及舒適的寢具，讓曼谷成為最適合旅店趣遊的國家。

曼谷旅店選訂要領

▶ 可暫時捨棄大飯店而選擇小型旅店，價格便宜又物超所值。

▶ 強力推薦位於江邊、景觀絕美的旅店客房，特別適合沉浸在甜蜜世界的情人們！

▶ 公寓式酒店（Serviced Apartments）房價相對便宜且空間寬敞，有些房內也設有小型廚房，可以自理餐食。適合全家出遊與長期停留的觀光客。

▶ 善用促銷活動。多數旅店在旅遊淡季時，會提供住兩晚送一晚的優惠，或是以超低房價來吸引顧客。在淡季出遊時，不妨依旅店的促銷內容來選擇住宿地點。

Bangkok

上海旅店趣遊

上海的夜景頗富盛名,挑選上海的住宿時,最重要的就是外灘與浦東的景觀。兩地隔著黃埔江,聚集了眾多具代表性的高級旅店,可以臨江鳥瞰的條件,是影響房價高低的要因。視野開闊的居高景觀房,是最聰明的選擇。上海的精品旅店,大致可分為歷史悠久的典雅旅店,以及摩登新潮的設計旅店,可依個人喜好來安排。

上海旅店選訂要領

▶ 至少一晚住在黃埔江邊的外灘或浦東地區,才能欣賞著名的上海夜景。相同旅店的每間客房,皆擁有不同的景觀角度,預約時可仔細比較客房內觀。

▶ 旅店位置的不同,也會讓房價產生極大的差異。稍微遠離市中心,即有許多以合理的價格提供高級服務的住宿地點可供挑選,注重旅遊與休憩品質的旅客,也可考慮位於近郊的旅店。

▶ 除了鄰近地鐵站的旅店,其他住宿點皆需依賴計程車出入。建議事先準備中文版旅店概略圖及地址,以備不時之需。

香港旅店趣遊

香港的旅店,大致分布於尖沙嘴、中環、金鐘等地區。尖沙嘴的旅店最為密集,從價格低廉的背包客棧,到超高級的豪華飯店,選擇幅度十分廣泛;中環、金鐘地區則以精品旅店及全球連鎖飯店等中高級住宿為主,因位置便利、設施完善而價格偏高。若喜歡廉價又舒適的小規模旅館,則可考慮旺角或銅鑼灣地區的旅店。

香港旅店選訂要領

▶ 鍾情於香港繁華夜景的人,一定要選擇尖沙嘴地區的旅店。但夜景與海景的景觀越極致,價格也會隨之水漲船高。

▶ 若旅遊的主要目的為血拼購物，則建議住在中環、金鐘地區的全球連鎖旅店。許多旅店皆與購物中心互通，交通也十分便利。

▶ 旺角到尖沙嘴只有MTR三站的距離，旅店設施也與市區相去不遠，但房價卻只有2/3到1/2。
大體而言，精品旅店僅提供睡覺的房間；但也有包含早餐、飲料、咖啡、網路、洗衣等服務的類型。比價時，可將這些條件列入考量。

東京旅店趣遊

在交通費高昂的東京，位置便利是選訂旅店時的最高標準。參照自己的行程，選擇位於新宿、澀谷、銀座等鬧區的旅店，並仔細查詢旅店與地鐵站之間的距離，接著再考慮眺望景觀等條件。一向以商務機能為主的精品旅店，近年也出現仿造傳統日式旅館的裝潢風格，在自由行旅客間掀起一股新浪潮。

東京旅店選訂要領

▶ 東京予人新潮、前衛的形象，然其精品旅店或設計旅店卻比想像中來得少。基本上，只有Claska Hotel、Park Hotel、Granbell Hotel等屈指可數的精品旅店，喜歡這類型住宿的旅客，一定要提早訂房。

▶ 接受短期租用的Weekly Mansion（週租公寓），備有個人廚房與衛浴設備，就像住在家裡一樣舒適。比旅店便宜的價格，適合計劃長期停留的人。

▶ 東京旅店的房間普遍狹小，建議訂房時先確認空間大小。

民族大熔爐，日新月異的都市國家

Singapore

一、兩年前去過新加坡的旅客，再度計劃新加坡之旅時，常因商家的更迭之快而眼花撩亂。許多人上網查詢推薦景點時，總不免懷疑自己是否來過這些地方。看著最新版的旅遊手冊，先前的旅程彷彿是一場夢。

高達57層樓的複合式大廈「濱海灣金沙酒店（Marina Bay Sands Hotel）」是新加坡市區的顯著地標，隨著大型賭場與聖陶沙島的環球影城進駐，更提升了新加坡的榮景。在新加坡政府公布了2015年的國家發展計畫後，吸引了大量觀光客前往，一同見證島國的蛻變。

融合了來自馬來西亞、中國、印度與世界各地的移民，新加坡巧妙地結合東、西方文化及生活方式，卻又保留了各個種族的原始色彩。無論是美食饗宴、血拼購物、娛樂度假等，皆呈現多采多姿的面貌，不妨來新加坡感受，民族大熔爐的特殊氛圍。

新加坡 旅店指南

旅店房價因地點而異。
與新加坡地鐵站相連的
旅店,大多為四星級以
上;觀光客眾多的烏節
路與濱海灣地區,旅店
房價也普遍偏高。

若不介意從地鐵站徒
步到旅店,**可以考慮唐
人街地區的旅店**,近
年來,許多設計獨特的
精品旅店紛紛進駐。
丹戎巴葛站(Tanjong
Pagar)與歐南園轉運
站(Outram Park)也位
於唐人街附近,可從這
些區域來搜尋旅店。

每年夏天、歲末,以及
F1賽車等**大型活動的舉
辦期間,旅店房價會比
平常高出30%左右,位
於市區的旅店也幾乎一
房難求**。若想節省住宿
費,建議先確認旅遊期
間是否適逢大型活動,
並盡量避開烏節路與濱
海灣地區。

**新加坡的精品旅店,較
亞洲其他都市多元**。住
膩商務旅館的人,不妨
試試新穎的精品旅店。
雖沒有媲美大飯店的游
泳池或自助早餐,但獨
一無二的設計與主題,
吸引了不少忠實顧客。

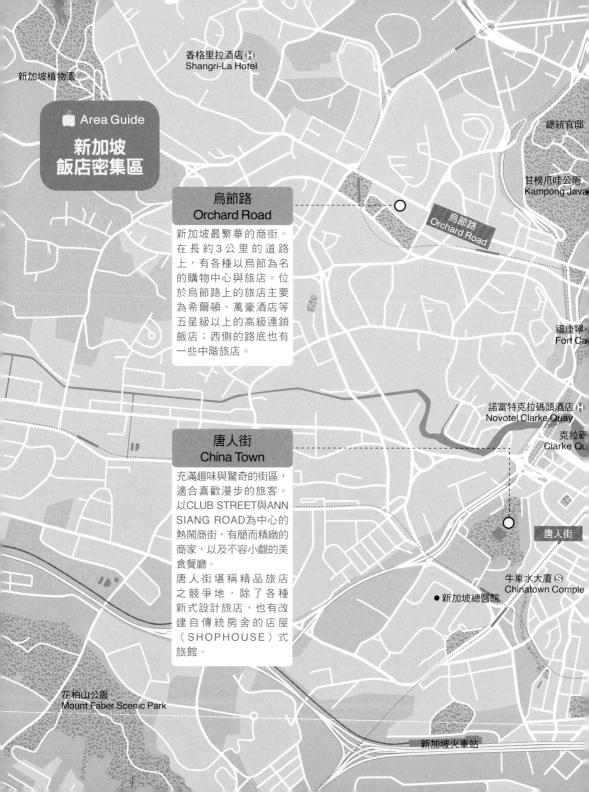

新加坡植物園

香格里拉酒店 Ⓗ
Shangri-La Hotel

總統官邸

甘榜瓜哇公園
Kampong Java

🧳 Area Guide
新加坡
飯店密集區

烏節路
Orchard Road

烏節路
Orchard Road

新加坡最繁華的商街。在長約3公里的道路上，有各種以烏節為名的購物中心與旅店。位於烏節路上的旅店主要為希爾頓、萬豪酒店等五星級以上的高級連鎖飯店；西側的路底也有一些中階旅店。

福康寧
Fort Ca

諾富特克拉碼頭酒店 Ⓗ
Novotel Clarke Quay

克拉碼
Clarke Qu

唐人街
China Town

唐人街

充滿趣味與驚奇的街區，適合喜歡漫步的旅客。以CLUB STREET與ANN SIANG ROAD為中心的熱鬧商街，有簡而精緻的商家，以及不容小覷的美食餐廳。
唐人街堪稱精品旅店之競爭地，除了各種新式設計旅店，也有改建自傳統房舍的店屋（SHOPHOUSE）式旅館。

● 新加坡總醫院

牛車水大廈 Ⓢ
Chinatown Comple

花柏山公園
Mount Faber Scenic Park

新加坡火車站

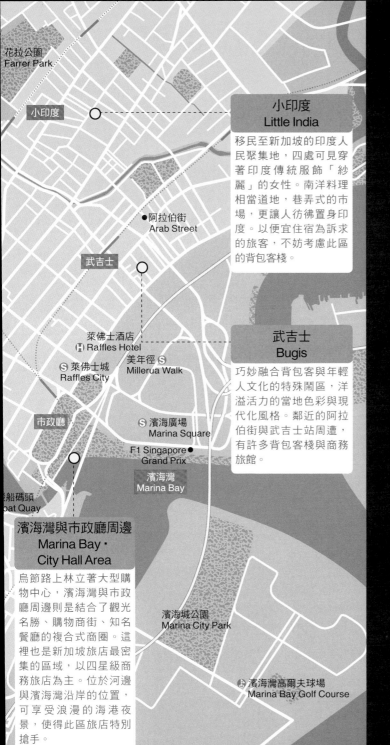

花拉公園
Farrer Park

小印度

阿拉伯街
Arab Street

武吉士

萊佛士酒店
H Raffles Hotel

萊佛士城　美年徑 S
S Raffles City　Millerua Walk

市政廳

濱海廣場
S Marina Square

F1 Singapore
Grand Prix

濱海灣
Marina Bay

泊船碼頭
oat Quay

濱海城公園
Marina City Park

濱海灣高爾夫球場
Marina Bay Golf Course

小印度
Little India

移民至新加坡的印度人民聚集地，四處可見穿著印度傳統服飾「紗麗」的女性。南洋料理相當道地，巷弄式的市場，更讓人彷彿置身印度。以便宜住宿為訴求的旅客，不妨考慮此區的背包客棧。

武吉士
Bugis

巧妙融合背包客與年輕人文化的特殊鬧區，洋溢活力的當地色彩與現代化風格。鄰近的阿拉伯街與武吉士站周遭，有許多背包客棧與商務旅館。

濱海灣與市政廳周邊
Marina Bay·
City Hall Area

烏節路上林立著大型購物中心，濱海灣與市政廳周邊則是結合了觀光名勝、購物商街、知名餐廳的複合式商圈。這裡也是新加坡旅店最密集的區域，以四星級商務旅店為主。位於河邊與濱海灣沿岸的位置，可享受浪漫的海港夜景，使得此區旅店特別搶手。

📖 Basic
Information

新加坡
旅遊資訊

語言
通用英語，雖有部分人民使用馬來語或中文，但年輕人幾乎通曉英語。

氣候
新加坡的四季不明顯，全年皆為溼熱氣候。白天平均溫度為31℃，11月到3月為雨季。

時差
與台灣同一時區。

飛行時間
以直航基準計算，台灣至新加坡約需4小時40分鐘。

貨幣單位
新幣（S$）以元為單位，目前（2013年5月）匯率1元新幣約為24元台幣。

電壓
220~240V、50HZ，使用三孔平頭型插座。

簽證
台灣護照可享30天免簽證待遇。

■ 推薦行程

觀光與文化體驗之旅

推薦住宿
那歐米酒店

推薦對象
初次前往新加坡旅行者

Day 1

14:00	16:00
抵達新加坡	於那歐米酒店（Naumi Hotel）Check In

17:00	19:00	20:00	21:00
徒步前往萊佛士酒店名店廊逛逛	沿城聯廣場地下街，參觀濱海藝術中心與城市夜景	在Gluttons Bay熟食中心品嚐便宜又道地的新加坡美食	前往克拉碼頭，挑間漂亮的夜店，度過輕鬆的夜晚

萊佛士酒店名店廊
Raffles Hotel Arcade

新加坡第一間旅店「萊佛士酒店」內所設的名店廊，高級名店的展示櫥窗與華麗的建築裝潢皆為參觀重點。

城聯廣場
City Link

連接濱海藝術中心與萊佛士城（Raffles City）、新達城（Suntec City）等購物中心的地下商街，設有眾多美食餐廳與流行商店。

濱海藝術中心
Esplanade Theatre

設立於濱海灣岸、外觀狀似榴槤的新加坡劇院。劇院前方是欣賞新加坡夜景的首選地點，可免費入場！

Gluttons Bay
熟食中心
Gluttons Bay
Hawker Centre

位置：濱海藝術中心正前方，濱海廣場購物中心對面。
營業時間：17:30~03:00
匯集了眾多新加坡在地美食，是經濟實惠的美食集散地。許多新加坡餐廳雜誌「Makansutra」所評選的人氣餐廳皆聚集於此，上乘美味俯拾皆是。

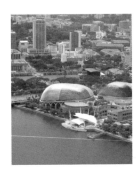

Day 2

09:00 → 享用旅店早餐

10:00 探訪東南亞頂級美術館之一的新加坡藝術博物館

12:00 到精緻美食餐廳Gunther's享用午餐

14:00 參觀市政廳、最高法院等知名建築

15:30 參觀萊佛士登陸遺址及亞洲文明博物館

16:00 越過安德森橋，來到由1900年代的郵局改建成的浮爾頓旅店

17:00 前往魚尾獅公園，與象徵新加坡的魚尾獅像合照留念

19:00 在老巴剎熟食中心享用晚餐，再到沙嗲攤販區買烤肉串

21:00 在Lantern Bar點一杯調酒，在微醺中結束一整天的行程

新加坡藝術博物館 Singapore Art Museum

位置：百勝站徒步2分鐘，或基督大教堂徒步3分鐘
營業時間：10:00~19:00（週一至週日，最後入場時間為18:15，週五延長至21:00；18:00~21:00可免費入場）。

由19世紀的學校改建而成，展示新加坡與東南亞地區的現代藝術作品，囊括圖畫、雕刻、電影、攝影、音樂等各個藝術領域，構成多元化的複合式藝術殿堂。

老巴剎熟食中心 Lau Pa Sat Hawker Centre

位置：萊佛士坊站（Raffles Place）1號出口徒步5分鐘

最具歷史的熟食中心之一，高天花板與維多利亞式建築，讓人耳目一新。料理種類齊全且價格划算，平日晚間才會出現的沙嗲攤販區，更是必吃推薦。

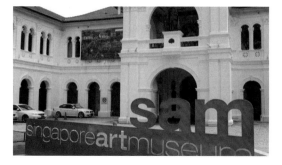

Day 3

享用早餐後辦理
Check Out，
將行李寄放於櫃檯

前往聖淘沙島

參觀環球影城

到濱海灣金沙酒店57樓
的景觀餐廳KU DE TA
鳥瞰整個新加坡

返回旅店領取行李
並前往機場

抵達機場
並辦理登機手續

環球影城 Universal Studio

位置：聖陶沙島上
營業時間：10:00~19:00
繼美國與日本之後的第三間環球影城。雖然規模不大，但以新
加坡限定的新穎設施取勝。全區包含七大主題樂園，各式表演
與活動均十分精采。

KU DE TA

位置：濱海灣金沙酒店57樓
電話：+65-6688-7688
營業時間：Sky Bar 12:00~深夜；
　　　　　　餐廳12:00~15:00（午餐）、
　　　　　　18:00~23:00（晚餐）；
　　　　　　Club Lounge 18:00之後，Sky Deck 11:00之後

位於濱海灣金沙酒店頂樓，為餐廳、酒吧、瞭望台的複合空間，
擁有風華極致的時尚裝潢。既然瞭望台需付費入場，何不在酒
吧區點一杯調酒，慢慢欣賞眼前的美景呢？

🧳 推薦行程

美食與
血拼之旅

推薦住宿
費爾蒙特酒店

推薦對象
新加坡愛好者

Day 1 →

14:00	16:00	17:00	20:00
抵達新加坡	於費爾蒙特酒店 （Fairmont）Check In	前往 ION Orchard購物	在香格里拉酒店的 The Line Buffet餐廳享用 道地新加坡美食

ION Orchard
位置：與烏節（Orchard）站共構相通
營業時間：10:00~22:00
2009年10月開幕的新加坡頂級購物中心。擁有300多間商鋪與
藝術畫廊，綜合商業與人文元素，迸發創意概念。

The Line
位置：香格里拉酒店
營業時間：11:00~14:30，17:30~21:30
在旅店附設的Buffet餐廳享用各式新加坡美食。豐盛多元的菜
色，使The Line成為最受歡迎的Buffet餐廳。

Day 2

在新加坡人最愛的亞坤
咖椰吐司店享用早餐 → 前往百麗宮與義安城
逛街購物

在百麗宮內的鼎泰豐
解決午餐 → 參觀文華購物廊 → 悠閒地享用
麗晶酒店的下午茶 → 在事先預約好的珍寶海
鮮樓品嚐辣椒螃蟹

亞坤咖椰吐司
Ya Kun Kaya Toast

位置：總店從唐人街（Chinatown）站E出口徒步10分鐘
營業時間：07:30~19:00
雖然分店遍布全新加坡，但還是用炭火慢烤、淋上滿滿咖椰醬的總店最對味。點一份咖椰吐司套餐，讓早晨充滿活力。

文華購物廊
Mandarin Gallery

位置：烏節站徒步5分鐘
營業時間：10:00~22:00
雖然不是超大型的購物中心，卻有許多設計品牌旗艦店，是購物狂的天堂。此外，也設有許多新加坡當地設計師專門店，值得前來尋寶。

珍寶海鮮樓
Jumbo Seafood

位置：克拉碼頭（Clarke Quay）站B出口徒步5分鐘，Riverside 1樓
營業時間：12:00~14:30，18:00~24:00
在眾多辣椒螃蟹餐廳中，最受國人推崇的超人氣餐廳，必須提前預約。必吃菜色當然就是辣椒螃蟹，兩人共點一公斤的份量即可。

Day 3

| 享用早餐 | 前往丹西丘，
在Ps Cafe中消磨時光 |

| 逛完丹西丘後，
到Samy's Curry享用
人氣印度料理 | 在VIVO City享受最後的
血拼樂趣 | 返回旅店領取行李
並前往機場 | 抵達機場
並辦理登機手續 |

Ps Cafe

位置：丹西丘（Dempsey Hill）內
營業時間：11:30~17:00，18:30~24:00

提供咖啡飲品與各式餐點，許多旅客都將Ps Cafe列為前往丹西丘的行程之一。選擇露天座位，在林木蓊鬱中品嚐咖啡，實為人間美事。

Samy's Curry

位置：丹西丘內
營業時間：11:00~21:00

新加坡歷史最悠久的咖哩店，也是當地人首推的必吃餐廳。在丹西丘尚未設置現今的美食街之前，Samy's Curry是唯一的元老級餐廳。

VIVO City

位置：與港灣（Harbour Front）站共構相通
營業時間：10:00~22:00

新加坡最大購物中心，聚集眾多中低價位品牌，包括GAP、ZARA、MANGO等大型專賣店。名為「Tang's」的生活用品百貨也是必逛之處。

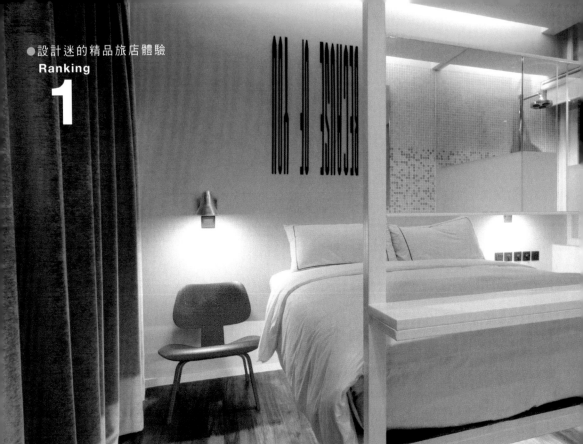

New Majestic Hotel 大華酒店

● **MUST DO**
在藝廊般的房間,感受設計旅店的精華

● **BEST FIT**
喜歡新加坡文化與年輕設計師作品者

● **WORST FIT**
屬意大型旅店的便利設施者

● **RATE**

便利性	★★★★
客房	★★★★
附屬設施	★★★
服務	★★★

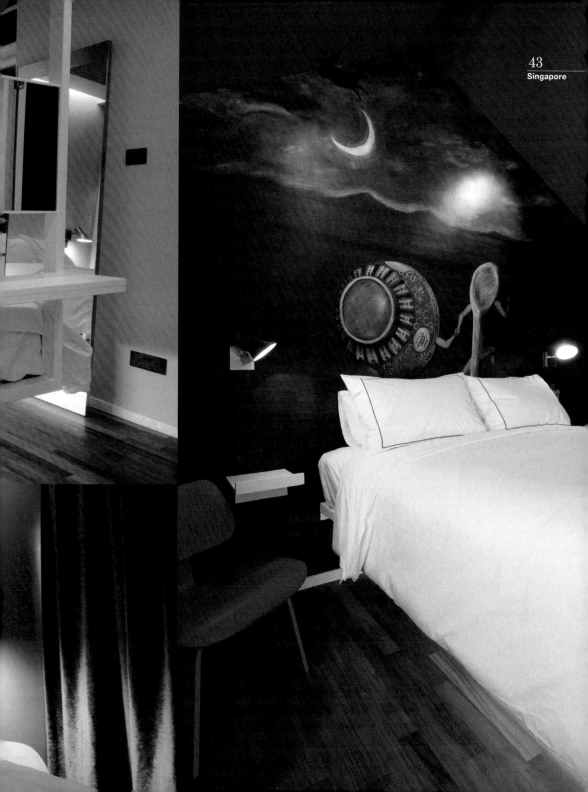

人文、設計，以及凝結的時光

這間旅店為唐人街的Hotel 1929主人所開設，是新加坡最熱門的精品旅店之一。改造自新加坡傳統「店屋」，完整保留1920~60年代的建築格局，並加入比Hotel 1929華麗、時尚的元素，打造出個性十足的住宿空間。

大廳處處可見獨特的擺飾品，宛如藝廊令人驚艷。旅館主人委託30名設計師，各自規劃一間客房，每個房間就像刻上設計師的名號一般，風格迥異。旅館鄰近地鐵車站，適合喜愛一邊漫步，一邊欣賞周遭風景的人。

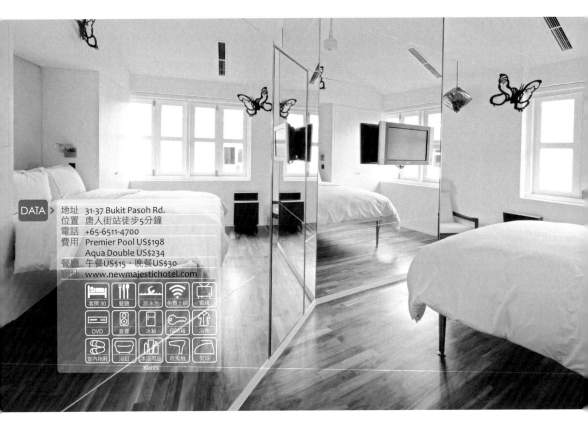

DATA

地址　31-37 Bukit Pasoh Rd.
位置　唐人街站徒步5分鐘
電話　+65-6511-4700
費用　Premier Pool US$198
　　　Aqua Double US$234
餐廳　午餐US$15，晚餐US$30
網址　www.newmajestichotel.com

客房30　餐廳　游泳池　免費上網　電視

DVD　音響　冰箱　保險箱　浴袍

室內拖鞋　浴缸　沐浴用品　吹風機　熨斗

DETAIL GUIDE

ROOM >

客房分為Premier Pool、Aqua、
Lifestyle、Attic等主題類型。

同主題的房型，內部裝潢、色調、
設計各具特色。

位於一樓的Majestic餐廳極具人
氣，經常座無虛席。最特別的是，
可經由天花板透視上方的游泳池！

包含復古、摩登、創意等設計風
格，客房均有各異其趣的面貌。

Suite房型中，有的設有個人庭園，
有的房間則儼然是座遊樂城堡。

MAP

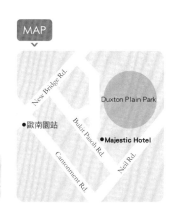

TIPS >
★ 若因房型眾多而猶豫不決，不妨先瀏覽旅店網站的客房介紹。
★ 別忘了在Majestic餐廳享用餐點。它不僅是唐人街代表美食餐廳，每逢週
末，更是一位難求。若恰好週末來訪，一定要事先預約。

Klapsons 克拉普松精品酒店

● **MUST DO**
在接待大廳隨興逛逛

● **BEST FIT**
喜歡精緻設計感的旅客

● **WORST FIT**
想找商務旅館或度假村旅店者

● **RATE**

便利性	★★★★
客房	★★★★
附屬設施	★★
服務	★★★

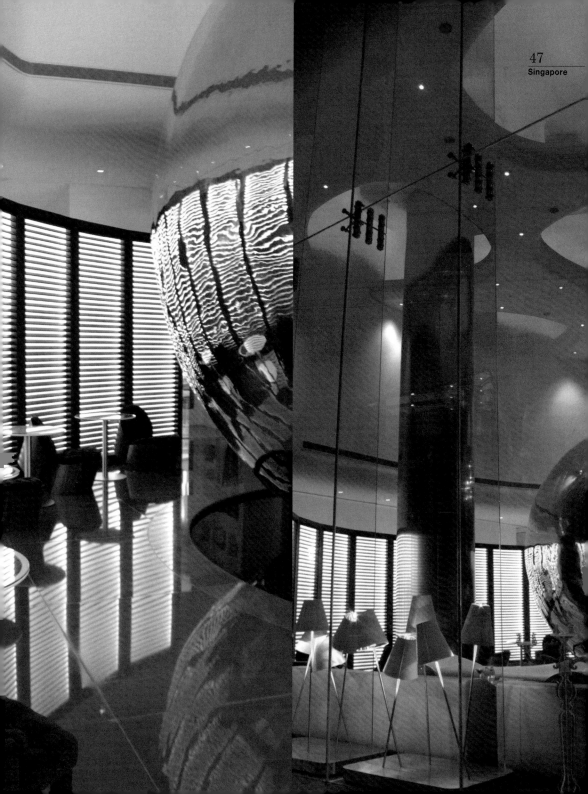

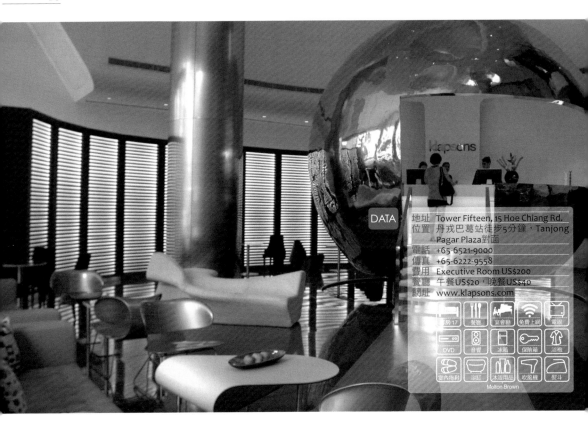

地址	Tower Fifteen, 15 Hoe Chiang Rd.
位置	丹戎巴葛站徒步5分鐘，Tanjong Pagar Plaza對面
電話	+65-6521-9000
傳真	+65-6222-9558
費用	Executive Room US$200
餐廳	午餐US$20，晚餐US$40
網址	www.klapsons.com

DATA

不只是Hotel，還有亮眼Design！

Klapsons在各式精品旅店進駐的唐人街，備受矚目。開幕於2009年，Klapsons以奢華的設計，被世界各大旅遊雜誌及媒體爭相報導，也是新加坡人的週末度假首選。

從外觀平凡無奇的建築物入口，沿著指標前進，華麗的大廳就像世外桃源般映入眼簾。櫃檯宛如飛碟的科幻風接待大廳，以特殊的造型吸引旅客們的目光。

DETAIL GUIDE

 ROOM

 DINING

四大類型的客房中，Executive Room（商務客房）的比例最多。同等級的客房也各有不同的設計風格，讓回住旅客也能耳目一新。

客房浴室是最值得一提的創意空間。貝殼狀的橢圓形透明淋浴間，大方地坐落在床鋪旁，顛覆了一般人對旅館的印象。

以精緻歐洲餐點（European Cuisine）聞名的Lucas餐廳，名氣完全不輸給旅館本身。房客可在此享用早餐，主推菜色為燒烤料理。

TIPS

★ 房內全面禁煙，客房電話可免費撥打至新加坡境內。

★ 若不喜歡床鋪上的枕頭，可參考房內的枕頭目錄要求更換。

★ 除了酒精飲品，迷你吧的飲料均可免費享用，房內也設有Espresso咖啡機。

 MAP

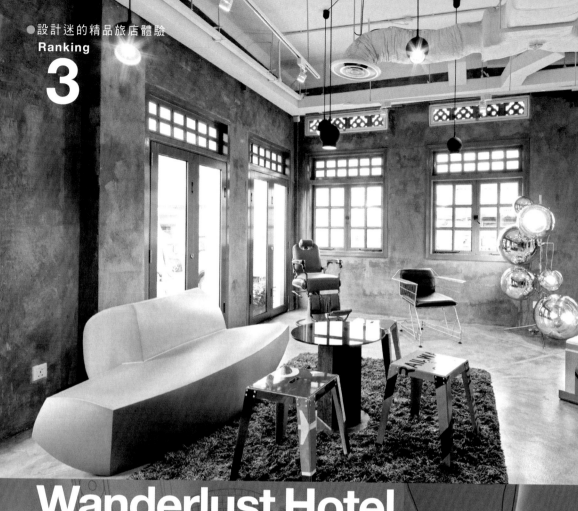

Wanderlust Hotel
流浪酒店

● **MUST DO**
到Cocotte餐廳享用法式家庭美食

● **BEST FIT**
想體驗特色十足的設計風格者

● **WORST FIT**
行程以新加坡鬧區的購物觀光為主者

● **RATE**

便利性	★★★★
客房	★★★
附屬設施	★★
服務	★★★

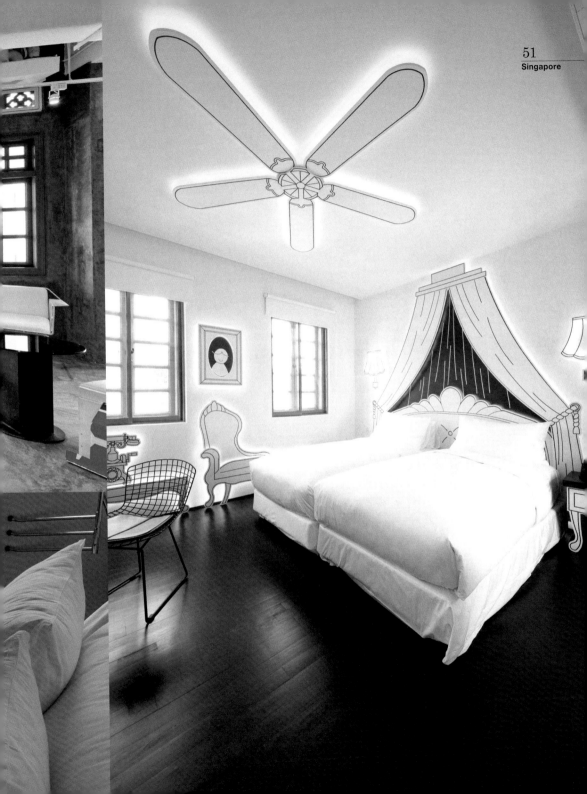

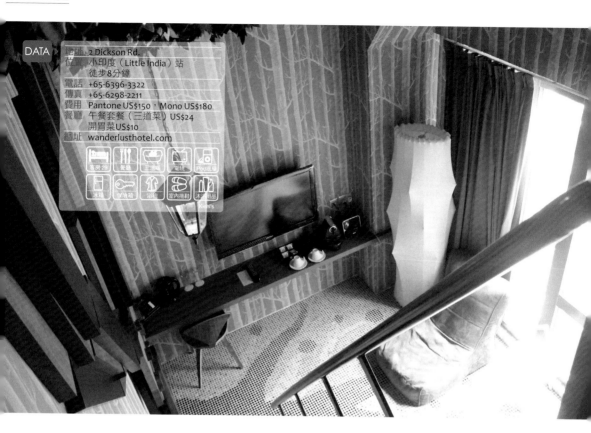

DATA
地址 2 Dickson Rd.
位置 小印度（Little India）站
徒步8分鐘
電話 +65-6396-3322
傳真 +65-6298-2211
費用 Pantone US$150，Mono US$180
餐廳 午餐套餐（三道菜）US$24
開胃菜 US$10
網址 wanderlusthotel.com

為旅客量身打造的設計旅店

旅館名稱意指「漂流、漫遊狂」，讓許多充滿好奇心的旅客，想像無限。Wanderlust於2010年8月進駐小印度地區，與Hotel 1929、Majestic隸屬同一集團，同樣以極具創意的設計來打造。宛如故事書場景的童趣外觀、布滿懷舊小物的接待大廳、出自四大設計師團隊之手的29間客房，融合了時尚品味與小印度區的特色。客房位於二至四樓，每層皆擁有各自的主題與風格，可依個人喜好挑選，喜歡新潮設計感的旅客絕對不會失望。

DETAIL GUIDE

客房數僅29間的小型旅館,每一層樓的風格迥異,有如來到各式不同的旅館。

客房主要分為Pantone、Mono、Whimsical三大類型,雖然空間狹小,但巧妙的設計卻不會造成使用上的不便。

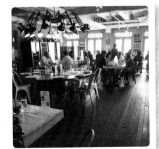

來到Wanderlust,最不容錯過的就是一樓的Cocotte餐廳,在舒適自在的環境中,品嚐家庭式法國料理。

位於三樓的Mono房型以黑白雙色為主軸,突顯簡約時尚的當代設計風格,結合摺紙與普普藝術,整體空間充滿個性與巧思。

位於四樓的9間Whimsical房型均為樓中樓格局。宇宙、樹木、打字機等主題,以及房內的飾品等,處處皆是設計師的幽默創意。

Cocotte餐廳的最大特色就是合菜式的大份量餐點可與同伴們齊享各式料理,以符合亞洲人的用餐習慣。建議事前預約。

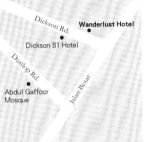

Dickson Rd.　**Wanderlust Hotel**
Dickson 81 Hotel
Dunlop Rd.
Abdul Gaffoor Mosque
Jalan Besar

TIPS ★ 旅館人員不會特別說明,但免費索取的小冊子中,已詳細記載旅店Check In、Check Out時間、各項設施使用方式,以及小印度區的推薦餐廳與觀光景點等資訊。

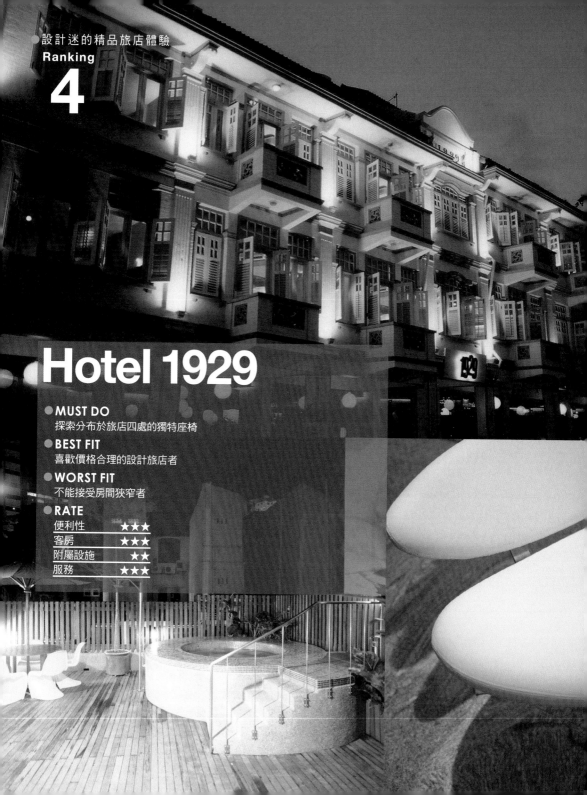

設計迷的精品旅店體驗

Hotel 1929

● **MUST DO**
探索分布於旅店四處的獨特座椅

● **BEST FIT**
喜歡價格合理的設計旅店者

● **WORST FIT**
不能接受房間狹窄者

● **RATE**

便利性	★★★
客房	★★★
附屬設施	★★
服務	★★★

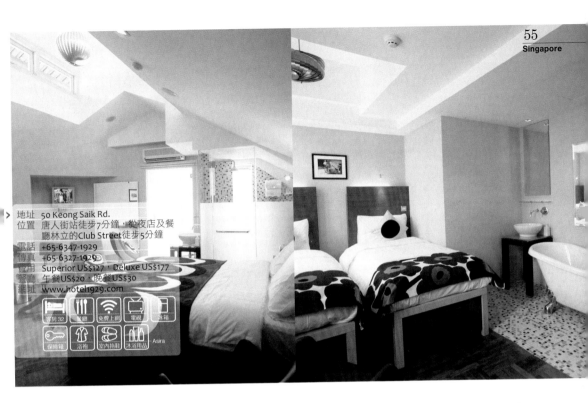

地址　50 Keong Saik Rd.
位置　唐人街站徒步7分鐘，從夜店及餐
　　　廳林立的Club Street徒步5分鐘
電話　+65-6347-1929
傳真　+65-6327-1929
費用　Superior US$127，Deluxe US$177
餐廳　午餐US$20，晚餐US$30
網址　www.hotel1929.com

客房 32　餐廳　免費上網　電視　冰箱
保險箱　浴袍　室內拖鞋　沐浴用品　Asira

以獨特座椅著稱的精品旅店

座落於古色古香的唐人街，由1929年完工的經典建物改造而成，並以此命名為Hotel 1929。許多精品旅店的主人都是具有獨特品味的設計狂，而Hotel 1929的老闆則對設計座椅情有獨鍾。擺放於客房與公共區域的各式座椅，都是旅店老闆的私人收藏品，電梯內更展示了旅店所有座椅的介紹海報。

由於旅館格局改建自舊式房屋，走廊動線稍嫌狹隘，但整體規劃舒適合宜，設備俱全。旅館周圍有許多漂亮建築，沿著鄰近巷弄漫步，就能感受唐人街特有的迷人風貌。鄰近Hotel 1929的各式餐廳也相當吸引人，享用完旅館的早餐後，不妨化身當地民眾，到正對面的咖啡廳，點一杯香濃咖啡，搭配道地的咖椰吐司，迎接美好的早晨。

DETAIL GUIDE

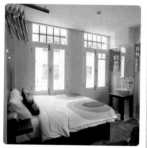

會因房間狹窄而感到封閉不適的旅
客,千萬不要選這些旅館。房間真
的非常狹小。

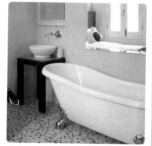

喜歡可愛擺飾小物與精緻裝潢的
人,就會愛上這個地方。部分客房
採開放式衛浴空間。

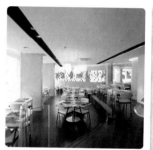

預訂客房時,通常不會附贈早餐。
與旅店相通的Amber餐廳以附近上
班族為主要客群。

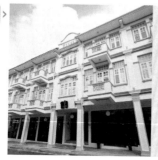

★ 旅館周圍的小路與美麗的觀光街道相
連,建議安排漫步四周街道的行程。
★ 徒步5分鐘即可抵達Club Street,有
大量特色餐廳可供選擇。

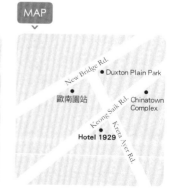

The Quincy Hotel 昆西酒店

● **MUST DO**
享受全包式（All Inclusive）的貼心服務

BEST FIT
想要輕鬆度假的情侶或同性好友

WORST FIT
攜帶孩童出遊的旅客

RATE

便利性	★★★★
客房	★★★★
附屬設施	★★★
服務	★★★★★

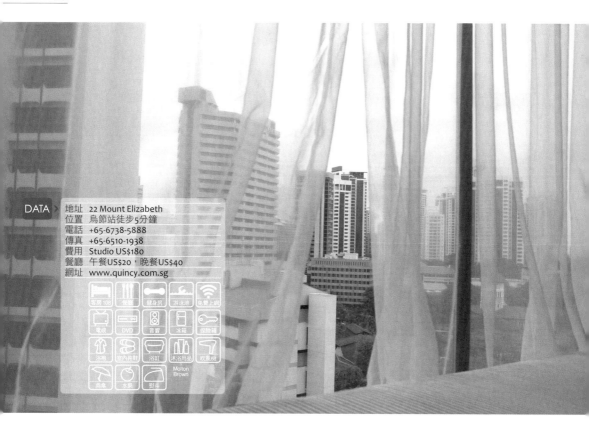

親切！有趣！實用！

極少數在投宿期間提供所有餐食的全包式（All Inclusive）市區旅館，即使一整天待在旅館裡，也不用擔心用餐問題，可輕鬆度過旅店生活。

開幕於2009年，Quincy Hotel以朋友般親切的服務，顛覆了傳統旅店的嚴謹態度，以熱情和誠懇打破服務人員與旅客間的疏離感。負責接待的大廳人員也一改彎腰鞠躬的作風，自然地揮手打招呼。從旅店可徒步前往新加坡最大的商圈烏節路，也可自費申辦機場接送。

DETAIL GUIDE

客房不分等級，均為可欣賞到烏節路街景的Studio房型。

客房擺飾偏少，以極簡裝潢為主，但客房設備一應俱全。

一樓大廳的自助吧全天候備有咖啡機與新鮮水果。設置於大廳的Mac電腦也可免費使用。

浴室隔間為全透明玻璃，可透視整個房間。窗簾會在入夜後自動闔起，不需手動調整。

客房迷你吧的零食、飲品均為免費。由於需以房間門卡開啟大廳門，外出時務必隨身攜帶。寢具為鵝絨製品。

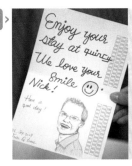

★ 若搭乘計程車前往旅館時，建議告訴司機「Elizabeth Hotel」。大部分的計程車司機都只知道位於Quincy Hotel隔壁的Elizabeth Hotel。

★ 旅館全面禁菸，也未單獨設置吸煙區。

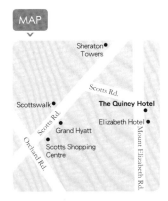

The Scarlet Hotel
史閣樂酒店

● **MUST DO**
在充滿南洋風情的房間內拍照

● **BEST FIT**
喜歡浪漫華麗風者

● **WORST FIT**
無法接受呢絨公主風者

● **RATE**

便利性	★★★
客房	★★★★★
附屬設施	★★
服務	★★★★

新加坡首創豪華精品旅店

投入大量資金，改建自曾為歷史遺跡的店屋建築，是誕生於2004年的新加坡首間豪華精品旅店。精緻美麗的外觀，吸引了各國劇組及雜誌前來拍攝取景。整體建築以中世紀的歐洲風格為主，搭配華麗宮廷風，深深擄獲20~40歲女性的心。

Scarlet旅館位於唐人街內，與匯集各式道地料理的Maxwell Road Hawker Centre十分鄰近。旅館後方即為繁華的Club Street及Ann Siang Road，無需長途跋涉，即可享有新加坡當地娛樂及美食饗宴。空下某一天夜晚，沿著唐人街的巷道漫步，在露天酒吧聊到夜幕低垂，充分體驗新加坡夜生活。

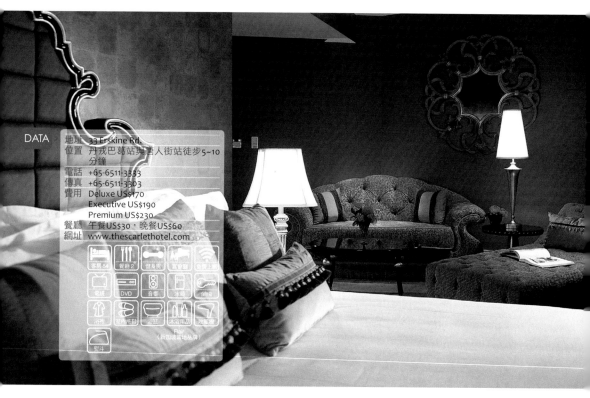

DATA
地址 33 Erskine Rd.
位置 丹戎巴葛站與唐人街站徒步5~10分鐘
電話 +65-6511-3333
傳真 +65-6511-3303
費用 Deluxe US$170
Executive US$190
Premium US$230
餐廳 午餐US$30，晚餐US$60
網址 www.thescarlethotel.com

DETAIL GUIDE

DINING

ROOM

即使是高級房型，也不一定含有陽台，而是以房間的格局來決定。有包含陽台的房型，價格較高。

Premium房型代表著Scarlet旅店的獨特品味與風格，因此，即使價格昂貴，也深受歡迎。深褐色仿古家具、純白寢具及華麗珠光座椅，都是旅館最自豪的重點設施。

Scarlet的主餐廳Desire，以黑色與紅色為裝潢基調，呈現強烈的色彩對比。輕柔的音樂與高格調擺飾，將餐廳妝點成優雅的高級酒吧。早上供應以西式及當地料理為主的自助餐點，中午推出US$26的套餐，夜晚則搖身一變成為宴會派對場所。

大量使用蕾絲或絨布來裝潢，高級卻不顯浮誇。但整體來說，家電用品較為老舊，是其可惜之處。

推薦房型為Lavish Suite Room。大理石地板、絨質布簾、鮮花擺飾，甚至是高價馬毛製成的寢具，在在突顯了Scarlet的豪奢風格。

MAP

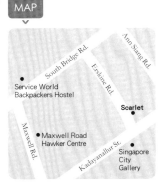

TIPS

★ 雖無游泳池，卻可用戶外三溫暖來彌補。場地內備有躺椅與毛巾，可輕鬆享受三溫暖與日光浴。
★ 新加坡民眾常去的Maxwell Road Hawker Centre就在旅館正前方，預約時，可斟酌是否取消旅店早餐。步行前往Maxwell Road Hawker Centre，點一份新加坡雞肉蓋飯或上海炒飯，輕鬆融入當地生活。
★ 健身房設有免費瑜珈課程，可事先向櫃檯申請參加。

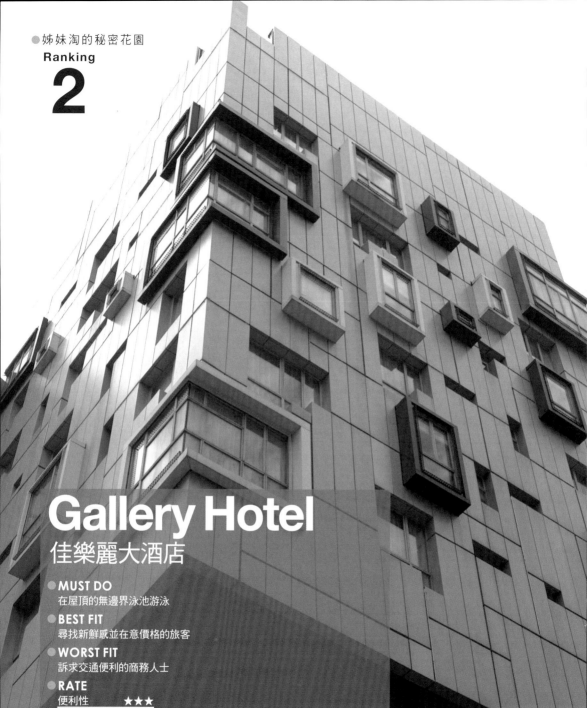

Gallery Hotel
佳樂麗大酒店

● **MUST DO**
在屋頂的無邊界泳池游泳

● **BEST FIT**
尋找新鮮感並在意價格的旅客

● **WORST FIT**
訴求交通便利的商務人士

● **RATE**

便利性	★★★
客房	★★★
附屬設施	★★★
服務	★★★

年輕、特別，Gallery旅店

Gallery Hotel是新加坡第一代精品旅店，採用金屬外牆，展現現代化的風格。獨特的設計、合理的價格、適中的規模、完善的附屬設施，使得旅客絡繹不絕，讓Gallery Hotel自開幕以來均穩坐新加坡人氣精品旅店之冠。縱使近年來，各式精品旅店如雨後春筍般成立，但Gallery Hotel仍保有市場競爭力。

它的最大賣點，當屬屋頂的無邊界泳池，以透明玻璃作為泳池邊牆，營造出無邊際的錯視感。至於泳池旁的空地，入夜後，則搖身一變為露天酒吧，可以一邊戲水，一邊欣賞新加坡的繁華夜景。此外，旅店共設有10間餐廳與酒吧，包含拉麵專賣店等數間日本料理餐廳，相當值得一試。

地址　1 Nanson Rd., Robertson Quay
位置　羅伯森港口（Robertson Quay），
　　　與克拉碼頭相近
電話　+65-6849-8686
傳真　+65-6836-6666
費用　Gallery US$125
　　　Glazzhaus US$145
　　　Bookend Club US$160
餐廳　午餐US$20，晚餐US$30
網址　www.galleryhotel.com.sg

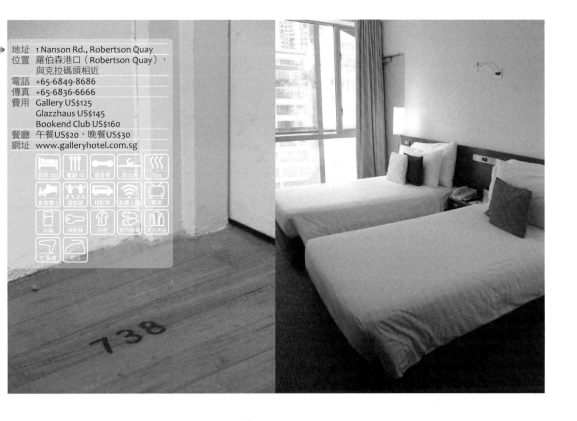

DETAIL GUIDE

ROOM >

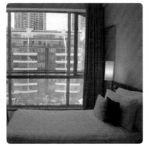

共有七種房型，一般的Gallery房大多明亮簡潔，Glazzhaus以上的等級，則各有不同的設計風格，客房設備也隨之升等。

Gallery房型以紫色為基調，結合繽紛的寢具、設計家具及電器用品。

盡量簡化不必要的擺飾與物品，保留精品旅店的雅緻風格。浴室中的黑石、金屬與透明玻璃，散發著摩登都會氣息。

DINING >

附設餐廳與酒吧合計10間，其中幾間的價格相當親民。其中，Zenden Lounge更是新加坡第一間可吸煙的酒吧。

< **POOL**

位於旅館頂樓的游泳池規模雖不大，但環繞四周的透明玻璃牆，予人漂浮於半空的錯覺與新鮮感。

MAP

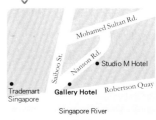

Mohamed Sultan Rd.

Saiboo St.

Nanson Rd.

● Studio M Hotel

● Trademart Singapore

● **Gallery Hotel** Robertson Quay

Singapore River

Havelock Rd.

TIPS >
★ 房間號碼標記於地面而非門上，可別因此找不到房間喔！
★ 最低等級的Gallery房型，均為兩張單人床的Twin Room。若需要一張雙人床的Double Room，需預訂Glazzhaus以上的等級。

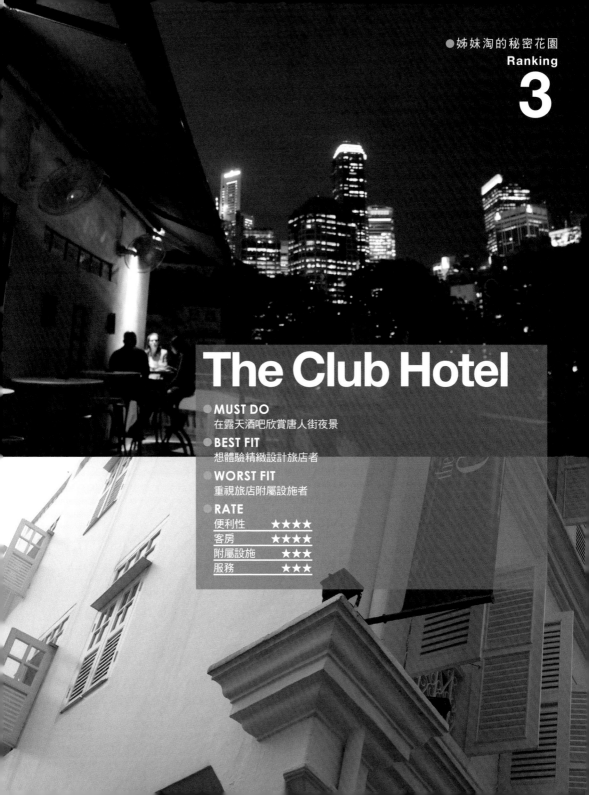

The Club Hotel

● **MUST DO**
在露天酒吧欣賞唐人街夜景

● **BEST FIT**
想體驗精緻設計旅店者

● **WORST FIT**
重視旅店附屬設施者

● **RATE**

便利性	★★★★
客房	★★★★
附屬設施	★★★
服務	★★★

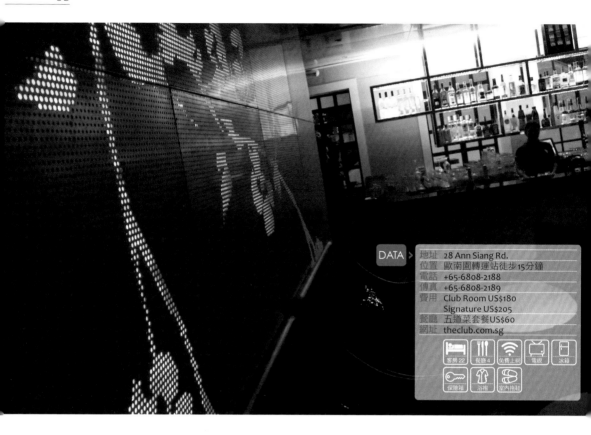

DATA

地址	28 Ann Siang Rd.
位置	歐南園轉運站徒步15分鐘
電話	+65-6808-2188
傳真	+65-6808-2189
費用	Club Room US$180
	Signature US$205
餐廳	五道菜套餐US$60
網址	theclub.com.sg

（客房22　餐廳4　免費上網　電視　冰箱）

（保險箱　浴袍　室內拖鞋）

純白外牆的異國風建物

走近唐人街熱鬧商街之一的Ann Siang Road，一棟潔白無暇的建築物立刻映入眼簾。2010年5月才開幕的精品旅店The Club Hotel，完整保留1900年代的舊式情懷，純白色的外牆也增添了南洋國度的情趣。

室內裝潢採用黑白兩色，呈現洗鍊的風格。小鳥形狀的門號牌、造型獨特的座椅、精緻的擺設，每個角落皆有不同的驚喜。接待大廳矗立著新加坡開拓者萊佛士先生的巨大銅像，頭上的雲朵象徵他偉大的夢想。在精品旅店眾多的唐人街地區，The Club Hotel完美揉合經典與現代，創造屬於自己的特色。

DETAIL GUIDE

ROOM >

總房數僅22間，簡單分為兩種房型，並以黑白純色為主題，營造極簡風格。

Club Room為標準房型，Signature的設計則更具巧思。

以白色裝潢為主，搭配黑色家具及用品，強調俐落感。

BAR >

位於The Club屋頂的露天酒吧Ying Yang，是近幾年的超人氣夜景觀賞地，外來訪客甚至比投宿旅客多，是入住The Club的必訪之處。

利用旅店電梯，可直達PUB的室內座位區。紅色燈光照映著整體空間，東方風味的花紋牆面顯得雍容華貴，還有輕快的音樂炒熱氣氛。

最受歡迎的戶外座位區，呈現特殊的「ㄈ」字型，無論坐在何處，繁華的唐人街夜景皆能盡收眼底。簡單的點心約S$16，雞尾酒S$17起。

MAP

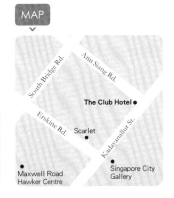

TIPS >
★ 一樓的Le Chocolat Cafe提供三明治、沙拉等輕食，以及各式各樣的蛋糕、甜品，氣氛相當悠閒。
★ 若想品嚐精緻的異國料理，一定要試試Le Tonkin Restaurant & Lounge。在魅力四射的裝潢與神秘的藍色燈光下，美味的法式及越南料理定能滿足你的味蕾。

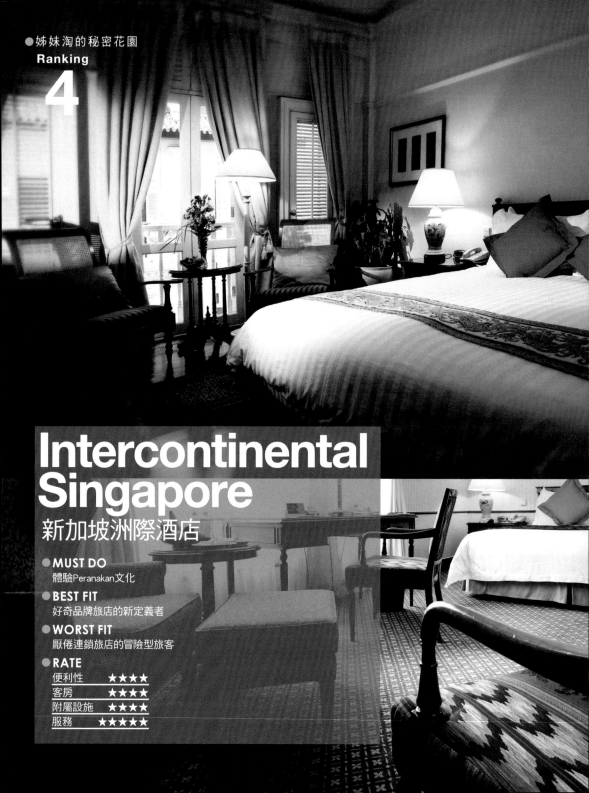

Intercontinental Singapore
新加坡洲際酒店

● **MUST DO**
體驗Peranakan文化

● **BEST FIT**
好奇品牌旅店的新定義者

● **WORST FIT**
厭倦連鎖旅店的冒險型旅客

● **RATE**

便利性	★★★★
客房	★★★★
附屬設施	★★★★
服務	★★★★★

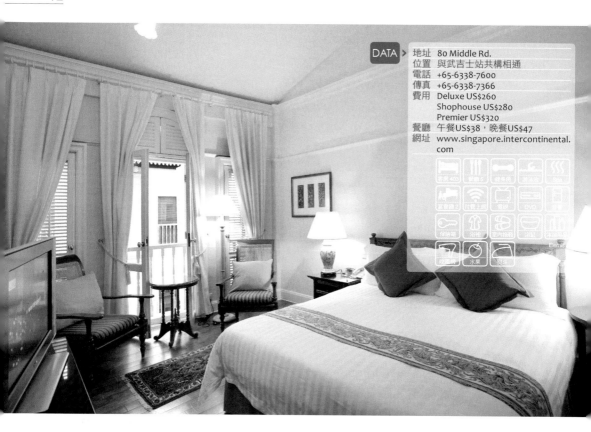

DATA >

地址	80 Middle Rd.
位置	與武吉士站共構相通
電話	+65-6338-7600
傳真	+65-6338-7366
費用	Deluxe US$260
	Shophouse US$280
	Premier US$320
餐廳	午餐US$38，晚餐US$47
網址	www.singapore.intercontinental.com

耀眼的Peranakan文化光彩

完整複刻新加坡特有的Peranakan建築技法，在Peranakan建築師打造的三層樓店屋*上，結合現代建築技術，成功蛻變成16層樓的豪華旅店，建物本體即是令人嚮往的美麗指標。

接待大廳巧妙銜接傳統店屋與大理石的氣派，2~3樓則竭力維持店屋的原始面貌。這些傳統店屋，已被指定為新加坡國家保護建物。飯店內部除了美食餐廳及各項附屬設施，還與MRT及Bugis Junction購物中心共構相通，擁有絕佳的地理位置，因而成為年輕外國旅客的首選之一。

*店屋：西南亞盛行的傳統建築型態，結合了房屋與店面。

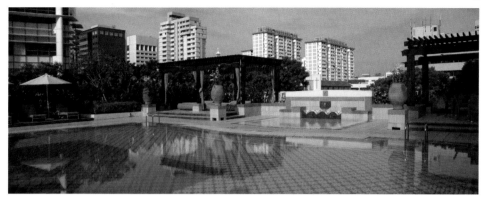

DETAIL GUIDE

ROOM

 LOBBY >

擺設Peranakan風家具的接待大廳，每天都有悅耳的鋼琴演奏。即使靜靜坐著，單純欣賞這些美好，也是一種享受。

家具看起來雖有些老舊，卻沒有一絲簡陋感，反而充滿了懷舊氣息。

從二樓的店屋型Deluxe房間看出去，窗底下就是觀光客頻繁往來的Bugis Junction商街，彷彿時光倒流，住在真的傳統店屋裡一般。

MAP

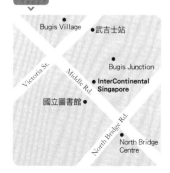

TIPS >

★ 入住新加坡洲際酒店前，建議先瞭解Peranakan文化。Peranakan意指移民到馬來半島的華人男性，與馬來人女性通婚後生下來的後裔，男孩子稱為峇峇（Baba），女孩子稱為娘惹（Nonya），後來也泛指馬來人女性與其他人種的通婚後裔。

所謂的Peranakan文化，除了基本的中華、馬來元素，也結合了印尼、泰國、英國、葡萄牙、荷蘭等異國色彩，無論是建築、服飾、餐具等生活方式，都有其獨特的混合式風格。新加坡洲際酒店的建築樣式與裝潢風格，堪稱Peranakan文化的代表，讓新加坡的歷史與傳統得以傳承、大放異彩。

Hotel Re 瑞麗酒店

● **MUST DO**
尋找飯店各處的普普風名人剪影

● **BEST FIT**
擁有赤子之心、超愛粉色系的可愛女孩

● **WORST FIT**
男人們沒事不要去，拜託！

● **RATE**

便利性	★
客房	★★
附屬設施	★★
服務	★★★

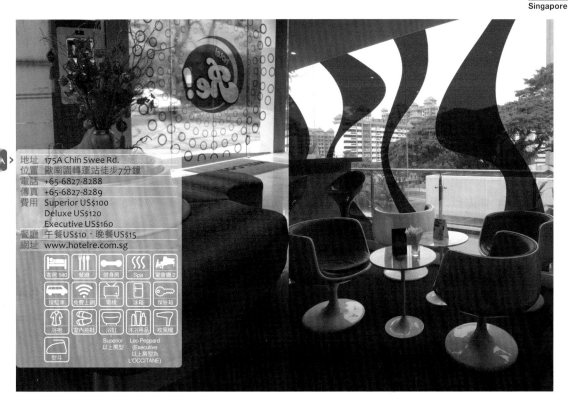

地址　175A Chin Swee Rd.
位置　歐南園轉運站徒步7分鐘
電話　+65-6827-8288
傳真　+65-6827-8289
費用　Superior US$100
　　　Deluxe US$120
　　　Executive US$160
餐廳　午餐US$10，晚餐US$15
網址　www.hotelre.com.sg

客房 140　餐廳　健身房　Spa　宴會廳2

接駁車　免費上網　電視　冰箱　保險箱

浴袍　室內拖鞋　浴缸　沐浴用品　吹風機

熨斗　Superior以上房型　Leo Peppard (Executive以上房型為 L'OCCITANE)

繽紛絢爛的花花世界

Hotel Re的客群，大多是20歲左右的年輕旅客。改建自國小教室，正四邊形的隔間構造，五顏六色的外觀相當吸睛。在12層樓高的建物中，每一樓各有不同色彩主題，外牆更是閃著螢光光芒。接待大廳為熱情的紅色系，頂樓則染上高貴華麗的紫色。雖然距離MRT站不遠，但因位於丘陵地而往來稍有不便。旅館專屬的接駁車約30~60分鐘一班。

提起Hotel Re的故事，就要回溯到1883年創校的某國民小學，經歷逐年改建，於1972年成為新加坡樓層最多的學校。之後，又為了學生改裝成宿舍公寓，並在近年變成現在的Hotel Re。

DETAIL GUIDE

7種房型皆為繽紛風格,走廊與房間均以該層的專屬色系打造而成。

同等級房型又分為City View跟Park View,樓層越高,價格與等級也會越高。

主餐廳店名為「Re!Fill」,相當有趣,早上會在此提供自助式早餐。位於二樓露台的Alfresco Bar則擁有美麗的蓊鬱山景。

★ 入宿Executive以上房型,可免費使用Club Lounge,並提供衣物送洗服務。
★ Superior房型無設浴缸,預訂時請多加留意。

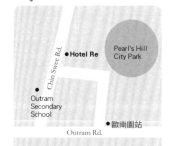

Chin Swee Rd.

● Hotel Re

Pearl's Hill City Park

Outram Secondary School

● 歐南園站

Outram Rd.

Crowne Plaza
皇冠假日酒店

● **MUST DO**
在房間內欣賞飛機起降

● **BEST FIT**
途經新加坡的短期旅客

● **WORST FIT**
重視往返市區的便利性者

● **RATE**

便利性	★★
客房	★★★★
附屬設施	★★★
服務	★★★

DATA

地址	75 Airport Blvd.	
位置	與樟宜機場第三航廈共構相通, 從機場徒步3分鐘	
電話	+65-6823-5300	
傳真	+65-6823-5301	
費用	Guest Room US$170	
餐廳	午餐US$20,晚餐US$40	
網址	www.ichotelsgroup.com	

機場風光盡收眼底

位於樟宜機場附近的住宿地點,最適合班機較晚,或是因轉機途經新加坡的短期滯留旅客,因此,大多以舒適的環境為主,而非強調獨特的設計或完善的服務。

獨特的外貌令人聯想到輕柔的羽毛,透過落地窗遙望飛機起降的畫面,震撼又美麗,也不太會被飛機引擎的噪音干擾。雖然鄰近機場,但由於新加坡國土範圍較小,乘坐MRT前往市區也僅需20分鐘。

DETAIL GUIDE

ROOM

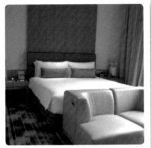

大部分客房都是基本的Guest Room，比起其他飯店的同級房型，算是相當寬敞。

落地窗外就是一片壯闊美景，具有放大客房空間的效果。整體裝潢採用溫和的綠色系。

飯店內有兩間餐廳，其中主餐廳為供應早餐的Azur。

用以區隔浴室與臥室的花紋玻璃，可依房客喜好自行調整明暗度。

玻璃窗的隔音效果極佳，完全聽不見飛機引擎聲。除了Guest Room，還備有Club Room與Suite Room。

位於接待大廳旁的餐廳Imperial Treasure，提供中式午、晚餐。

MAP

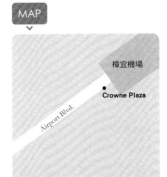

樟宜機場

Crowne Plaza

Airport Blvd.

TIPS

★ 樟宜機場目前有三座航廈與一座廉價航空航廈，而Crowne Plaza與第三航廈連結相通。由台北直飛的航班大多會在第一航廈入境，可搭乘高架電車（Sky Train）前往第三航廈。

Swissotel Merchant Court
瑞士茂昌閣酒店

● **MUST DO**
享受媲美度假別墅的附屬設施與江邊美景

● **BEST FIT**
重視泳池設施的家族旅客

● **WORST FIT**
喜歡精緻的設計旅店者

● **RATE**

便利性	★★★★
客房	★★★
附屬設施	★★★★★
服務	★★★★

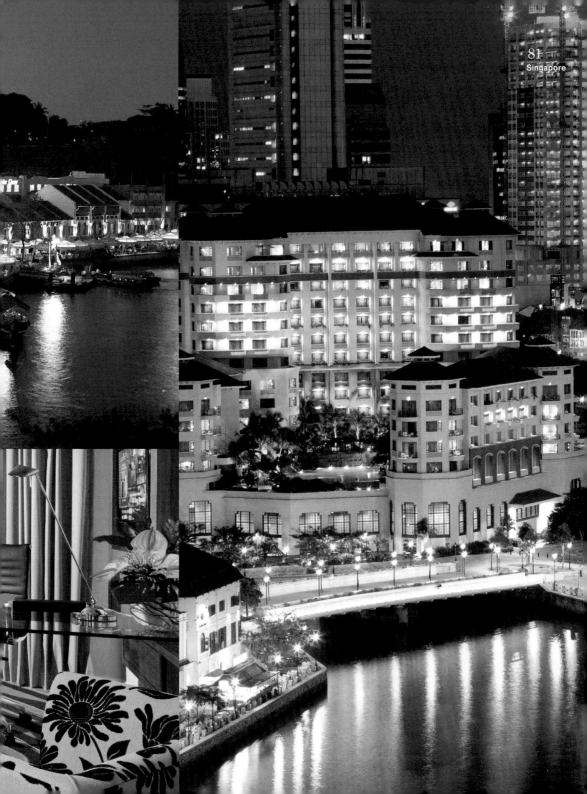

媲美度假別墅的豪華附屬設施

Swissotel Merchant Court位於可一覽克拉碼頭與駁船碼頭的江邊，對於初次造訪新加坡的旅客而言，鄰近兩大觀光碼頭即是最方便、最令人滿意的地點。絕佳的地理位置與大型游泳池，也廣受國內自由行旅客推崇。除了美麗的泳池，還附設兒童專用戲水區，相當適合攜家帶眷的家族旅遊。客房則以商務式的簡約風格為主，2008年重新裝潢過的Swiss Advantage Room和Swiss Executive Room也已蛻變成嶄新風貌。

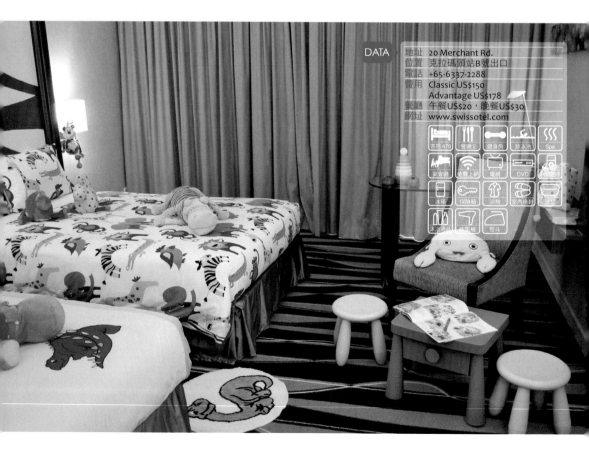

DATA

地址	20 Merchant Rd.
位置	克拉碼頭站B號出口
電話	+65-6337-2288
費用	Classic US$150
	Advantage US$178
餐膳	午餐US$20，晚餐US$30
網址	www.swissotel.com

客房476　餐廳2　健身房　游泳池　Spa

客房餐　免費上網　電視　DVD　iPod底座

冰箱　保險箱　浴袍　室內拖鞋　浴缸

沐浴備品　吹風機　熨斗

DETAIL GUIDE

ROOM

客房主要分為Swiss Advantage Room和Swiss Executive Room，裝潢風格優雅，令人聯想到經典的大型飯店。

客房空間偏大，運用上也更為自由。尤其是Swiss Executive Room，還為商務人士準備了精美的書桌。

一般家庭旅客可選擇Classic Room或Swiss Advantage Room。

DINING

主餐廳Ellenborough Market Cafe提供Buffet午餐與晚餐。

餐廳內供應各式新加坡道地料理，不用跑到老遠，就能品嚐傳統美味。

TIPS

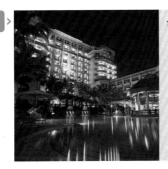

★ 投宿於此時，除了在大型泳池中放鬆一下，也一定要安排鄰近的克拉碼頭與駁船碼頭行程。游泳池畔即可飽覽越夜越美麗的克拉碼頭景觀。

MAP

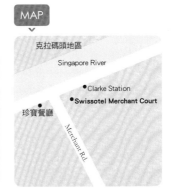

克拉碼頭地區
Singapore River
● Clarke Station
● Swissotel Merchant Court
珍寶餐廳
Merchant Rd.

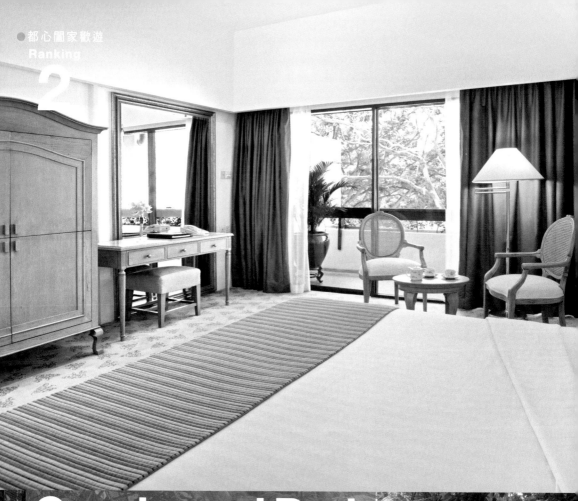

Goodwood Park
良木園大酒店

● **MUST DO**
享用晚茶，在飯店欣賞夜景

● **BEST FIT**
喜歡歐洲經典風格者

● **WORST FIT**
以新潮設計與先進設施為訴求者

● **RATE**

便利性	★★★
客房	★★★
附屬設施	★★★
服務	★★★★

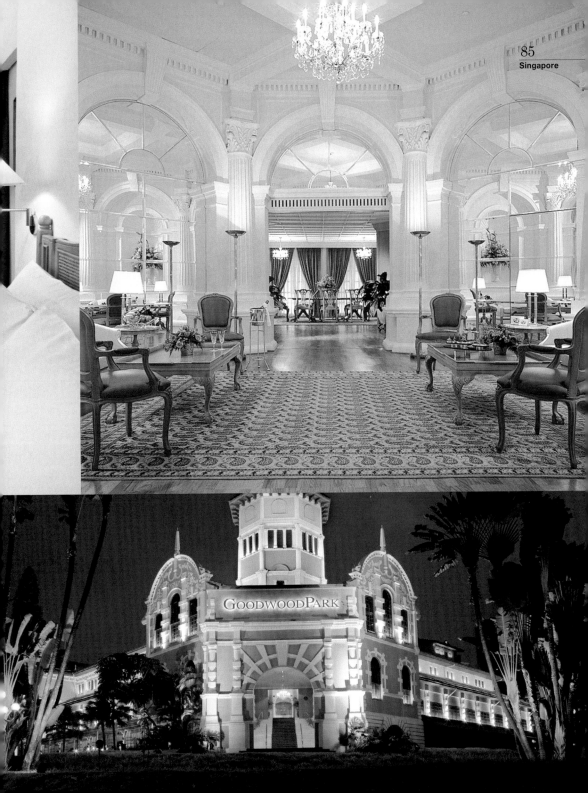

新加坡歷史的縮影

Goodwood Park被新加坡政府指定為保護建物，自1900年，曾為德國人的社交俱樂部、餐廳、咖啡館，最後，才在1929年改裝成飯店。第二次世界大戰時，又作為日本高級軍官的宿舍，戰後也曾暫作審判法院。如今，重新回到飯店的身分後，仍保留了1900年代的原始面貌，每個角落都透露著歷史痕跡，懷舊的外觀，到了夜晚更是迷人。

Goodwood Park雖然位於熱鬧的市區，卻非一般的都市風格，而是帶有庭園造景的舒適環境，適合全家大小一同造訪。若想擺脫高樓大廈的壓迫，感受古典園景的自在，這裡就是最好的選擇。雖然內部散發著悠閒氣息，但一踏出飯店大門，就是新加坡最繁華的烏節路商圈，相當便利。

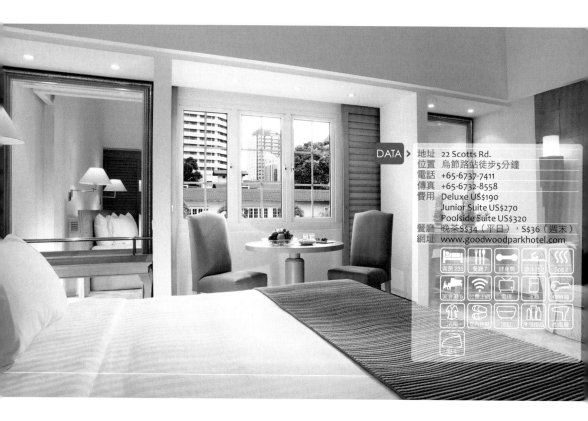

DATA >

地址　22 Scotts Rd.
位置　烏節路站徒步5分鐘
電話　+65-6737-7411
傳真　+65-6732-8558
費用　Deluxe US$190
　　　Junior Suite US$270
　　　Poolside Suite US$320
餐廳　晚茶 S$34（平日），S$36（週末）
網址　www.goodwoodparkhotel.com

客房 235　餐廳 7　健身房　游泳池 2　Spa 2

宴會廳 5　付費上網　電視　冰箱　保險箱

吹風機　室內拖鞋　浴缸　沐浴用品　吹風機

DETAIL GUIDE

ROOM

被極具歷史風情的外觀所吸引的旅客，進入房間後可能會有些失望。

寢具以米色與褐色系為主，散發古典美感，但電器與備品稍嫌老舊。

兩座附設泳池之中，旅客大多選擇規模較大且備有躺椅的主要泳池。若想輕鬆不被打擾，可選用小泳池。雖然規模較小，但四周的東洋庭園造景，充滿幽靜閒情。

客房空間頗大，傳統式服務項目也十分完善，適合家庭旅遊或偏好空間寬敞旅客。

Poolside Suite的設備與其他房型無異，但只要推開落地窗就能直接進入泳池。

TIPS

★ 雖距離MRT站與鬧區不遠，但飯店並非位於大馬路旁，需通過一段狹窄的山坡路，恐怕一進到飯店就不想出門了。從MRT站走到飯店的途中有許多商店，建議事先購齊所需物品。

★ 良木園大酒店的歷史悠久，也有許多保留傳統風格的餐廳。每天14:00開始供應的High Tea Buffet，就是從1977年延續至今的Goodwood Park獨有人氣佳餚。

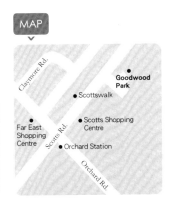

Fraser Suites
弗雷澤套房

● **MUST DO**
帶孩子到兒童遊戲區和游泳池玩耍

● **BEST FIT**
攜家帶眷的家族旅客

● **WORST FIT**
期待飯店基本服務項目者

● **RATE**

便利性	★★
客房	★★★★
附屬設施	★★★
服務	★★★

適合長期旅客的公寓式酒店

提供住宿、廚房、洗衣、客廳等一般飯店缺乏的設施，除了長期滯留的旅客，喜歡寬敞客房與廚房設備的一般旅客也經常可見。Fraser是知名的連鎖公寓式酒店，整潔又舒適的客房深受青睞。與同系列的公寓式酒店Fraser Place相比，這裡多了一些為家庭旅客打造的設施，如兒童遊戲區與兒童戲水池等，其設備不亞於高級飯店的兒童遊戲區，是有小孩的旅客值得考慮的選擇之一。

公寓式酒店的最大優點，就是能利用附設廚房自行料理餐點，並在偌大的客廳裡享受天倫時光，推薦給成員較多的自由行旅客及全家出遊的家庭旅客。

DATA

地址	491A River Valley Rd.
位置	位於River Valley Road，設有鄰近MRT站接駁車
電話	+65-6737-5800
傳真	+65-6737-5560
費用	One Bedroom Premier US$245
餐廳	午餐US$10，晚餐US$20
網址	singapore-suites. frasershospitality.com

DETAIL GUIDE

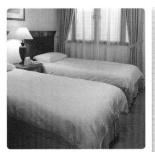

客房分為One Bedroom、Two Bedroom及Three Bedroom，後兩間房型適合家庭共宿。

客房內設有客廳與廚房，基本烹調設施與碗盤等一應俱全。

客房裝潢以Peranakan風格為主，結合時尚的飯店格局，營造出獨特的氛圍。

MAP

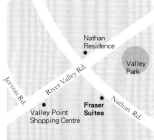

TIPS

★ 距離MRT車站較遠，但每個整點皆有途經各個Fraser系列酒店，往返於鬧區景點與周遭MRT車站的免費接駁車。
★ 公寓式酒店提供的早餐，通常較一般飯店簡單。

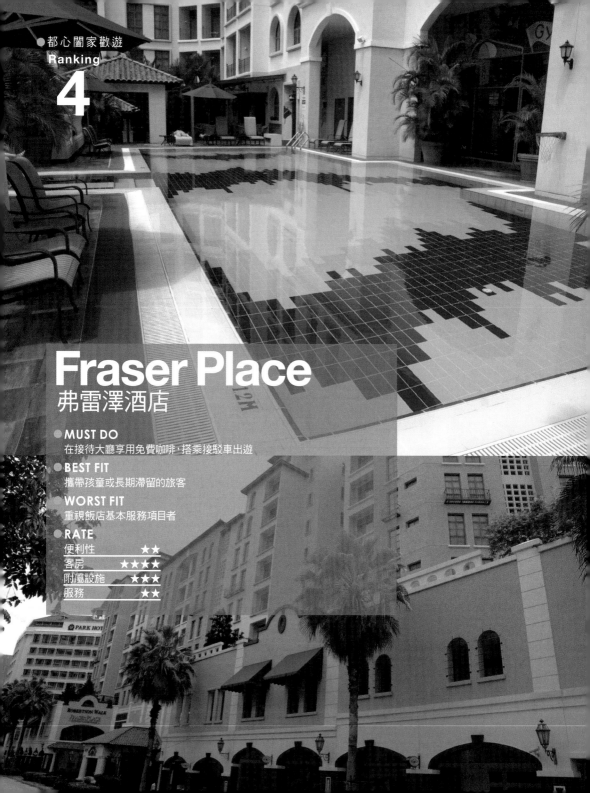

Fraser Place
弗雷澤酒店

● **MUST DO**
在接待大廳享用免費咖啡‧搭乘接駁車出遊

● **BEST FIT**
攜帶孩童或長期滯留的旅客

● **WORST FIT**
重視飯店基本服務項目者

● **RATE**

便利性	★★
客房	★★★★
附屬設施	★★★
服務	★★

DATA

地址	11 Unity St.
位置	克拉碼頭附近的Robertson Walk
電話	+65-6736-4800
傳真	+65-6736-4836
費用	One Bedroom Deluxe US$200
	Two Bedroom Deluxe US$270
	Three Bedroom Premier US$360
餐廳	午餐US$7，晚餐US$15
網址	singapore-place.frasershospitality.com

賓至如歸的公寓式酒店

結合飯店與家庭機能的公寓式酒店，近年來廣受長期旅客與滯留當地的商務人士喜愛。Fraser Place是世界知名公寓酒店連鎖品牌Fraser在新加坡的兩大據點之一。與位於River Valley Road的Fraser Suites相比稍嫌老舊，但價格也相對低廉。包含健身房、游泳池、接駁車等設施，每間客房皆有廚房、客廳、洗衣機等設備，讓旅客就像住在家裡一樣自在。

公寓式酒店通常需入住一周以上，但通常也會接受未滿一周的訂房。以長期旅客為目標的公寓式酒店，位置大多偏離市中心或鬧區，偶爾會遇到連計程車司機都不知道路的情形，周邊也少有MRT車站，需特別留意接駁車的運行時間。重視住宿地點與位置的旅客，必須再三考慮。

DETAIL GUIDE

ROOM

廚房備有微波爐、瓦斯爐、咖啡壺、各式餐具、清潔劑等家庭基本用品。

Two Bedroom房型包含空間較大的Double Room與較小的Twin Room，適合攜帶兩名以上孩童的家庭旅客。

KIDS

宛如小型幼稚園的兒童遊戲區，對家庭旅客來說是最貼心的設施。房客均可免費使用。

DINING

附設餐廳提供各國的單點料理，每道都在S$10以下。整體空間舒適，並提供書報閱覽，讓人輕鬆地享用餐點。建物一樓也有任君選擇的各式美食餐廳，但並非飯店所屬。

MAP

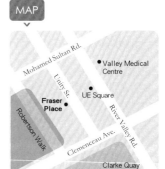

TIPS

★ 設有游泳池、健身房、會議室、簡易按摩設備、兒童遊戲區等附屬設施，雖然規模不大，但因使用者較少而能自在地利用。
★ 接待大廳提供免費咖啡。
★ 周遭沒有MRT車站，每天7:30~22:00都有往返市區主要景點的接駁車（週末除外）。
★ 早餐採Semi Buffet（半自助）模式，週末不供應。

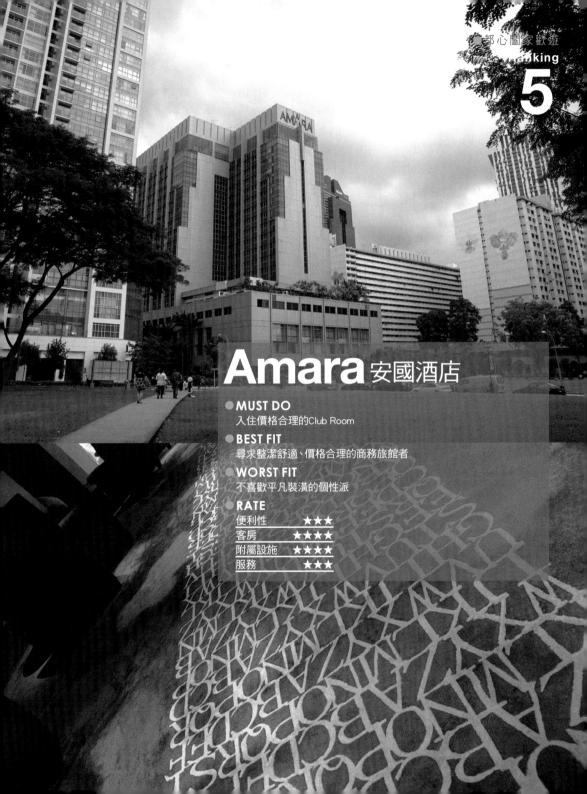

Amara 安國酒店

● **MUST DO**
入住價格合理的Club Room

● **BEST FIT**
尋求整潔舒適、價格合理的商務旅館者

● **WORST FIT**
不喜歡平凡裝潢的個性派

● **RATE**

便利性	★★★
客房	★★★★
附屬設施	★★★★
服務	★★★

DATA
地址	165 Tanjong Pagar Rd.
位置	位於唐人街內，丹戎巴葛站徒步5分鐘
電話	+65-6879-2555
傳真	+65-6224-3910
費用	Deluxe US$180 Executive US$210 Club Room US$310
餐廳	午餐US$15，晚餐US$20
網址	singapore.amarahotels.com

專為忙碌的商務人士而設的旅店

Amara位於小規模精品飯店林立的唐人街地區，屬於精美的高樓型飯店。雖然屬於商務旅店，但許多優越的條件及設施，也吸引了一般的自由行旅客。首先是距離MRT丹戎巴葛站5分鐘的理想位置，以及出入飯店時，都能悠閒地穿越門前的大公園。飯店內部與客房空間，散發著摩登氣息；以及在新加坡較罕見的別墅型游泳池，也是旅客們的最愛。

由於附近有許多辦公與商業大樓，平日房價反而比週末還貴。總數380間的客房中，有90間Club Room，比例也較一般飯店高。入住Club Room的房客，可享用Club Lounge提供的早餐，晚間也有特別的Cocktail Time（品嚐雞尾酒），各種貼心的專屬服務讓人稱心。Club Room的房價比一般飯店稍低，預訂時，可參考各項優惠活動與加贈服務項目。

DETAIL GUIDE

ROOM >

Deluxe、Executive、Club Room三種房型的大小相同，主要差異為寢具與電器設施。

時尚的設計家具，裝飾性與實用性兼具。

從房內可眺望前方的綠地與泳池。

DINING >

Amara設有韓國、中國、日本、泰國等亞洲國家的美食餐廳，每一間都提供最道地、美味的料理。

提供精緻越南料理的Hue，設有開放式廚房與Wine Bar，是享用Fine Dining的最佳地點。午餐時間也販售套餐便當。

MAP

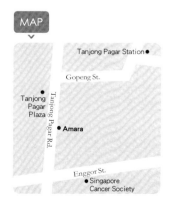

TIPS >

★ 位於接待大廳一角的小咖啡廳，24小時販售採La Pavoni Espresso專業咖啡機現泡的新鮮咖啡。

★ 寬敞的游泳池畔環繞著綠地，讓人彷彿置身南洋度假勝地。

★ 接駁車的路線與運行時間較不固定，搭乘前請先洽詢櫃檯人員。

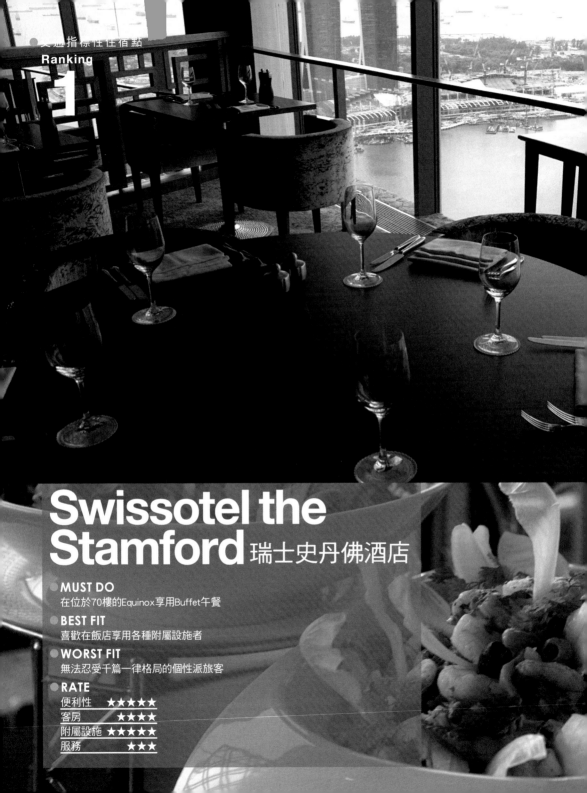

Swissotel the Stamford 瑞士史丹佛酒店

- **MUST DO**
 在位於70樓的Equinox享用Buffet午餐
- **BEST FIT**
 喜歡在飯店享用各種附屬設施者
- **WORST FIT**
 無法忍受千篇一律格局的個性派旅客
- **RATE**

便利性	★★★★★
客房	★★★★
附屬設施	★★★★★
服務	★★★

商務旅客首選住宿點

Swissotel the Stamford的人氣之高，甚至曾出現「來訪新加坡的旅客多半在此住宿」的傳聞。不僅與MRT車站、購物中心共構相通，也鄰近市政廳（City Hall）、Raffles Hotel等著名景點，即使在多雨的新加坡，也能不受天氣影響條件開心出遊。這裡不僅有全新加坡最多的客房，坐落於新加坡心臟地帶的優勢，更是Swissotel the Stamford被深受喜愛的主因。入住Swissotel the Stamford時，絕不能錯過位於頂樓的New Asia Bar。71樓的居高位置，擁有頂級的新加坡景觀，美麗的濱海灣與繁華夜景盡收眼底。

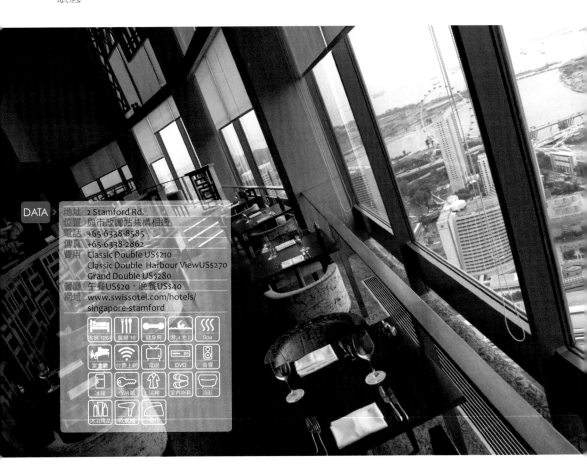

DATA

地址　2 Stamford Rd.
位置　與市政廳站共構相通
電話　+65-6338-8585
傳真　+65-6338-2862
費用　Classic Double US$210
　　　Classic Double Harbour ViewUS$270
　　　Grand Double US$280
餐廳　午餐US$20，晚餐US$40
網址　www.swissotel.com/hotels/
　　　singapore-stamford

客房1261　餐廳16　健身房　游泳池2　Spa

宴會廳　付費上網　電視　DVD　音響

冰箱　保險箱　浴袍　室內拖鞋　浴缸

木浴用品　吹風機　熨褲機

DETAIL GUIDE

ROOM

DINING

位於70樓的Equinox景觀餐廳,可眺望克拉碼頭、新加坡河、魚尾獅公園等,坐擁新加坡最棒景觀。

午餐Buffet的菜色高級,下午供應的餐點也極具人氣。飽餐一頓後,前往71樓的New Asia Bar品嚐雞尾酒,可謂人間一大享受。

1261間客房中,Classic房型即佔了845間。預訂Classic Harbour View房型,可享有號稱新加坡最迷人的濱海灣美景。

MAP

TIPS

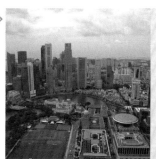

★ 相同房型的價格,有可能因海港景觀的有無而異。同樣擁有海港景觀的房間,也會因為樓層高低而影響視野,建議在Check In時要求較高樓層。

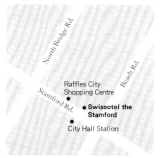

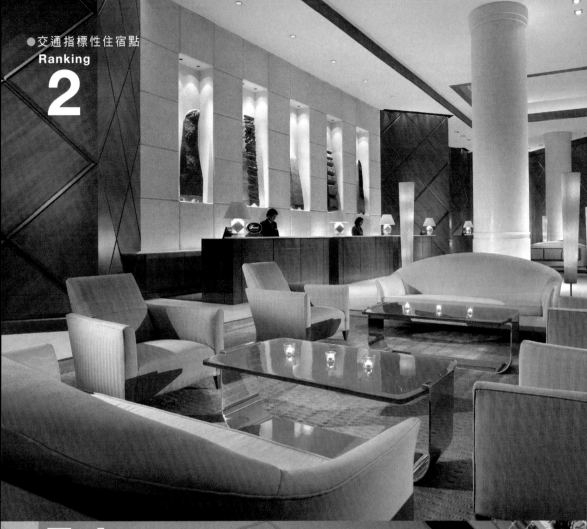

Fairmont 費爾蒙特酒店

● **MUST DO**
善用與大型購物中心、MRT車站共構相通的優勢

● **BEST FIT**
以住宿地點為首要訴求者

● **WORST FIT**
想擺脫平凡商務格局者

● **RATE**

便利性	★★★★★
客房	★★★★
附屬設施	★★★★
服務	★★★★

地理位置絕佳的超大型飯店

數年前，由Raffles The Plaza Hotel更名為Fairmont，與Swissotel the Stamford同為新加坡境內客房數最多的飯店之一。與MRT市政廳站共構，也可直接通往大型購物中心，與Swissotel the Stamford連成一氣，游泳池和餐廳等附屬設施也是兩者共用。無論是接待大廳、附設餐廳都是大規模格局，完善的服務、設施也深獲旅客肯定。更在2010年時，榮登知名旅遊雜誌「Condé Nast Traveller Magazine」評選世界20大商務飯店之列。

DATA
地址 80 Bras Basah Rd.
位置 與市政廳站A號出口相通
電話 +65-6339-7777
傳真 +65-6337-1554
費用 Fairmont US$228，Deluxe US$254
餐廳 午餐US$15，晚餐US$25
網址 www.fairmont.com/singapore

客房 769　餐廳 17　健身房　游泳池　Spa

宴會廳　免費上網　電視　冰箱　保險箱

浴袍　室內拖鞋　浴缸　沐浴用品　吹風機 Miller Harris

熨斗

DETAIL GUIDE

ROOM

設有Fairmont、Deluxe、Signature Classic、Raffles等房型，一般旅客大多選訂Fairmont Room或Deluxe Room。

客房呈現一般飯店的經典擺設，整體空間寬敞整潔。舒適的寢具，也讓旅客擁有極高滿意度。

樓層越高、景觀越美。站在落地窗前，寬闊的市區街景一覽無遺。

TIPS

★ 所有客房均設有露台，為可吸煙區。
★ 大型游泳池與Swissotel the Stamford 共用，另設有孩童專用戲水池。

MAP

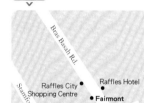

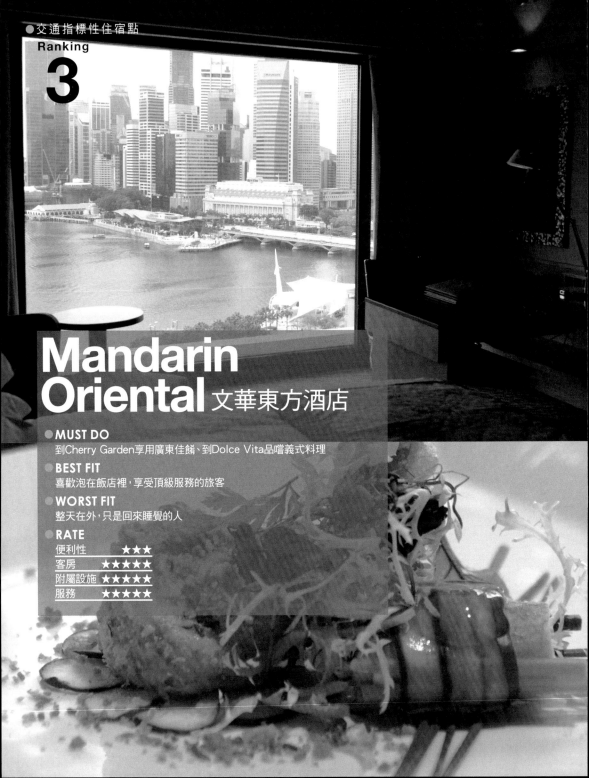

Ranking

3

Mandarin
Oriental 文華東方酒店

● **MUST DO**
到Cherry Garden享用廣東佳餚、到Dolce Vita品嚐義式料理

● **BEST FIT**
喜歡泡在飯店裡，享受頂級服務的旅客

● **WORST FIT**
整天在外，只是回來睡覺的人

● **RATE**

便利性	★★★
客房	★★★★★
附屬設施	★★★★★
服務	★★★★★

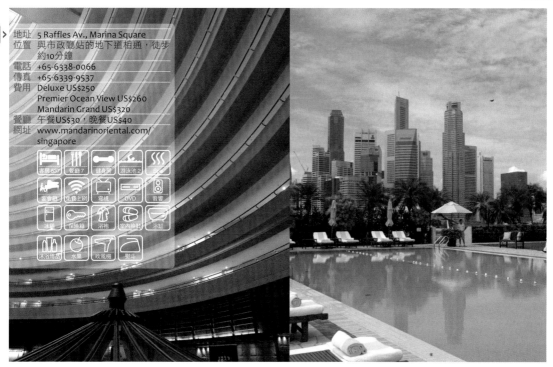

地址　5 Raffles Av., Marina Square
位置　與市政廳站的地下道相通，徒步
　　　約10分鐘
電話　+65-6338-0066
傳真　+65-6339-9537
費用　Deluxe US$250
　　　Premier Ocean View US$260
　　　Mandarin Grand US$320
餐廳　午餐US$30，晚餐US$40
網址　www.mandarinoriental.com/
　　　singapore

東洋式頂級服務

Mandarin Oriental是令入住者身心放鬆的優質旅店。大廳以象徵物扇子為設計概念，一進來就能感受Mandarin Oriental的華麗與氣派。客房總共537間，分別能看到市區、港灣、海洋景觀。坐落在新加坡商業、觀光重心——濱海灣地區，與Millenia Walk購物中心、Suntec City、濱海藝術中心比鄰而居。

Buffet、粵菜、義式、日式餐廳任君挑選；大型宴會廳、附設兒童戲水區的新型泳池、網球場、瑜珈教室等附屬設施，皆具頂級飯店的水準。然而，Mandarin Oriental最令人讚賞的地方，其實是充滿東洋風情的貼心服務。就連對飯店外觀沒有特別好感的旅客，也會被完善的服務所感動。

DETAIL GUIDE

ROOM >

所有客房都有最新、最好的設備，但比起華麗的飯店外觀，似乎稍嫌平凡。Deluxe是基本房型，若想擁有更特殊的住宿體驗，可選擇Mandarin Grand或Premier Harbour Room。

SPA

充滿東方元素的Oriental Spa，散發溫婉的中國茶香，能舒緩身心靈。包含Couple Room在內，共有6間Spa包廂，每間都設有小型按摩浴池。若覺得Spa費用太昂貴，不妨利用免費健身中心或瑜珈教室來放鬆僵硬的身軀。

DINING

開幕於1987年的粵菜餐廳Cherry Garden，為仿中國庭園式傳統茶坊，整體裝潢與擺飾皆充滿中國傳統之美。午餐組合套餐約S$52~78，也提供單點的飲茶料理；晚餐價格則為S$55~100。

正統義式餐廳Dolce Vita，能遙望濱海灣景觀，透過另一面的落地窗，還可清楚看見游泳池全景，讓旅客在浪漫的氣氛中，品嚐道地義大利美食與經典紅酒。來自世界各地的葡萄酒，也是最知名的特色之一。

Mandarin Grand Room以米色與褐色為基調，營造出舒適的氛圍，銀色壁紙還會隨著不同角度而產生變色效果。床上的水晶裝飾，更增添了精緻感。至於Premier Harbour Room的最大特色，當屬落地窗前的遼闊港灣景觀。

MAP

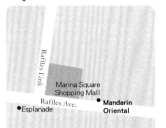

TIPS > ★ Deluxe Room與Premier Ocean View Room不提供加床服務，僅有Mandarin Grand Room可允許加床，費用約為US$100，並附贈早餐。

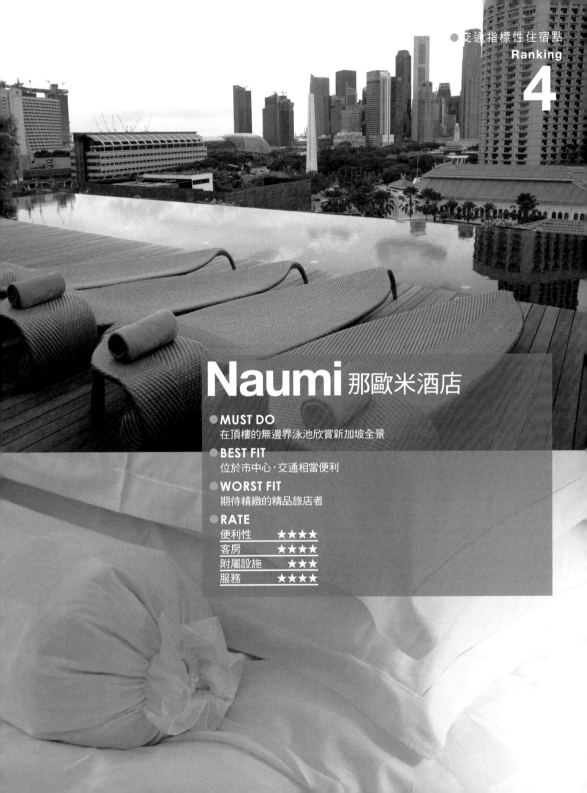

Naumi 那歐米酒店

● **MUST DO**
在頂樓的無邊界泳池欣賞新加坡全景

● **BEST FIT**
位於市中心，交通相當便利

● **WORST FIT**
期待精緻的精品旅店者

● **RATE**

便利性	★★★★
客房	★★★★
附屬設施	★★★
服務	★★★★

彷彿住在金屬風的夜店裡

在頂樓的無邊界泳池畔放眼望去，Raffles Hotel、中心商業區、Esplanade Theatre連結成閃耀的天際線。「Naumi」在北印度語中帶有「幸福九日（9 Days of Happiness）」之意，整體建物呈現前衛風格，富有巧思的裝潢，再度證明了精品旅店的魅力；同時，Naumi也保留了媲美大型飯店的機能性與舒適性。

MRT市政廳站、大型購物中心、Raffles Shopping Arcade皆近在咫尺，被精品店與美食餐廳圍繞；緊鄰Naumi的Seah Street上，林立許多老字號餐館，便利性可說是Naumi的最大優勢。六樓為Lady Floor，僅開放給女性住宿，可以充分享受精品旅店的獨特設計與專屬服務。

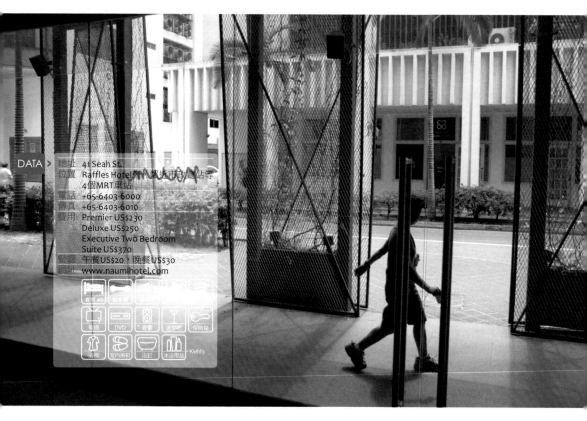

DATA

地址 41 Seah St.
位置 Raffles Hotel旁，鄰近市政廳站等4個MRT車站
電話 +65-6403-6000
傳真 +65-6403-6010
費用 Premier US$230
Deluxe US$250
Executive Two Bedroom
Suite US$370
餐廳 午餐US$20，晚餐US$30
網址 www.naumihotel.com

Kiehl's

DETAIL GUIDE

ROOM

LOBBY >

大廳擺放了許多舒適的設計桌椅，搭配輕快的流行音樂，彷彿來到熱鬧的夜店。由於缺少附設餐廳，大廳身兼餐廳與酒吧。早上提供自助式有機餐點，中午之後則供應組合套餐。

雖是精品旅店，但刻意將寢室與客廳分開，與大飯店的Suite Room相比，毫不遜色。飯店各處皆提供免費無線網路；也可向櫃檯免費租借任天堂、X Box、iPod等設施。

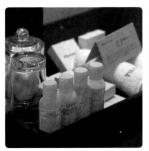

所有客房的迷你吧均提供免費飲料。生活備品為美國品牌契爾氏的產品。

TIPS >

★ 朝都市天際線延伸出去的無邊界泳池，與一般朝向海港的泳池相比，擁有與眾不同的魅力。即使不想下水游泳，也可在躺椅上欣賞景觀。

★ 感到飢餓或嘴饞時，可前往位於飯店前方的新瑞記雞飯用餐。香嫩美味的雞肉，搭配Q彈鹹香的米飯，是新加坡首屈一指的海南雞飯名餐廳。

MAP

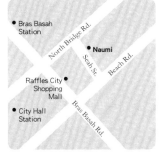

- Bras Basah Station
- Naumi
- Raffles City Shopping Mall
- City Hall Station

North Bridge Rd.
Seah St.
Beach Rd.
Bras Basah Rd.

悠遊自在的天使之城

Bangkok

曼谷擁有世界最長的夏季，在暖洋洋的陽光下，上演著千百萬種故事。傳統平房與高聳的摩天大樓相互錯綜；赤腳兜售鮮花的少女，穿梭在名貴的汽車之間；頂級餐廳林立的街道另一端，是親民的各式路邊攤……這就是曼谷的真實面貌。

空氣污染、擁擠的車陣與高樓大廈，對初次造訪曼谷的人來說，可能會對現代化的急促步調感到頭暈目眩；然而，一旦深入了解這座城市，它的魅力卻令人流連忘返。

白天，可以在高級飯店與Spa中，驅除一身疲憊；晚上，就到臨江的夜店欣賞夜景、小酌幾杯。各式餐廳與路邊小吃，隨時都能滿足饕客們的味蕾。無論何時來到曼谷，迷人的異國風情與日新月異的都市面貌，皆讓人臣服於它的無窮活力。

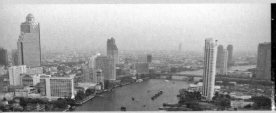
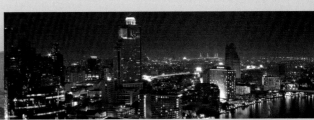

曼谷 旅店指南

曼谷的飯店旅館多如繁星，其中也不乏具備國際水準的等級。住在曼谷最大的優勢，就是比香港、新加坡等東南亞國家來得便宜划算。**從要價三、四萬元的超高級飯店，到幾百元的背包客旅館，多樣化的住宿選擇與種類，可以滿足每位旅客的需求。**然而，多不勝數的選項，卻也是令旅客感到頭痛的原因之一。

首先，曼谷的飯店可以臨江與否，來區分成兩大類。從泰國中部的平原地貫穿曼谷入海的昭披耶河，可說是曼谷經濟、文化、生活與觀光的重地。**位於昭披耶河周邊的飯店，坐擁絕倫夜景，散發著動人的異國氣息。**若想充分感受異地風情，可以優先考慮位於河邊的住宿。另外，曼谷的交通狀況惡名昭彰，請務必事先安排好行程，再選擇適合的飯店。

曼谷的住宿房價起伏不大，一整年都很平穩。不像普吉島等度假勝地，價格會因雨季或乾季而多達兩倍的差異。除了跨年或農曆新年等重要期間，曼谷的住宿費用幾乎都維持在平均水準。再加上曼谷的飯店、旅館競爭十分激烈，因而常有優惠活動，不妨耐心比較各飯店官網後，再決定住宿。

曼谷常見的公寓式酒店（Service Apartment）也相當值得推薦。除了按月計費的長期旅客，許多公寓式酒店也接受停留數日的觀光旅客。宛如住家式的設備，提供了更寬敞、低廉的住宿環境。大部分的公寓式酒店均附設廚房，適合人數較多的家庭旅遊；然而，其休閒設施或服務品質，可能無法像高級飯店般令人期待，適合較少使用休閒設施，喜歡待在房間裡的旅客。

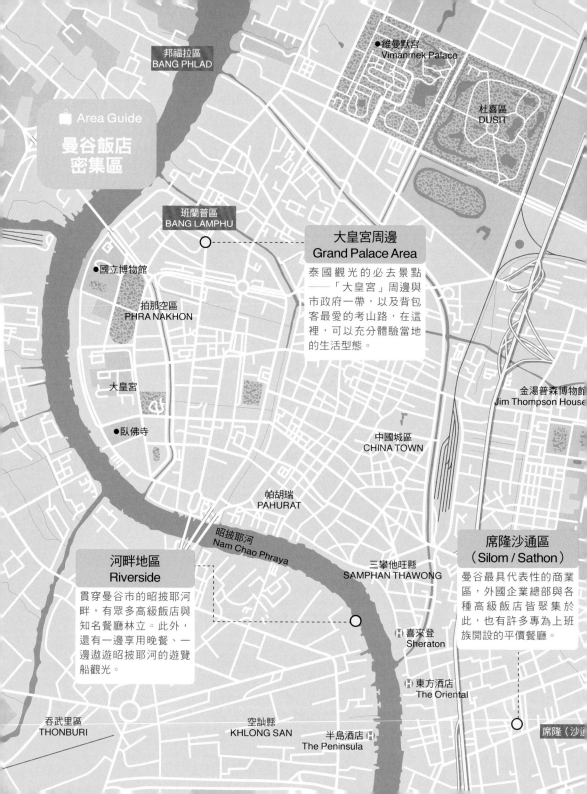

邦福拉區
BANG PHLAD

維曼默宮
Vimanmek Palace

杜喜區
DUSIT

班蘭普區
BANG LAMPHU

大皇宮周邊
Grand Palace Area

泰國觀光的必去景點
──「大皇宮」周邊與
市政府一帶，以及背包
客最愛的考山路，在這
裡，可以充分體驗當地
的生活型態。

國立博物館

拍那空區
PHRA NAKHON

大皇宮

臥佛寺

金湯普森博物館
Jim Thompson House

中國城區
CHINA TOWN

帕胡瑞
PAHURAT

昭披耶河
Nam Chao Phraya

河畔地區
Riverside

貫穿曼谷市的昭披耶河
畔，有眾多高級飯店與
知名餐廳林立。此外，
還有一邊享用晚餐、一
邊遨遊昭披耶河的遊覽
船觀光。

三攀他旺縣
SAMPHAN THAWONG

席隆沙通區
（Silom / Sathon）

曼谷最具代表性的商業
區，外國企業總部與各
種高級飯店皆聚集於
此，也有許多專為上班
族開設的平價餐廳。

喜來登
Sheraton

東方酒店
The Oriental

吞武里區
THONBURI

空訕縣
KHLONG SAN

半島酒店
The Peninsula

席隆（沙通

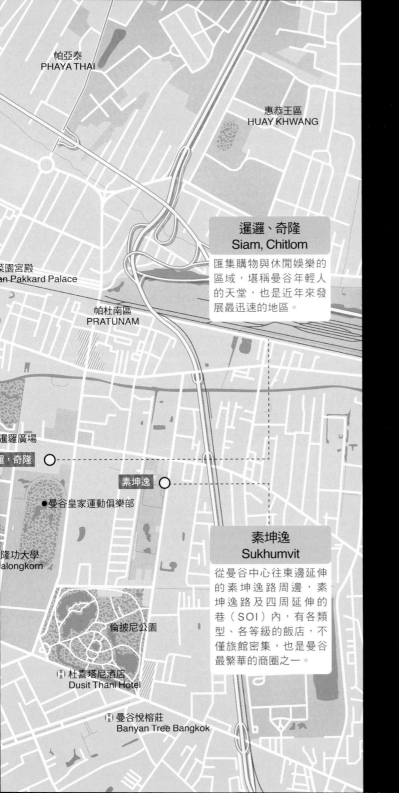

帕亞泰
PHAYA THAI

惠恭王區
HUAY KHWANG

菜園宮殿
an Pakkard Palace

暹邏、奇隆
Siam, Chitlom

匯集購物與休閒娛樂的
區域，堪稱曼谷年輕人
的天堂，也是近年來發
展最迅速的地區。

帕杜南區
PRATUNAM

暹羅廣場

邏，奇隆 ○

素坤逸 ○

●曼谷皇家運動俱樂部

隆功大學
alongkorn

素坤逸
Sukhumvit

從曼谷中心往東邊延伸
的素坤逸路周邊，素
坤逸路及四周延伸的
巷（SOI）內，有各類
型、各等級的飯店，不
僅旅館密集，也是曼谷
最繁華的商圈之一。

倫披尼公園

Ⓗ 杜喜塔尼酒店
Dusit Thani Hotel

Ⓗ 曼谷悅榕莊
Banyan Tree Bangkok

語言
通用泰文。飯店或餐廳等觀光區
大多可使用英文。

氣候
泰國屬熱帶氣候，11~2月的乾
季，是最適合旅遊的時間；雨季
時，經常會出現熱帶性豪雨。年
均溫為25~34℃。

時差
台灣與泰國的時差為一個小時，
若台灣為3:00，泰國則為2:00。

飛行時間
從桃園中正機場直飛曼谷，約需
3小時40分鐘。

貨幣單位
泰銖（Baht）以B為單位，共
有1B、5B、10B三種硬幣，及
20B、50B、100B、1000B四種
紙鈔，2013年5月時匯率1B約為
1元台幣。

電壓
220~240V、50HZ，使用雙孔圓
形插座。

簽證
台灣護照需事先辦理入境簽證。
若在入境後辦理落地簽證，費用
為1000B。

📖 推薦行程

充實觀光
三日遊

推薦住宿
暹羅設計酒店

推薦對象
初次到曼谷旅行者

Day 1

14:00	16:00
抵達曼谷	於暹羅設計酒店 Check In

17:00	19:00	20:00	21:00
參觀位於飯店正前方的暹羅海洋世界與杜莎夫人蠟像館	逛逛如台北西門町般熱鬧的暹羅廣場周邊	在暹羅廣場著名的Somtam Nua餐廳，品嚐雞翅與青木瓜沙拉	在曼谷會議中心綜合大樓的高空餐廳Red Sky小酌雞尾酒

暹羅廣場 Siam Square

聚集10~30歲年輕人的曼谷鬧區，如同台灣的西門町或新堀江，是規劃曼谷自由行時，必排的景點之一。

Somtam Nua餐廳

位置：392/14 Siam Square Soi 5, Rama 1 Road
電話：+66-(0)2-676-1653
營業時間：10:45~21:30

總是座無虛席的青木瓜沙拉專門店，其炸雞料理也深受好評。喜歡燒烤雞肉（Gai Yang）與青木瓜沙拉的人，千萬不可錯過。

Day 2 → 享用美味早餐

07:00 享用美味早餐

06:00 參加向旅行社預約的丹嫩莎朵、安帕瓦水上市場一日遊

14:00 結束一日遊行程，返回曼谷

15:00 參觀金湯普森博物館

17:00 前往背包客們最愛的考山路逛逛，再享受350B的便宜按摩

19:00 到大橋河畔餐廳大啖海鮮料理

21:00 一邊欣賞考山路街景，一邊品嚐泰式桶裝雞尾酒

金湯普森博物館 Jim Thompson House

位置：6 Soi Kasemsan 2, Rama 1 Road
電話：+66-(0)2-216-7368
營業時間：09:00~17:00
門票售價：100B（25歲以下50B，持有國際學生證者50B）

將泰國絲業推廣至全世界的泰絲大王Jim Thompson故居，展現了他獨到的品味，以及對祖國的關心與愛護。目前已改建為博物館，參觀時間約40分鐘。

大橋河畔餐廳 Kinlom Chomsaphan

位置：與Khaosan鄰近的Samsen Road Soi 3之內，拉瑪八世橋邊河畔
電話：+66-(0)2-628-8382*3
營業時間：11:00~01:00

店名具有「賞橋飲風」的詩詞般意境，可在此欣賞壯闊的昭披耶河景觀，品嚐美味的泰式海鮮料理。

Day 3

早餐享用完畢後Check Out，將行李寄放在櫃檯

參觀最著名的景點「大皇宮」

前往臥佛寺

前往中國城，在擁有30年歷史的和成豐享用魚翅料理

漫步中國城

往江邊移動，到位於沙潘塔克辛站旁的Bossotel享受古法按摩

前往萬豪度假酒店，在泰國傳統表演的陪伴下享用晚餐

回到飯店稍做梳洗，領回行李後前往機場

抵達機場並辦理登機手續

大皇宮 The Grand Palace

位置：從塔張（Tha Chang）徒步約5分鐘
電話：+66-(0)2-623-5500
營業時間：08:30~16:30（售票至15:30止）
門票售價：500B

周長1900公尺的大皇宮，以金箔、陶瓷、琉璃等裝飾得美輪美奐，擁有百餘棟建物，延續著高貴王族的百年風華。

中國城 China Town

中國城在曼谷市區是最熱鬧的地段，以最接近當地人的文化氣息，而吸引世界各國的觀光旅客。漫步在中國城，就能了解泰國人民最真實的生活面貌。

推薦行程

縱情於吃喝玩樂吧！

推薦住宿
大都會酒店

推薦對象
美食狂與購物狂

Day 1 → **14:00** 抵達曼谷

16:00
於大都會酒店
Check In

→

17:00
到預約好的科莫香巴拉
屋苑享受高級Spa

→

19:00
在半島酒店（Peninsula
Hotel）欣賞河畔美景、享
用BBQ晚餐

→

21:00
前往位於63樓的戶外餐
廳Sirocco Sky Bar
欣賞曼谷夜景

Peninsula Buffet

位置：Siam Chaophraya Holdings, 333 Charoennakorn Road
電話：+66-(0)2-861-2888
營業時間：18:00~23:00

半島酒店內的River Café & Terrace餐廳，以無限量供應的BBQ
料理與甜點而聞名。用餐時，彷彿置身於綠地公園之中，與眼前
的美麗河景相互輝映。

Sirocco Sky Bar

位置：Silom Road與Charoen Kung Road交叉口的State Tower
頂樓
電話：+66-(0)2-624-9555
營業時間：18:00~01:00

位於蓮花酒店（Lebua Hotel）63樓的戶外餐廳兼酒吧，一踏入
餐廳，令人驚嘆的美麗景觀隨即映入眼簾。這間餐廳較講究服
裝儀容，請避免穿著短褲或涼鞋前往。

Day 2 →

09:00	10:00	12:00	13:30
享用一頓悠閒的早餐	使用飯店內的休閒設施，度過自在的時光	前往奇隆區，在Central World內的MK Gold火鍋店享用午餐	在Central World或Central Chidlom等百貨公司逛街購物

16:00	18:00	20:00	22:00
前往凱悅下午茶（Hyatt Erawan Tea Room）度過美好的午茶時光	前往郎蘇安路，在鄰近的的Spa 1930享受指壓按摩	在Sukhumvit Soi 24上的頌通酒家品嚐海鮮佳餚	到位於曼谷不夜城「RCA區」或通羅（Thonglo）的夜店狂歡

凱悅下午茶

位置：與Hyatt Erawan飯店相連的Erawan百貨公司2樓
電話：+66-(0)2-254-1234
營業時間：14:30~18:00

由Hyatt Erawan飯店經營的下午茶餐廳，提供泰式甜點、司康與各種茶類。約260B的Set Menu，包含一杯飲料與13種鹹甜點，相當划算。

Spa 1930

位置：42 Soi Tonson, Lumpini, Patumwan
電話：+66-(0)2-254-8606
營業時間：09:30~21:30

以貼心的服務與獨特的按摩技法而廣獲好評，以「4-Hand」指壓療程最為出名。店面改造自泰國的老房舍，十分古色古香。

Day 3

10:00	12:00	13:00	14:00
享用美味早餐	辦理Check Out，將行李寄放於櫃檯	前往通羅區，到Beccofino餐廳享用義式午餐	悠閒地漫步通羅區

16:00	19:00	20:00	21:00
在因技巧高超而人氣居高不下的Leyana Spa徹底放鬆身心	到New Srifa 33品嚐香辣的咖哩螃蟹	返回飯店簡單梳洗，領取行李後，前往機場	抵達機場並辦理登機手續

Beccofino

位置：Klongton-Nua, 146 Thonglo Soi 4, Sukhumvit 55 Rd. Wattana
電話：+66-(0)2-392-1881-2
營業時間：11:30~14:30，18:00~22:00

華麗的餐廳入口令人眼睛為之一亮，出身於素可泰酒店的主廚，提供了豐富的極品料理，利用火爐窯烤的披薩也是招牌餐點之一。下午有休息時間，需特別留意。

Leyana Spa

位置：33 Thonglo 13 Soi Torsak, Klongtonnuer, Wattana
電話：+66-(0)2-391-7694
營業時間：11:00~22:00（週末10:00~22:00）

隱身在通羅巷內的Spa店，雖不若飯店Spa奢華高貴，但樸實自然的裝潢與氛圍，足以讓客人忘卻都市的塵囂。建議先預約，並申請接送服務。

Siam@Siam Design Hotel & Spa 暹邏精品酒店

● **MUST DO**
在可眺望國立體育館的泳池中夜泳

● **BEST FIT**
好友揪團出遊

● **WORST FIT**
不喜歡獨特裝潢者

● **RATE**

便利性	★★★★
客房	★★★★
附屬設施	★★★★
服務	★★★★

獨霸一方的新地標

泰國知名企業「Siam Motors」旗下的Siam@Siam，於2007年5月盛大開幕。以「Industrial Hip Plus」為主題，聯結總公司為汽車本業的背景，將刻意外露的鋼筋與金屬建材作為設計基底。粗獷的木製支柱及橘色系外牆，傳達出Siam@Siam的獨有創意。

為Club Room Guest所設計的Lounge，因作為時尚雜誌拍攝場地而聲名大噪；位於頂樓的屋頂酒吧更是坐擁曼谷絕景，是年輕人欣賞夜景的新去處。豐富的附屬設施，包含了10樓的Spa、可遠眺國立體育館的泳池、越夜越有派對氛圍的一樓酒吧、三層樓高的氣派大廳，精緻多樣的設施及舒適寬敞的公共區域，充分展現了Siam@Siam的魅力。

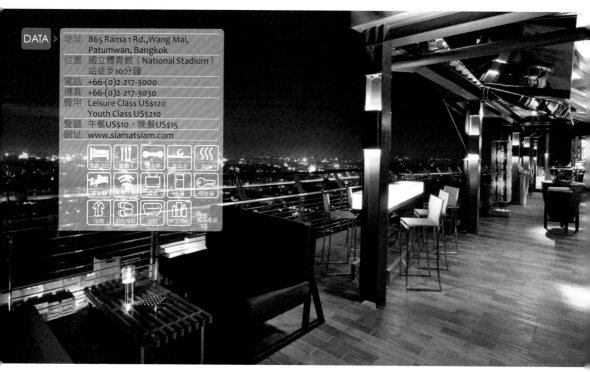

DATA

地址	865 Rama 1 Rd.,Wang Mai, Patumwan, Bangkok
位置	國立體育館（National Stadium）站徒步10分鐘
電話	+66-(0)2-217-3000
傳真	+66-(0)2-217-3030
費用	Leisure Class US$120 Youth Class US$210
餐廳	午餐US$10、晚餐US$15
網址	www.siamatsiam.com

DETAIL GUIDE

ROOM

客房共分為Leisure Class、
Biz Class、Youth Class及Grand Biz
Class。

以原木家具搭配彩繪玻璃的華麗
裝潢。

SPA

位於10樓的Spa Ten，以高級設施、
服務及多樣化的按摩項目而聞名。
其招牌項目SIB Massage Therapy（1
小時1600B），效果令顧客讚不絕
口。Spa按摩房外，設有戶外休息
區、泰式推拿房，可將國立體育館
的景色盡收眼底。週一至週四為優
惠時段，週日則提供整套保養的綜
合套餐。

未提供加床服務，三人旅遊時，建
議選擇三張單人床的Youth Class客
房。

客房內的沐浴用品皆與飯店內附設
的Spa Ten使用產品相同。

TIPS

★ Siam@Siam的地理位置極佳。徒步10
 分鐘即可抵達暹羅廣場，附近還有知
 名景點「金湯普森博物館」。
★ 暹羅區內有大型購物中心Paragon、
 Discovery、MBK，以及如台北東區的
 時尚街區，能滿足遊客的購物欲望。
 深受背包客們喜愛的Soi Kasemsan巷
★ 弄中，開設了許多平價餐廳；夜晚還
 有麵攤可以嚐鮮。

MAP

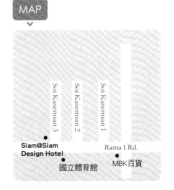

Soi Kasemsan 3
Soi Kasemsan 2
Soi Kasemsan 1
Siam@Siam
Design Hotel
Rama 1 Rd.
國立體育館
MBK百貨

Centara Grand & Bangkok Convention Centre at CentralWorld 曼谷會議中心綜合大樓

● **MUST DO**
在55樓的高空餐廳Red Sky欣賞曼谷夜景

● **BEST FIT**
想要瘋狂購物者

● **WORST FIT**
不喜歡平凡臥室；在意客房數多，但游泳池卻相對小巧者

● **WORST FIT**

便利性	★★★★★
客房	★★★
附屬設施	★★★★
服務	★★★★★

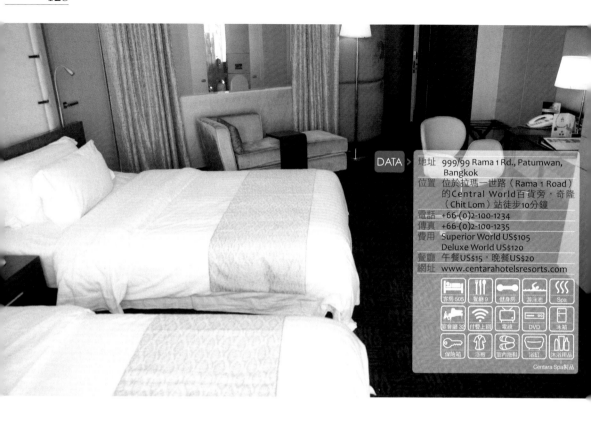

DATA >

地址	999/99 Rama 1 Rd., Patumwan, Bangkok
位置	位於拉瑪一世路（Rama 1 Road）的Central World百貨旁，奇隆（Chit Lom）站徒步10分鐘
電話	+66-(0)2-100-1234
傳真	+66-(0)2-100-1235
費用	Superior World US$105 Deluxe World US$120
餐廳	午餐US$15，晚餐US$20
網址	www.centarahotelsresorts.com

客房505　餐廳9　健身房　游泳池　Spa
擴音聽3G　付費上網　電視　DVD　冰箱
保險箱　浴袍　室內拖鞋　浴缸　沐浴用品

Centara Spa製品

曼谷中心的指標性建物

Centara是泰國最大的物流公司，在國內外的知名度假勝地，擁有30多間飯店與度假村。比起普吉島、蘇美島、象島等地，位於Centara大本營——曼谷的這間飯店，卻於2008年才正式開幕。這間飯店擁有55層樓高，是都市叢林中最亮眼的一顆星。客房數多達505間，附設9間餐廳、游泳池、完美的健身房與Spa等休閒設施。自23樓起為客房，每一層樓都擁有極佳的視野。此外，它與同樣位於曼谷市中心的Central World百貨相鄰，設有相連的通道，非常便利。

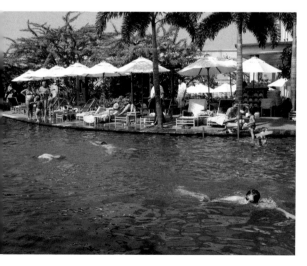

DETAIL GUIDE

BANQUET

32間宴會廳，擁有先進的設備與一流的服務，可容納10~6000名賓客，規模與設施都稱得上是曼谷之最。已開辦過各種國際會議、地區大會、學術會議、展覽、研討會、娛樂表演等活動。其中最大的Convention Hall，足足有6000席座位。

DINING

位於54~55樓最高層的Fifty Five Restaurant & Red Sky Bar，兼為Fine Dining美食餐廳與戶外酒吧。曼谷有許多屋頂酒吧，供人在悠閒的氛圍中小酌賞景。然而，內行人才知道的秘訣，就是先預訂Fifty Five Restaurant晚上7點的位子，並提前1個小時抵達，先到Red Sky Bar品嚐一杯餐前酒，欣賞浪漫的夕陽美景，再回到餐廳裡用餐。伴隨著優美的鋼琴演奏，此行絕對會成為你曼谷之旅最美妙的回憶。

● Fifty Five Restaurant營業時間：
 11:30~14:30，18:30~23:30
● Red Sky Bar營業時間：
 17:00~01:00

TIPS >

★ Centara Grand Bangkok的大門就位於伊勢丹百貨旁。
★ 飯店內全面禁煙，唯一的吸煙區設在23樓大廳旁的小露台。
★ 沿著一樓大門對面的小路前進，就能看見Siam Paragon百貨。

MAP

Petchburi Rd.

Centara Grand Bangkok ●
Central World百貨 ●

Ratchadamri Rd.

Zen百貨 ●

Rama 1 Rd.

愛樂威四面佛 ● Chit Lom站

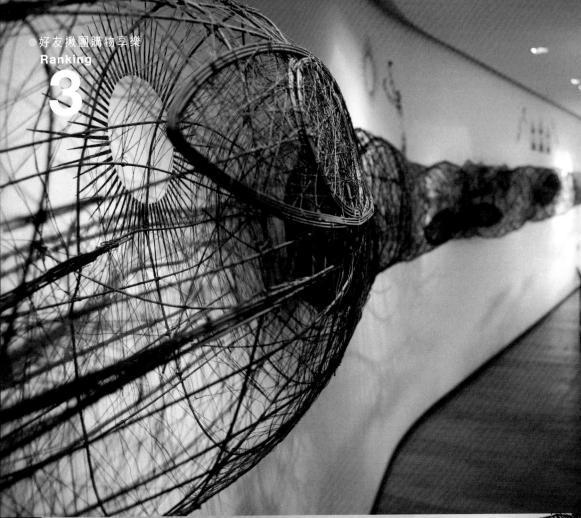

Ten Face 十面精品酒店

- **MUST DO**
 向被稱為「Pipek」的工作人員打聽好玩的夜店或派對資訊

- **BEST FIT**
 想融入當地人生活的自由行旅客

- **WORST FIT**
 覺得飯店位於巷弄中很麻煩的人

- **RATE**

便利性	★★
客房	★★★★
附屬設施	★★★
服務	★★★★

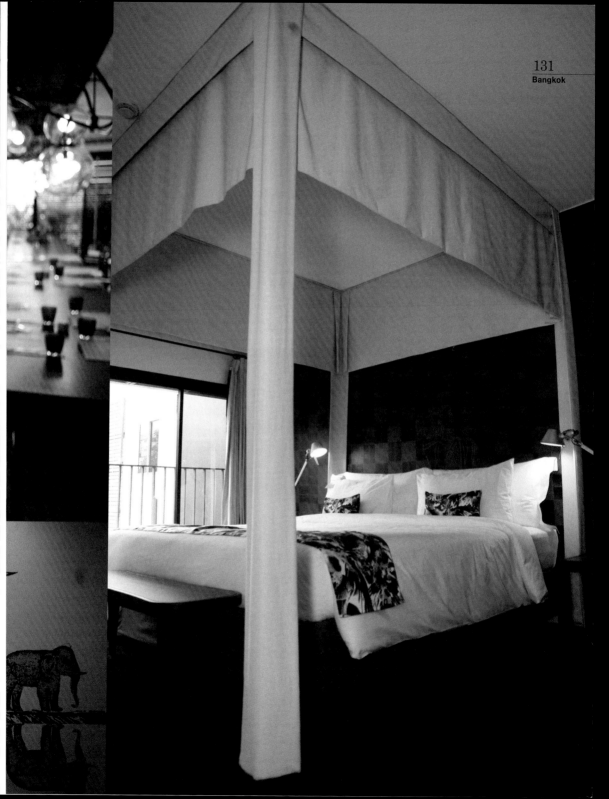

CitiChic Hotel

- **MUST DO**
 逛逛飯店周邊的美麗夜店
- **BEST FIT**
 想體驗異國夜生活的同性友人
- **WORST FIT**
 頂樓的游泳池儼然是個大型澡堂，重視泳池品質者勿入
- **RATE**

便利性	★★★
客房	★★★
附屬設施	★★
服務	★★★★

曼谷的夜生活中心

City Chic原指簡約的都會時尚，以此為名的CitiChic Hotel，客房以戶外有無小陽台來區分為兩種等級，雖然僅有37間客房，但它新潮的設計品味，卻吸引了許多年輕旅客。CitiChic Hotel位於曼谷素坤逸區的核心地帶，周邊有許多深受夜貓子喜愛的熱門去處，絕對能滿足想體驗夜生活的旅客。然而，其差強人意的餐廳和游泳池，是較可惜之處。CitiChic Hotel位在巷內，可利用免費嘟嘟車出入。

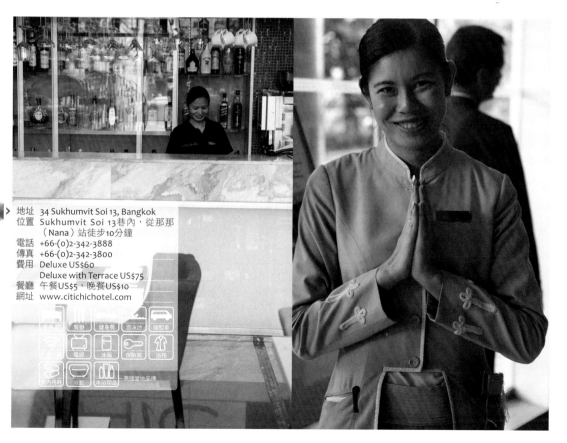

地址 34 Sukhumvit Soi 13, Bangkok
位置 Sukhumvit Soi 13巷內，從那那（Nana）站徒步10分鐘
電話 +66-(0)2-342-3888
傳真 +66-(0)2-342-3800
費用 Deluxe US$60
　　 Deluxe with Terrace US$75
餐廳 午餐US$5，晚餐US$10
網址 www.citichichotel.com

DETAIL GUIDE

ROOM

客房分為Deluxe與Deluxe with Terrace兩種等級。飯店外觀看似普通，但客房卻意外地寬敞精緻。

整潔的貼木地板搭配華麗的紫色床尾巾，散發沉穩的溫馨感。

在既定的空間內擺放的家具，充分展現室內設計的品味，也讓房客使用起來更方便。

乾濕分離的浴室設有落地玻璃門，內部擺放的沐浴用品也極富設計感。

一樓客房內附陽台，設有植栽與原木桌椅，讓旅客在繁華的都市中，得以享有一個靜謐的私人小天地。

MAP

TIPS

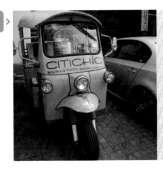

★飯店提供巡迴於Nana站、Asok站以及素坤逸主要街道的嘟嘟車，運行時間為06:00~24:00。距離曼谷知名夜店「Q Bar」或「Bed Supper」只需徒步5~10分鐘。

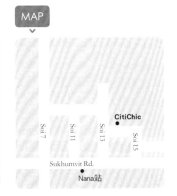

CitiChic

Soi 7　Soi 11　Soi 13　Soi 15

Sukhumvit Rd.

Nana站

Ramada Encore Bangkok 華美達安可酒店

● **MUST DO**
徒步5分鐘前往Robinson百貨逛街購物

● **BEST FIT**
尋找便宜又整潔的住宿環境者

● **WORST FIT**
注重飯店景觀視野者

● **RATE**

便利性	★★★
客房	★★★
附屬設施	★★
服務	★★★★

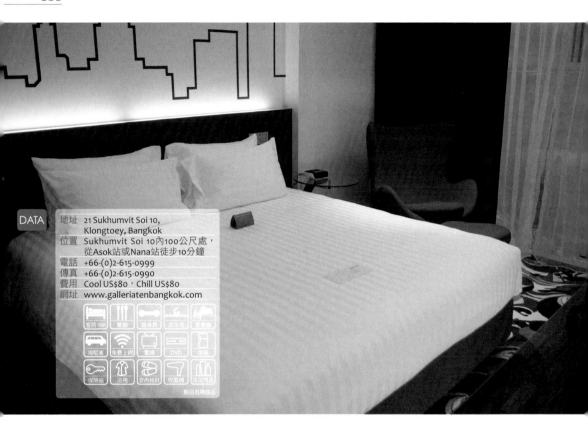

DATA
地址　21 Sukhumvit Soi 10,
　　　Klongtoey, Bangkok
位置　Sukhumvit Soi 10內100公尺處，
　　　從Asok站或Nana站徒步10分鐘
電話　+66-(0)2-615-0999
傳真　+66-(0)2-615-0990
費用　Cool US$80，Chill US$80
網址　www.galleriatenbangkok.com

客房188　餐廳　健身房　洗衣服　更衣間

接駁車　免費上網　電視　DVD　冰箱

保險箱　浴袍　室內拖鞋　吹風機　沐浴用品

飯店自備泳池

休閒風精品飯店

2011年5月登場的Ramada Encore Hotel，雖然是客房數188間的四星級飯店，卻以年輕化的休閒風格顯現其出眾之處。飯店位於Sukhumvit Soi 10的巷道內，時尚簡約的客房裝潢、精美的都會風大廳與餐廳，都令人印象深刻。不過，客房內沒有美麗的景觀，窗戶也稍嫌窄小，多少會感到有些沉悶。然而，如朋友般親切的服務人員，以及高水準的餐廳料理，是有口皆碑的特點。屋頂設有戶外泳池，客房內也有免費上網。飯店介於Nana站與Asok站之間，交通十分便利。

DETAIL GUIDE

ROOM

共有7層樓、188間客房,分為
Cool、Chill、Deck、Hip四種房型。
每間客房的大小相近,Cool房型以
藍色為裝潢基調;Chill房型則以紅
色為主。

Deck房型擁有典雅的陽台,這在最
大房間頂多30m²的Ramada Encore
內,可說是相當珍貴。若能接受房
價的差異,不妨試試Deck房型。

四種房型皆無浴缸,只有乾濕分
離的淋浴設備。房內設有簡易的書
桌與收納空間,還有免費的無線網
路。

還沒踏進接待大廳,目光就先被此
處吸引。摩登的牆面裝潢、華麗絢
爛的燈飾,呈現獨樹一幟的氛圍。

飯店提供自助式早餐,誠意十足的
精緻美食、泰國在地的好滋味,讓
旅客一早就有好心情。

MAP

TIPS

★ Ramada Encore位於Sukhumvit Soi 10
巷內100公尺處,若不想走路,可以
搭乘運行至深夜的免費嘟嘟車。

★ Sukhumvit Soi 10路上有一座免費開
放參觀的「Chuvit Garden」,在喧囂
都市中提供了片刻寧靜。

Sukhumvit Rd.

Nana站

Soi 8

Chuvit Garden

Sukhumvit Plaza
(韓國商街)

Soi 10

Ramada Encore

●溫馨家族同歡
Ranking

1

Oakwood Residence Sukhumvit 24

奧克伍德素坤逸24酒店

● **MUST DO**
逛遍The Emporium等素坤逸路上的所有購物中心

● **BEST FIT**
喜歡寬敞的客房,且重視地理位置的旅客

● **WORST FIT**
不喜歡游泳池過於小巧的人

● **RATE**

便利性	★★★★★
客房	★★★★
附屬設施	★
服務	★★★

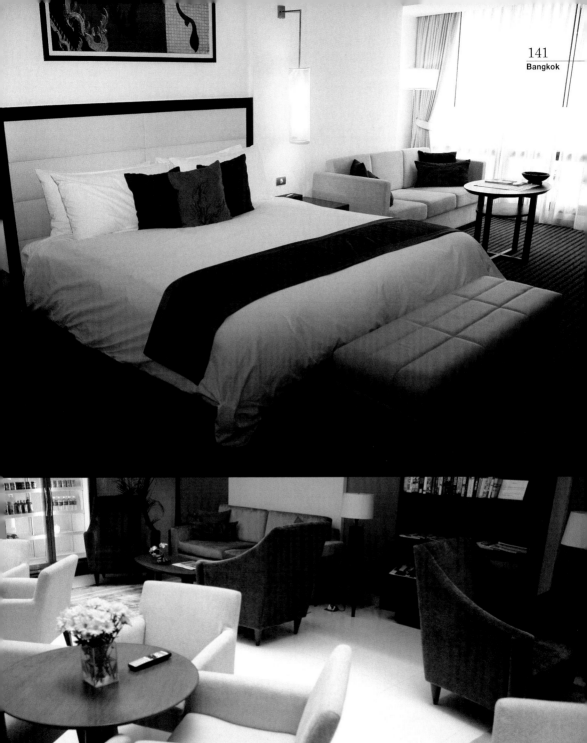

Sukhumvit Soi 24的出發點

攤開曼谷地圖，Sukhumvit Soi 24是素坤逸路上的無數巷道之一，總長約為一公里。在這條巷道中，有數間令人難以抉擇的公寓式酒店、便宜又乾淨的Spa店、看似不起眼卻相當精緻的餐館、名聞遐邇的海鮮餐廳頌通酒家、星巴克、咖啡連鎖店Au Bon Pain、藥妝店Boots、乾洗店、大型批發賣場Lotus、家樂福等，具備各式生活機能，能滿足旅客的需求。Soi 24上的商店，大多以當地人或長期居留於曼谷的外國人為營業對象，真實反映了在地的生活樣貌。

從捷運澎蓬（Phrom Phong）站到飯店只需徒步5分鐘，在眾多公寓式酒店中，擁有絕佳的地理優勢，適合喜歡寬敞的客房，且注重飯店位置的旅客。從相對多數的長居型房客來看，Oakwood Residence確實擁有出眾的機能性。

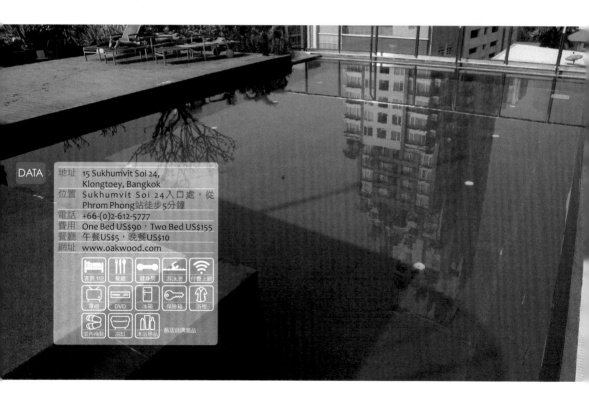

DATA

地址 15 Sukhumvit Soi 24,
Klongtoey, Bangkok
位置 Sukhumvit Soi 24入口處，從
Phrom Phong站徒步5分鐘
電話 +66-(0)2-612-5777
費用 One Bed US$90，Two Bed US$155
餐廳 午餐US$5，晚餐US$10
網址 www.oakwood.com

客房 112 ／ 餐廳 ／ 健身房 ／ 游泳池 ／ 付費上網
電視 ／ DVD ／ 冰箱 ／ 保險箱 ／ 浴袍
室內拖鞋 ／ 浴缸 ／ 沐浴用品 ／ 飯店自牌商品

DETAIL GUIDE

ROOM

Studio房型無設浴缸，對浴缸設備有需求的旅客，建議選擇One Bed以上的等級。

充滿時尚感的公寓式酒店，設有121間客房，可分為One Bed、Two Bed、Studio三種等級。其中，Studio房型又以面積大小分為Studio Standard、Studio Superior、Studio Deluxe、Studio Executive等。

DINING

如同一般的公寓式酒店，Oakwood Residence內部也設有小型的餐廳，早餐多半是麵包、穀片、咖啡等基本餐點。11:30~19:30皆可預約餐廳包場。

所有房間皆備有32吋液晶電視、DVD播放器、保險箱、咖啡機、微波爐、洗衣機與熨斗等居家設施。

TIPS

★ 對街的The Emporium百貨必逛！一次滿足你對購物、用餐的需求。

★ 包含曼谷知名的Asia Herb在內，飯店周邊有各式各樣的Spa店，喜歡按摩的旅客絕對不能錯過。

MAP

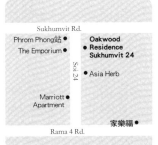

Sukhumvit Rd.

Phrom Phong站 ●
The Emporium ●

Oakwood ● Residence Sukhumvit 24

Soi 24

● Asia Herb

Marriott ● Apartment

家樂福 ●

Rama 4 Rd.

Anantara Baan Rajprasong Serviced Suites 阿娜塔拉服務式酒店公寓

● **MUST DO**
在充滿度假村風情的美麗泳池中悠游

● **BEST FIT**
尋找交通最為便利的飯店之旅客

● **WORST FIT**
喜歡享用豐盛自助早餐者

● **RATE**

便利性	★★★★★
客房	★★★
附屬設施	★★★★
服務	★★★★

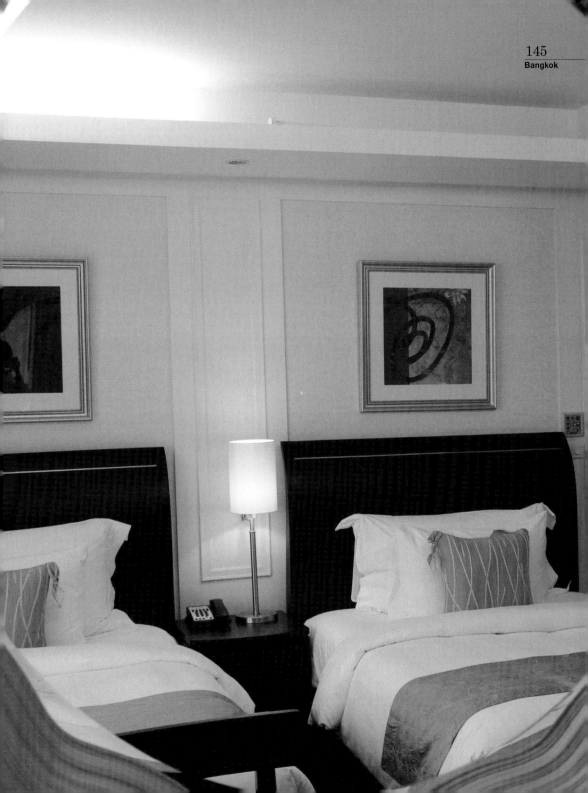

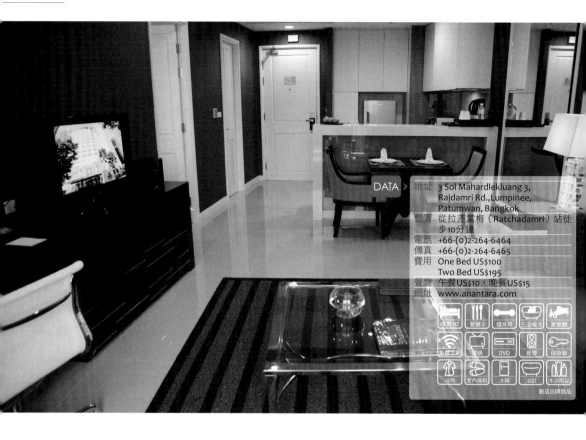

DATA >

地址	3 Soi Mahardlekluang 3, Rajdamri Rd.,Lumpinee, Patumwan, Bangkok
位置	從拉差當梅（Ratchadamri）站徒步10分鐘
電話	+66-(0)2-264-6464
傳真	+66-(0)2-264-6465
費用	One Bed US$100 Two Bed US$195
餐廳	午餐US$10，晚餐US$15
網址	www.anantara.com

飯店自拋商品

最好的位置、最舒適的空間

在泰國度假勝地設有高級度假村的Anantara集團旗下的公寓式酒店。Anantara一向主打泰國傳統美與南洋風情的裝潢風格，並以投入大量資金與心力的Spa設施著稱。然而，開設於都市鬧區的Anantara Baan Rajprasong，卻以前衛的時尚品味而自豪。比照高級度假村規格所設的游泳池、健身房等休閒設施，高35層樓、共有近百間客房，距離曼谷精華地帶的Ratchadamri站僅需徒步10分鐘，交通與生活機能都極為便利。

DETAIL GUIDE

ROOM

總客房數為97間，分別為One Bedroom Superior與One Bedroom Deluxe房型，兩種房型的裝潢十分相似。

所有房型均備有廚房設施，電磁爐、微波爐、烤麵包機等，可在房內自理餐點。

需要Two Bedroom時，會將兩間One Bedroom合併使用。

POOL

雖然四周環繞著大樓建築，但結合庭園設計的游泳池，儼然是城市沙漠裡的綠洲。

除了游泳池畔，許多可休憩或享受日光浴的露台地區，也擺放了多張躺椅，加上美麗的人工瀑布造景，令人彷彿置身島國度假勝地。

MAP

TIPS

★ 18:00後開放入場的14樓Lounge，擁有震撼人心的美麗景觀。一邊啜飲雞尾酒，一邊欣賞眼前的夕陽，度過幸福的黃昏時分。可別讓外來的一般訪客佔光好位置了。

★ 客房到大廳的所有空間，均可接收免費無線網路。

★ 附近有販售高級食材的Villa Market，除了到周圍的美食餐廳用餐，也可以採買食材，回到房內親自料理。

Rama 1 Rd.
● 愛樂威四面佛
Ratchadamri Rd
● Peninsula Plaza
Soi Mahatlek Luang
The Royal Bangkok
Sport Club
● Ratchadamri站
● Anantara Baan
Rajprasong

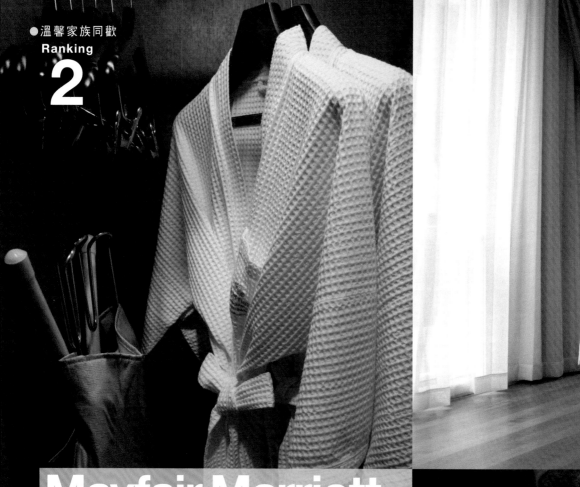

Mayfair Marriott
Bangkok 曼谷梅費爾萬豪

- **MUST DO**
 在25樓的游泳池夜泳

- **BEST FIT**
 想住在如自家般舒適的環境者

- **WORST FIT**
 追求浪漫或優雅氣氛者

- **RATE**

便利性	★★★★
客房	★★★★
附屬設施	★★★
服務	★★★★

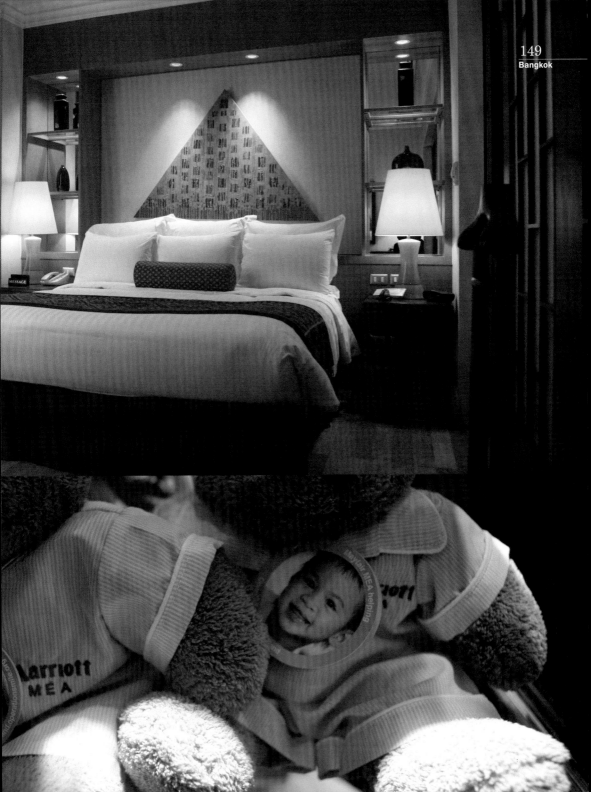

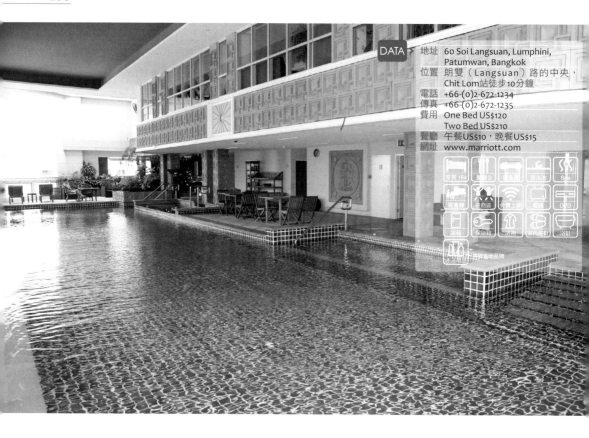

DATA

地址 60 Soi Langsuan, Lumphini, Patumwan, Bangkok
位置 朗雙（Langsuan）路的中央，Chit Lom站徒步10分鐘
電話 +66-(0)2-672-1234
傳真 +66-(0)2-672-1235
費用 One Bed US$120
　　 Two Bed US$210
餐廳 午餐US$10，晚餐US$15
網址 www.marriott.com

如自家般舒適的環境

位於朗雙路中央地帶的Mayfair Marriott，是全球連鎖飯店集團Marriott旗下的高級公寓式酒店。距離曼谷知名百貨公司Central Chidlom，以及有著「曼谷中央公園」之稱的倫披尼公園（Lumphini Park）僅約一公里，四周圍繞著各種水準極高的公寓式酒店、傳統的美食餐廳，以及典雅且服務周到的Spa店，是機能極佳的高級住宅區。在25層樓的建築物中，設有164間客房，以床鋪數分為One Bedroom、Two Bedroom與Three Bedroom。舒適的客廳、齊全的廚房設備及親切的服務，令客人感到賓至如歸。

DETAIL GUIDE

ROOM

以床鋪數量分為One Bedroom、Two Bedroom與Three Bedroom，其中One Bedroom又以房間大小區分為兩種等級。

Two Bedroom有兩種房型，一種為一張King Size大床，另一種則含有兩張單人床，皆為獨立空間型態，設有兩間衛浴設備。

飯店屋頂有一座25公尺的游泳池，旁邊的三溫暖與按摩浴池設施均可供房客免費使用。游泳池24小時開放，可在曼谷夜景之下浪漫夜泳。

所有房型均備有平面電視、DVD播放器，以及微波爐、電磁爐等廚房設施，房客能自行料理餐點，在客廳邊品嚐邊欣賞影片。

Three Bedroom是將One Bedroom與Two Bedroom合併使用。Two Bedroom以上的房型備有洗碗機和烘碗機。

TIPS

★ 飯店提供的自助式早餐，位於附屬餐廳Bistro Lounge裡，如同一般公寓式酒店，餐廳布置素雅，涵括多種基本餐點。

★ 曼谷三大義式餐廳之一「Calderazzo Bistro」就位於飯店入口處，由於價格稍高，不妨選在商業午餐時段，以優惠價格嚐鮮。

Ploenchit Rd.

Ratchadamri Rd.

Lang Suan Rd.

Mercury Tower

Soi Ton Son

Lenotre

Mayfair Marriott

Sarasin Rd.

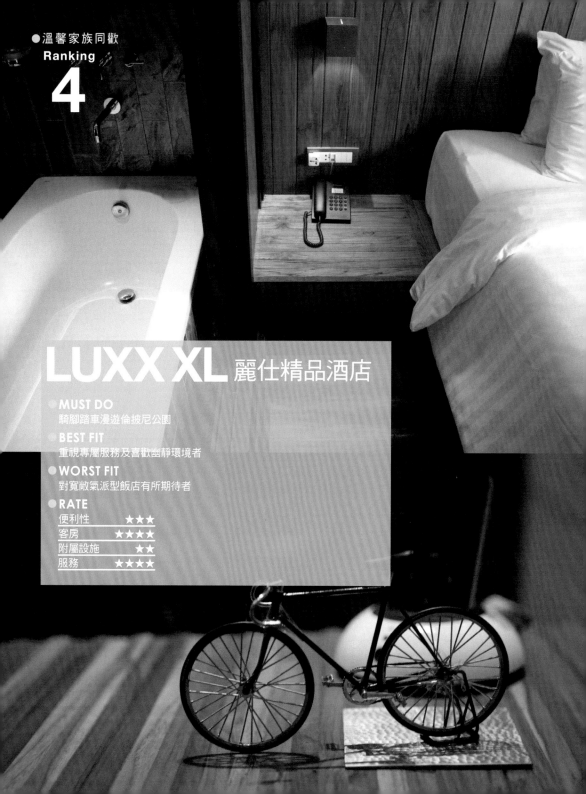

LUXX XL 麗仕精品酒店

● **MUST DO**
騎腳踏車漫遊倫披尼公園

BEST FIT
重視專屬服務及喜歡幽靜環境者

● **WORST FIT**
對寬敞氣派型飯店有所期待者

● **RATE**

便利性	★★★
客房	★★★★
附屬設施	★★
服務	★★★★

地址　82/8 Soi Langsuan,
　　　Lumphini, Patumwan, Bangkok
位置　Langsuan Road的南端，靠近
　　　Sarasin Road，Chit Lom站徒步10
　　　分鐘
電話　+66-(0)2-684-1111
傳真　+66-(0)2-684-1115
費用　Studio US$75，Suite US$120
餐廳　午餐US$5，晚餐US$10
網址　www.luxxxl.com

Hip & Stylish Hotel

一般評定飯店水準的條件，不外乎是飯店名
稱、多到嚇人的客房數、華麗的裝潢設計等。但
LUXX XL卻跳脫了這樣的刻板印象，展現與眾不
同的飯店形象。簡約又充滿個性的品味、注重個
人隱私的專屬服務、以休憩機能為最高訴求的客
房設施，集結成尊貴的高格調Life Style。位於席
隆區的「LUXX」屬於精品飯店的典型風貌，繼之
而起的LUXX XL（XL意指Extra Lifestyle）則散發
著自然的幽靜氣息，推開大廳門後，彷彿經由魔
法隧道進入私人的祕密花園。

DETAIL GUIDE

 ROOM

飯店共有7層樓、51間客房,包含30間Studio房及21間Suite房,皆以自然風格佈置而成。

客房家具均使用柚木製品,散發溫暖的大自然氣息;此外,開放式浴室的設計也相當有趣。

特殊的Studio L Room,空間較為寬敞;Suite房型則分為One Bed與Two Bed兩種,附有簡易廚房設備。

POOL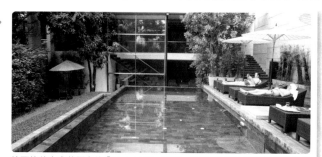

按下接待大廳牆面上的「Club LUXX」字樣,自動門後別有洞天的游泳池與酒吧隨即映入眼簾,彷彿尋寶般隱密的設計,令人又驚又喜。雖然游泳池僅10餘公尺長,但也充滿了閒適氣氛。

TIPS

★ 若想參觀倫披尼公園,可以徒步前往,路程約10分鐘;也可以向飯店借用免費腳踏車,順道欣賞飯店與公園四周的街景。

★ 早餐以美式套餐為主,可依個人規劃安排用餐時間。

MAP

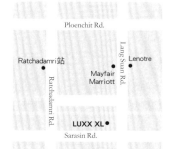

Ploenchit Rd.

Ratchadamri站

Lang Suan Rd.

Lenotre

Mayfair
Marriott

Ratchadamri Rd.

LUXX XL

Sarasin Rd.

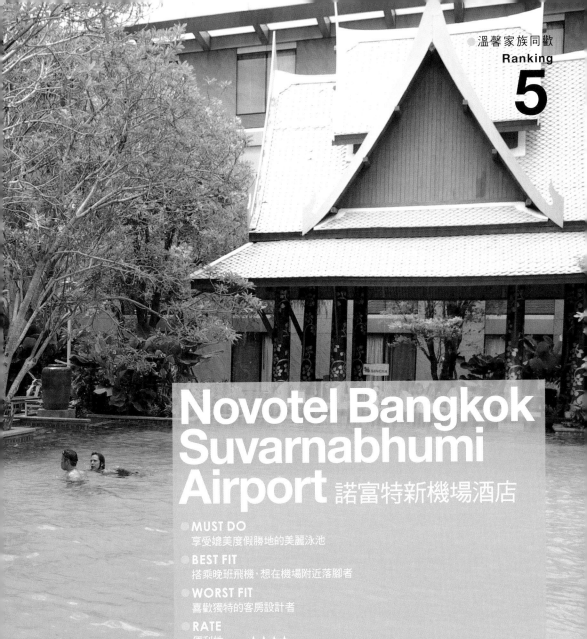

Novotel Bangkok Suvarnabhumi Airport 諾富特新機場酒店

● **MUST DO**
享受媲美度假勝地的美麗泳池

● **BEST FIT**
搭乘晚班飛機，想在機場附近落腳者

● **WORST FIT**
喜歡獨特的客房設計者

● **RATE**

便利性	★★★★
客房	★★★
附屬設施	★★★★
服務	★★★★

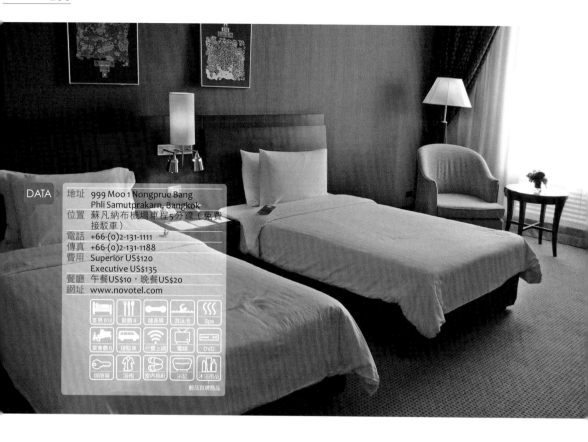

DATA

地址	999 Moo 1 Nongprue Bang Phli Samutprakarn, Bangkok
位置	蘇凡納布機場車程5分鐘（免費接駁車）
電話	+66-(0)2-131-1111
傳真	+66-(0)2-131-1188
費用	Superior US$120 Executive US$135
餐廳	午餐US$10，晚餐US$20
網址	www.novotel.com

客房612　餐廳4　健身房　游泳池　Spa

宴會廳6　接駁車　付費上網　電視　DVD

保險箱　浴袍　室內拖鞋　浴缸　沐浴用品

飯店自購商品

超越一般機場飯店水準

身負國際轉機重任的蘇凡納布機場（Suvarnabhumi Airport），每天都會湧入許多來自世界各國的旅客。於2006年落成後，Novotel也隨之登場。它不僅是最鄰近機場的住宿地點，也是周遭飯店中的頂級代表。擁有超過600間客房、6間餐廳與酒吧、洋溢度假村風情的游泳池、營業至深夜的Spa會館，遠優於一般機場飯店「過夜休息」的功能。機場入境大廳的4號閘門，設有飯店專屬櫃檯，24小時皆有服務人員接待，每15分鐘一班的接駁車也是24小時營運。若僅住一晚就匆匆離開，不免有點可惜，建議多安排一些時間，善加利用飯店內的附屬設施。

DETAIL GUIDE

泰式傳統屋舍與庭園造景，令人彷
彿置身於度假村別墅。

游泳池位於客房建築物之間，一旁
設有按摩池，可與孩子一同放鬆。
此外，池畔的Splash Pool Bar還提
供了飲料與雞尾酒。

只要事先申請，就能享有Spa或
按摩服務，也可到戶外庭園Thai
Garden度過悠閒時光。

The Square是24小時營業的Novotel
飯店主餐廳，因飯店格局呈「口」
字型而得名。一般早餐供應時間為
06:00~10:00；為了服務搭乘早班飛
機的旅客，03:00~06:00即提供簡單
的餐點。

TIPS

★ 領取行李後，前往入境大廳4號閘
門，即可搭乘免費接駁車。面對旋轉
門的右手邊，即是Novotel飯店的專
屬櫃檯。向服務人員出示訂房證明並
確認訂房名單後，就能前往飯店（訂
房時，請參考班機時間）。

★ Check Out後，無需特別預約，即可搭
乘返回機場的免費接駁車。若深夜
才抵達飯店、但又需搭乘早班飛機，僅入住4~5小時的旅客，可選擇特定的
Refresh住房優惠價格（約2000B）。

MAP

●蘇凡納布機場

●
諾富特新機場酒店

On Nut Rd.

Bang Na Highway

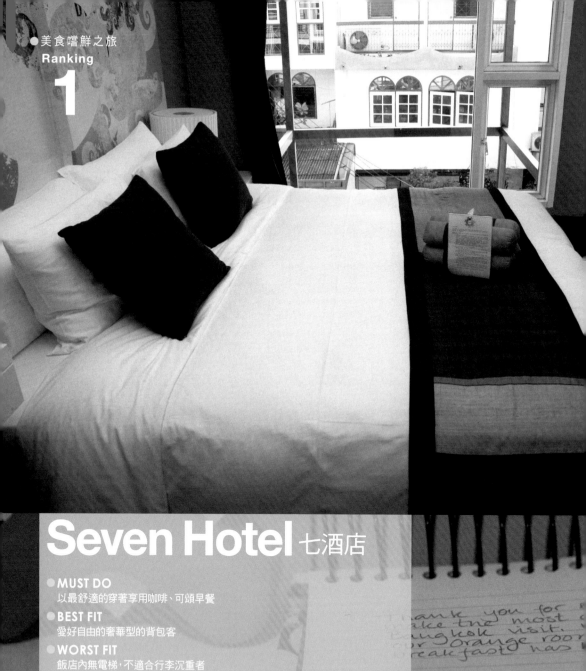

Seven Hotel 七酒店

● **MUST DO**
以最舒適的穿著享用咖啡、可頌早餐

● **BEST FIT**
愛好自由的奢華型的背包客

● **WORST FIT**
飯店內無電梯，不適合行李沉重者

● **RATE**

便利性	★★★★
客房	★★★★
附屬設施	★
服務	★★★★

七種色彩，七種個性

Seven Hotel相當迷你，僅有6間客房；然而，它的品味與裝潢卻足以媲美五星級飯店。泰籍老闆留學英國時，認識了泰國和英國的知名建築師朋友，一同為Seven Hotel打造出最精彩的設計。泰國人相信，代表一週七日的宇宙神明，各擁有一種象徵色，因此，整間飯店以這些色彩為主題，劃分出6間客房與接待大廳，呈現七種不同的調性。例如：代表週一的月神，象徵色為黃色（同時也是象徵皇室的顏色）；代表太陽神的接待大廳則以亮紅色為主軸，客房的擺設、圖樣、壁畫等，皆傳達了強烈的文化特色與設計者的巧思。雖然飯店規模不大，但服務人員的親切接待，令人感到備受禮遇，彷彿置身於高級飯店。

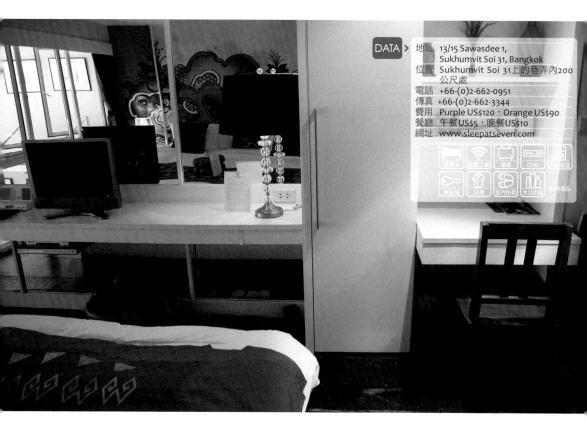

DATA

地址 13/15 Sawasdee 1,
Sukhumvit Soi 31, Bangkok
位置 Sukhumvit Soi 31上的巷弄內200
公尺處
電話 +66-(0)2-662-0951
傳真 +66-(0)2-662-3344
費用 Purple US$120，Orange US$90
餐廳 午餐US$5，晚餐US$10
網址 www.sleepatseven.com

DETAIL GUIDE

LOBBY

ROOM >

六間客房各有不同的色彩主題，費用以面積大小分為3個等級，Blue Room、Pink Room、Purple Room皆為26㎡（約8坪），是最大的房型，備有King Size大床。22㎡（約7坪）的Green Room和Yellow Room則有King Size一大床或兩小床的房型可供選擇。

七種色彩主題如下：
日（星期日）：紅色的太陽神
月（星期一）：黃色的月神
火（星期二）：粉紅色的火星神
水（星期三）：綠色的水星神
木（星期四）：橘色的木星神
金（星期五）：藍色的金星神
土（星期六）：紫色的土星神

Orange Room的面積最小，價格也最便宜。住房均享新鮮果汁、咖啡、可頌麵包等早餐，以及無線網路、當地手機等費用。

主要客群為愛好自由的奢華型背包客。這裡結合了大廳、酒吧、藝廊的功能，由於沒有附設餐廳，須在此處享用早餐（或依房客要求送至房內），說不定可藉此認識別的旅客呢！

各房型皆備有電視、DVD、iPod底座、浴袍等基本用品，但沒有冰箱和迷你吧。若有需要冷藏的物品，可置於大廳的冰箱內。

MAP ▽

TIPS >

★ 擔心Seven Hotel沒有附設休閒設施嗎？沒關係，飯店外的Sukhumvit Soi 31上，有各式餐廳與Spa店在等著你。

★ 飯店的確切位置在Sukhumvit Soi 31上的單行道巷子Soi Sawasdee內，徒步往來較為辛苦，搭計程車，可能會有司機繞路的風險；不妨利用快速且機動性高的計程摩托車。

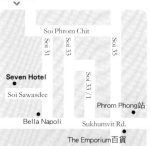

2

of
Old
Shanghai

Shanghai Mansion
上海公寓

● **MUST DO**
 從飯店出發，逛遍中國城

● **BEST FIT**
 想充分體驗古色古香中國風的旅客

● **WORST FIT**
 重視景觀與游泳池的旅客

● **RATE**

便利性	★★★
客房	★★★★
附屬設施	★★★
服務	★★★★★

撲鼻而來的中國香

在繁榮而充滿異國風情的曼谷，中國城可說是人潮最擁擠、最熱鬧的區域。Shanghai Mansion就位在中國城的心臟位置，反觀熙來攘往的人群與車流，飯店內部卻比想像來得靜謐，將城市喧囂隔絕於門外，打造能讓旅客充分放鬆身心、消除疲勞的住房空間。接待大廳的設計，復刻1930年代的上海風情，瀰漫在大廳中的檸檬草香氣，更是特色之一。客房典雅而講究，可說是名副其實的精品飯店。

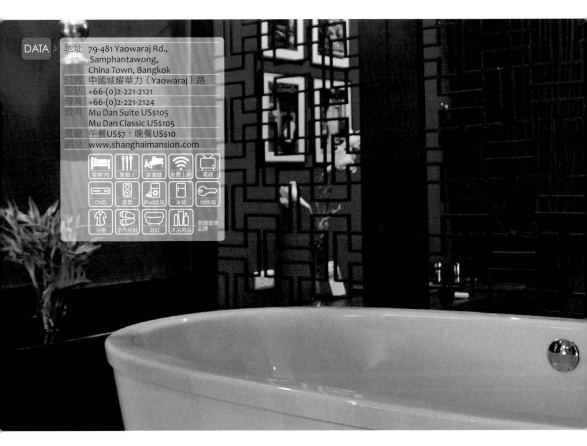

DATA

地址	79-481 Yaowaraj Rd., Samphantawong, China Town, Bangkok
位置	中國城耀華力（Yaowaraj）路
電話	+66-(0)2-221-2121
傳真	+66-(0)2-221-2124
費用	Mu Dan Suite US$105 Mu Dan Classic US$105
餐廳	午餐US$7，晚餐US$10
網址	www.shanghaimansion.com

客房76　餐廳2　室會議　免費上網　電視
DVD　音響　iPod底座　冰箱　保險箱
浴袍　室內拖鞋　浴缸　沐浴用品　泰國當地品牌

DETAIL GUIDE

DINING

從大廳前往客房的途中,令人驚嘆連連。在口字型的建物格局內,以潺潺水聲和裝設在鳥籠內的燈飾,營造出中國味十足的神秘氣息。

客房門口掛著匾額,就像中式舊房屋般,深色的房門與隱約的照明光線,宛如老電影的定格畫面。

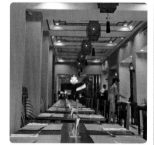

飯店主餐廳Dinning at Shanghai Mansion,以當地新鮮海產、蔬菜、最多種類的珍稀食材,而在中國城擁有超高人氣,與鄰近擁有數十年歷史的老字號餐廳不分軒輊。午餐是綜合中、泰式料理的Buffet;下午則供應英式下午茶。在中國城逛累了,不妨進來歇腳解饞。早餐採單式(A la carte),有咖啡、蛋包飯、法國吐司、鬆餅等西式餐點以及港式點心可供選擇。

寢具和浴室浪漫古典、懷舊家具精緻有品,但因安全考量而無法開啟的窗戶給人有些封閉感。

以花為名的4種房型中,分別為兩種牡丹房、一種櫻花、一種梅花,其中,最推薦牡丹花主題的Mu Dan Classic。

MAP

★ 搭乘入口旁的手扶梯,可通往位於二樓的接待大廳。
★ Tops超市就位於一樓入口處,門前的耀華力路是中國城最繁華的商街。
★ 飯店前方有一間14B起跳的港式點心專賣店The Canton House,熱鬧的小吃街Soi Texas就位在隔壁。前往眾美食餐廳嚐鮮,是住在中國城旅客的特權!

Charoen Krung Rd.
● Shanghai Mansion
耀華力路
萬壽無疆牌樓 ●
● 桑彭市場

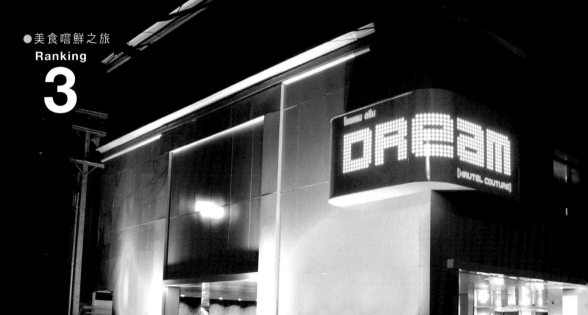

Dream Hotel
Bangkok 曼谷夢幻酒店

● **MUST DO**
伴著酒吧的輕音樂，啜飲雞尾酒

● **BEST FIT**
喜歡獨特設計的情侶或單身旅客

● **WORST FIT**
距離主街道較遠

● **RATE**

便利性	★★★★
客房	★★★
附屬設施	★★★
服務	★★★

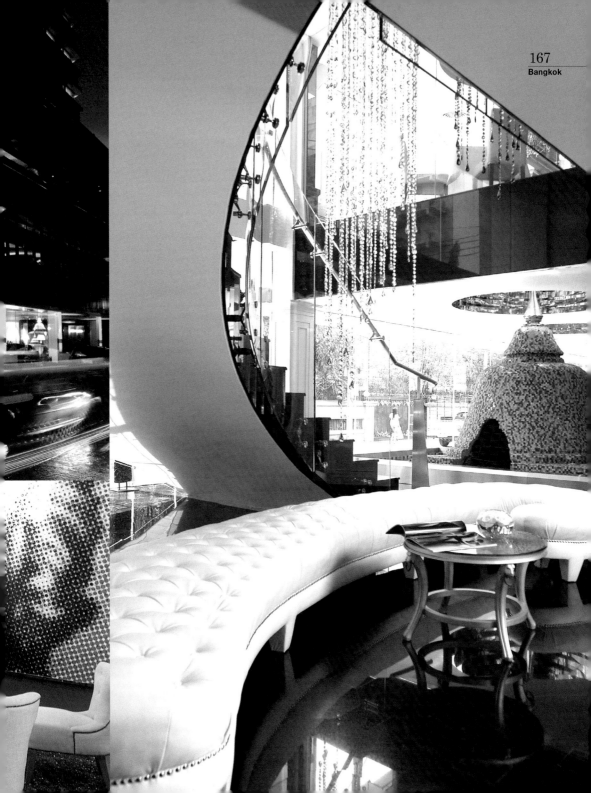

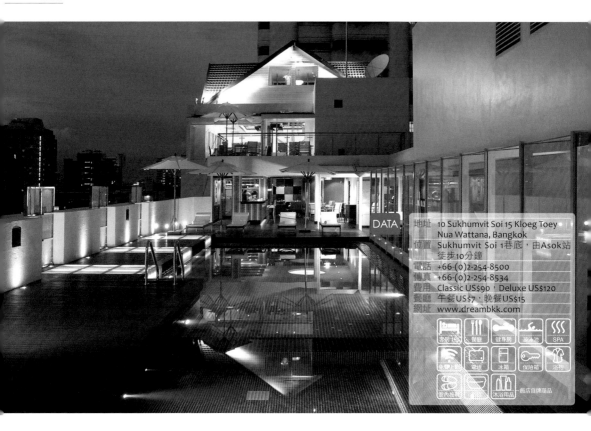

DATA
地址　10 Sukhumvit Soi 15 Kloeg Toey
　　　Nua Wattana, Bangkok
位置　Sukhumvit Soi 1巷底，由Asok站
　　　徒步10分鐘
電話　+66-(0)2-254-8500
傳真　+66-(0)2-254-8534
費用　Classic US$90，Deluxe US$120
餐廳　午餐US$7，晚餐US$15
網址　www.dreambkk.com

曼谷飯店的時尚領導者

繼2004年在紐約登陸後，2006年Dream Hotel也在曼谷設立了據點。揉合東方風情與西方時尚，處處充滿令人驚喜的設計，吸引不少拒絕單調風格的旅客。高11層樓、擁有195間客房，以簡約風格為主，注重休憩功能。大樓屋頂的游泳池，在夜晚的浪漫燈光之下，顯得更加迷人；而附設酒吧Flava，播放著DJ精選的輕音樂，也深受當地年輕人喜愛。週末舉辦的時尚名人（Trendsetter）聚會，更為Dream Hotel打響了知名度。

DETAIL GUIDE

ROOM

195間客房分為Classic、Deluxe、Junior Suite等,時尚的風格,提供舒適的休憩環境。

Dream Hotel房間燈光採用特有的藍色治療照明(Blue Therapy Light),是一大特色。

附設餐廳兼酒吧Flava,原意指獨特的滋味或特色、氛圍。具有異國情調的設計,越夜越美麗;這裡並不像一般PUB吵鬧,反而像是可以談天說地的Lounge Bar。點一杯雞尾酒,和朋友隨興聊聊,才是最內行的享受。每週五、日還有特別的「Salsa Night」與「Tango Night」派對,不妨善加安排前往。

採用超高級的埃及製家具,大型液晶電視、語音留言、資料埠(Data Port)等設備一應俱全。

可預約申借iPod底座,適合年輕的情侶或背包客。

TIPS

★飯店建物分為Dream Bangkok 1(Main Wing)和Dream Bangkok 2。位於Dream Bangkok 2旁的游泳池,在夜晚降臨時,就會亮起浪漫的設計照明,快來享受一趟自在的夜泳吧!

MAP

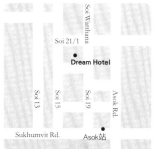

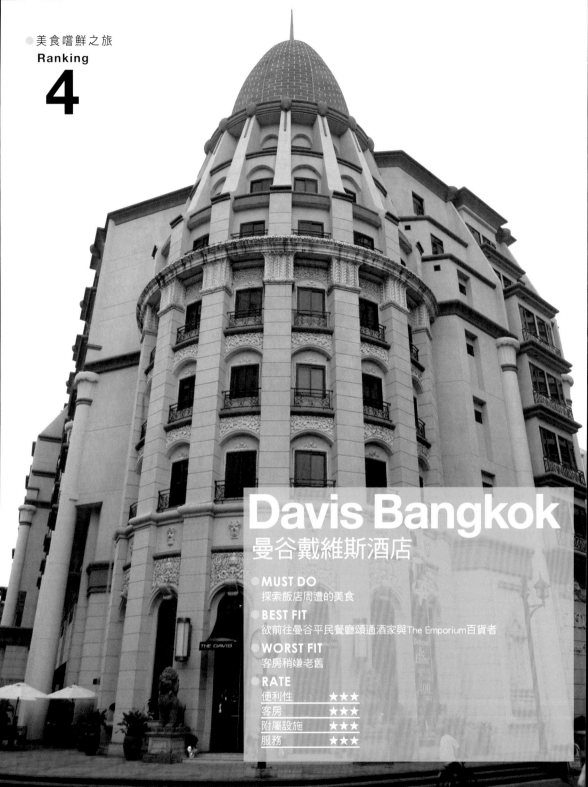

Davis Bangkok
曼谷戴維斯酒店

● **MUST DO**
探索飯店周遭的美食

● **BEST FIT**
欲前往曼谷平民餐廳頌通酒家與The Emporium百貨者

● **WORST FIT**
客房稍嫌老舊

● **RATE**

便利性	★★★
客房	★★★
附屬設施	★★★
服務	★★★

第一代曼谷設計飯店

位於Sukhumvit Soi 24南端的歐風建築，優美的外觀令人為之駐足。Davis稱得上曼谷設計旅店的先驅，建物分為三大區塊，共247間客房，擁有不同的主題與風格。現代化的大廳與餐廳，完美結合了典雅的客房。飯店周遭即為曼谷最豪華的購物中心The Emporium，眾多美食餐廳與Spa店也緊鄰在側，匯集成一座美食享樂天堂。介於兩棟飯店建築Main Wing與Corner Wing之間的商店街Camp Davis，還有不錯的餐廳與星巴克等，讓房客享有無需特地出門的便利性。

地址	88 Sukhumvit Soi 24, Klongtoey, Bangkok
位置	Sukhumvit Soi 24南端，距離Phrom Phong站約1公里
電話	+66-(0)2-260-8000
傳真	+66-(0)2-260-8100
費用	Superior（Main Wing）US$75 Studio（Corner Wing）US$105
餐廳	午餐US$7，晚餐US$15
網址	www.davisbangkok.net

客房247　餐廳3　健身房　游泳池　SPA
宴會廳　接駁車　付費上網　電視　音響
冰箱　保險箱　浴袍　客房按摩　浴缸
沐浴用品　飯店自備商品

DETAIL GUIDE

客房共有20多種房型，2002年落成的主棟Main Wing內有10餘種；之後建造的Corner Wing建築中，則有5種。

Two Bedroom房型包括空間較大的Double Room與較小的Twin Room，適合攜帶兩名以上孩童的全家福。

游泳池位在Main Wing屋頂，半月形的泳池，極為雅緻；不過，泳池在構造上較難滿足欲認真游泳者，是其可惜之處。健身房與Spa位在同一層樓，可多加利用。

Superior是Main Wing的基本房型；而Corner Wing的基本房型是Studio。位於Main Wing後方的Baan Davis（Thai Villa），是以泰國傳統屋舍為設計範本的獨棟別墅區，分為One Bedroom與Two Bedroom。

Main Wing擁有40間不同設計主題的房型，又稱為Design Room。例如Thai Style Room可細分為北泰與南泰風格，裝潢內容全無重複。

★ 有名的海鮮餐廳頌通酒家，徒步5分鐘即可抵達。許多旅客皆從其他飯店聞名而來，住在Davis的人千萬不能錯過！

★ 往返The Emporium百貨與Phrom Phong站時，可搭乘飯店的免費嘟嘟車。

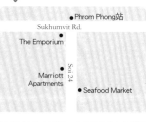

Phrom Phong站
Sukhumvit Rd.
The Emporium
Soi 24
Marriott Apartments
Seafood Market
Au Bon Pain
Davis Bangkok
Rama 4 Rd.

S15 Sukhumvit Hotel S15素坤逸酒店

● **MUST DO**
盡享Spa與三溫暖設施

● **BEST FIT**
商務人士與單身旅客

● **WORST FIT**
飯店內無游泳池

● **RATE**

便利性	★★★★
客房	★★★
附屬設施	★
服務	★★★

www.s15hotel.com

超越五星級，更勝於精品

S15坐落在Sukhumvit Soi 15開端，以「More than Five Star, Better than Boutique（超越五星級，更勝於精品）」為經營宗旨。設有72間精緻的客房，房間簡約摩登，可接收免費無線網路。便利的地理位置，成為旅客的首選之一。鄰近Nana站與Asok站，方便搭乘BTS與MRT兩種捷運系統。周邊有Robinson百貨，對面則是熱鬧的韓國商街。雖然沒有游泳池，但免費開放的Spa與三溫暖設施也很值得一試。Sukhumvit Soi 31上也有一間姊妹店S31。

DATA	
地址	217 Sukhumvit Soi 15, Klongtoey-Nua, Wattana, Bangkok
位置	Sukhumvit Soi 15開端，Asok站徒步10分鐘
電話	+66-(0)2-651-2000
傳真	+66-(0)2-651-2345
費用	Deluxe US$90 Junior Suite US$120
餐廳	午餐US$5，晚餐US$15
網址	www.s15hotel.com

客房72　餐廳1　健身樂　SPA　免費上網
電視　DVD　冰箱　保險箱　浴袍
室內拖鞋　浴缸　沐浴用品　飯店自備商品

DETAIL GUIDE

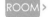

ROOM

72間雅緻的客房，分為Deluxe、Junior Suite、S15 Suite三種類型。

多達40間的Deluxe Room，以黑白兩色為基調，整潔卻稍嫌平凡。只有位於5樓的客房為吸煙房。

DINING

營業時間為11:00~00:00的Lobby Lounge，會在晚餐前供應雞尾酒與下午茶點。主餐廳MEZZANINE Cafe則位於飯店二樓。

MAP

TIPS

★ 飯店門前就有機場巴士站，可前往蘇凡納布機場，每人150B。
★ 飯店全域可接收免費無線網路，商務中心（Business Center）也有免費網路供房客使用。

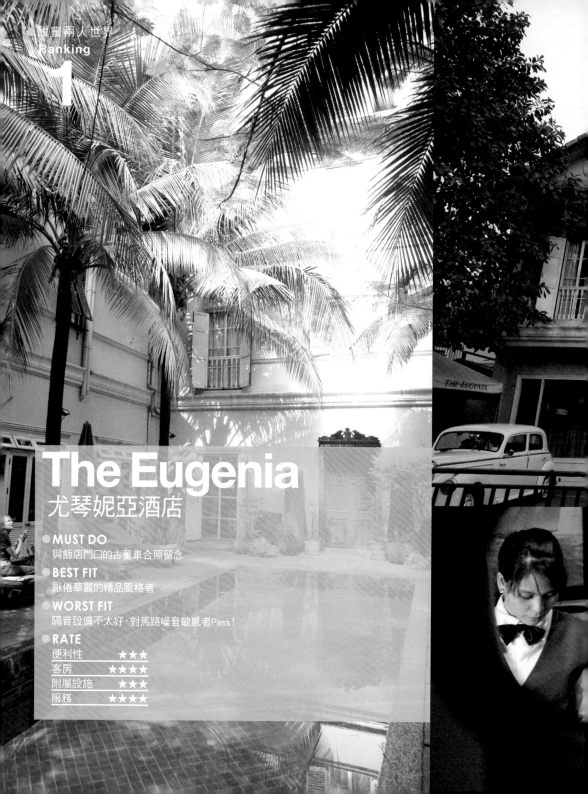

The Eugenia
尤琴妮亞酒店

● **MUST DO**
與飯店門口的古董車合照留念

● **BEST FIT**
厭倦華麗的精品風格者

● **WORST FIT**
隔音設備不太好，對馬路噪音敏感者Pass！

● **RATE**

便利性	★★★
客房	★★★★
附屬設施	★★★
服務	★★★★

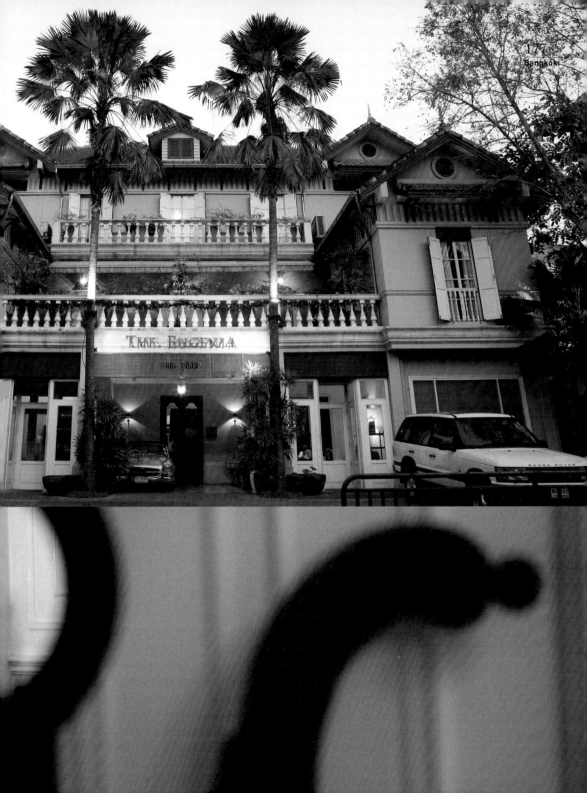

經典電影的場景

飯店名稱源於老闆的名字Eugine。他是台灣的建築師，於2006年環遊世界的途中，決定落腳曼谷，打造了這間夢想中的飯店。Eugine相當景仰明朝外交官兼探險家鄭和，因此，這間飯店的主要構想即為「旅行、冒險」。

The Eugenia看起來就像電影的拍攝場景，或是中世紀的歐洲民房。雖然僅有12間房，但精緻的布置令人驚歎不已。古典家具、彷彿在經典影片中看過的珍貴擺飾，每一個角落皆展現了設計者的細膩心思，這些家具用品幾乎都是Eugine的收藏品。飯店門前停放著幾輛古董車，若事先預約機場接送，飯店人員就會開著其中一輛車出現。雖然The Eugenia沒有媲美大型飯店的質感，但卻予人造訪朋友家般的親切感。

DATA

地址	267 Sukhumvit Soi 31, North Klongtan, Wattana, Bangkok
位置	Sukhumvit Soi 31巷道內，Phrom Phong站徒步15分鐘
電話	+66-(0)2-259-9011*7
傳真	+66-(0)2-259-9010
費用	Siam Suite US$190 Wattana Suite US$200
餐廳	午餐US$15，晚餐US$15
網址	www.theeugenia.com

客房 12 | 餐廳 1 | 游泳池 | 接駁車 | 免費上網
電視 | 冰箱 | 保險箱 | 浴袍 | 室內拖鞋
浴缸 | 沐浴用品 泰國當地品牌

DETAIL GUIDE

ROOM

DINING

12間客房分別為Siam Suite、Wattana Suite、Sawadee Suite、Eugenia Suite四種類型，雖然大小與設施不一，但無論住在哪一間，都能感受飯店的獨特風格。客房設有免費網路電話與迷你吧，以及與裝潢風格相呼應的香氛花草、尼龍布幔。

每個房間皆有復古木框床、旅行箱擺飾、古典燈具與金屬浴缸等設備。

主餐廳The D.B. Bradley Dining Room散發溫馨的氣氛。提供創新的泰式料理，也是房客享用早餐的地方。Bradley是1835年來，在曼谷幫助人民的宣教士、醫生兼運動家，也是老闆相當喜愛的歷史人物。隔壁則是以鄭和命名的The Admiral Zheng He Lounge，用餐或小酌放鬆時，別忘了欣賞周邊的收藏品。

所有家具與設備都是來自世界各地的收藏品。不過，床鋪稍微偏小，與邊桌之間留有些許縫隙，對於習慣系統寢具的人可能會有些不便。

TIPS

★ 早餐分成Healthy、Asian等數種套餐可供選擇，其中以日式套餐最受亞洲旅客喜愛。
★ 飯店沒有附設Spa，但曼谷知名的Spa店Oasis Spa就在附近。
★ 飯店位於Sukhumvit Soi 31巷道內，到外面的大馬路有點距離，建議搭乘計程車或往返於Phrom Phong站的接駁車。

MAP

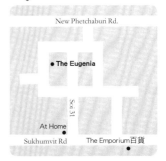

New Phetchaburi Rd.

● The Eugenia

Soi 31

At Home ●

Sukhumvit Rd

The Emporium百貨 ●

Metropolitan
Bangkok 曼谷大都會酒店

● **MUST DO**
使用健身房內的免費三溫暖與按摩浴池

● **BEST FIT**
瘋狂的時尚愛好者

● **WORST FIT**
出入皆需計程車，往返主要道路較為不便

● **RATE**

便利性	★★★
客房	★★★★★
附屬設施	★★★★
服務	★★★★★

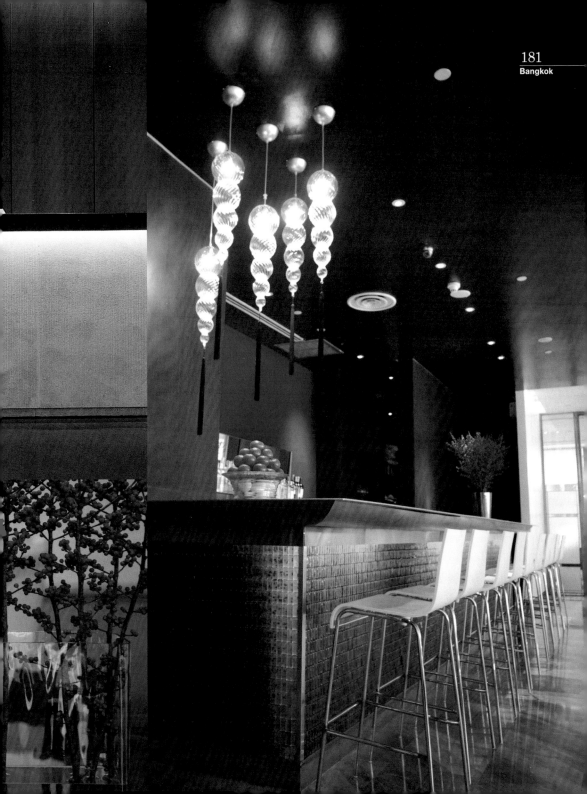

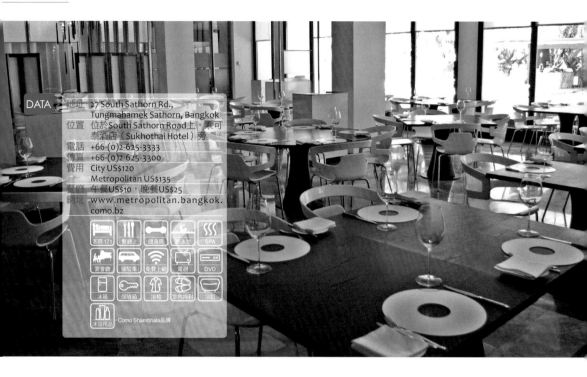

DATA
地址 27 South Sathorn Rd.,
Tungmahamek Sathorn, Bangkok
位置 位於South Sathorn Road上，泰可
泰酒店（Sukhothai Hotel）旁
電話 +66-(0)2-625-3333
傳真 +66-(0)2-625-3300
費用 City US$120
Metropolitan US$135
餐廳 午餐US$10，晚餐US$25
網址 www.metropolitan.bangkok.
como.bz

客房171　餐廳2　健身房　游泳池　SPA

宴會廳　接駁車　免費上網　電視　DVD

冰箱　保險箱　浴袍　室內拖鞋　浴缸

沐浴用品 —Como Shambhala品牌

充滿個人風格的旅行中繼站

從事時尚行業逾20年的飯店負責人Christina，前往世界無數個城市出差時，總想找一間簡約、具時尚感的飯店，卻總是事與願違。因此，她決定開一間屬於自己的飯店！Christina相當重視健康、隱私與個人風格，以獨到眼光，打造了Metropolitan London後，迅速在曼谷、馬爾地夫、峇里島等地設點，串聯起Metropolitan的品牌名聲。

Metropolitan Bangkok以內外一致的優雅風格，彰顯出東方藝術之美，乍看平凡無奇的設計方式，反而越突顯其品味出眾，讓入住的旅客們，充分領會箇中涵義。Metropolitan Bangkok是由老舊的YMCA建築物改造而成，光看外表，或許會有些失望；但只要親身體驗Como集團提供的生活用品，以及飯店人員的親切服務後，就會明白這間飯店的價值。

DETAIL GUIDE

ROOM ▸

171間客房中，以中階的Met Room佔最多數，City Room為最低等級的房型，而Zen Room則是特殊的設計房型。

將所有備品與設施收在抽屜裡，搭配白色系的裝潢，既舒適又清爽。

採用高級棉與絲質寢具，浴袍、室內拖鞋等，各式備品皆為曼谷當地商品中，品質最佳的品牌。

雖然沒有擺放熨斗與沐浴鹽，但可向服務人員特別要求。City Room房型較為狹小，建議入住Met Room。

BAR
▾

飯店的附屬酒吧Met Bar，是仿造Metropolitan London的設計概念，展現精緻的都會風格，在無數夜店、酒吧的廝殺戰之中，仍屹立不搖，吸引了許多時尚人士與曼谷名流前往。酒吧採會員制，非會員或飯店房客均無法進入。

Met Bar提供了種類繁多的馬丁尼調酒，以及DJ自行混音的電子舞曲。21:00前為熱鬧的Happy Hour時段。

TIPS ▸

★ 房客中有許多時尚圈人士與曼谷潮流名人，因此，穿著也不能太邋遢。在這些名流的陪伴下，規劃一趟高級又時髦的旅程吧。

★ 接待大廳提供免費網路。

★ 每間房都有DVD播放器，可向櫃檯免費借取影片。

MAP
▾

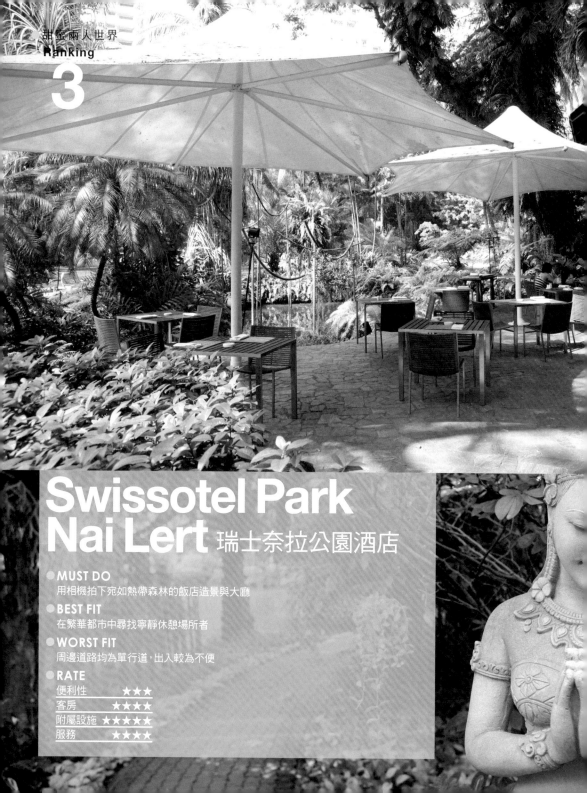

Swissotel Park Nai Lert 瑞士奈拉公園酒店

● **MUST DO**
用相機拍下宛如熱帶森林的飯店造景與大廳

● **BEST FIT**
在繁華都市中尋找寧靜休憩場所者

● **WORST FIT**
周邊道路均為單行道，出入較為不便

● **RATE**

便利性	★★★
客房	★★★★
附屬設施	★★★★★
服務	★★★★

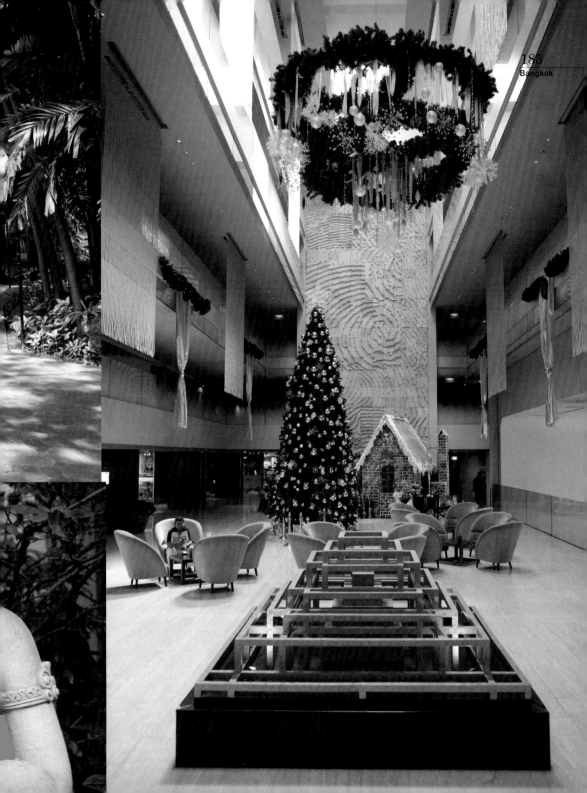

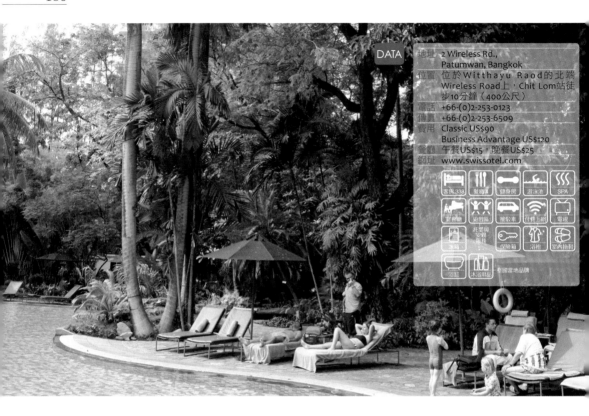

DATA

地址　2 Wireless Rd.,
　　　Patumwan, Bangkok
位置　位於Witthayu Raod的北端
　　　Wireless Road上，Chit Lom站徒
　　　步10分鐘（400公尺）
電話　+66-(0)2-253-0123
傳真　+66-(0)2-253-6509
費用　Classic US$90
　　　Business Advantage US$120
餐廳　午餐US$15，晚餐US$25
網址　www.swissotel.com

都市中的綠洲

Swissotel在曼谷設的另一個據點Park Nai Lert，宛如熱帶森林的庭園與隱身其中的游泳池，是最迷人之處。彷彿島國度假村般，在忙碌喧鬧的曼谷，提供了一小片人間仙境。1984年正式開幕，並於2004年擴建，多了寬敞的接待大廳，光是靜靜坐著也是一種享受。飯店的健身房，附設豪華泳池、三溫暖、蒸氣室。

此外，還有4間餐廳、2間酒吧、烘焙坊、網球練習場等休閒設施，好比一座應有盡有的城堡。不過，飯店距離捷運站較遠，須依賴計程車出入，但四周幾乎都是單行道，前往市區意外地困難。欲入住者，最好熟知曼谷地理或擁有極佳的方向感。

DETAIL GUIDE

除了Suite Room之外，大致可分為Classic與Business Advantage兩種房型。

Classic Room是擴建前的舊有房間；新增的Business Advantage Room，則有著現代化的風格。

所有客房皆有露台，分為園景與街景房。訂房時，無法確認入住何種景觀房型，建議在Check In時提出要求。

主餐廳ISO Restaurant設備先進、寬闊舒適。早上供應房客早餐；中午和晚上的Buffet則深受鄰近上班族的喜愛。

午餐699B、晚餐950B，媲美五星級飯店的菜色與美味，卻不需花上大把鈔票。日式料理與甜品相當合亞洲旅客的胃口。

餐廳落地窗外即為游泳池與綠蔭庭園，用餐時，能充分感受貴族般的生活。吃飽後，別忘了到庭園裡走走。

★ 擁有完美的健身房與三溫暖設施，可供飯店房客免費使用。

★ 徒步10多分鐘，穿越飯店庭園來到後門，就能通往Central Chitlom百貨公司。

★ 搭乘計程車前往時，對司機說「Park Nai Lert Hotel」可能行不通，最好試試「Rong Ram Park Nai Lert」的説法。

Swissotel Park Nai Lert

Wirhayu Rd.

HomePro

Phloen Chit站

Millennium Hilton Bangkok 曼谷希爾頓千禧酒店

● **MUST DO**
在360 Bar俯瞰昭披耶河夜景

● **BEST FIT**
品味曼谷市中的異國情調

● **WORST FIT**
距離市區鬧街較遠

● **RATE**

便利性	★★★
客房	★★★★
附屬設施	★★★★
服務	★★★★

盡收眼底的昭披耶河

初次造訪曼谷的旅客，會因不同的住宿地點，而對曼谷擁有截然不同的印象。對於首次前往曼谷的零經驗旅客來說，最浪漫、最有情趣的昭披耶河沿岸地區正是住宿區域首選之一。昭披耶河邊有東方、半島、香格里拉、喜來登等代表性大飯店，然而，Millennium Hilton卻顛覆了這些歷史悠久的經典型態，以極具現代化的風格與設施，成為新一代飯店的熱門之選。無論是坐在臨江露台享用早餐、邊游泳邊欣賞河畔風光，或是在32樓的360 Bar品嚐美酒，一覽昭披耶河風景，均為房客專屬的美好享受。

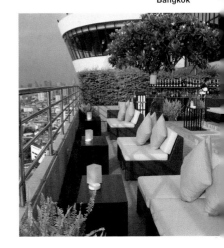

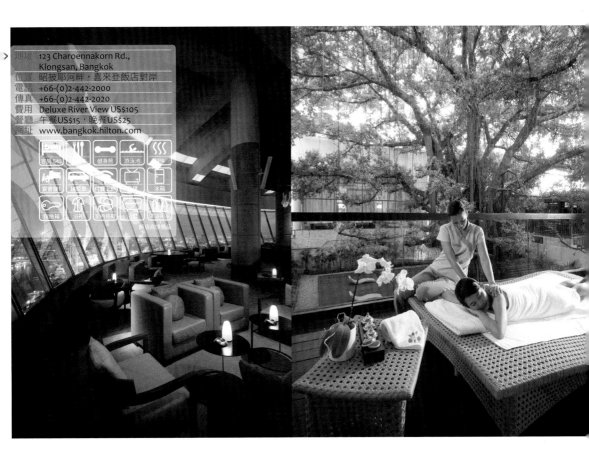

地址	123 Charoennakorn Rd., Klongsan, Bangkok
位置	昭披耶河畔，喜來登飯店對岸
電話	+66-(0)2-442-2000
傳真	+66-(0)2-442-2020
費用	Deluxe River View US$105
餐廳	午餐US$15，晚餐US$25
網址	www.bangkok.hilton.com

DETAIL GUIDE

簡單卻精緻的客房，每間皆可欣賞河畔景觀，並設有乾濕分離的衛浴設備。

Executive Room位於高樓層，享有專屬Lounge提供的免費茶點、專用洗衣房等各式服務。Suite Room則是客廳與寢室分開的One Bedroom型態。

POOL

泳池位於四樓，以透明玻璃代替邊牆，一眼就能望盡下方的昭披耶河。池邊的躺椅宛如漂浮在水面，入口處刻意鋪放人工沙灘，營造出熱帶海洋的氣息。

池畔設有The Beach酒吧，提供了簡單的點心與飲料。雖然擁有河畔美景和度假氣氛，但以543間客房數來看，泳池規模顯得狹小，甚至還會發生躺椅爭奪戰。

BAR >

位於32樓，能將夜景盡收眼底的360 Bar，每天都會湧入許多從各地慕名而來的訪客。

TIPS >

★ 飯店對面的River City購物中心一樓，設有飯店代理櫃檯「Hilton Crossings」，可在此辦理Check In。
★ 免費接駁車約15~20分鐘一班，沙潘塔克辛（Saphan Taksin）線運行至23:00，River City線只到22:45，搭乘沙潘塔克辛線可前往捷運站。

MAP

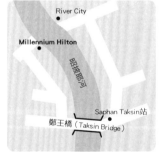

Siam Kempinski Hotel Bangkok
暹邏凱賓斯基酒店

● **MUST DO**
前往曼谷知名購物商場百麗宮血拼

● **BEST FIT**
夢想在城市裡享受南洋度假風的旅客

● **WORST FIT**
沒有時間使用附屬設施的旅客

● **RATE**

便利性	★★★★★
客房	★★★★
附屬設施	★★★★
服務	★★★★

令人引頸期盼的凱賓斯基

凱賓斯基在歐美的聲望足以比擬喜來登、希爾頓，但在亞洲卻尚未打響知名度。提到凱賓斯基時，最先聯想到的一定是它得天獨厚的地理位置。一打開門，就是曼谷最大購物中心Siam Paragon，以及無數間美食餐廳。但飯店內部卻洋溢著南洋度假風情，大費周章建造的游泳池與附屬設施，和普吉島、蘇梅島的度假村相比，可說毫不遜色。

若想享受島國度假的尊榮待遇，又不想捨棄市區的繁華者，請立刻將這家飯店列在住宿名單的第一位。除了沒辦法看見大海，這裡絕對是個完美的度假別墅。自助式的早餐提供鮮蝦、螃蟹等菜色，以及爽口的香檳，一大早便能品嚐晚宴級的佳餚，是人間一大享受。17層樓高的建物，可分為Royal Wing和Garden Wing兩大區塊，303間客房中，包含專為長期居留者或商務人士開放的高級公寓式房型。

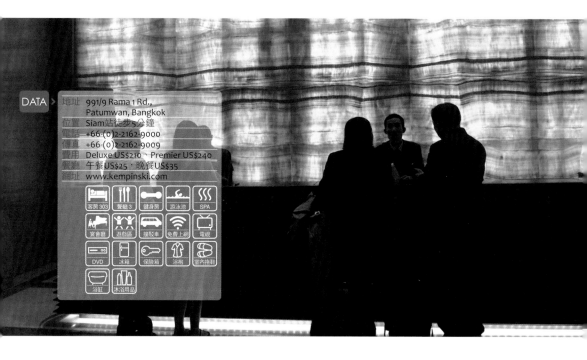

DATA

地址 991/9 Rama 1 Rd.,
Patumwan, Bangkok
位置 Siam站徒步5分鐘
電話 +66-(0)2-2162-9000
傳真 +66-(0)2-2162-9009
費用 Deluxe US$210、Premier US$240
餐廳 午餐US$25，晚餐US$35
網址 www.kempinski.com

客房 303	餐廳 3	健身房	游泳池	SPA
宴會廳	遊戲區	接駁車	免費上網	電視
DVD	冰箱	保險箱	浴袍	室內拖鞋
浴缸	沐浴用品			

DETAIL GUIDE

ROOM >

客房中包含90多間公寓式房型,其餘可分為Deluxe與Premier兩種,等級最低的Deluxe也有40㎡,相當寬敞。

Premier Room即使放了兩張單人床,空間仍非常寬敞。

每間客房均可俯瞰泳池,也都擁有個人陽台,就像度假村一樣豪華。迷你吧除了酒類,其他皆為免費供應。

POOL >

共有三座泳池,寬敞的空間,比起客房數量算是綽綽有餘。

其中一座是海水泳池,岸邊擺設了多張躺椅,加上蓊鬱的庭園造景,彷彿身處真正的海邊一般自然。

MAP ∨

TIPS >

★ 自助式早餐設於附屬餐廳Brasserie Europa中,超長的取餐台上,擺放了各種料理,從海鮮到甜品、香檳任君挑選。

★ 飯店設有往返於Siam站的嘟嘟車,徒步前往也僅需5分鐘。

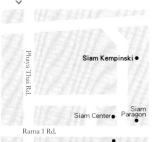

Phaya Thai Rd.

Siam Kempinski ●

Siam Center ● ● Siam Paragon

Rama 1 Rd.

● Siam站

瞬息萬變的十里洋場

Shanghai

近20年來,上海是變化最快速的城市之一,如今一躍成為亞洲的代表。曾被英國與法國殖民,而留有西方文化的遺跡,與東方文化交織出特殊的氛圍。在上海,能同時欣賞到歷史文化與現代時尚,因而成為許多旅客心中的寶石級旅遊景點。

上海外灘林立古典的西式建物;黃浦江對岸的浦東地區則聳立著東方明珠、金茂大廈等摩天高樓。漫遊400年歷史的豫園後,再前往新天地的露天咖啡廳享用早午餐,像貴婦般悠閒自得。泰康路上開設了各式手作工房與畫廊,令人聯想到紐約的蘇活區;南京路上的特色咖啡店、聚集眾多購物商場的淮海路……

無論旅行的目的為何,在上海,你都能找到完美的主題路線。入夜後,沿著黃浦江畔的燈海漫步,更是不容錯過的行程。

上海 旅店指南

上海擁有眾多大型華麗旅店，無需擔心落腳之處。若非世博會等大型活動期間，都能輕鬆訂到房間。

在這些旅店之中，不乏設施豪華但價格親民的選擇。飯店數量多、規模大，經常推出各種優惠活動，幾乎沒有人會在原價時段入住。

壯麗的夜景，是上海觀光重點之一，高級飯店因而密集地分布在黃浦江邊的浦東與外灘地區，客房設計當然也是以景觀視野為優先考量，更是房型與房價分級的首要標準。

由歷史悠久的古建物改造而成的精品旅店，巧妙地結合了舊時代與新世紀風格，十分耐人尋味。在古典雅致的精品旅店中，度過充滿異國風情的上海之夜，必能讓旅客留下美好的印象。隨著中國現代藝術蓬勃發展的設計旅店，已成功刮起了上海的自由行旋風。

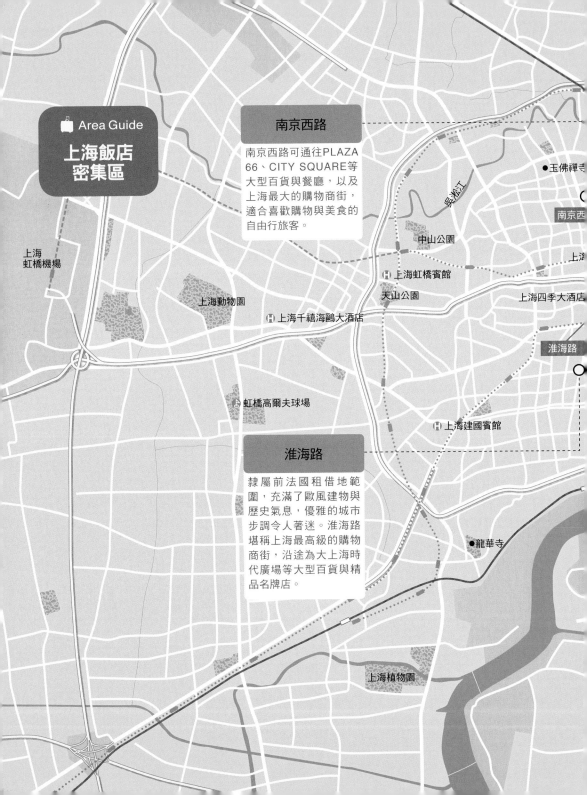

📖 Area Guide

上海飯店
密集區

南京西路

南京西路可通往PLAZA 66、CITY SQUARE等大型百貨與餐廳，以及上海最大的購物商街，適合喜歡購物與美食的自由行旅客。

淮海路

隸屬前法國租借地範圍，充滿了歐風建物與歷史氣息，優雅的城市步調令人著迷。淮海路堪稱上海最高級的購物商街，沿途為大上海時代廣場等大型百貨與精品名牌店。

吳淞江

●玉佛禪寺

南京西

中山公園

Ⓗ 上海虹橋賓館

上海四季大酒店

天山公園

Ⓗ 上海千禧海鷗大酒店

淮海路

上海虹橋機場

上海動物園

Ⓗ 上海建國賓館

🚩虹橋高爾夫球場

●龍華寺

上海植物園

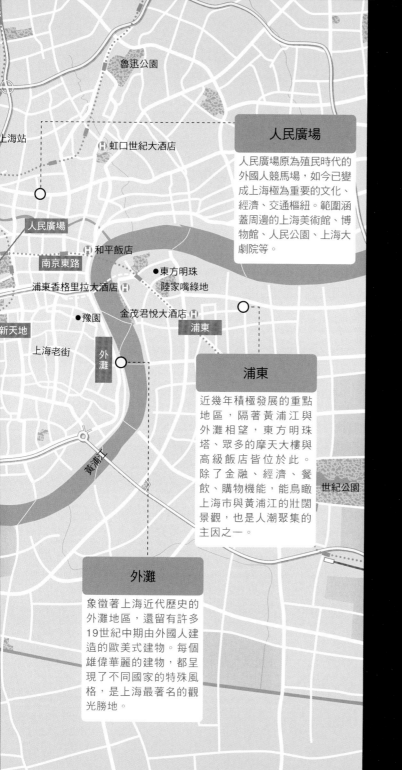

人民廣場

人民廣場原為殖民時代的外國人競馬場，如今已變成上海極為重要的文化、經濟、交通樞紐。範圍涵蓋周邊的上海美術館、博物館、人民公園、上海大劇院等。

浦東

近幾年積極發展的重點地區，隔著黃浦江與外灘相望，東方明珠塔、眾多的摩天大樓與高級飯店皆位於此。除了金融、經濟、餐飲、購物機能，能鳥瞰上海市與黃浦江的壯闊景觀，也是人潮聚集的主因之一。

外灘

象徵著上海近代歷史的外灘地區，還留有許多19世紀中期由外國人建造的歐美式建物。每個雄偉華麗的建物，都呈現了不同國家的特殊風格，是上海最著名的觀光勝地。

魯迅公園
上海站
虹口世紀大酒店
人民廣場
和平飯店
南京東路
浦東香格里拉大酒店
東方明珠
陸家嘴綠地
新天地
豫園
金茂君悅大酒店
浦東
上海老街
外灘
黃浦江
世紀公園

🧳 Basic Information

上海旅遊基本資訊

語言
中國境內擁有80多種語言和30餘種文字，上海使用的「普通話」則為官方明定的標準語。

氣候
上海氣候普遍溫暖潮濕，四季分明且日照、降雨量豐沛。春、秋季較短，6~9月是夏季，最高溫可達攝氏35度以上。

時差
與台灣為同一時區。

飛行時間
台北松山機場直飛上海虹橋機場，約需1小時45分鐘。

貨幣單位
中國人民幣（CNY或RMB）以元為單位，目前（2013年5月）匯率1元人民幣約為4.9元台幣。

電壓
220V、50HZ，使用雙孔圓型插座。

簽證
台灣居民需事先辦理台胞證與入境簽證。

推薦行程

三天兩夜
吃遍上海

推薦住宿
上海東方商旅

推薦對象
美食老饕・上海常客

Day 1

14:00
抵達上海

16:00
於上海東方商旅
Check In

17:00
前往南京東路，
逛逛南京路步行街

19:00
前往浦東，
在金茂君悅咖啡廳
享用晚餐

20:00
到87樓的九重天酒廊
點杯調酒，
欣賞黃浦江夜景

金茂君悅咖啡廳 Grand Cafe

位置：陸家嘴站4號出口徒步10分鐘，金茂大廈54樓
電話：+86-(0)21-5049-1234*8478
營業時間：24小時（晚餐17:30~21:30）
位於君悅大酒店大廳54樓，不但午餐、下午茶、Buffet晚餐皆頗富盛名，外灘的夜景視野也堪稱一絕。

九重天酒廊餐廳 Cloud 9

位置：陸家嘴站4號出口徒步10分鐘，金茂大廈87樓
電話：+86-(0)21-5049-1234*8787
營業時間：17:00~01:00
君悅大酒店的頂樓酒吧，創下世界最高酒吧的紀錄。搶手的靠窗座位不開放預約，僅依照先來後到的順序安排。

Day 2 →

09:00	10:00	12:00	13:00
享用早餐	參觀泰康路藝術街	漫步在異國風十足的法國租借地	在法國租借地的知名餐廳Azul享用午餐

15:00	18:00	19:00	21:00
在高級商街淮海路逛街購物	前往聚集各式精品店與美食餐廳的上海新天地	到Really Good Seafood品嚐海鮮大餐	在上海新天地的知名Jazz Bar「Brown Sugar」歡度夜晚

Azul Tapas & Lounge

位置： 衡山路站徒步15分鐘
電話： +86-(0)21-5405-2252
營業時間： 11:00~23:30

法國租借地內的西班牙餐廳，整體環境舒適。午餐限定套餐與週末早午餐是Azul的人氣代表。

Brown Sugar

位置： 黃陂南路站2、3號出口徒步5分鐘
電話： +86-(0)21-5382-8998
營業時間： 18:00~03:00

上海新天地的代表性Jazz Bar，伴隨著現場演奏，度過愉悅的上海之夜。店內氣氛高級，需注重服裝儀容。

Day 3

享用早餐

辦理Check Out
並寄放行李

前往外灘Jean Georges等
知名餐廳吃午餐

參觀有「江南名園」
之稱的豫園

到豫園的
湖心亭茶樓品茗

前往南京西路，
逛逛Plaza 66等購物商城

在古意湘味濃或避風塘
等人氣餐廳享用晚餐

回飯店領取行李，
前往機場

抵達機場
並辦理登機手續

Plaza 66恆隆廣場

位置：南京西路站1號出口徒
步5分鐘
電話：+86-(0)21-3210-4566
營業時間：10:00~22:00
66層樓高的購物商城，包括
卡地亞，愛瑪仕等名牌專櫃，
規模與水準都堪稱上海最高
級Shopping Mall。寬敞快捷
的設施與動線，成就一趟滿
意度極高的血拼之旅。

Jean Georges

位置：南京東路站3號出口徒
步10分鐘
電話：+86-(0)21-6321-7733
營業時間：午餐 11:30~14:30
晚餐 18:00~22:30
被譽為「世界十大廚師」之
一的Jean Georges直營上海
據點。裝潢華麗、氣氛高雅，
還擁有美麗的景觀。

避風塘

位置：靜安寺站3號出口徒步
10分鐘
電話：+86-(0)21-6253-7718
營業時間：10:00~21:30
亞洲旅客最愛的上海餐廳之
一，價格合理、菜色豐富。琳
瑯滿目的港式點心、海鮮、麵
食、熱炒、燴飯、甜品，皆令
人食指大動。

古意湘味濃

位置：靜安寺站4號出口徒步
10分鐘
電話：+86-(0)21-6232-8377
營業時間：11:00~22:00
道地湖南料理專門店，將湘
菜的香辣風味發揮得淋漓盡
致。

🧳 推薦行程

觀光名勝
全攻略

推薦住宿
新天地朗廷酒店

推薦對象
初到上海旅行者

Day 1

14:00 抵達上海	**16:00** 於新天地朗廷酒店 Check In
17:00 逛逛上海新天地裡的 精品店與餐廳	**19:00** 享用美味的 鼎泰豐晚餐
21:00 到上海新天地的 TMSK體驗當地夜生活	

鼎泰豐

位置：新天地站徒步5分鐘
電話：+86-(0)21-6385-8378
營業時間：10:00~24:00

由台灣發跡，獲選為世界十大餐廳之一。招牌小籠包的香濃湯汁，讓各地饕客讚不絕口，再搭配一份麵食或炒飯，即是最完美的一餐。

TMSK透明思考

位置：新天地站徒步5分鐘
電話：+86-(0)21-6326-2227
營業時間：酒吧 11:30~01:00，餐廳 11:30~22:30

外觀夢幻魅惑、內裝雍容華貴，雖然二樓是餐廳，但訪客多半只會在一樓的酒吧小酌。

Day 2 → **09:00** 享用早餐 →

10:00 參觀美麗的世博公園 → **11:00** 逛逛充滿文藝氣息的泰康路藝術街 → **12:00** 在古意盎然的豫園漫步 → **13:00** 在豫園的知名餐廳南翔饅頭店享用午餐

15:00 逛逛豫園的紀念品、中式商品店 → **16:00** 一遊保留歐法文化的異國風街道 → **18:00** 在法國租借地的Sasha's餐廳享用晚餐 → **19:00** 觀賞上海馬戲團表演

南翔饅頭店

位置：豫園九曲橋旁
電話：+86-(0)21-6355-4206
營業時間：8:30~21:00

豫園遊客的必吃餐廳，人潮絡繹不絕，最著名的餐點是含有飽滿肉汁的小籠包。

Sasha's

位置：衡山路站徒步10分鐘
電話：+86-(0)21-6474-6628
營業時間：11:00~2:00

充滿中國古典華麗氛圍的酒吧餐廳，提供早午餐、午餐、晚餐等各式餐點；入夜後，也有許多來此小酌的外國旅客。

Day 3

09:00
享用早餐

10:00
在魯迅公園體驗上海人
的晨間生活

12:00
Check Out並寄放行李
前往外灘

13:00
品嚐外灘知名餐廳
M on the Bund的
美味午餐

14:00
前往浦東,到東方明珠的
觀景台欣賞上海市景

16:00
逛逛浦東代表性購物
中心「正大廣場」

18:00
在浦東的The Kitchen
Salvatore Cuo享用晚餐

20:00
回飯店領取行李
前往機場

21:00
抵達機場
並辦理登機手續

魯迅公園

位置:虹口足球場站徒
步10分鐘
營業時間:06:00~18:00
中國近代思想家魯迅
的紀念公園,凌晨常有
許多銀髮族聚集在此
練習太極拳、氣功與舞
蹈,可一窺上海人的生
活型態。公園旁還有魯
迅紀念館、梅園等觀光
熱點。

東方明珠

位置:陸家嘴站1號出口
徒步5分鐘
電話:
+86-(0)21-5879-1888
營業時間:08:30~21:30
1992年竣工,高470公
尺的東方明珠塔,依不
同的票價分為三個觀
景台。位於主觀景台上
方的Buffet餐廳,是邊
用餐邊賞景的好去處。

正大廣場

位置:陸家嘴站1號出口
徒步5分鐘
電話:
+86-(0)21-5049-5155
營業時間:10:00~22:00
位於浦東的黃金地段,
入駐各種品牌服飾與
美食餐廳、咖啡店,總
面積超過25萬坪。可眺
望黃浦江與外灘地區
的景觀餐廳,擁有極高
人氣。

M on the Bund

位置:南京東路站2號
出口徒步10分鐘
電話:
+86-(0)21-6350-9988
營業時間:11:30~14:30
18:00~22:00
由香港M at the Fringe
餐廳名廚Michelle
Garnaut直營的外灘代
表性餐廳,窗外的美景
與正統法式料理皆令
人讚不絕口。早午餐與
下午茶也是招牌項目。

The Kitchen Salvatore Cuo

位置:陸家嘴站1號出口
徒步5分鐘,位於
濱江公園內
電話:
+86-(0)21-5054-1265
營業時間:11:00~23:00
在濱江公園內設置的餐
廳。可遙望外灘,內行
人會選擇露天座位區,
在黃浦江與外灘夜景
的陪伴下,品嚐道地的
義式風味。

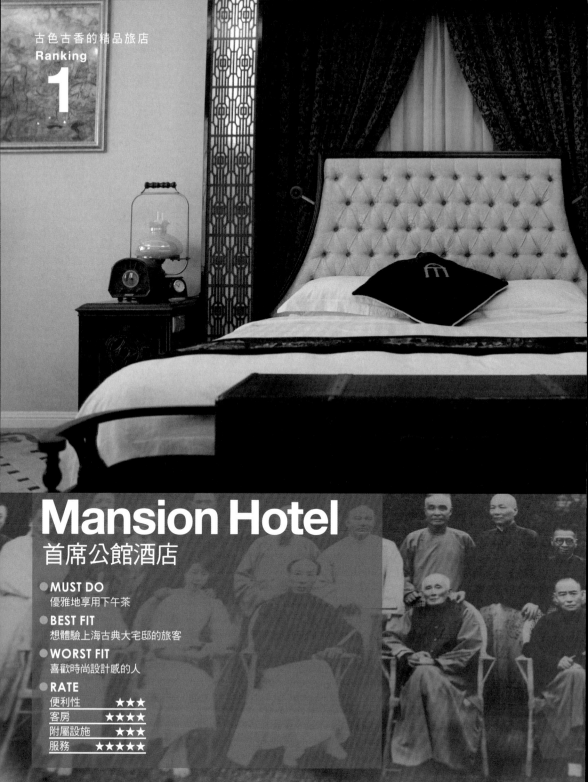

古色古香的精品旅店
Ranking

1

Mansion Hotel
首席公館酒店

- **MUST DO**
 優雅地享用下午茶

- **BEST FIT**
 想體驗上海古典大宅邸的旅客

- **WORST FIT**
 喜歡時尚設計感的人

- **RATE**

便利性	★★★
客房	★★★★
附屬設施	★★★
服務	★★★★★

來自古典大宅邸的邀請

首席公館酒店位於舊法國租借地的幽靜小區內，完整保留了1930年代老上海的經典風貌。樓高5層、擁有30間客房的宅邸式建築，曾被「New York Times」雜誌評選為2007年世界50大精品旅店。1932年，由法國名建築師Lafayette親手打造，當時多屬辦公用途；2007年才改建成精品旅店。

除了基本的住宿機能，年代久遠的建物與典雅的裝潢，讓許多旅客特地遠道前來參觀這一座「歷史博物館」。古董級的家具、壁爐、歐風擺飾、罕見的舊式電梯、張貼在飯店各處的黑白相片，每樣物品都凝結了時空與歷史。所有家具與用品皆經妥善的修繕與保養，毫無簡陋殘破之感，生活起居也十分舒適。

DATA

地址　上海市新樂路82號
位置　陝西南路站徒步5分鐘
電話　+86-(0)21-5403-9888
傳真　+86-(0)21-5103-7077
費用　Deluxe King US$253
　　　Superior King US$265
餐廳　午餐US$30，晚餐US$60
www.chinamansionhotel.com

沐浴用品　LANVIN

DETAIL GUIDE

ROOM >

客房呈現華麗的古典風格，水晶吊燈與刺繡床尾巾都是飯店至誠精選，裝飾用的老收音機與黑白照片，令人好奇這裡的背景故事。

每個房間皆裝設了傳真機，桌上也有擺放基本文具用品。

房內備有LANVIN品牌的沐浴用品與按摩浴缸。Deluxe Suite房型甚至還有雙人按摩浴缸。

DINING >

5樓的主餐廳Mansion Veranda有提供早餐。午、晚餐則以西餐為主，海鮮與牛排料理頗受好評。承襲飯店的裝潢品味，也擺設了許多古典桌椅和裝飾品。

在古典家具與燈飾的襯托下，晚餐時刻十分浪漫。在露天座位區，即能欣賞上海的繁華夜景。

TIPS >

★ 在仿若電影場景的大廳中，度過悠閒的午後時光，免費享用簡單的茶點、甜品、熱茶，是專屬於房客的特權。13:00開始供應的下午茶餐點，對外一人需酌收128人民幣。

★ 位於頂樓的Mansion Veranda，晚間17:30~20:30，是調酒飲品買一送一的特惠時段。邊欣賞夜景，一邊啜飲美酒，實在令人心動不已。

MAP

延安路
長樂路
陝西南路
首席公館酒店
襄陽北路
新樂路
襄陽公園
陝西南路站
常熟路站

2

Casa Serena
Hotel 巴越風酒店

● **MUST DO**
把自己當作電影主角，在飯店各處拍照留念

● **BEST FIT**
喜歡仿舊家具與建物者

● **WORST FIT**
想住在設施先進的大飯店者

● **RATE**

便利性	★★★★
客房	★★★
附屬設施	★★
服務	★★★★

巴越風
Casa Se

● 古色古香的精品旅店

Ranking

3

Shanghai Royal Court Hotel
上海御花園酒店

● **MUST DO**
在淮海路購物商街血拼

● **BEST FIT**
喜歡整潔、機能性高的東洋風飯店者

● **WORST FIT**
重視明亮舒適度者，可能會感到透不過氣

● **RATE**

便利性	★★★★
客房	★★★
附屬設施	★★
服務	★★★

徜徉中國古典美

御花園酒店開幕於2008年，改建自歷史悠久的St. John University
大樓，內外皆充滿東方古典之美。刻有中國風圖樣的木製家具、
精緻的陶瓷器與寢具，成就了東洋居家品味。客房新穎，有些
房間還設有廚房、客廳或電腦設備，大幅提升實用機能。客房
普遍較其他飯店寬敞，Two Bedroom適合全家大小一起入住。
位處淮海路精品商街的中心，隨時都能到附近逛街購物。

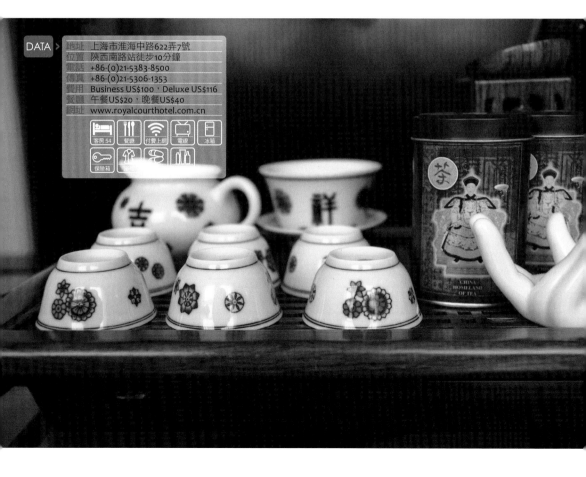

DATA
地址　上海市淮海中路622弄7號
位置　陝西南路站徒步10分鐘
電話　+86-(0)21-5383-8500
傳真　+86-(0)21-5306-1353
費用　Business US$100，Deluxe US$116
餐廳　午餐US$20，晚餐US$40
網址　www.royalcourthotel.com.cn

客房 54　餐廳　付費上網　電視　冰箱

保險箱

DETAIL GUIDE

ROOM

54間客房共分為4個等級，均以中國雕花家具、陶瓷器與擺飾品營造出東方古典氛圍。

所有房型均備有電腦桌，客房整體乾淨、整潔。

房客可於飯店內的普洱茶坊中，體驗中國傳統茶的滋味，桌椅擺飾與內裝風格也令人耳目一新。普洱茶是可直接飲用或入藥的中國傳統茶，可依產地、年份、保存狀態來決定售價。

相對寬敞的客房中，有一塊放置茶包、咖啡、泡麵的餐點區，迷你吧裡也有各式特別的酒類。

Garden Suite是包含兩個寢室的Two Bedroom，適合四人以上的家族或團體旅客。以設施狀況來看，價格算是合理。

MAP

延中公園

上海御花園酒店

ZARA

淮海中路

TIPS
★ 飯店位於購物精華地段的淮海路中央，ZARA、H&M、MANGO等服飾品牌店，以及伊勢丹、百盛等購物中心都在附近。
★ 每間客房都有電腦設備，上網費用一天60元人民幣。

Ke Tang Jian
Boutique Hotel

客堂間璞堤克酒店

- **MUST DO**
 到飯店內部的餐廳品嚐道地泰式料理

- **BEST FIT**
 想住在老上海古典房舍的旅客

- **WORST FIT**
 重視附屬設施與現代化設計者

- **RATE**

便利性	★★★
客房	★★★
附屬設施	★★
服務	★★★

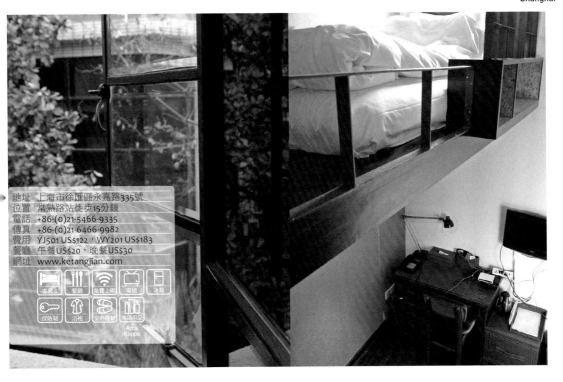

地址　上海市徐匯區永嘉路335號
位置　常熟路站徒步15分鐘
電話　+86-(0)21-5466-9335
傳真　+86-(0)21-6466-9982
費用　YJ501 US$122，WY201 US$183
餐廳　午餐US$20，晚餐US$30
網址　www.ketangjian.com

我在老上海的那一夜

1936年落成的法式舊建築，於2010年改頭換面，成為復古味十足的精品旅店。客房僅6間，算是小型規模的旅店。推開低調的飯店大門，彷彿進入民國初時的戲劇場景，狹窄的歐式階梯、帶有歲月痕跡的擺飾與黑白照片，散發出耐人尋味的懷舊風情，就像回到1930年般。雖沒有大飯店裡的休閒設施，但住在老上海房舍中的那一夜，定能成為永難忘懷的回憶。

DETAIL GUIDE

ROOM >

雖飯店內只有6個房間,但復古的裝潢與家具卻顯得相當溫馨,彷彿置身於電影《色戒》的拍攝現場。

最頂樓的YJ501房型非常特別,在屋樑下設計了閣樓空間,成為樓中樓格局。

WY201房最能代表客堂間的中國古典品味。精緻的家具用品、可愛的造型浴缸、畫龍點睛的窗戶,感覺就好像活在那個年代。

DINING >

打開隱藏在一樓某處的木門,眼前是令人驚艷的餐廳,主要供應正宗泰式料理,以擺飾和繽紛色彩妝點出南洋風情。在陽台座位區用餐,還能享受和煦的日照。料理為泰籍廚師的嚴選食材,滋味與人氣都在水準之上。

MAP

永康路
西餅小世界
襄陽南路
來伊份
永嘉路
客堂間
襄一幼兒園

TIPS >
★ 從飯店徒步5分鐘,就能抵達購物中心與精品名店林立的淮海路。
★ 被稱為上海蘇活區的藝術天地「泰康路田子坊」也在附近,處處可見中國傳統房舍、當代藝廊、精品店、精緻咖啡店與美食餐廳等,非常值得前往。

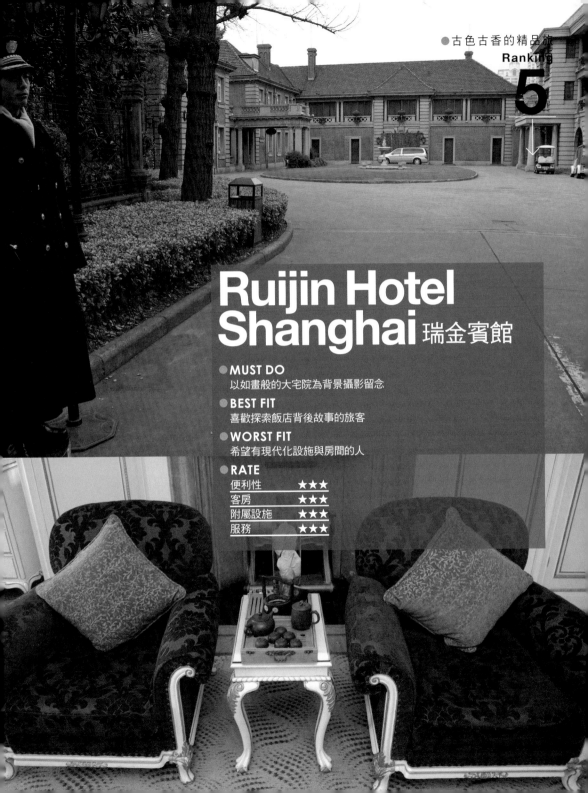

Ruijin Hotel Shanghai 瑞金賓館

● **MUST DO**
以如畫般的大宅院為背景攝影留念

● **BEST FIT**
喜歡探索飯店背後故事的旅客

● **WORST FIT**
希望有現代化設施與房間的人

● **RATE**

便利性	★★★
客房	★★★
附屬設施	★★★
服務	★★★

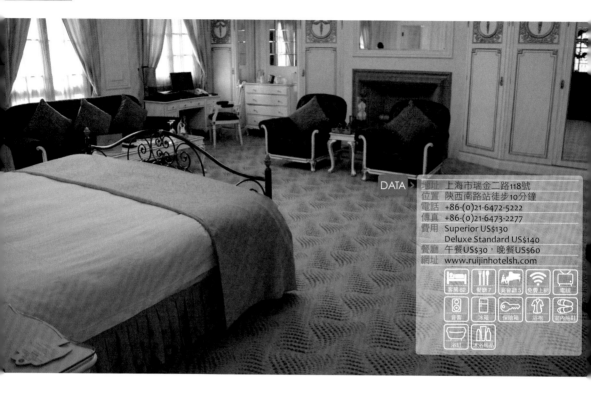

DATA >

地址	上海市瑞金二路118號
位置	陝西南路站徒步10分鐘
電話	+86-(0)21-6472-5222
傳真	+86-(0)21-6473-2277
費用	Superior US$130
	Deluxe Standard US$140
餐廳	午餐US$30，晚餐US$60
網址	www.ruijinhotelsh.com

法國租借地代表建築

瑞金賓館在上海的古典飯店中，算是首屈一指。這幢當年由英國富商所建造的私人住宅，見證了中國近代的變遷與更迭，因此，除了眾所周知的飯店功能，其歷史文化遺產的地位也相當重要。雖然經過改建與修繕，仍明顯可見1920年代的歐式古典風貌，成為法國租借地的象徵性景點。

飯店共5層樓，外圍庭園寬達3萬多坪。來到這哩，第一眼會被優美的外觀所吸引，接著注意到寬敞的庭園與悉心照料的植被，連同庭園之間的歐風餐廳，勾勒出如畫般的景色。這裡曾作為中外總統的巡訪行宮，客房門前也有曾經入住的名人簡介。瑞金賓館的最大魅力，在於歷經歲月洗禮所散發出的氛圍，房客入住之前，需斟酌是否能接受稍微陳舊的房間設施。

DETAIL GUIDE

GARDEN

ROOM

62間客房均採中國復古風設計而成,有濃濃的老上海味。

房間設備難免帶有歲月的刻痕。從掛在幾間客房門前的名人簡介,就能知道誰曾入住過這間房間。

寬敞遼闊的庭園,也是瑞金賓館聞名之處,四季皆有不同意向的美麗園景,但建議避開蕭瑟冷清的冬季前往。

MAP

TIPS

★ 車程5分鐘的太原別墅,是瑞金賓館的分館,設有游泳池與各項休閒設施。

★ 踏入瑞金賓館的旅客,就像是接到這幢古典宅邸的主人邀請。門口的接待人員,就像管家一樣謹慎恭敬,有不少客人爭相與他合照呢!

●星巴克

工商銀行●

瑞金賓館 ● ●會妍SPA

瑞
金
二
路

永嘉路

●瑞金醫院

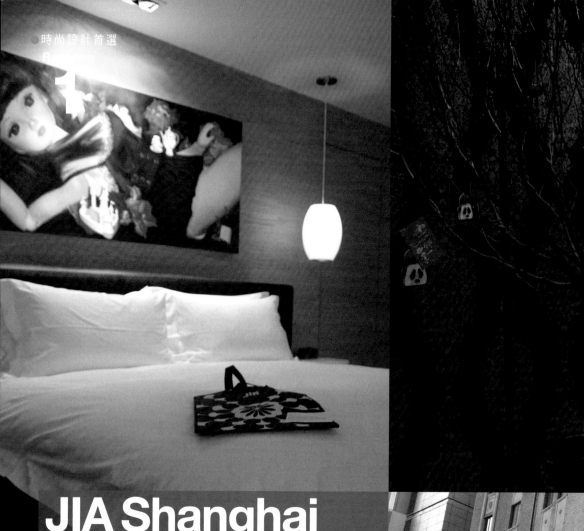

JIA Shanghai
JIA精品酒店

● **MUST DO**
享受下廚的樂趣，開一場熱鬧的Home Party

● **BEST FIT**
想在普普風藝術的圍繞下入眠的人

● **WORST FIT**
不喜歡女性化的設計者

● **RATE**

便利性	★★★★
客房	★★★★
附屬設施	★★
服務	★★★

經典與時尚的一體兩面

由法國知名設計師Philippe Starck設計的「JIA Hong Kong」大受歡迎後，2008年在上海開設了新據點。JIA Shanghai改造自1920年代的航空公司辦公室，以高品味的色調與設計，變身為美輪美奐的精品旅店。建物外觀散發著古典的歷史氣息，但從大廳到客房，走的卻是普普藝術風格。名家所繪的毛澤東像、罕見的擺飾，宛如現代藝廊。

「JIA」之名，源自於中文「家」的發音，希望旅客除了欣賞精心設計的裝潢之外，也能像在家中一樣充分地放鬆。每間客房皆備有電磁爐、微波爐、烤麵包機等廚房家電，還有精美的餐具、茶具及桌上遊戲等，可說是內外兼備的精品旅店。緊鄰南京西路站的地理條件也相當便利，是一大優勢。

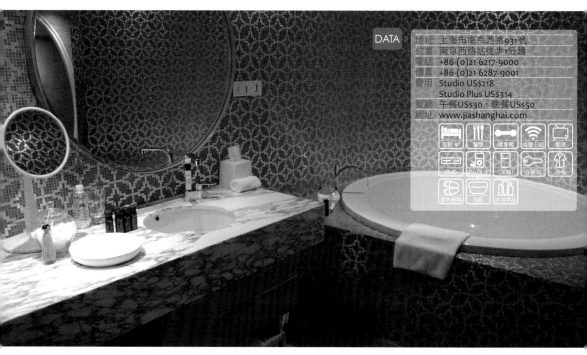

DATA

地址 上海市南京西路931號
位置 南京西路站徒步1分鐘
電話 +86-(0)21-6217-9000
傳真 +86-(0)21-6287-9001
費用 Studio US$218
　　 Studio Plus US$314
餐廳 午餐US$30，晚餐US$50
網址 www.jiashanghai.com

客房47　餐廳　健身房　免費上級　電視
DVD　iPod播放　冰箱　保險箱　浴袍
室內拖鞋　浴缸　沐浴用品

DETAIL GUIDE

ROOM >

客房內的風格各異，可依喜好及預算來選擇。床頭皆掛有知名藝術家的親筆畫作。

所有房型皆備有簡單的廚房設施、碗盤與小家電。浴室裡透出金色光芒的磁磚，是特地從義大利進口的凡賽斯磁磚。

高等級房型面積寬達84㎡，還有私人吧台與酒窖，可以請服務人員到房間裡現做調酒。

DINING >

飯店內的餐廳是Salvatore Cuomo旗下的Issimo，在韓國與日本皆可見其蹤跡。

餐廳裝潢華麗，可透過開放式廚房一窺料理過程。

有時，餐廳的外來客比房客還多，人氣由此可見。義大利麵約100元人民幣，披薩150元人民幣。

MAP
v

TIPS >
★ 接待大廳設有Lounge Bar，可供房客免費使用，除了24小時供應飲料、咖啡、點心之外，13:00~17:00還會提供蛋糕、餅乾、甜品等下午茶點，18:00~20:00則增加啤酒與紅酒。
★ 飯店內部設有公用洗衣室，商務中心的電腦可免費使用。
★ 周圍有許多小型咖啡店、餐廳、Plaza 66、Citic Plaza、伊勢丹百貨等，無需煩惱用餐與生活機能等問題。

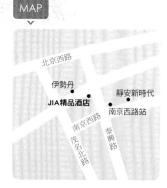

北京西路
伊勢丹
靜安新時代
JIA精品酒店
南京西路
南京西路站
茂名北路
泰興路

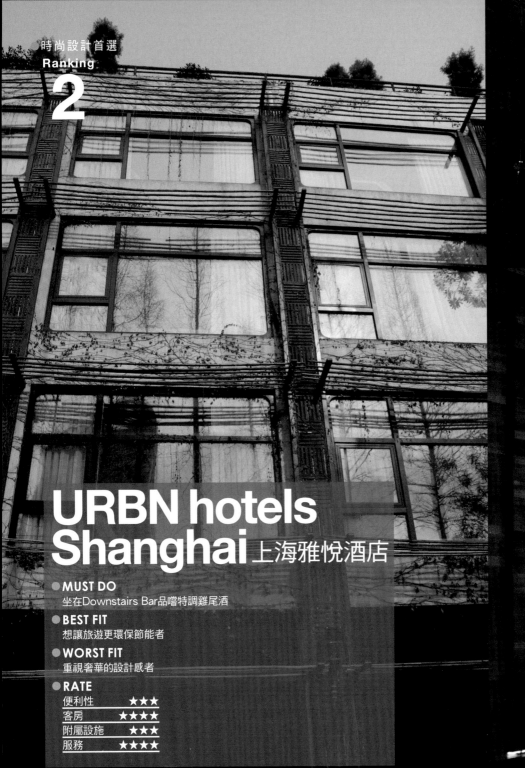

URBN hotels
Shanghai 上海雅悅酒店

- **MUST DO**
 坐在Downstairs Bar品嚐特調雞尾酒

- **BEST FIT**
 想讓旅遊更環保節能者

- **WORST FIT**
 重視奢華的設計感者

- **RATE**

便利性	★★★
客房	★★★★
附屬設施	★★★
服務	★★★★

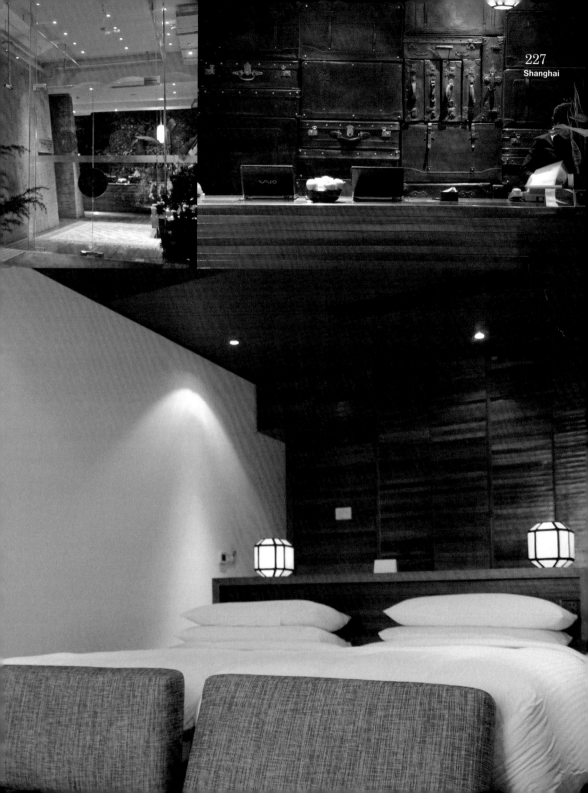

DATA

地址　上海市膠州路183號
位置　靜安寺站徒步5分鐘
電話　+86-(0)21-5153-4600
傳真　+86-(0)21-5153-4610
費用　Studio US$242，Atrium US$254
餐廳　午餐US$30，晚餐US$40
網址　www.urbnhotels.com

客房 26　餐廳 4　免費上網　電視　DVD

iPod底座　冰箱　保險箱　浴袍　室內提到

浴缸　沐浴用品

重視環保的綠能飯店

推開厚實的木製大門，綠意盎然的庭園和幽靜古典的飯店即映入眼簾。這間旅店有許多趣味之處，由40年前的舊郵局改建而成，直接使用改建時拆除的牆磚和木材，讓每面牆的建材和形狀都有些許不同，其他建材也堅持不從國外進口，而是採用當地現有產品。

這種「零碳排放（Carbon-neutral）」的建築概念雖在亞洲還不太盛行，但在歐美是相當熱門的趨勢，上海雅悅酒店也成為中國首間符合這種概念的旅店。利用竹林樹蔭降低空調使用率、接取雨滴作為馬桶用水、飯店用紙與導覽手冊均使用回收紙材，竭盡所能地減少對大自然的傷害。內部裝潢以簡約風格為主，並結合上海古典氣息與現代設施，是相當推薦的住宿。

DETAIL GUIDE

ROOM >

5種房型均有King Size大床。

床鋪周圍擺放了木製長椅，可坐可臥。除去所有不必要的擺設與飾品，僅以幾盞燈籠式照明與石材顯現典雅品味，多採自然的白色與木色系。

DINING >

以精緻裝潢與美味佳餚獲得極高人氣的Downstairs餐廳，蒐集世界各地的古董家飾、餐具、桌椅，與飯店整體的古典風格融為一體。

餐廳落地窗外就是竹林庭園，氣氛閒適、採光充足。所有料理均使用有機食材，午餐以漢堡、三明治、義大利麵料理為主；晚餐則屬於較正式的餐宴型態。

除了麵包、火腿、水果等簡單的自助式早餐，還有單點（A la carte）料理。晚餐之後，也能來這裡品嚐經典的調酒。

MAP

 TIPS >

★ 客房內的「URBN Post」區，擺放許多關於飯店的有趣新聞，不妨看看最近餐廳和酒吧有什麼優惠活動吧！

★ Check In時，旅店會贈送Welcome Drinking Coupon，憑券可至Downstairs兌換一杯免費咖啡、汽水或調酒，不用花錢，就能享受酒吧餐廳的浪漫氣氛。

★ 雖然只有一個餐廳，但飯店頂樓還藏有The Social和Upstairs兩間酒吧。若時間允許，一定要去感受一下酒吧內的設計巧思與獨特風格。

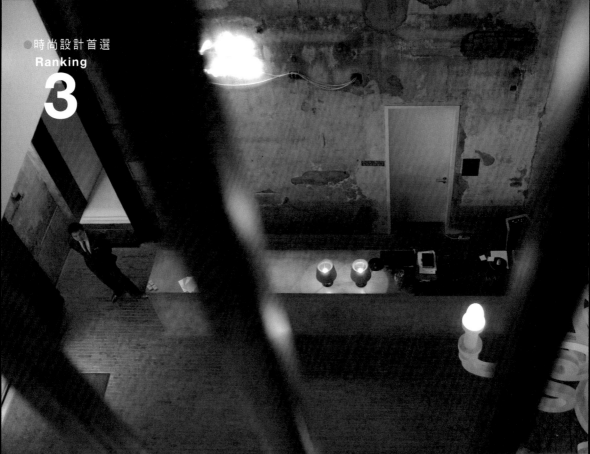

The Waterhouse at South Bund

水舍時尚設計酒店

● **MUST DO**
坐在知名藝術家設計的座椅上小酌

● **BEST FIT**
對設計、建築、藝術有濃厚興趣的旅客

● **WORST FIT**
喜歡舒適自在、中規中矩的飯店者

● **RATE**

便利性	★★★
客房	★★★★
附屬設施	★★★
服務	★★★★

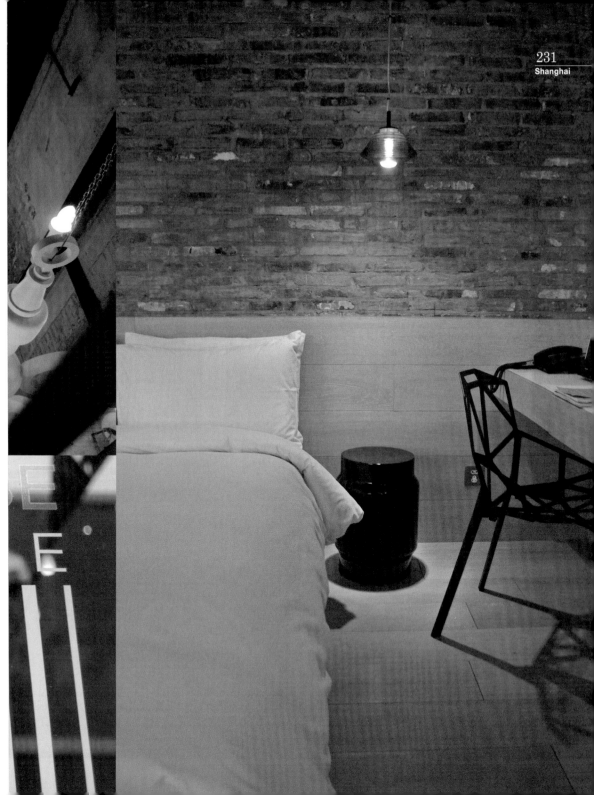

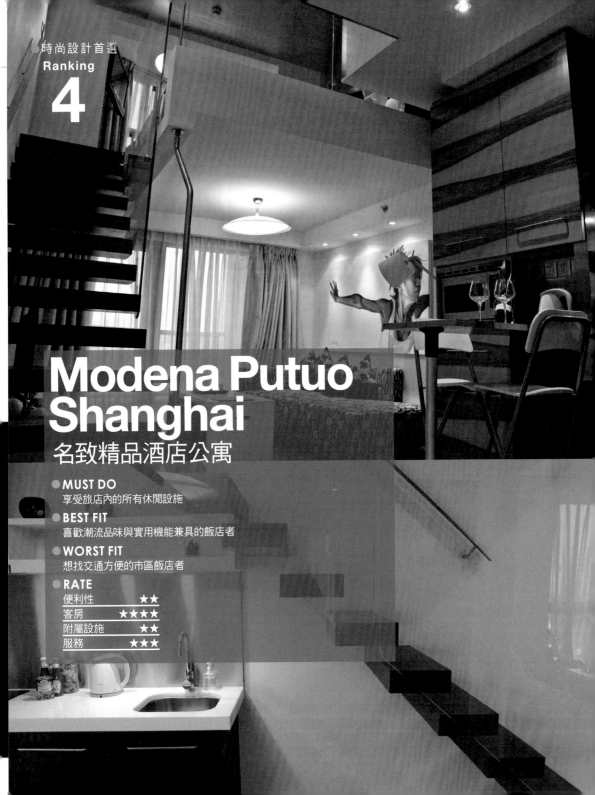

Modena Putuo Shanghai

名致精品酒店公寓

- **MUST DO**
 享受旅店內的所有休閒設施
- **BEST FIT**
 喜歡潮流品味與實用機能兼具的飯店者
- **WORST FIT**
 想找交通方便的市區飯店者
- **RATE**

便利性	★★
客房	★★★★
附屬設施	★★
服務	★★★

地址 上海市普陀區銅川路58弄1號
位置 嵐皋路站徒步2分鐘
電話 +86-(0)21-6147-8888
傳真 +86-(0)21-6173-0888
費用 Loft Studio Deluxe US$86
　　 Loft Studio Executive US$96
餐廳 午餐US$20，晚餐US$30
網址 www.modenaresidence.com

精品公寓式酒店的誕生

2010年，全球公寓式酒店集團Fraser以「精品公寓酒店」的概念，在上海普陀區開設新據點。所有房型皆為樓中樓格局，是飯店開幕以來的一大熱門話題。旅店內的各項設施都保養得非常完善，大膽又富設計感的裝潢，深受年輕旅客的歡迎。

結合公寓式酒店的實用機能以及精品旅店的豪華，住宿價格卻平均不到100美金。唯一的遺憾，就是距離市區稍嫌遙遠，重視交通便利者需謹慎考慮。

DETAIL GUIDE

ROOM >

DINING

四種房型的大小不一，但裝潢風格與設施大多相同。所有房型都是樓中樓，可自由運用上下空間。

客房內備有電磁爐、微波爐等基本料理廚具，非常體貼長期旅客。

Modena Cafe主要提供房客早餐；午餐及晚餐時段也有西式、中式料理。菜色多樣且價格便宜，可以簡單解決一餐。整體裝潢宛如咖啡店般舒適，並設有露天座位區。

液晶電視、DVD播放器、無線網路、iPod底座等設施一應俱全。

Two Bedroom的一樓有廚房、客廳、一個小房間，二樓才是主臥室，適合三人同行的旅客，可以當作自己家般，使用各種客房設施。

TIPS >

MAP

★ 往返南京路的接駁車一天4班，必須掌握好乘車時間。

★ 上海火車站就位在車程15分鐘的地方，若需前往中國其他城市，不妨考慮入住於此。

★ 飯店內附設投幣式洗衣房和零食販賣機，可接收免費無線網路，大廳的兩台電腦也可免費使用。

交通路

嵐皋路站

名致精品酒店公寓

嵐皋路

銅川路

北海中學

金盛國際家居

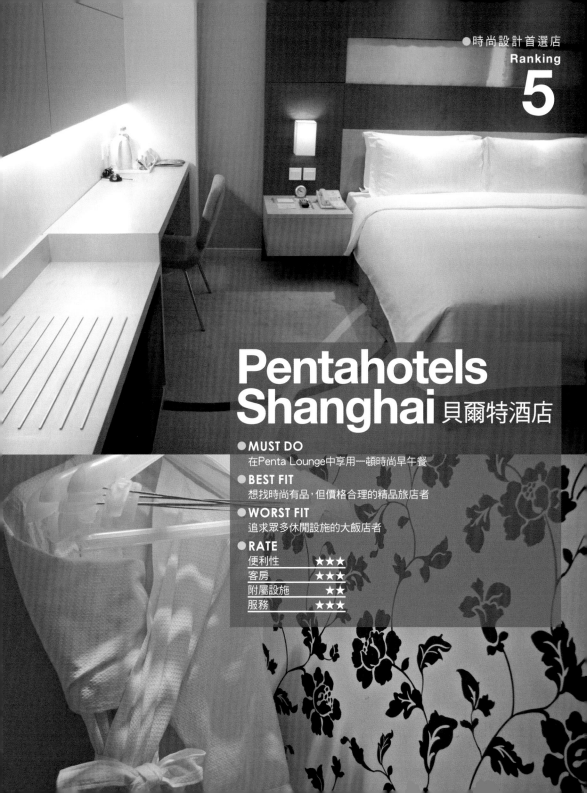

Pentahotels Shanghai 貝爾特酒店

● **MUST DO**
在Penta Lounge中享用一頓時尚早午餐

● **BEST FIT**
想找時尚有品，但價格合理的精品旅店者

● **WORST FIT**
追求眾多休閒設施的大飯店者

● **RATE**

便利性	★★★
客房	★★★
附屬設施	★★
服務	★★★

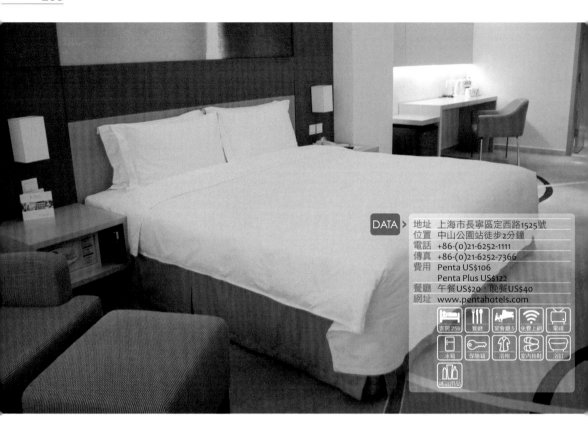

DATA >	
地址	上海市長寧區定西路1525號
位置	中山公園站徒步2分鐘
電話	+86-(0)21-6252-1111
傳真	+86-(0)21-6252-7366
費用	Penta US$106
	Penta Plus US$122
餐廳	午餐US$20，晚餐US$40
網址	www.pentahotels.com

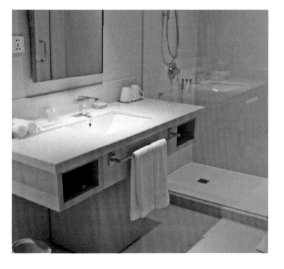

年輕時尚的色彩藝術

在歐洲廣為人知的Pentahotels在亞洲的第一據
點，年輕人最愛的時尚Lounge Bar與用色大膽的
客房風格，為這裡累積了超高人氣。客房設備注
重實用機能，以簡單又強烈的顏色突顯年輕設計
風格。整間飯店只有客房、餐廳和酒吧，沒有其
他附屬設施，地理位置佳，且環境舒適整潔，適
合大部分時間都在外面觀光、購物的旅客。

DETAIL GUIDE

ROOM

259間客房分為Penta、Penta Plus、Penta Suite三種等級。

所有房型設備簡易實用，結構與裝潢差異不大，僅以面積作為區隔。

橘色、粉紅色等俏皮色彩為主軸，以織品和擺飾展現簡約的風格。

DINING

1樓的Penta Lounge以磚頭與木材營造溫暖的空間，舒適又不失設計品味。

比起飯店旅客，上海當地的年輕人反而更多。提供三明治、漢堡、咖啡、飲料等輕食餐點。

17:00~20:00優惠時段，飲料與點心半價。週日11:00~16:00供應的Sunday Brunch一份98元人民幣。

MAP

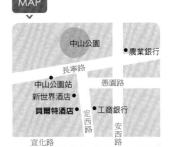

中山公園
農業銀行
長寧路
中山公園站
愚園路
新世界酒店
貝爾特酒店
工商銀行
定西路
安西路
宜化路

TIPS

★ 1樓接待大廳的兩台電腦提供房客免費使用，可收發電子郵件或使用簡單上網功能。

★ 雖然附近沒有觀光名勝或主要商圈，但飯店緊鄰中山公園站，可搭乘地鐵出去玩。

★ 飯店缺乏基本休閒設施，但只要多付一點錢，就能使用隔壁「新世界酒店」裡的游泳池、三溫暖和健身房。

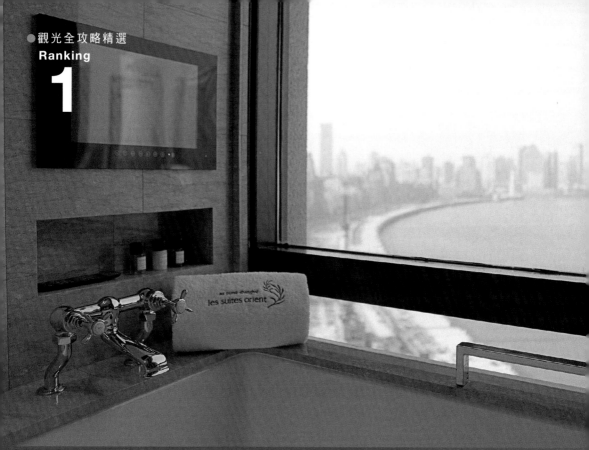

Les Suites Orient Bund Shanghai
東方商旅精品酒店

● **MUST DO**
與外灘、浦東夜景留下美麗紀念照

● **BEST FIT**
想坐擁上海絕美夜景的旅客

● **WORST FIT**
喜歡簡約設計風者，可能會感到沉重

● **RATE**

便利性	★★★★★
客房	★★★★★
附屬設施	★★
服務	★★★★★

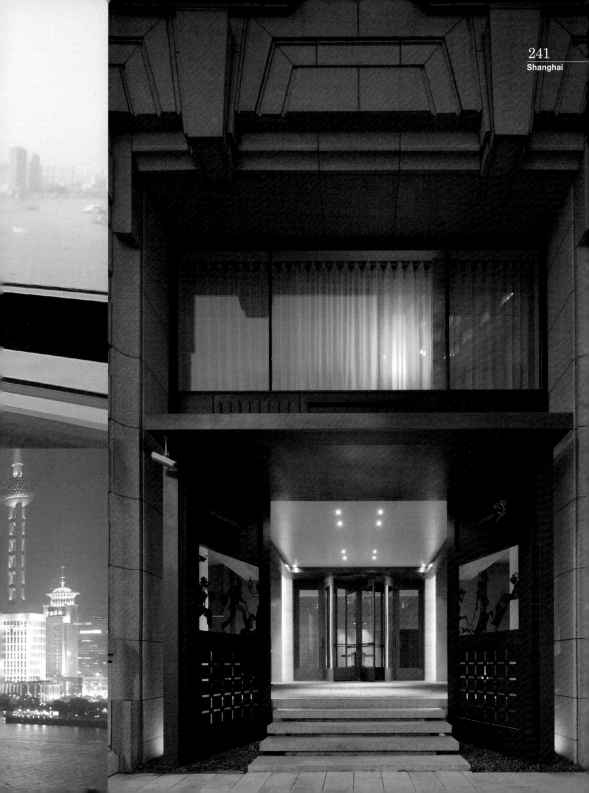

在最好的位置欣賞極致夜景

19世紀鴉片戰爭後,外灘成為外國租借地,是擁有百年風華的知名景點。多彩多姿的建築樣式與設計風格,堪稱世界建築博覽會。東方商旅精品酒店開幕於2010年,充滿歷史色彩的外灘,對岸是絢爛的浦東地區,每個角度都擁有無與倫比的景色。從大廳、餐廳、客房皆可欣賞壯闊的景觀,更別說夜色渲染下的霓虹燈海,令人深深著迷。

雖然附屬設施較少,但典雅的客房裝潢,絕不輸任何一間星級飯店。接待大廳中的200年老鋼琴、古董家飾和仿舊家具,營造出復古氛圍。加上地理位置便利、設備高級,與令人讚賞的貼心服務,是相當值得前往探訪的旅店。

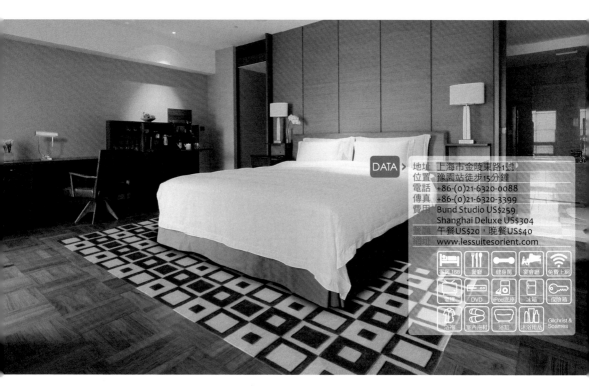

DATA >

地址 上海市金陵東路1號
位置 豫園站徒步15分鐘
電話 +86-(0)21-6320-0088
傳真 +86-(0)21-6320-3399
費用 Bund Studio US$259
　　　Shanghai Deluxe US$304
餐廳 午餐US$20,晚餐US$40
網址 www.lessuitesorient.com

客房168 餐廳 健身房 室會館 免費上網

　　　DVD iPod底座 冰箱 保險箱

浴袍 室內拖鞋 浴缸 沐浴用品 Gilchrist & Soames

DETAIL GUIDE

ROOM

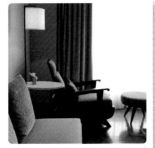

巧妙的設計和落地窗,讓每間客房皆擁有極佳景觀,窗外即是外灘和浦東的美景。

飯店剛開幕不久,設備、用品嶄新,氣氛迷人。

房客專屬的Le Lounge,全天候提供簡單的點心和飲品。除了免費無線網路,也有電腦設備可供使用。一邊俯瞰黃浦江的優美景致,一邊悠哉地喝杯咖啡,不失為欣賞上海之美的好方法。

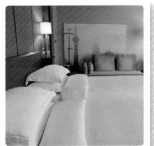

寢具整潔舒適,各種新型設備與書桌,商務人士與一般旅客皆適合入住。

乾濕分離的衛浴設備,有大理石浴缸,一旁還附設影音設備,讓沐浴成為一種享受。除了酒品類,迷你吧的小型咖啡機及餐點均免費。

TIPS

★ 提供自助式早餐的地方,溫馨的佈置像是某間漂亮的酒吧。餐廳一角擺放著咖啡機和古典的書報櫃,捧著一杯咖啡或熱茶,隨興翻閱書籍或雜誌,就像身處自家書房般愜意。

★ 飯店門前就是浦江遊覽登船點,搭船前往浦東也是相當有趣的體驗。

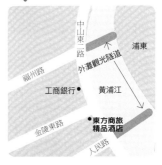

中山東二路
福州路
外灘觀光隧道
浦東
工商銀行
黃浦江
金陵東路
東方商旅
精品酒店
人民路

The Langham Xintiandi 上海新天地朗廷酒店

● **MUST DO**
在正對面的新天地中，縱情於美食與血拼

● **BEST FIT**
想要裝潢美、位置佳、設施頂級的貪心旅客

● **WORST FIT**
不喜歡女性取向的精品旅店者

● **RATE**

便利性	★★★★★
客房	★★★★★
附屬設施	★★★★
服務	★★★★

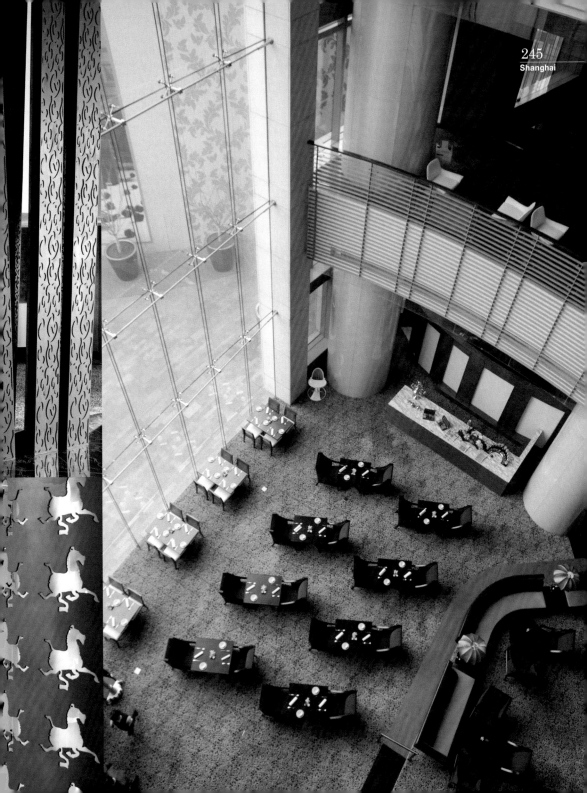

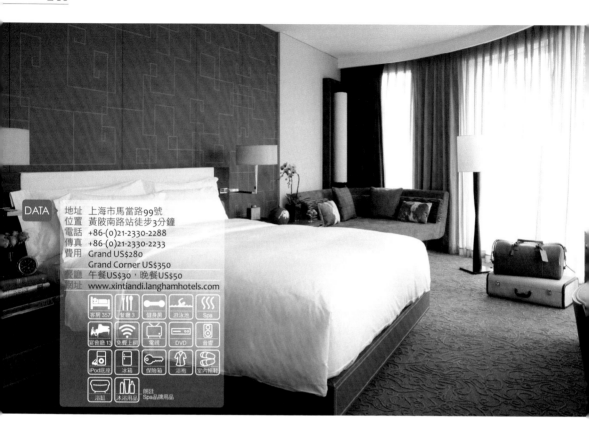

DATA
地址　上海市馬當路99號
位置　黃陂南路站徒步3分鐘
電話　+86-(0)21-2330-2288
傳真　+86-(0)21-2330-2233
費用　Grand US$280
　　　Grand Corner US$350
餐廳　午餐US$30，晚餐US$50
網址　www.xintiandi.langhamhotels.com

客房 357　餐廳 3　健身房　游泳池　Spa
宴會廳 13　免費上網　電視　DVD　音響
iPod底座　冰箱　保險箱　浴袍　室內拖鞋
浴缸　沐浴用品　朗廷 Spa品牌用品

新天地的超級新星

世界級精品旅店品牌朗廷酒店，2010年正式登陸上海新天地。與上海最熱門、最豪華的購物商圈新天地隔路相望，還有哪裡比這更好的地理位置呢？

朗廷酒店一向以獨特的精緻風格、媲美星級飯店的設施與服務自豪。以可人的粉色系裝潢基調，不僅吸引眾多女性旅客來此朝聖，也很適合追求浪漫氛圍的情侶或夫妻。一般人總認為，漂亮的精品酒店與附屬設施不可兼得，朗廷卻不然，來到這裡保證驚艷不已。

DETAIL GUIDE

 DINING

ROOM

2010年開幕的朗廷酒店,整體狀況如新,典雅的空間內附有各種先進設備,簡直無可挑剔。

寢具與擺設充滿細膩巧思。只要一個按鈕,就能控制音響和照明設備,結合了人性化的科技,使用上更便利。

與一樓接待大廳相連的Cachet,身兼餐廳、Lounge、酒吧等5種主題功能。早上是熱鬧的房客用餐區;下午則變成悠閒的下午茶餐廳;晚上又化身為義大利餐廳與酒吧。下午有空時,不妨試試高人氣的「Langham Classic」午茶套餐,仔細聞過40多種茶葉後,再選出最喜歡的,請店家泡出香味四溢的茶品,搭配美味的輕食、熱騰騰的司康、精美可口的蛋糕,一人酌收280元人民幣。

所有客房均設有簡易咖啡機,越過新天地而展開的上海街景,更是旅店的最大賣點。推薦情侶或蜜月夫妻選訂Junior Suite房型。

特意將沙發面向落地窗,讓房客能輕鬆欣賞美麗景觀。浴室空間頗為寬敞,日式木製浴缸十分經典。

MAP

黃陂南路站　淮海中路　●卡地亞
太平洋百貨
興安路
馬當路　●上海新天地朗廷酒店
太倉路
●星巴克　黃陂南路

TIPS

★ 最繁華的新天地就在眼前,千萬不要錯過。除了可以逛上一整天的購物商街,從早午餐、午餐到宵夜,都有許多熱門餐廳任君挑選。

★ 飯店一樓的Flavours of Langham,販售客房內使用的毛巾、浴袍、備品,還有飯店品牌紀念品等,可以把滿意的客房用品買回家,當作入住紀念。

The PuLi Hotel & Spa 璞麗酒店

● **MUST DO**
在典雅的圖書室中汲取新知

● **BEST FIT**
想為海外出差增添趣味的時尚人士

● **WORST FIT**
預算不希望太高者

● **RATE**

便利性	★★★
客房	★★★★
附屬設施	★★★★
服務	★★★★

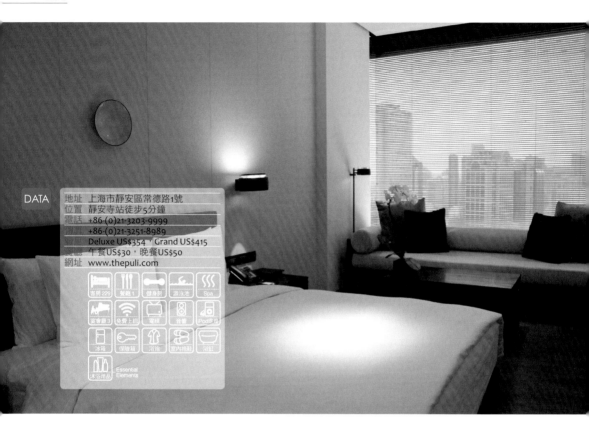

DATA

地址	上海市靜安區常德路1號
位置	靜安寺站徒步5分鐘
電話	+86-(0)21-3203-9999
	+86-(0)21-3251-8989
	Deluxe US$354，Grand US$415
	午餐US$30，晚餐US$50
網址	www.thepuli.com

高階型商務飯店

入住優雅、尊貴的璞麗酒店，讓人有種置身於豪宅或現代美術館的錯覺，一推開大門，長達32公尺的窗邊吧台，氣派感油然而生。整體裝潢以墨黑色為主軸，綴以中國各地的古董家具與藝術作品，各處角落皆洋溢著中式古典氣息。客房風格簡約，並特地將浴缸設置於窗邊，沐浴時，還可以欣賞窗外的美景。

飯店看似高雅，卻不時會出現突破性的前衛設計。璞麗酒店的藝術氣質、氣派格局和設計巧思，讓許多來自各地的旅客，皆能認同偏高的住宿費，也讓這裡穩坐人氣飯店之列。身為頂級酒店集團Design Hotels成員之一的璞麗酒店，要向外界證明，商務飯店也可以具有高水準、高品味、高規格。

DETAIL GUIDE

 ROOM

客房設施採極簡風格,透過佔滿整個牆面的落地窗,讓窗外美景成為房間的一部分。

打破既定模式,將浴缸從浴室移到落地窗邊,可以一邊泡澡,一邊欣賞絕美夜景。

全球連鎖的度假村集團Anantara開設於飯店三樓的Spa會館,不僅是上海唯一的據點,也號稱是上海高級Spa的代表。5個Spa房中,最頂級的療程還設有浴缸和淋浴設備,提供最完善的享受。90分鐘1080元人民幣的Anantara Signature,以及60分鐘780元人民幣的中國傳統按摩,都是人氣推薦,可以幫每位貴賓消除旅途的所有疲勞。

每間客房皆備有免費迷你吧與咖啡機,Grand房型更提供了可在住宿期間使用的手機。

Deluxe房型巧妙地隔開衛浴、客廳與寢室空間,就像完整的家一般舒適自在。

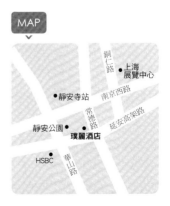

MAP

上海展覽中心
銅仁路
靜安寺站　南京西路
靜安公園　常德路　延安高架路
璞麗酒店
HSBC　華山路

TIPS

★ 三樓有一座25米的泳池,整面的玻璃牆,讓人一眼望盡城市美景,旁邊的躺椅也極具有設計感。使用泳池時,可連帶使用附屬的三溫暖設施。
★ 最特別的是,早餐的用餐方式可以四選一:在主餐廳「靜安」、一樓的Long Bar或在房內享用,還貼心為趕搭飛機的旅客提供外帶服務。
★ 一定要去看看大廳旁的藝術畫廊。隨意拍幾張照片,都像身處美術館一樣,充滿文藝氣息。

Radisson Hotel Pudong Century Park 上海證大麗笙酒店

● **MUST DO**
在Infinity餐廳享用豪華午、晚餐

● **BEST FIT**
尋找上海世博附近的精美飯店者

● **WORST FIT**
喜歡奢華高貴風的人

● **RATE**

便利性	★★
客房	★★★★
附屬設施	★★★
服務	★★★★

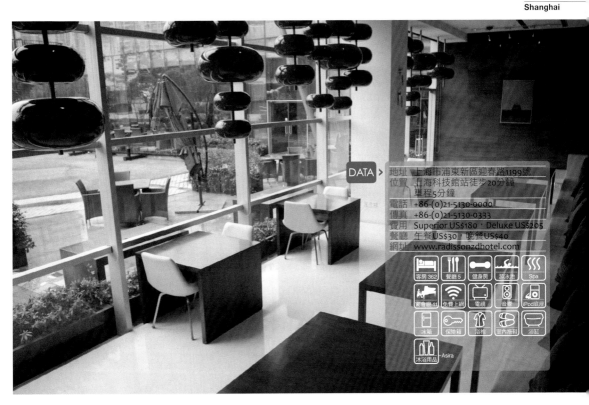

DATA ▶

地址　上海市浦東新區迎春路1199號
位置　上海科技館站徒步20分鐘
　　　單程5分鐘
電話　+86-(0)21-5130-0000
傳真　+86-(0)21-5130-0333
費用　Superior US$180，Deluxe US$205
餐廳　午餐US$30，晚餐US$40
網址　www.radissonzdhotel.com

客房 362　餐廳 5　健身房　游泳池　Spa
麥會櫃 11　免費上網　電視　音響　iPod底座
冰箱　保險箱　浴袍　室內拖鞋　浴缸
沐浴用品　Asira

極簡現代風的白色建物

全球性連鎖飯店Radisson集團，於2006年正式進駐浦東世紀公園。距離上海新國際博覽中心（Shanghai New International Expo Centre）僅兩公里，緊鄰餐廳、咖啡店、購物商街密集的大拇指廣場（Thumb Plaza），可一次滿足用餐與購物需求。

以摩登風格與洗鍊的氛圍吸引眾人目光，純白色調的客房也廣受年輕族群喜愛。可惜的是，距離旅客最愛的新天地、人民廣場、豫園等熱門景點稍嫌遙遠，適合欲前往新國際博覽中心與東方藝術中心的旅客。

DETAIL GUIDE

ROOM >

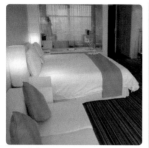

除了地上的條紋地毯，客房的所有設施皆漆成白色，打造素雅風格。

白色調裝潢搭配採光良好的落地窗，讓室內明亮舒適。也為商務旅客貼心準備了好用的工作桌。

客房內皆可接收免費無線網路，Suite Category以上的房型備有簡易咖啡機。

DINING >

開放式廚房做出來的料理，從輕食沙拉、三明治，到義大利披薩、義大利麵、日式壽司、傳統中菜以及點心甜品等應有盡有，菜色豐富且高貴不貴。午餐Buffet一人138元人民幣；晚餐一人188元人民幣。

雖然單點料理也十分美味，但無限量供應的自助Buffet更受歡迎。每逢用餐時間，餐廳內就會擠滿飯店房客、附近的上班族和商務人士。

主餐廳Infinity全天候供應餐食，也兼為房客的早餐用餐區。

MAP >

丁香路
中國銀行 ●
麥當勞 ●　● 家樂福
● 上海證大麗笙酒店
迎春路
紫槐路
芳甸路
錦綉路

TIPS >

★ 飯店旁的拇指廣場內有國人熟知的必勝客、麥當勞與家樂福。

★ 飯店五間餐廳之一的「雅致庭」，港式點心Buffet是必吃推薦。平日68元、週末88元人民幣的親切價格，讓客人享用佳餚無負擔。

Delight Pacific Hotel Ladoll Shanghai

麗都太平洋公寓酒店

● **MUST DO**
在廚房自理餐點，使用便利的洗衣設備

● **BEST FIT**
重視客廳機能、餐廚與洗衣設備的旅客

● **WORST FIT**
喜歡大飯店的休閒設施者Pass！

● **RATE**

便利性	★★★★
客房	★★★
附屬設施	★★
服務	★★★

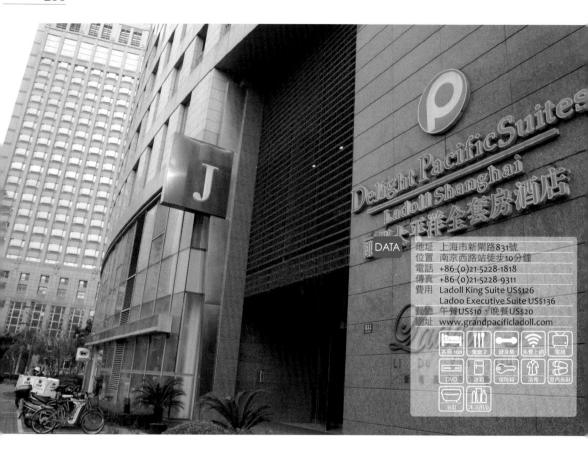

DATA	
地址	上海市新聞路831號
位置	南京西路站徒步10分鐘
電話	+86-(0)21-5228-1818
傳真	+86-(0)21-5228-9311
費用	Ladoll King Suite US$126
	Ladoo Executive Suite US$136
餐廳	午餐US$10，晚餐US$20
網址	www.grandpacificladoll.com

自在、舒適、高機能的公寓式酒店

麗都太平洋以公寓式酒店為概念，卻又不失大飯店的水準。飯店總高32層，客房窗外的景色壯觀，房間面積寬敞，並規劃了客廳空間，能讓房客感到賓至如歸。

全房型皆備有個人廚房和洗衣機，距離繁華熱鬧的南京路也僅需徒步約10分鐘，適合計劃長期旅遊，或因商務需求而長住上海者。

DETAIL GUIDE

ROOM

共有7種房型,分成都市街景的City View和可遙望吳淞江的River View。

全房型均為Suite格局,分隔成客房與寢室空間。在公寓式酒店的實用性中添加了設計品味,便利性與美觀性兼具。

房客們在二樓的Sicily餐廳享用早餐,中午和晚上也提供義式或中式料理,每道菜約30元人民幣。在摩登裝潢和優雅氣氛的對比下,眼前的佳餚顯得物超所值。

微波爐、瓦斯爐、餐具碗盤與洗衣設備齊全,適合家庭、多人數或長期旅客。

房間設施整潔,室內空間寬敞。米色牆面與暖色調家具交織出溫馨的氛圍。

TIPS

★ 每間客房都有早晨送報服務,健身房24小時開放使用。
★ 飯店內部的附屬設施較少,但對面就是按摩會館和餐廳,後方也有一些餐廳和咖啡店,購物中心和商業鬧區也在附近,生活機能相當便利。

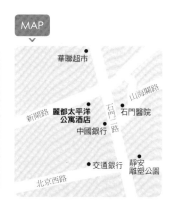

華聯超市
山海關路
新閘路 麗都太平洋 石門二路 石門醫院
公寓酒店
中國銀行
交通銀行 靜安
雕塑公園
北京西路

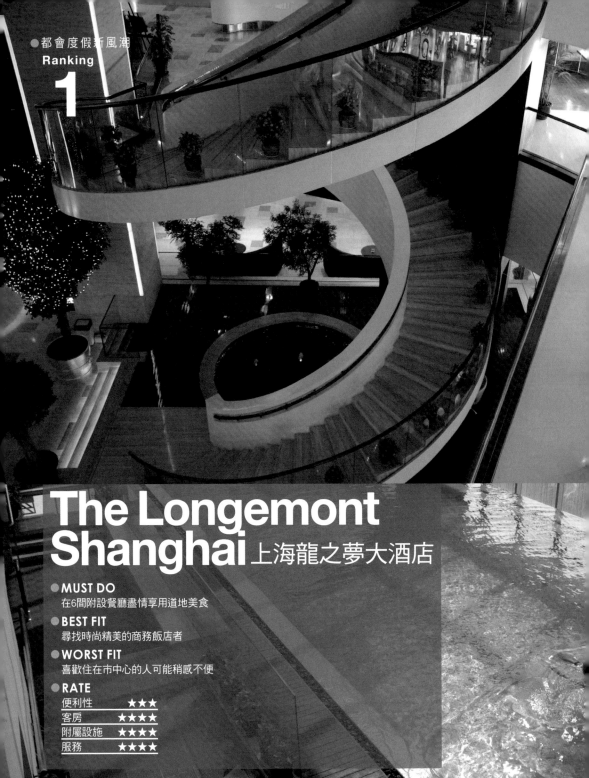

The Longemont Shanghai 上海龍之夢大酒店

● **MUST DO**
在6間附設餐廳盡情享用道地美食

● **BEST FIT**
尋找時尚精美的商務飯店者

● **WORST FIT**
喜歡住在市中心的人可能稍感不便

● **RATE**

便利性	★★★
客房	★★★★
附屬設施	★★★★
服務	★★★★

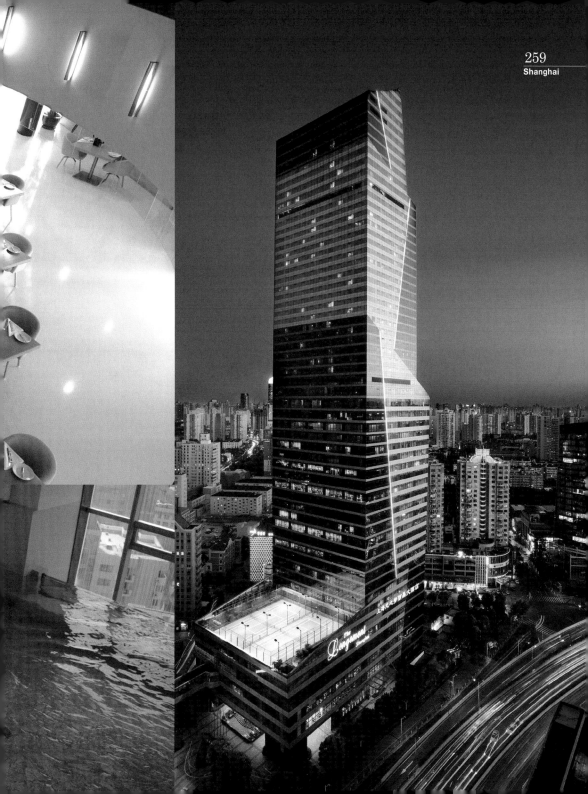

DATA

地址　上海市長寧區延安西路1116號
散買　江蘇路站徒步20分鐘，車程5分鐘
電話　+86-(0)2-6115-9988
傳真　+86-(0)2-6115-9977
費用　Deluxe US$166，Premium US$176
餐廳　午餐US$30，晚餐US$50
網址　www.thelongemonthotels.com

住房率最高的人氣飯店

龍之夢大酒店是將原有的The Regent Shanghai改為五星級飯店，完整的機能可以滿足各類旅客的需求；加上現代化的設施和舒適的客房，深受亞洲旅客的喜愛。擁有餐廳、游泳池、Spa等豐富的附屬設施，讓房客享有鬧中取靜的閒情逸致。

客房和飯店的牆面裝設了大片的落地窗，採光明亮，隨時可欣賞動人的窗外風光。飯店門前就有便利超商、餐廳、咖啡廳、按摩會館等，雖然到市中心有一點距離，也無法徒步來回地鐵站，但周遭生活機能尚屬便利無虞。

DETAIL GUIDE

ROOM

雅緻又整潔的客房,隨處可見令人驚喜的東洋風巧思。拉開窗簾,落地窗外就是傲人的居高景觀。

大理石浴室採乾濕分離設計,打開浴室和客房間的門,就可以從浴室遠眺窗外景觀。

客房均設有商務人士最需要的工作桌及免費有線網路。高級的空間感,能讓房客徹底放鬆身心。

SPA

Touch Spa位於飯店26樓,推薦90分鐘650元人民幣的傳統中式按摩,以及90分鐘880元人民幣的油壓療程。營業時間為10:00~24:00。結束一整天的行程,不妨來這裡消除疲勞。

一般房客加價380元人民幣,就可使用Club Lounge。內設會議室、電腦設備、點心飲品,早上還可以在這裡悠哉地享用早餐。

LOUNGE

MAP

TIPS

★ 可透過大片玻璃窗眺望上海街景的游泳池和健身房,環境相當怡人,飯店內部設有6間餐廳,可依個人喜好來挑選。

★ 飯店每月推出各式吃到飽、早午餐和促銷優惠,在一樓的大堂酒廊中,可品嚐傳統功夫茶、飲料、甜品,一窺中國傳統飲食文化。

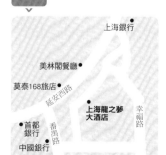

The Eton Hotel
Shanghai 裕景大飯店

● **MUST DO**
盡情享受飯店各項附屬設施

● **BEST FIT**
集結各種優點的大眾化飯店

● **WORST FIT**
期待精品旅店的時尚設計感者

● **RATE**

便利性	★★★★
客房	★★★★
附屬設施	★★★★
服務	★★★★

擁有多方優勢的模範生飯店

即便沒有獨特的個性,裕景大飯店卻擁有現
代化設施、新穎的客房、豐富的附屬設施、便
利的地理位置、合理的價格等多方位優勢,成
為許多旅客心中的模範標竿。

客房風格溫馨優雅,六間附設主題餐廳各擁
人氣,讓喜歡美食的旅客相當滿意。雖然周圍
沒有熱鬧的商圈,但飯店位置鄰近浦東,搭乘
地鐵也很方便。

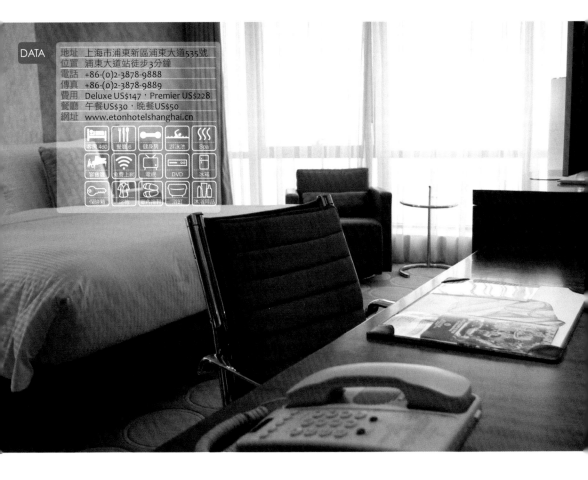

DATA		
地址	上海市浦東新區浦東大道535號	
位置	浦東大道站徒步3分鐘	
電話	+86-(0)2-3878-9888	
傳真	+86-(0)2-3878-9889	
費用	Deluxe US$147,Premier US$228	
餐廳	午餐US$30,晚餐US$50	
網址	www.etonhotelshanghai.cn	

DETAIL GUIDE

SPA

ROOM >

460間客房分為10個等級，精緻典雅路的風格，深受女性旅客推崇。

從落地窗灑進來的光線，讓空間明亮而整潔。舒適的書桌，便於繁忙的商務旅客使用。

四樓的Vita Spa在上海擁有10多間連鎖分店，知名度極高。服務項目包括身體按摩、臉部按摩、腳底按摩和蜜蠟保養等。中式指壓60分鐘380元人民幣，腳底按摩60分鐘280元人民幣。營業時間為10:00~02:00，不妨在就寢前體驗，徹底放鬆身心。

DINING >

御庭中餐廳提供精緻高貴的中式餐點，港式點心和魚翅羹最為出名。點心類約18元人民幣，麵類40元人民幣。

喜歡在飯店內消磨時間的人，別忘了前往健身房和25米游泳池，以及泳池旁附設的三溫暖設施。

< POOL

MAP

昌邑路
裕景大飯店
●招商銀行
浦東大道
●浦東大道站
嶗山路
東方路

TIPS > ★飯店內的大堂酒廊，每日14:00~17:00提供美味的下午茶餐點，每人99元人民幣。
★飯店內部除了健身房、游泳池、餐廳外，還設有洗衣房、美髮沙龍、花店等各式機能商店。

Renaissance Shanghai Putuo Hotel 上海明捷萬麗酒店

- **MUST DO**
 在富麗堂皇的Lounge享用下午茶點
- **BEST FIT**
 想以合理價格入住高級飯店者
- **WORST FIT**
 以便利性為優先考量的旅客
- **RATE**

便利性	★★
客房	★★★★
附屬設施	★★★★
服務	★★★★

半價入住特級飯店

Marriott集團旗下的Renaissance系列，2010年以「明捷萬麗」的譯名正式登陸上海。巨型吊燈和大理石，妝點出富麗堂皇的接待大廳，典雅的客房裝潢，也是飯店引以為傲的一點。

飯店並非位於觀光熱點或繁榮商圈內，但可利用鄰近的地鐵嵐皋路站輕鬆往返各處，稍微脫離市中心的位置，也帶來相對低廉的房價。若想在市區尋找可媲美此處的飯店，免不了花上好幾倍的價錢，推薦給想以親民價格享受特級待遇的旅客。

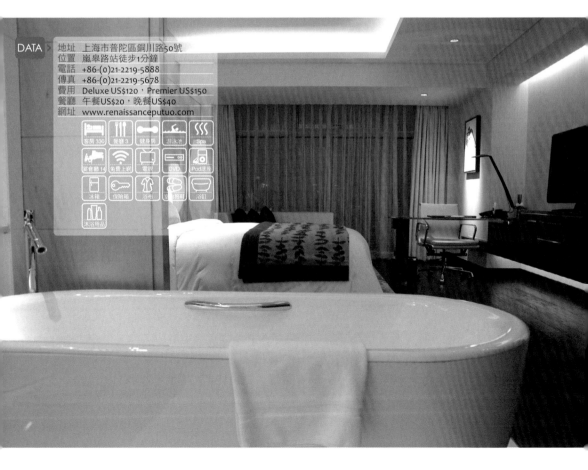

DATA

地址	上海市普陀區銅川路50號
位置	嵐皋路站徒步1分鐘
電話	+86-(0)21-2219-5888
傳真	+86-(0)21-2219-5678
費用	Deluxe US$120，Premier US$150
餐廳	午餐US$20，晚餐US$40
網址	www.renaissanceputuo.com

客房 330　餐廳 3　健身房　游泳池　Spa
經售量 14　免費上網　電視　DVD　iPod底座
冰箱　保險箱　浴袍　吹風機　浴缸
沐浴用品

DETAIL GUIDE

ROOM ▶

330間客房分為6種等級，由於開幕才短短幾年，每個房間設備皆保持如新。

SPA ▾

飯店內附設世界級連鎖的 Mandara Spa會館，除了體型雕塑、紓壓按摩、頭髮保養；還特別設立男性專屬項目，喜歡頂級享受的人，就讓專業人士提供你全方位的服務吧！

LOUNGE ▾

一樓大廳內的The Lounge，以鮮紅色的地毯和高級裝潢吸引眾人目光。一人98元人民幣的下午茶，是解饞、休憩的熱門去處。

高雅裝潢搭配大量白色系家具用品，流露出飯店設計人員的高尚品味。浴室採乾濕分離設計，並設有可愛的橢圓形浴缸。

MAP ▾

禮泉路

府川路

嵐皋路

嵐皋路站

銅川路　明捷萬麗酒店

金盛國際家居

TIPS ▶ ★ 如同Marriott集團的其他飯店，這裡的21樓也有氛圍高級的Club Lounge，常有特別的甜點時段和優惠活動，喜歡的人可以選訂Club Room房型。
★ 三樓的健身房附設三溫暖，24小時開放使用。25米的室內泳池設有大片玻璃窗，游泳放鬆之際，還可欣賞戶外景觀。

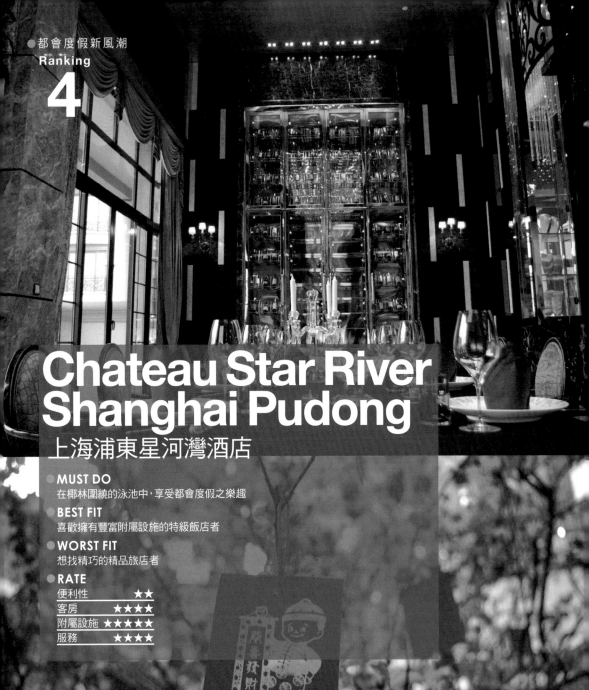

Chateau Star River Shanghai Pudong

上海浦東星河灣酒店

● **MUST DO**
在椰林圍繞的泳池中，享受都會度假之樂趣

● **BEST FIT**
喜歡擁有豐富附屬設施的特級飯店者

● **WORST FIT**
想找精巧的精品旅店者

● **RATE**

便利性	★★
客房	★★★★
附屬設施	★★★★★
服務	★★★★

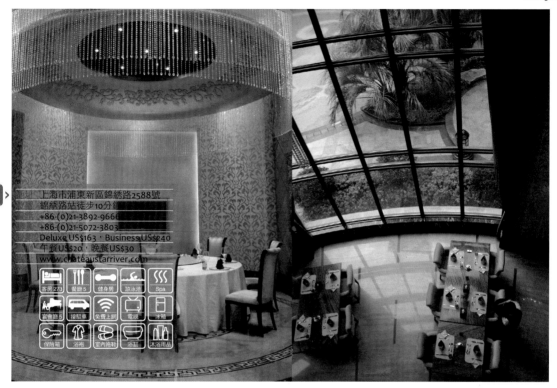

上海市浦東新區錦綉路2588號
錦綉路站徒步10分鐘
+86-(0)21-3892-9666
+86-(0)21-5072-3803
Deluxe US$163，Business US$240
午餐US$20，晚餐US$30
www.chateaustarriver.com

客房273　餐廳5　健身房　游泳池　Spa
宴會廳5　接駁車　免費上網　電視　冰箱
保險箱　浴袍　室內拖鞋　浴缸　沐浴用品

彷彿置身於南洋島嶼度假村

據點遍布北京、廣州各地的星河灣連鎖酒店，
2009年也在上海正式點亮燈號。宛若歐洲城堡的
雄偉外觀、華麗的燈飾、大理石裝潢的大廳、金
碧輝煌的客房，呈現出極致的尊貴感。

餐廳、室內外泳池、Spa、宴會廳、網球場等完善
的休閒設施，讓人在繁華的都市中，也能享受南
洋島嶼般的度假樂趣。飯店整體以中國人喜愛的
華貴風格為主，喜歡簡約時尚的人，可能會覺得
頗有壓力；飯店也因過於注重奢華風格，而欠缺
細膩的設計巧思。

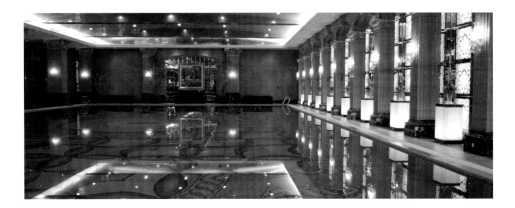

DETAIL GUIDE

SPA

ROOM

客房等級可分為Deluxe、Business、
Junior Suite等。

裝潢華麗，設有陽台以降低封閉
感，並藉由落地窗放大空間視覺。

飯店內的MY SPA提供身體按摩、
臉部按摩、身體去角質等服務。特
別推薦使用藥草球紓解筋骨疲勞
的Oriental Touch Therapy（90分鐘
1,500元人民幣）。

MAP

TIPS

★ 全房型設有簡易咖啡機及免費迷你
　吧，撥打當地電話也免付費。
★ 400㎡的寬敞游泳池，附設蒸氣室與
　三溫暖設施。被椰子樹與庭園圍繞的
　戶外泳池也非常漂亮。飯店內部還附
　設迷你高爾夫球場、網球場和撞球
　間，即使整天待在飯店裡，也能充實
　度過。

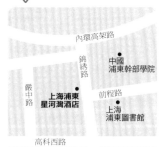

內環高架路
錦繡路
中國
浦東幹部學院
嚴中路
上海浦東
星河灣酒店
前程路
上海
浦東圖書館
高科西路

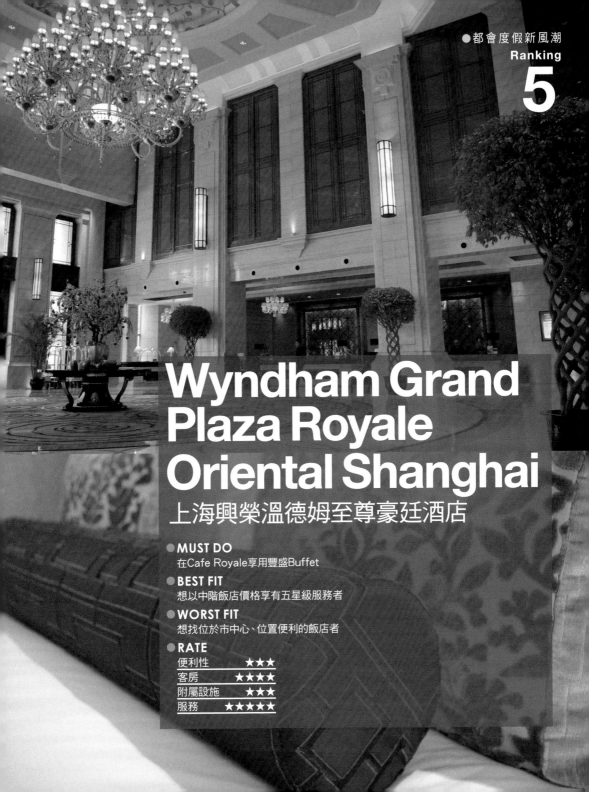

Wyndham Grand Plaza Royale Oriental Shanghai
上海興榮溫德姆至尊豪廷酒店

● **MUST DO**
在Cafe Royale享用豐盛Buffet

● **BEST FIT**
想以中階飯店價格享有五星級服務者

● **WORST FIT**
想找位於市中心、位置便利的飯店者

● **RATE**

便利性	★★★
客房	★★★★
附屬設施	★★★
服務	★★★★★

讓荷包笑開懷的五星級飯店

隸屬全球擁有超過七千間連鎖據點的Wyndham Hotels & Resorts集團，興榮溫德姆至尊豪廷酒店於2008年開幕於上海浦東地區。30層樓高的建物中，共有523間客房，整體風格華麗。前往上海世博中心和陸家嘴金融貿易區僅需10分鐘車程，主要客群為金融或貿易商務人士。

然而，飯店周遭沒有購物商街，也難以徒步前往地鐵站，就像孤島般不便。交通與地理位置的缺點，卻讓房價不像五星級飯店令人望之卻步。若願意用些許不便利，換來平價五星級服務與設施的人，不妨來這裡享受一番。

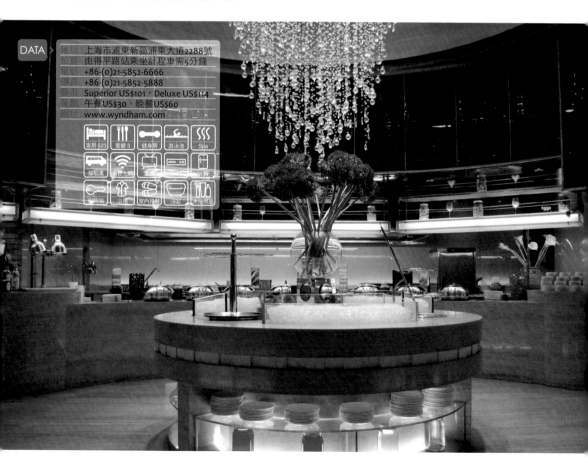

DATA
地址　上海市浦東新區浦東大道2288號
位置　由得平路站乘坐計程車需5分鐘
電話　+86-(0)21-5852-6666
傳真　+86-(0)21-5852-5888
費用　Superior US$101，Deluxe US$114
　　　午餐US$30，晚餐US$60
網址　www.wyndham.com

客房 523　餐廳 3　健身房　游泳池　Spa

接駁車　免費上網　電視　room service　衣櫥

保險箱　浴袍　室內拖鞋　浴缸　盥洗用品

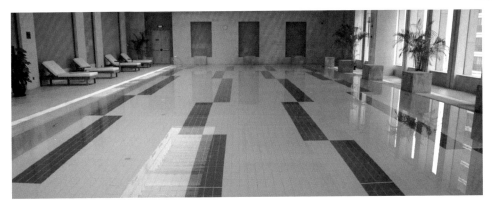

DETAIL GUIDE

ROOM >

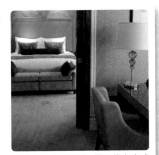

現代化的客房裝潢,搭配帶有中式風味的設計寢具與家飾,舒適的空間,堅守五星級飯店的水準。客房落地窗外可望盡浦東地區和黃浦江的遼闊景觀。

浴室的透明玻璃門,具有放大空間的視覺效果。房內的工作桌也令商務旅客備感貼心。

房客的早餐區Cafe Royale,以及在中餐和晚餐時段供應的Buffet,是浦東民眾推薦的美食。只要128元人民幣,就能大快朵頤各種東、西式料理。每周五、六、日兒童免費,適合攜家帶眷的旅客前往。

MAP

TIPS >

★ 五星級飯店的附屬設施自然也不可少,室內泳池、景觀絕佳的健身房、撞球間和桌球場,絕對不能錯過。

★ 飯店聘請了通曉各國語言的服務人員,可為來自各國的旅客解決疑問與狀況。

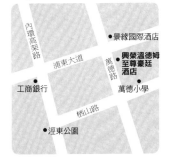

千變萬化的都市，日新月異的飯店

Hong Kong

摩天大樓與購物中心林立的香港，彷彿是為了追求名牌與潮流而存在。但出乎意料地，它其實是個充滿自然風情與懷舊韻味的都市。不論是海港城（Harbour City）、置地廣場（The Landmark）、圓方（Elements）等大型購物中心，或是有中式特色的傳統市場旺角與油麻地，還有走在香港潮流頂端的銅鑼灣名店坊（Causeway Bay Fashion Walk）等，不論旅行目的為何，都能找到最適合的去處。

瘋狂血拼與大啖美食，是香港旅遊的精華所在。最具代表性的飲茶點心，以及英國貴族文化流傳下來的下午茶，都是必嗜美食。近年來，迪士尼樂園與海洋公園，更成了闔家出遊的行程。白天在遊樂園玩個痛快，晚上再到維多利亞港欣賞夜景，最後參觀杜莎夫人蠟像館，絕對能讓孩子留下美好的回憶。

此外，到能遠眺中環夜景的尖沙嘴，以及年輕人最愛的蘭桂坊，體驗香港的夜文化，也是這趟旅程的重點之一。

香港 旅店指南

香港的住宿費用僅次於日本，為亞洲第二貴，但卻只有幾間豪華飯店值得如此昂貴的價格。不過，近年來中國觀光客激增，眾多世界頂級連鎖飯店、主題式精品酒店以及中低價旅店，紛紛展開價格競爭，讓旅客有更廣泛的選擇。

選擇當地住宿時，最重要的條件即為旅行目的。若想與情人度過輕鬆浪漫的旅程，就算有經濟上的考量，也值得入住具世界級水準的飯店；若重視購物與美食，最好選擇交通便利或位於鬧區的3~4星級飯店。豪華飯店以維多利亞港為中心，主要集中於九龍、尖沙嘴、中環與金鐘地區，大部分都能觀海及欣賞夜景。

離開位於海岸的高級飯店地區，往尖沙嘴內部前進，即可找到許多3~4星級的旅館及平價Guest House。**從這些飯店即能徒步前往尖沙嘴的主要購物中心和美食餐廳；要前往北方的旺角及南方的中環也相當便利。這裡不僅是香港旅遊的中心點，也是最多住宿可選擇的區域。**在充滿年輕氣息的銅鑼灣，有許多價格合理的設計旅店，特別適合喜歡新鮮、創意概念的人。

若地理位置並非首重條件，則可考慮旺角或北角地區的飯店，價格最低可達同級旅館的半價。由於香港市區較狹小，乘坐香港地鐵MTR、路面電車或巴士等大眾運輸工具，5~30分鐘內即可抵達重要景點。香港為免稅區域，住宿價格均不包含稅金，僅增收7~10%服務費。

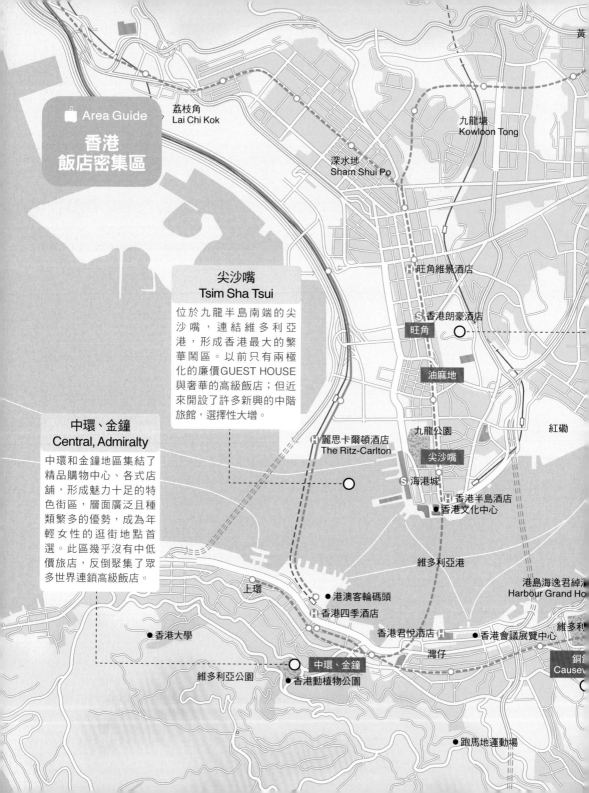

Area Guide

香港
飯店密集區

荔枝角
Lai Chi Kok

黃

九龍塘
Kowloon Tong

深水埗
Sham Shui Po

旺角維景酒店

香港朗豪酒店

旺角

油麻地

紅磡

尖沙嘴
Tsim Sha Tsui

位於九龍半島南端的尖
沙嘴，連結維多利亞
港，形成香港最大的繁
華鬧區。以前只有兩極
化的廉價GUEST HOUSE
與奢華的高級飯店；但近
來開設了許多新興的中階
旅館，選擇性大增。

九龍公園

尖沙嘴

中環、金鐘
Central, Admiralty

中環和金鐘地區集結了
精品購物中心、各式店
舖，形成魅力十足的特
色街區，層面廣泛且種
類繁多的優勢，成為年
輕女性的逛街地點首
選。此區幾乎沒有中低
價旅店，反倒聚集了眾
多世界連鎖高級飯店。

麗思卡爾頓酒店
The Ritz-Carlton

海港城

香港半島酒店
香港文化中心

維多利亞港

港島海逸君綽
Harbour Grand Ho

上環

港澳客輪碼頭

香港四季酒店

香港君悅酒店
香港會議展覽中心

維多利

香港大學

灣仔

銅鑼
Cause

維多利亞公園

中環、金鐘
香港動植物公園

跑馬地運動場

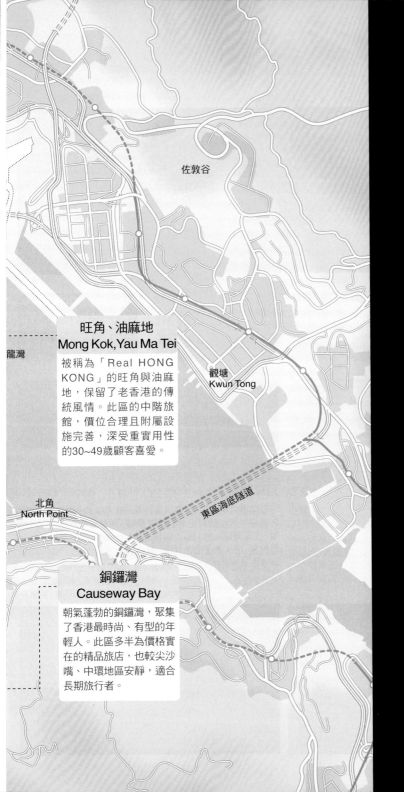

佐敦谷

龍灣

旺角、油麻地
Mong Kok, Yau Ma Tei

被稱為「Real HONG KONG」的旺角與油麻地，保留了老香港的傳統風情。此區的中階旅館，價位合理且附屬設施完善，深受重實用性的30~49歲顧客喜愛。

觀塘
Kwun Tong

北角
North Point

東區海底隧道

銅鑼灣
Causeway Bay

朝氣蓬勃的銅鑼灣，聚集了香港最時尚、有型的年輕人。此區多半為價格實在的精品旅店，也較尖沙嘴、中環地區安靜，適合長期旅行者。

語言

通用中文、英語、粵語，飯店及購物中心均可使用英語。

氣候

香港位於亞熱帶地區，氣候類似台灣。許多人認為10到11月的天氣最好，風和日麗、氣溫適中；5~9月的天氣則較為炎熱，時有驟雨，溫度與溼度偏高。

時差

與台灣為同一時區。

飛行時間

以直航基準計算，台灣至香港約需1小時40分鐘。

貨幣單位

港幣以HK$為單位，有HK$1、2、5、10元與HK¢10、20、50分共七種錢幣（HK$1 = HK¢100）。紙鈔則有HK$10、20、50、100、500、1000元六種。目前（2013年5月）匯率1元HK$兌3.9元台幣。

電壓

220V、50HZ，插頭為英國式三洞插孔，建議攜帶插頭轉換器。

簽證

持台灣護照，進澳門為30天免簽證。電子港簽有2個月效期，可進出香港兩次，每次停留30天。

Day 3

Check Out
並寄放行李

前往中環。
到香港站享受市區
預辦登機服務

遊覽中環街道

在芽莊越式料理
品嚐河粉湯，
或去正斗大啖雲吞麵

搭乘半山自動扶梯
前往蘇豪區，
探訪咖啡廳與特色小店

返回香港站，
搭乘AEL前往機場

抵達機場
並準備登機

正斗

位置：IFC Mall三樓3016-3018
電話：+852-2295-0101
營業時間：11:00~00:00

正斗餐廳以粥麵及雲吞專家之姿，連續榮登米其林指南的推薦
餐廳。精緻的中國風裝潢與親民的價格，深受當地居民與觀光
客的支持。高人氣的鮮蝦雲吞麵，湯頭清爽且麵條Q彈。若不
便前往IFC Mall，還可考慮在蘭桂坊附近的芽莊越式料理，品嚐
知名的河粉或越南春捲（位置：中環威靈頓街88-90號，電話：
+850-2581-9992。）

半山自動扶梯 Mid Level Escalator

位置：MRT中環站C出口左方徒步4分鐘

沿著山腰連綿800公尺，共計20多段，保有世界最長電扶梯的
記錄。原本是為了方便當地居民出入而建造，後來因電影「重
慶森林」而聲名大噪，成為香港觀光的必訪景點。沿途與29個
街道相通，包括古色古香的好萊塢大道、充滿異國餐廳與咖啡
店的蘇豪（Soho）區，其迷人風華值得細細品味。

🧳 推薦行程

**三天兩夜
瘋狂血拼之旅**

推薦住宿
隆堡麗景酒店

推薦對象
香港購物狂熱者

Day 1

12:00
抵達香港

13:00
於隆堡麗景酒店
Check In

14:00
到香港最大購物中心
海港城開啟尖沙嘴
血拼之旅

17:00
前往1881及半島酒店的
名牌購物商場

19:00
前往旺角。逛逛朗豪
酒店內的商街,
並於四樓的餐廳用餐

21:00
漫步旺角女人街
與廟街夜市

海港城 Harbour City

位置:MTR尖沙嘴站A1出口徒步7分鐘

海港城包含50多間餐廳、2座電影院、700多間商店,以坐落方位劃分成OT、HH、OC、GW四大區塊。涵蓋平價休閒到精品名牌,其中也包括了以LED燈妝點得華麗萬分的LV旗艦店,是目前亞洲規模最大的分店。

1881 Heritage

位置:MTR尖沙嘴站E出口徒步10分鐘,半島酒店旁

1880年到1996年時,是香港最知名的海景觀賞點,後經改造成為高級飯店、美食餐廳及精品商街兼備的複合式商城。設有眾多鐘錶及珠寶品牌專櫃,除了世界知名的Tiffany、IWC、勞力士;上海灘、Vivienne Tam等華裔品牌也擁有一席之地。

Day 2

09:00
享受慵懶愜意的早晨

10:00
到加連威老道逛逛，
再去美麗華
購物中心血拼

12:30
到超人氣的海鮮
生蠔吧享用午餐

14:00
在時代廣場
逛逛大眾品牌，
再到利園欣賞名牌精品

18:00
前往名店坊體驗香港
最新潮流，
並在美食街解決晚餐

20:00
前往IKEA賣場，
挑選國內沒有的家飾

21:30
還沒有逛累的話，
不妨到維多利亞港走走

海鮮生蠔吧 Island Seafood & Oyster Bar

位置：美麗華購物中心旁，諾士佛臺G樓
電話：+852-2312-6663
營業時間：星期一至四 12:00~00:00
　　　　　　星期六、日 12:00~01:00

除了海鮮之外，也提供義大利麵、牛排、燒烤等料理。價格划算
的商業午餐頗具人氣，烤羊肉與義大利麵也值得一嚐。在銅鑼
灣的名店坊也設有分店。

時代廣場 Times Square

位置：與MTR銅鑼灣站相通

香港購物商城中，最大眾化、最實用的選擇。除了大量的中低價
香港休閒品牌，地下樓層的超市專賣進口食材；1~2樓是以精品
名牌為主的百貨公司；10~13樓則共有20多間美食餐廳。

Day 3

09:00
享用早餐

10:00
Check Out

10:30
前往中環，
到香港站享受
市區預辦登機服務

11:00
逛完IFC後，
可前往置地廣場或
蘇豪區購物

16:00
返回香港站，
搭乘AEL前往機場

17:00
登機前，不妨在機場附近
的東薈城名店倉
花光剩下的錢

置地廣場 The Landmark

位置：與MTR中環站G出口相通

在香港數不清的大型商城中，置地廣場的範圍偏小。但它卻以精緻名品及少見的高級品牌，穩據香港奢華型商街龍頭。口字型的建物中，進駐了100多個品牌，前為置地文華東方酒店，後方則與歷山大廈相連。

東薈城名店倉 Citygate Outlets

位置：MTR東涌站C出口，或由機場搭乘S1、S52、S64巴士於東涌站下車

香港最大的暢貨中心，不妨挑選幾套基本款的嬰幼兒服飾、背包。購買數量多，還可能再打八到九折，建議與朋友一同選購。距離機場僅十分鐘車程，在上飛機前，為這趟血拼之旅畫下完美的句點。

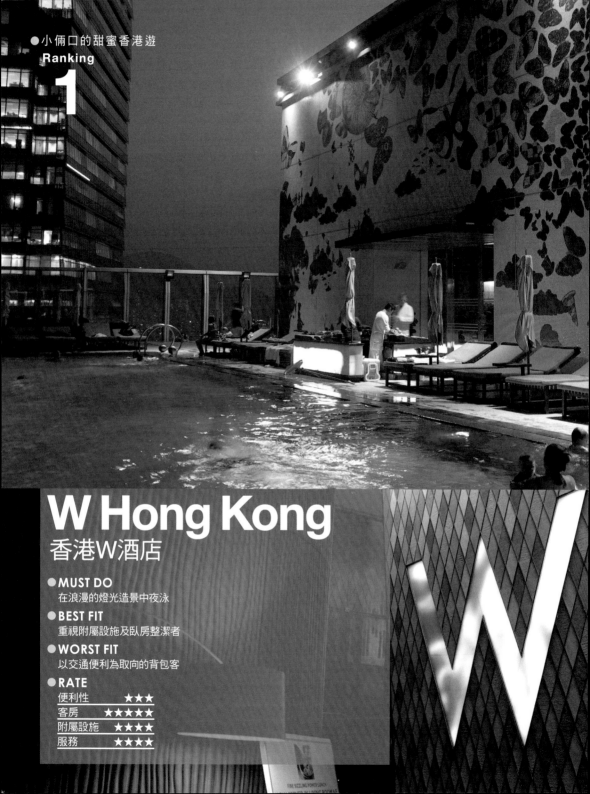

W Hong Kong
香港W酒店

● **MUST DO**
在浪漫的燈光造景中夜泳

● **BEST FIT**
重視附屬設施及臥房整潔者

● **WORST FIT**
以交通便利為取向的背包客

● **RATE**

便利性	★★★
客房	★★★★★
附屬設施	★★★★
服務	★★★★

bliss'
six
signature
services

熱愛時尚設計的旅客們，請來W Hotel吧！

注重潮流與時尚的旅客們，一定要來W Hotel住幾晚。自2008年8月開幕以來，香港W酒店迅速竄升為當地最熱門的旅店。擁有香港十分罕見的大規模屋頂泳池，以及紐約客們最愛的Bliss Spa，走在時代尖端的餐廳與酒吧，寬敞的公共空間，到處都散發著最前衛的設計概念。

雖然與尖沙嘴的主要鬧區有一段距離，難以徒步前往，但只要搭乘飯店的免費接駁車或計程車，五分鐘就能抵達。飯店內部掛滿了象徵W的裝飾物品及畫作，如藝廊般壯觀。客房內提供的各式備品皆為Bliss Spa品牌，擄獲眾多女性旅客的心。

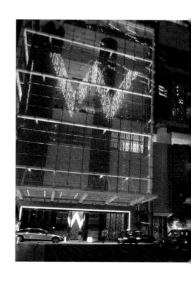

DATA

地址　香港九龍柯士甸道西1號
位置　與機場快線AEL九龍站圓方購物
　　　中心相通
電話　+852-3717-2222
費用　Wonderful US$400
　　　Spectacular US$200
網址　www.whotels.com/hongkong

客房393　餐廳3　健身房　游泳池　Spa

宴會廳　免費上網　電視　DVD　iPod底座

冰箱　浴袍　保險箱　室內拖鞋　浴缸

Bliss　沐浴用品　吹風機　水果　熨斗

DETAIL GUIDE

多達393間的客房數,較香港其他旅宿擁有規模上的優勢。房內包括簡約的高級家具、液晶電視、iPod底座、高級音響設備等;更少不了舒適的寢具、及乾濕分離的衛浴設備。與飯店Spa採用相同備品,喜歡的話也可以選購。景觀視野隨著樓層而改變,但除了Suite Room之外,每間客房的內裝和設施都很相似,差異僅在於窗外的景色。

位於76樓的屋頂泳池「Wet」,素有香港最頂級游泳池美名,是W酒店最具代表性的附屬設施,能望盡香港街景與海景的挑高優勢不在話下。泳池開放到晚上10點,可盡情使用附屬按摩浴池及休憩空間。在浪漫夜景及唯美燈光的陪伴下,享受愜意的夜泳時光。

飯店附設的Bliss Spa於1996年創立於紐約,以好萊塢影星級名流愛用品牌而享譽全球。推翻了Spa店的既定形象與模式,以風趣、親切的氛圍擄獲不少女性顧客的心。按摩療程結束後,提供無限享用的各種水果、起司、橄欖及飲料,還可以把喜歡的Bliss產品買回家!

★ 位於飯店大廳旁的交誼廳,每日14:30~18:00提供下午茶餐點(雙人套餐HK$288元)。餐點內容偏屬東洋風格,價格也相對便宜,想嚐鮮的人建議事先預定。
★ 須搭乘電梯,才能前往三樓的Check In主櫃檯。
★ 飯店提供往返尖沙嘴的免費接駁車。

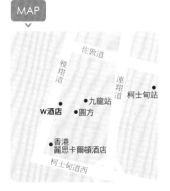

佐敦道
雅翔道
連翔道
柯士甸站
● 九龍站
W酒店 ● 圓方
● 香港麗思卡爾頓酒店
柯士甸道西

Ranking

2

the mira

The Mira
Hong Kong
美麗華酒店

● **MUST DO**
享用國金軒（Cuisine Cuisine）飲茶點心

● **BEST FIT**
浪漫情侶或蜜月夫妻

● **WORST FIT**
無法接受半點汽車噪音者

● **RATE**

便利性	★★★★
客房	★★★★
附屬設施	★★★
服務	★★★★

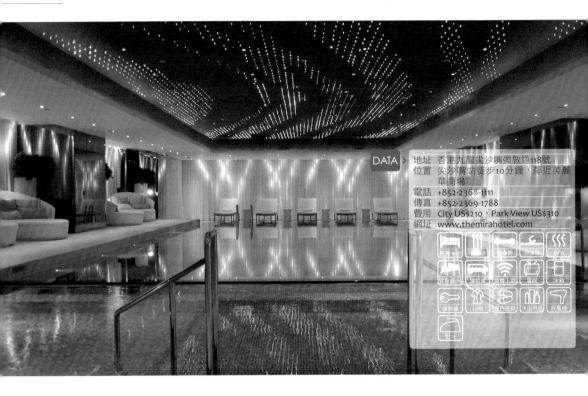

DATA >
地址 香港九龍尖沙嘴彌敦道118號
位置 尖沙嘴站徒步10分鐘，鄰近美麗
　　 華商場
電話 +852-2368-1111
傳真 +852-2369-1788
費用 City US$210，Park View US$310
網址 www.themirahotel.com

脫胎換骨，完美變身

The Mira Hong Kong前身為中階旅館，2009年重新開幕後，完美變身為全新的精品旅館。在住宿費普遍偏高的香港地區，The Mira Hong Kong可以說是寶石般的存在。不僅地理位置絕佳，舒適的客房也較同級飯店令人滿意。492間客房中，包含50多間行政套房（Suite Room），並以銀、綠、紅、紫四種色調為分類。

飾有爛漫照明的游泳池，是The Mira Hong Kong最醒目的設計，特殊的光線與水面倒影，營造出繁星墜地的夢幻氛圍。燈光璀璨的游泳池、廣受當地人喜愛的附設餐廳，再加上服務人員的悉心接待，The Mira Hong Kong可說是物超所值的選擇。

DETAIL GUIDE

ROOM >

客房分為銀、綠、紅、紫四種色系，各色系的裝潢風格略有不同，但都十分舒適。

一般客房均無景觀，若選擇園景房，則可眺望綠意盎然的九龍公園。情侶或夫妻還能一同加購SPA服務。

客房內皆設有大型蒸氣室與雙人按摩浴缸，以及無線鍵盤及網路兩用電視。

DINING >

飯店內的國金軒中餐廳，在當地享有超高人氣，可於午餐時段享用飲茶點心，建議事先預約。

菜單詳細列出各種菜餚，供顧客勾選想吃的料理。餐廳內的整潔裝潢與Mira Hong Kong的都會風相呼應。

以麵皮包裹豆腐煎炸的料理（Pan Fried Noodle with Bean Curd）是推薦菜色，酥脆麵皮與柔軟豆腐堪稱絕配。點心價格約HK$35~50。

MAP

TIPS >

★ 客房內備有入住期間可使用的當地手機，香港境內通話完全免費，並可隨時連絡飯店客服，諮詢推薦美食及交通情報等資訊。

★ 中午時段建議於美麗華商場旁的諾士佛臺（Knutsford Terrace）用餐。午餐時段的特惠價格，加上風光明媚的露天座席，成就一頓美味又滿足的餐點。

九龍公園

美麗華商場　帝樂文娜公館

金巴利道

●The Mira
Hong Kong

彌敦道

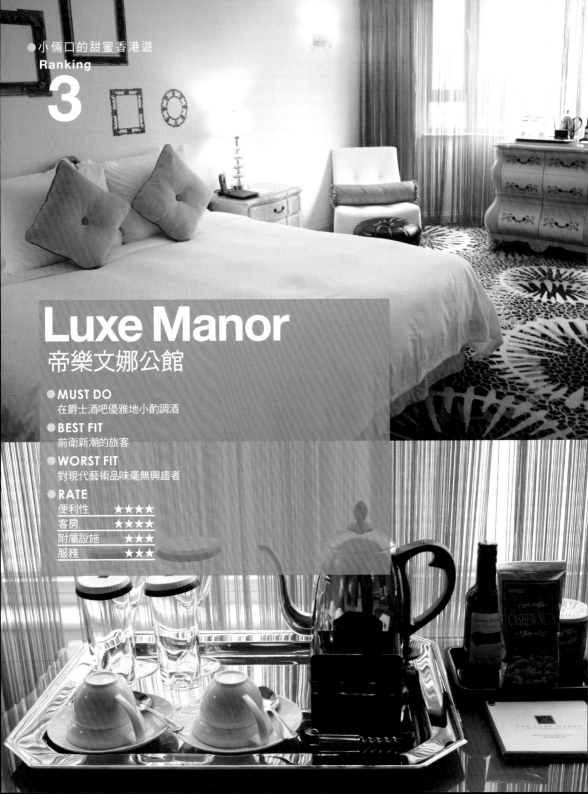

3

Luxe Manor
帝樂文娜公館

● **MUST DO**
在爵士酒吧優雅地小酌調酒

● **BEST FIT**
前衛新潮的旅客

● **WORST FIT**
對現代藝術品味毫無興趣者

● **RATE**

便利性	★★★★
客房	★★★★
附屬設施	★★★
服務	★★★

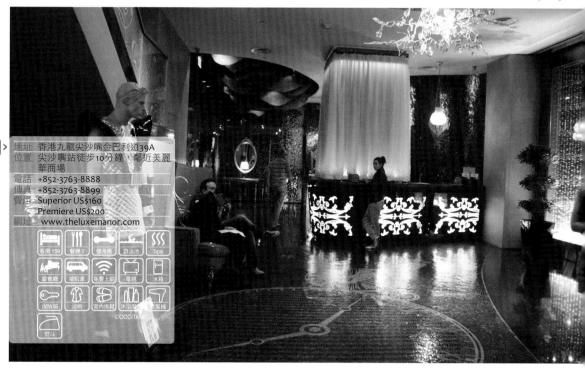

地址 香港九龍尖沙嘴金巴利道39A
位置 尖沙嘴站徒步10分鐘,鄰近美麗
　　 華商場
電話 +852-3763-8888
傳真 +852-3763-8899
費用 Superior US$160
　　 Premiere US$200
網址 www.theluxemanor.com

隱身於飯店中的超現實主義

以超現實主義(Surrealism)為設計主軸,大廳擺放著香港知名漫畫家筆下的人物座椅,四處可見跳脫旅店刻板印象的圖樣與花紋。客房牆上的空畫框,不僅突顯了獨特的思考模式,也刺激著每位旅客的想像力。

如此具有突破性與衝突性的裝潢風格,也出現兩極化的評價。各種視覺與藝術上的嘗試,讓整座旅店儼然成為超現實主義的展示藝廊。帝樂文娜公館鄰近美麗華商場、九龍公園,以世界美食聞名的諾士佛臺也近在咫尺。雖然規模較小且客房數不多,卻非常適合追求新鮮感的旅客。

DETAIL GUIDE

ROOM ▶

DINING
▾

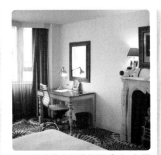

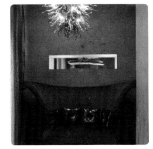

Superior、Premier、Studio、Duluxe 四種房型的裝潢無異,僅差在空間大小。品味出眾的書桌、座椅、家具櫃與迷你吧,處處可見其用心。

Suite是帝樂文娜的招牌房型。每間都有各自的裝潢主題,相呼應的房號名稱也趣味盎然。「Chic」代表充滿野性的男人、「Liaison」適合浪漫的貴婦、「Mirage」象徵超現實主義、「Nordic」主打北極風、「Safari」則以非洲草原為主題。

早上作為房客享用早餐空間的義大利餐廳Aspasia,其商業午餐(HK$218~318元)才是人氣首選。旁邊的Dada Bar + Lounge每天都有爵士樂團表演,還有定期特別活動。在浪漫的爵士樂與超現實主義氣氛中,享用調酒(HK$80~110元),徹底放鬆心情。14:30~18:00提供下午茶套餐;晚上九點前,部分飲品享有七折優惠。

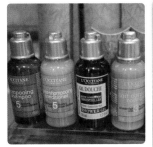

「Royale」房型為奢華風,彷彿來到好萊塢巨星的家。不僅地上舖著舒適的地毯,就連燈飾也十分精緻。專屬於帝樂文娜的圖樣刻花,更添尊榮高貴質感。

乾濕分離的浴室,設有可愛的橢圓形浴缸,還能邊洗澡邊看電視。沐浴備品均為歐舒丹產品。

MAP

美麗華商場
帝樂文娜公館 ●
金巴利道

九龍公園

The Mira
Hong
Kong

彌敦道

TIPS ▶
★ 飯店提供往返於機場快線AEL九龍站的免費接駁車。
★ 可免費接收無線網路,若利用房內的智慧電視上網,一天需付費HK$100。
★ 所有房型均備有無線電話,以便在通話時隨意移動。可免費撥打香港國內電話。

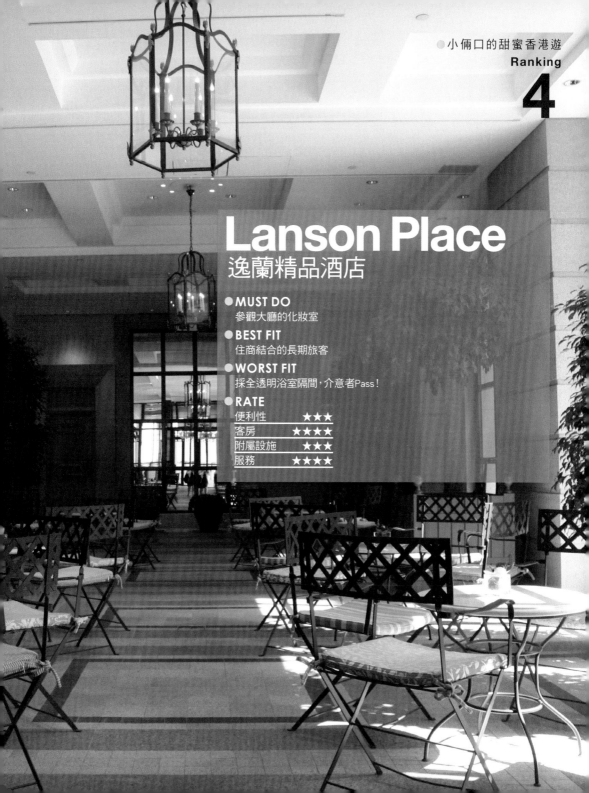

Lanson Place
逸蘭精品酒店

● **MUST DO**
參觀大廳的化妝室

● **BEST FIT**
住商結合的長期旅客

● **WORST FIT**
採全透明浴室隔間，介意者Pass！

● **RATE**

便利性	★★★
客房	★★★★
附屬設施	★★★
服務	★★★★

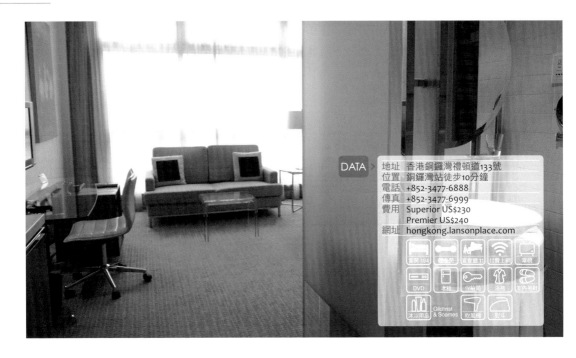

DATA

地址	香港銅鑼灣禮頓道133號
位置	銅鑼灣站徒步10分鐘
電話	+852-3477-6888
傳真	+852-3477-6999
費用	Superior US$230
	Premier US$240
網址	hongkong.lansonplace.com

品味與舒適度兼備

香港第一間精品旅店Lanson Place，走小規模高級路線，以歐系裝潢為主軸，搭配精緻的現代化設計。客房寬敞，以白色為基調的裝潢與家具擺設，能符合房客對整潔、品味及舒適度的需求。雖然沒有繽紛的色彩與裝飾，卻讓人像住在家裡一樣輕鬆。

旅店內部無附設餐廳，但可在大廳座位享用簡易早餐。G樓為特別附設的多功能會場，接待大廳則設於一樓。只要進入G樓，親切的服務人員便會引導房客前往櫃檯。Lanson Place以精品旅店的規格結合公寓式的設備與服務，加上可徒步前往熱鬧的銅鑼灣商街，因而吸引了不少長期居留香港的房客。

DETAIL GUIDE

ROOM

所有房型皆備有微波爐、瓦斯爐、茶壺、冰箱等設施，可惜的是沒有迷你吧。

Superior房型以透明玻璃和鏡面裝飾而成，具有放大空間的視覺效果。房內擺有一張小型沙發，可眺望窗外的跑馬地運動場。

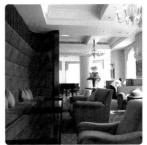

仿若溫馨咖啡廳的接待大廳，也是Lanson Place的自豪之處。黃色燈飾下放著黃色靠枕，紫色燈飾前擺有紫色座椅，以色調作為區分的方式相當吸引人。最值得一提的，就是大廳旁的化妝室。鮮紅色的地毯引發了人們的好奇心，掀開布幔走進去，輕柔的爵士音樂入耳，彷彿來到紅色系的高級酒吧。不過，如此精美的化妝室為男女共用，並無個別標示。

浴室的隔間牆面為全透明玻璃，或許是因單人投宿者居多，並無另外裝設百葉窗或布簾。雙人投宿時需多留意，避免發生尷尬情形。

沐浴備品採用英國Spa品牌Gilchrist & Soames，散發出淡雅清香。

維多利亞公園
渣甸坊
富豪香港酒店●
渣甸街
漫寧頓街
Jia精品酒店
利園
Lanson Place
聖保祿幼稚園
禮頓道

TIPS

★ 公寓式的服務概念，備有充足完善的附屬設施。位於G樓的Leighton是以綠色系為主色調的多功能應用空間，適合與親友或訪客在此聊天談話；設有大型會議廳。

★ 雖採用付費上網，但位於二樓的商務中心設有免費的公用電腦。自助洗衣房也是24小時開放。

★ 飯店提供往返於灣仔站、中環花旗銀行大廈、AEL香港站及IFC Mall的免費接駁車（周一至周五，08:30首班發車，依排隊順序搭乘）。

1

Langham Place
朗豪酒店

● **MUST DO**
參加旺角觀光行程，體驗真實香港

● **BEST FIT**
位置、設施、價格面面俱到，難得一見的飯店

● **WORST FIT**
一心嚮往可眺望海景的尖沙嘴飯店者

● **RATE**

便利性	★★★★
客房	★★★★
附屬設施	★★★★
服務	★★★★

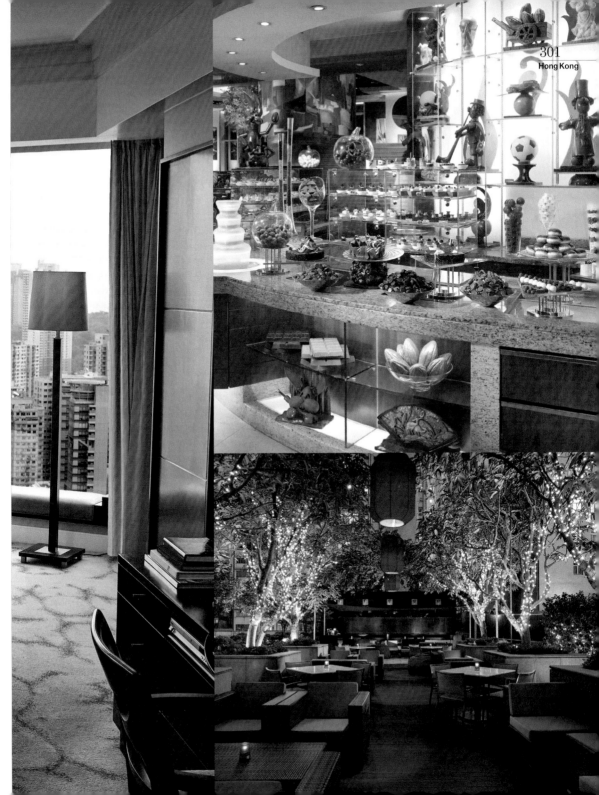

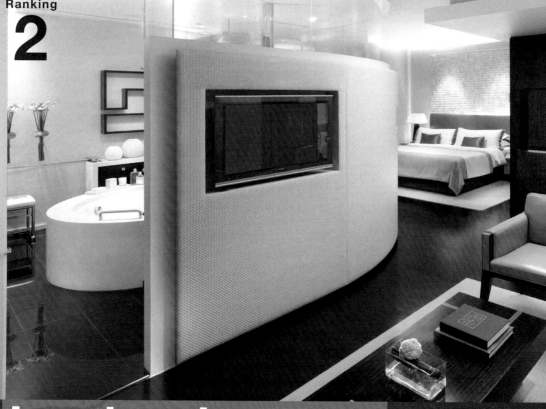

Landmark Mandarin Oriental
置地文華東方酒店

- **MUST DO**
 客房雖貴卻有價值，待在房裡也是種享受

- **BEST FIT**
 喜歡和三五好友住在一起的人

- **WORST FIT**
 對單人投宿者來說，房間可能太大了

- **RATE**

便利性	★★★★★
客房	★★★★★
附屬設施	★★★★
服務	★★★★★

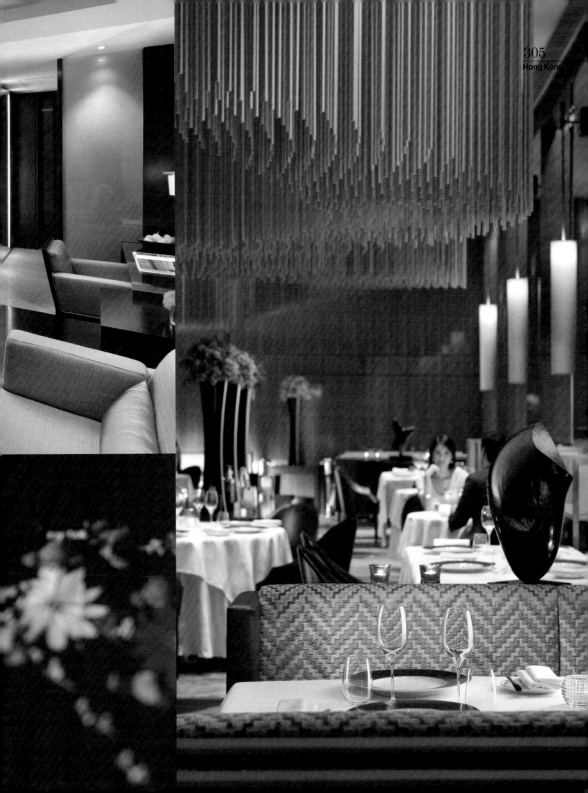

DATA

香港中環皇后大道中15號
中環站徒步1分鐘，機場快線AEL
香港站徒步5分鐘
+852-2132-0188
+852-2132-0199
L450 US$500，L600 US$600
www.mandarinoriental.com/landmark

客房113　餐廳3　健身房　游泳池　宴會廳
接取車　付費上網　電視　DVD　iPod底座
冰箱　保險箱　浴袍　室內拖鞋　浴缸
沐浴用品　Molton　吹風機　水果　熨斗

揉合經典與現代的豪華飯店

世界級飯店連鎖品牌Oriental首次嘗試精品旅店風格。由於旅店入口較小，許多人以為這裡只是空有盛名；然而，推開大門後，即可體驗一連串令人驚歎的設施與無微不至的服務。

113間客房承襲了經典飯店的模式，並增添現代化的設計品味，每間客房的格局及設備，皆以客人的舒適度為最高宗旨。雖因佔地略小而犧牲了一些休閒設施，但頂級的客房與服務，仍為它打響了知名度，也是許多名人的傾心選擇。

DETAIL GUIDE

ROOM ▶

高級家具與先進設備是每種房型的基本配置。依房間大小分為L450、L600、L900與總統套房。

L600房型擺了一張舒適的大沙發，乾濕分離的浴室，有豪華的半圓形浴缸。裝潢設計採褐色與白色相間，再以大理石牆面及地板提升高雅感。

「Amber」可說是香港高級餐廳的代名詞，以空中的4250根吊飾連結出一道奢華的金色波浪。店內藏有來自世界各地，共計3000多瓶頂級紅酒。招牌套餐為Degustation（HK$1480），由米其林二星廚師Richard Ekkebus親自料理九道精緻名菜。

房客可於Amber或位於G樓的MO Bar中享用早餐，MO Bar的開放時間較長。想體驗優雅感的人就選擇Amber；喜歡輕鬆氣氛者，則可睡晚一點，再從容前往MO Bar。

SHOP ▶

最頂級的名牌購物中心置地廣場，是由許多建物連接組合而成。「置地太子」進駐英系百貨公司Harvey Nichols，「置地歷山」以亞曼尼旗艦店而聞名，在「置地遮打」設櫃的品牌也都極具質感。

Spa共有14間按摩室及一間VIP房。VIP房設有大型按摩浴缸、三溫暖、兩張按摩床，還有專門做臉的機器。逛完街後，就來這裡好好放鬆吧！

◀ **SPA**

MAP ▾

中環站
太子大廈
德輔道
匯豐總行大廈
畢打街
Harvey Nichols
中匯大廈
皇后大道中
置地文華
東方酒店

TIPS ▶ ★室內泳池四季恆溫，冬天也能在溫暖的水中游泳，還能透過玻璃底牆向下望。泳池邊有一個咖啡廳，一旁的公共電腦可免費使用。

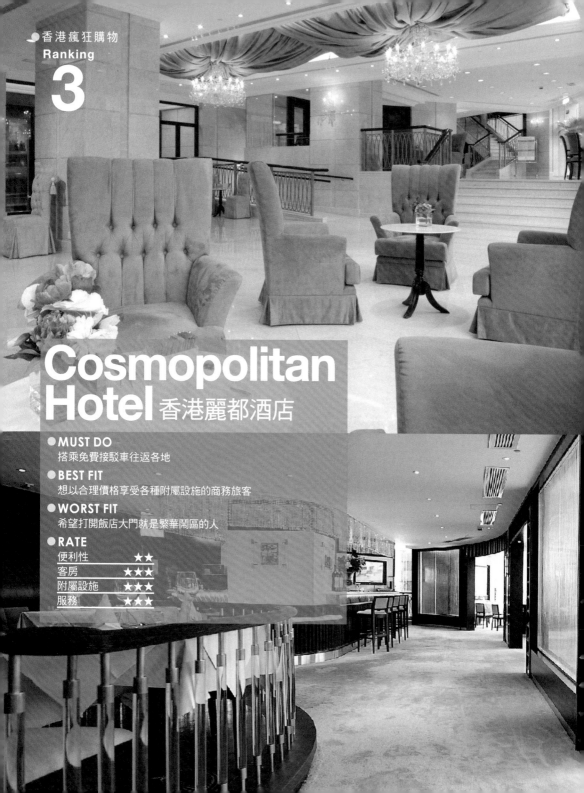

Cosmopolitan Hotel 香港麗都酒店

● **MUST DO**
搭乘免費接駁車往返各地

● **BEST FIT**
想以合理價格享受各種附屬設施的商務旅客

● **WORST FIT**
希望打開飯店大門就是繁華鬧區的人

● **RATE**

便利性	★★
客房	★★★
附屬設施	★★★
服務	★★★

DATA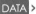

地址	香港灣仔皇后大道東387-397號
位置	銅鑼灣站徒步15分鐘
電話	+852-3552-1111
傳真	+852-3552-1122
費用	Standard US$140
	Executive US$250
網址	www.cosmopolitanhotel.com.hk

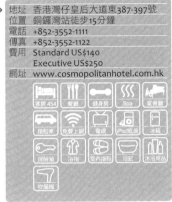

最受運動選手們喜愛的香港飯店

麗都酒店是走在時代尖端的商務人士在香港的入住首選，與緊鄰在側的麗悅酒店隸屬同一個經營集團。麗悅酒店以繽紛的色彩與獨特設計吸引年輕族群；麗都酒店則傳承了最經典與標準的規格，符合商務及團體旅客的基本需求。

飯店附近有許多運動比賽的場地，往來的便利性及完善的附屬設施，是獲得國外運動團隊及選手青睞的主因。飯店與銅鑼灣商圈有一段距離，脫離了繁鬧喧囂，可以在飯店眺望著跑馬地運動場，享受片刻寧靜。

DETAIL GUIDE

SERVICE

ROOM

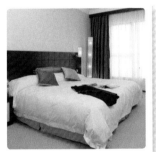

以褐色與米色為裝潢基調，流露出平凡又高雅的氣息。白天可眺望跑馬地運動場全景，晚上運動場亮燈後，景緻更加壯觀。

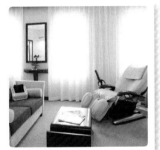

Osim Suite套房中，配有知名廠牌Osim的高級按摩椅，待在房內，就能享受肩頸、腿部與全身按摩。此外，高級的iPod底座、浴缸等設備也不同於一般等級客房。

可以從11種香氛枕頭中挑選，只要申請Eco Pillow服務，就能透過特殊機器掃描自己的肩頸形狀，服務人員便會送上最適合的枕頭。符合身體構造又散發著怡人的香味，保證一覺好眠。

MAP

皇后大道東　堅拿道東
麗悅酒店　香港賽馬博物館
麗都酒店
跑馬地運動場

TIPS

★ 為因應海外選手團及商務人士，麗都酒店的小型會議室、個人秘書、視聽設備、公共空間及免費公用電腦等相關服務，都較同級飯店更為完善。

★ 飯店提供往返於香港會議展覽中心、時代廣場的免費接駁車，還可申請機場快線AEL香港站的付費接送服務。

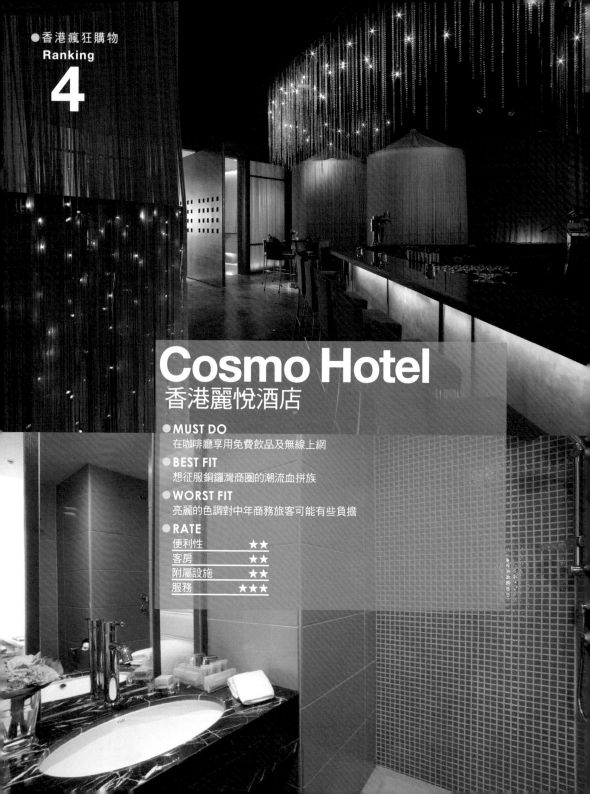

Cosmo Hotel
香港麗悅酒店

● MUST DO
在咖啡廳享用免費飲品及無線上網

● BEST FIT
想征服銅鑼灣商圈的潮流血拼族

● WORST FIT
亮麗的色調對中年商務旅客可能有些負擔

● RATE

便利性	★★
客房	★★
附屬設施	★★
服務	★★★

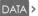

DATA ▶	地址	香港灣仔皇后大道東375-377號
	位置	銅鑼灣站徒步15分鐘
	電話	+852-3552-8388
	傳真	+852-3552-8399
	費用	Standard US$130
		Executive US$180
	網址	www.cosmohotel.com.hk

專為年輕族群設計的繽紛空間

踏入充滿紅、黃、藍原色系，風格強烈的接待大廳，便能充份感受麗悅酒店的新潮品味與年輕概念。往返時代廣場及銅鑼灣商圈的便利性，以及鄰近跑馬地與各大運動場的地理位置，吸引了不少青年旅客及運動選手。雖然徒步前往銅鑼灣站要花15分鐘，但隨時出發的免費接駁車，讓旅客完全不用擔心路程遙遠。

不喜歡風格過於創新，或是重視附屬設施者，建議選擇隔壁的麗都酒店。

DETAIL GUIDE

 ROOM ▶

DINING

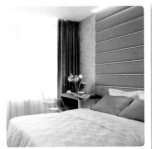

預約Executive房型時，可依喜好選擇綠、黃、橘三種不同的主題房間。舉凡壁紙、寢具、家具及衛浴設備，都是採用同一色系，調性十分明確。房內的鏡子特別多也是其新奇之處。

Two Bedroom合併了兩間房，附設廚房及客廳，還有三台大型電視。其中一間有King Size雙人床；另一間則是兩張單人床。廚房也已附上碗盤、鍋具、瓦斯爐及微波爐。

這片180度旋轉的紅色大門後方，就是飯店附設的Nooch Bar，房客可在此享用早餐。Nooch Bar中午沒有營業，早餐也只提供既定的自助式餐點，不提供單點服務；17:00之後，這裡就會變身為酒吧。

MAP ▶

皇后大道東　堅拿道東
麗悅酒店　麗都酒店　香港賽馬博物館
跑馬地運動場

TIPS ▶
★ 戶外咖啡廳Breeze有一片竹林圍牆，散發自然氛圍，咖啡、茶飲及無線網路皆為免費提供。迎著微風，隨意翻閱著雜誌書報，就是人生一大享受。
★ 大廳提供免費上網。每間客房內也有附設電腦，但網路為計時付費。

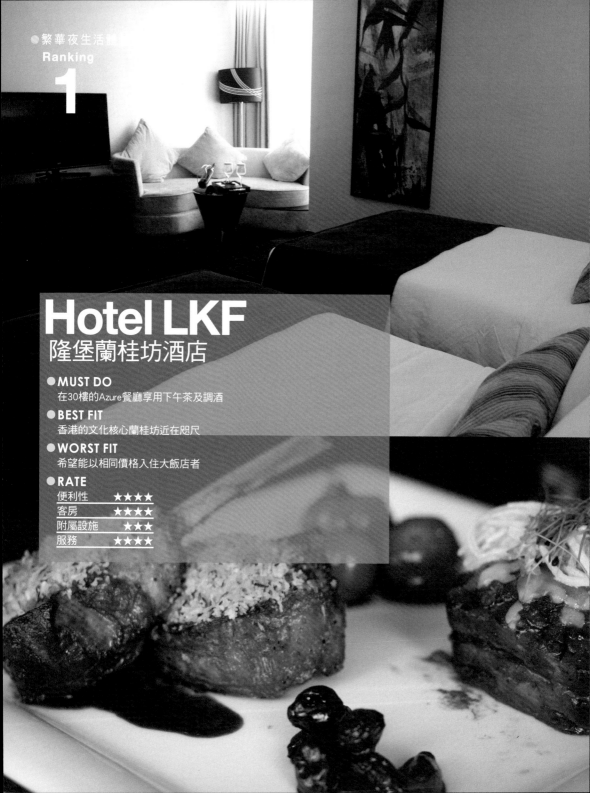

Hotel LKF
隆堡蘭桂坊酒店

● **MUST DO**
在30樓的Azure餐廳享用下午茶及調酒

● **BEST FIT**
香港的文化核心蘭桂坊近在咫尺

● **WORST FIT**
希望能以相同價格入住大飯店者

● **RATE**

便利性	★★★★
客房	★★★★
附屬設施	★★★
服務	★★★★

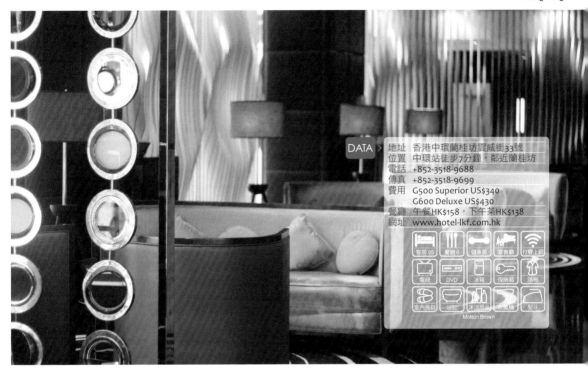

DATA >

地址　香港中環蘭桂坊雲咸街33號
位置　中環站徒步7分鐘，鄰近蘭桂坊
電話　+852-3518-9688
傳真　+852-3518-9699
費用　G500 Superior US$340
　　　G600 Deluxe US$430
餐廳　午餐HK$158，下午茶HK$138
網址　www.hotel-lkf.com.hk

客房95　餐廳6　健身房　宴會廳　付費上網
電視　DVD　冰箱　保險箱　浴袍
室內拖鞋　浴缸　沐浴用品　吹風機　熨斗

Molton Brown

重現蘭桂坊的華麗風采

由中環站往蘭桂坊中心地帶移動，即可抵達隆堡蘭桂坊酒店。裝潢完全符合蘭桂坊的風格，充滿亮麗的奢華感，曾被極具公信力的《TTG Travel》雜誌評選為香港精品旅店之最。特別是以東洋風及褐色調打造而成的客房，既摩登又高雅；生活化的先進設備，更突顯了對客人的體貼。

這裡不僅便於往返主要景點及企業大樓，飯店外就是著名的蘭桂坊地區，連接熱鬧的中環商圈，能滿足觀光、購物、商務等各種需求。不過，旅店價位足以入住香港其他五星級飯店，較不適合重視預算者。

DETAIL GUIDE

ROOM >

以褐色為基調的裝潢，令人一見傾心。以房間大小區分為G500、G600、G800、G950四種，並可再各自分為Superior及Deluxe兩個等級。

G600 Superior房型採用仿古原木家具與大幅藝術畫作，營造出優雅氛圍，還附有舒適的沙發及高科技設備。

深藍色的地毯配上金屬風的裝潢，極具質感。良好的隔音設備，讓房客享有寧靜的住宿品質。

DINING >

飯店主餐廳Azure提供美式自助早餐，中午的Buffet也有豐盛的主餐、甜品、沙拉。

下午茶沒有一般的司康或花茶；而是以輕食、鮭魚沙拉、三明治、藍莓蛋糕等新鮮點心來代替，價格也相對合理。飲品可無限續杯。

周五及周六晚上為收費時段（一人HK$500元），雖然29和30樓都能欣賞夜景，但30樓有DJ播放音樂助興，因而較受歡迎。

MAP

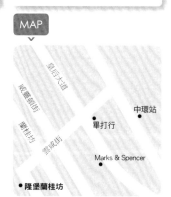

TIPS >
★ 若覺得在Azure用餐太貴，可以只嚐嚐下午茶就好。
★ 按下房內電話上的「V Care」按鈕，就能享受飯店提供的跑腿服務。只要支付約10%左右的服務費，就有專人幫你處理飯店內外的大小事。

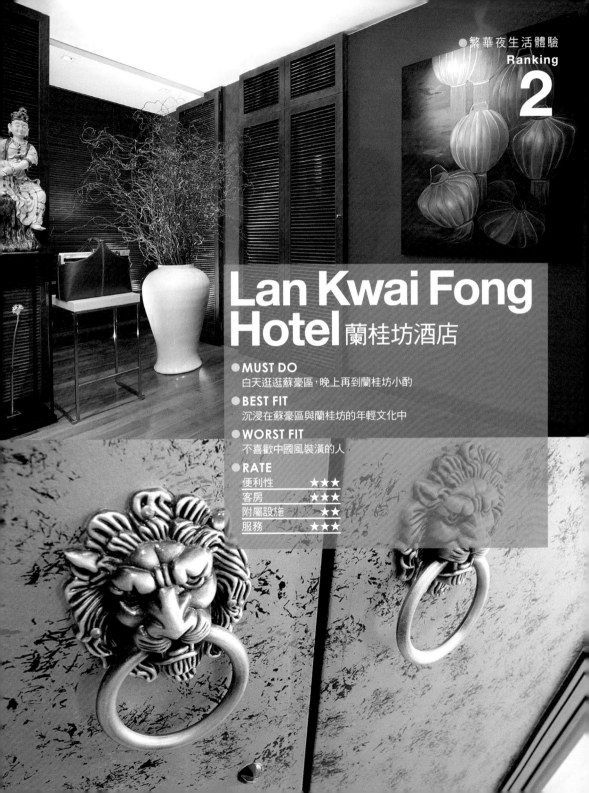

Lan Kwai Fong Hotel 蘭桂坊酒店

● **MUST DO**
白天逛逛蘇豪區，晚上再到蘭桂坊小酌

● **BEST FIT**
沉浸在蘇豪區與蘭桂坊的年輕文化中

● **WORST FIT**
不喜歡中國風裝潢的人

● **RATE**

便利性	★★★
客房	★★★
附屬設施	★★
服務	★★★

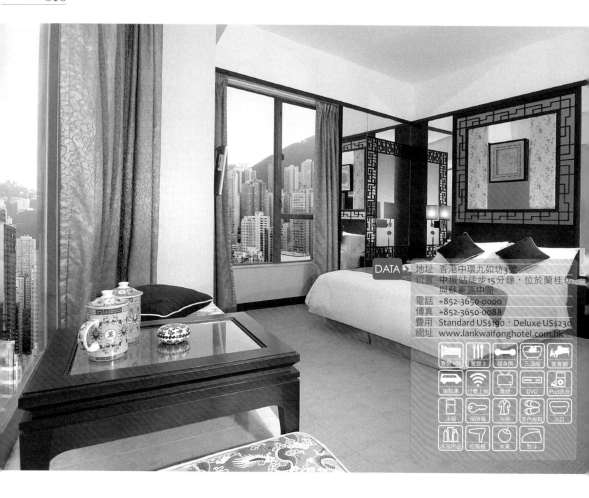

DATA
地址 香港中環九如坊3號
位置 中環站徒步15分鐘，位於蘭桂坊
與蘇豪區中間
電話 +852-3650-0000
傳真 +852-3650-0088
費用 Standard US$190，Deluxe US$230
網址 www.lankwaifonghotel.com.hk

當古典中國風遇見現代精品主題

位於蘭桂坊與蘇豪區中央的蘭桂坊酒店，結合了
古典懷舊的中國風及現代化的設計品味。穿著傳
統服飾的飯店人員；金、紅色相間的裝潢風格；
漂亮的骨瓷茶具，都讓人有種時光倒流的錯覺。

蘭桂坊酒店距離MTR站稍遠，又位處山坡地，交
通不甚方便；但可徒步往返蘇豪區與蘭桂坊，或
搭乘飯店的免費接駁車轉往其他地點。

DETAIL GUIDE

ROOM ›

34樓高的建物中,共有162間客房,低樓層有街道景觀,高樓層可眺望海景。所有家具擺設皆為古典中國風。

蘭桂坊的Suite房,是目前香港少有的露臺房型,窗外景色堪稱一絕。

裝飾擺設、門門、開關手把等,秉持一貫的風格,由此可見設計者對於細節的注重。落地窗前還擺放了舒適的座椅,方便房客欣賞景觀。

DINING ›

SHUTTLE ›

從飯店可徒步前往蘇豪區或蘭桂坊,但要前往MTR站、電車站、IFC Mall、置地廣場等地,就必須搭乘計程車。蘭桂坊酒店為了解決這個問題,每天07:30~19:40提供往返於中環公園、蘭桂坊、IFC(機場快線AEL)的免費接駁車,可藉此轉往其他熱門景點。

免費提供咖啡飲品的Breeze咖啡廳,室內區彷彿一座高雅的庭園;戶外區則是可吸菸的開放式空間。

MAP

TIPS ›

★ 烏龜在香港人眼中象徵著安穩的家。蘭桂坊酒店大廳的花池中養了幾隻烏龜,房內也可見到烏龜模型,希望入住房客能像在家般放鬆。

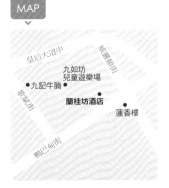

皇后大道中
九如坊兒童遊樂場
九記牛腩
蘭桂坊酒店
蓮香樓
威靈頓街
歌賦街
鴨巴甸街

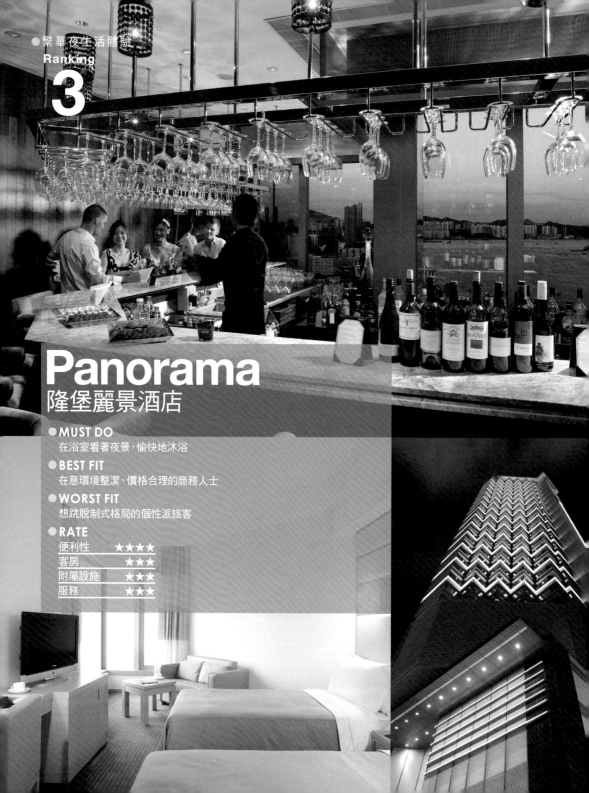

Panorama
隆堡麗景酒店

● **MUST DO**
在浴室看著夜景，愉快地沐浴

● **BEST FIT**
在意環境整潔、價格合理的商務人士

● **WORST FIT**
想跳脫制式格局的個性派旅客

● **RATE**

便利性	★★★★
客房	★★★
附屬設施	★★★
服務	★★★

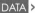

地址	香港九龍尖沙嘴赫德道8A號
位置	尖東站徒步3分鐘
電話	+852-3550-0288
傳真	+852-3550-0288
費用	Superior US$150
	Club Harbor View US$210
網址	www.hotelpanorama.com.hk

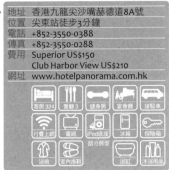

忙碌商務人士的最佳選擇

四星級的隆堡麗景酒店開幕於2008年，採精品旅店的風格設計。

不僅擁有完善的附屬設施、專為商務人士準備的各種服務，且緊鄰MRT尖東站，只要一下子就能抵達香港站，轉乘火車到深圳、廣州都很方便，適合要從香港轉往大陸的遊客或頻繁往來兩地之間的商務旅客。

DETAIL GUIDE

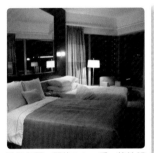

除了每層一間的Deluxe房，其餘都是Superior房型。空間大小無異，僅以樓層高低分為Gold、Silver、Platinum等級。Deluxe房位於每層一角，規模比Superior房型稍大，還可透過浴室的落地窗欣賞夜景。

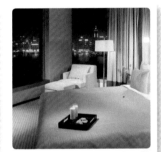

Gold房型以黑白雙色為基調，拖鞋、浴袍、毛巾等所有備品都是一黑一白，iPod底座也是此房型的專屬配備。Platinum房型等同於一般飯店的Club房，還有合併房型，可供三人以上的家庭或團體入住。

飯店主餐廳Cafe Express除了提供房客早餐，也有美味的午、晚餐點。在38樓的Lucia可以吃到精緻高級的料理，飯後還能到頂樓的Sky Bar品嚐調酒。

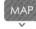

赫德道
●隆堡麗景酒店

尖沙嘴站
N1出口　香港凱悅酒店●
　　　　　　　　　　●海景大廈
麼地道
Mody House●　　●麗東大廈

訊號山公園

尖東站●

TIPS

★ 站在頂樓的庭園，尖沙嘴的華麗街景與維多利亞港盡收眼底，還能看到對岸的香港本島。對於沒有多餘時間逛街觀光的商務人士而言，這裡是不可多得的放鬆好去處。

★ 雖然沒有游泳池，但可善加利用健身房與迷你高爾夫設備。

The Fleming
香港芬名酒店

● **MUST DO**
與姊妹淘同住主題套房

● **BEST FIT**
價格、設計、附屬設施十全十美

● **WORST FIT**
窗外只有灰濛濛的景色，無法感受香港的繁華

● **RATE**

便利性	★★★
客房	★★
附屬設施	★★
服務	★★★

DATA		
	地址	香港灣仔菲林明道41號
	位置	灣仔站徒步5分鐘，鄰近香港展覽中心
	電話	+852-3607-2288
	傳真	+852-3607-2299
	費用	Superior US$160，Deluxe US$190
	網址	www.thefleming.com

客房66	宴會廳	付費上網	電視	DVD
冰箱	保險箱	浴袍	室內拖鞋	沐浴用品
吹風機	熨斗			

灰白街道上的新發現

位於灣仔街道上的小型精品旅店，在周遭都是老舊公寓的環境中，一幢有著開放空間感的新式建築特別醒目。除了一般客房，也有專為女性或男性設計的房型，雖然飯店規模小且附屬設施較少，服務人員的態度卻無可挑剔。

窗明几淨的接待大廳散發著俐落氣息，客房設計也遵從標準規格，但一眼望去都是灰白色的平凡大樓，沒有繁華的購物商圈，只能以鄰近灣仔站與香港展覽中心作為其地理優勢。

DETAIL GUIDE

從G Level到13樓共有四種基本房型，以及His Place、Her Place兩種特別房型。Superior房雖然平凡無奇，卻不失為舒適的住宿。

His Place是男性專用房，迷你吧有各國精選啤酒，還有X Box遊戲機、簡易高爾夫、iPod底座、腳部按摩機、男性雜誌、加大雙人床等貼心配備，深受男性商務人士喜愛，唯一可惜的是沒有浴缸。

走廊點綴著鮮花的12樓，共有5間專為女性設計的漂亮房間。珠寶盒、指甲修護組、各種女性雜誌、歐舒丹保養品、臉部蒸氣機等，獲得眾多女性的青睞。

飯店沒有附設餐廳，可到旁邊的Cubix享用美式自助早餐，提供烘蛋、水果、煙燻鮭魚、沙拉等簡易餐食，價格卻相對划算。

MAP

●中環廣場

菲林明道

●芳名酒店

謝斐道

TIPS	★ 一樓的商務中心根據入住房型，可免費使用的設施不一，建議事先向櫃檯確認。
	★ 飯店內無健身房，但房客可徒步1分鐘前往附近的民營健身房，免費使用其設備。

Bonaparte
隆堡雅逸酒店

● **MUST DO**
　使用飯店提供的免費手機

● **BEST FIT**
　小資單人投宿客

● **WORST FIT**
　對狹小的房間會產生窒息感的人

● **RATE**

便利性	★★★
客房	★
附屬設施	★
服務	★★

DATA	
地址	香港灣仔摩理臣山道11號
位置	銅鑼灣站徒步10分鐘，位於摩理臣山道
電話	+852-3518-6688
傳真	+852-3518-6699
費用	Standard US$75
	Standard Twin US$80
網址	www.hotelbonaparte.com.hk

除去多餘的設施，價格更令人滿意

客房數共計82間的商務旅店，少了不必要的附屬設施和裝飾品，只擺了生活必需用品。雖然房間非常狹小，但在香港已經很難找得到更便宜的旅店了。鄰近銅鑼灣商圈，適合以購物為主要目的的單人旅客，或是預算有限、不重視華麗裝潢的人。

DETAIL GUIDE

 ROOM

 DINING

房型以Twin Bedroom居多，客房也差不多是兩張單人床的大小。浴室只有簡單的蓮蓬頭和馬桶，洗手台則設在房間內。

雖然空間狹窄，但設備狀況如新，設計者也相當用心。除了兩間稍微大一點的Executive房型，其他都是一大床或兩小床的標準房。

飯店沒有附設餐廳，簡單的美式自助早餐要到對面的A Café x Lounge享用。除了原有的房客早餐，也可單點三明治或茶飲，並提供免費無線網路。

 MAP

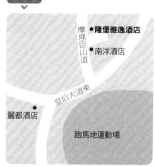

TIPS
★客房內無設電話機，記得在Check In時，向櫃檯人員領取免費手機。在飯店內可當室內電話使用，外出即為個人手機。
★如果真的不喜歡這裡的小房間，可以考慮附近的晉逸精品酒店（The Butterfly on Morrison）。價格只貴約HK$30~40，但住宿品質十分值得。

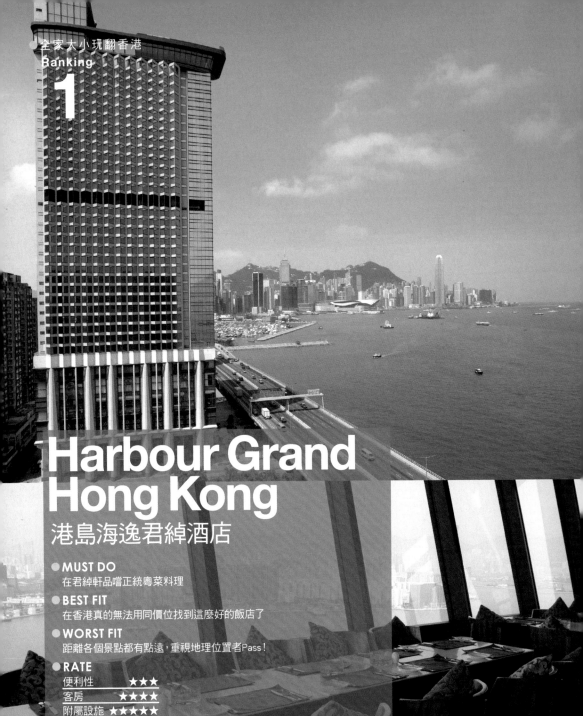

1

Harbour Grand
Hong Kong

港島海逸君綽酒店

- **MUST DO**
 在君綽軒品嚐正統粵菜料理
- **BEST FIT**
 在香港真的無法用同價位找到這麼好的飯店了
- **WORST FIT**
 距離各個景點都有點遠，重視地理位置者Pass！
- **RATE**

便利性	★★★
客房	★★★★
附屬設施	★★★★★
服務	★★★★

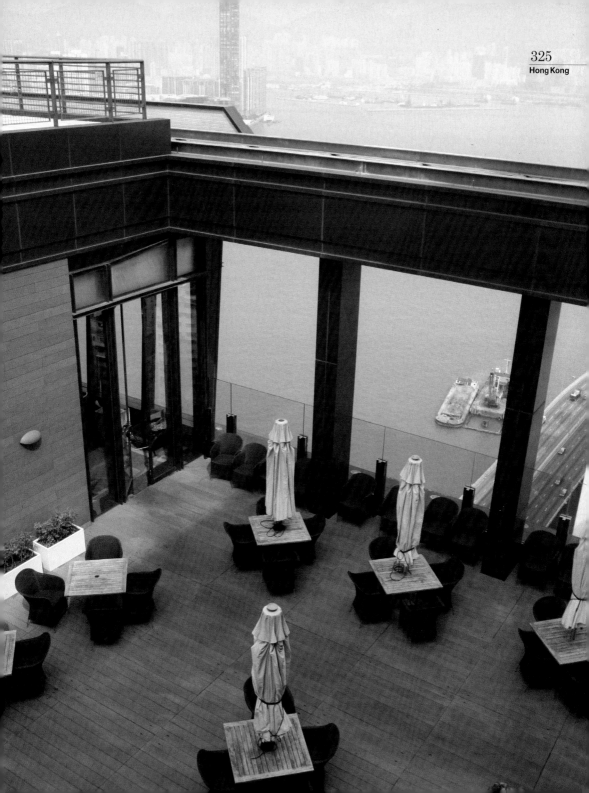

物超所值的五星級飯店

開幕於2009年6月,是擁有挑高20米的雄偉大廳、客房數多達828間的大規模豪華旅店。先進的設施、坐擁無敵海景的優勢,是其最自豪之處。客房、餐廳、泳池、健身房等附屬設施的規模,香港的同級飯店無人能比。

在這間飯店可同時眺望香港本島與九龍半島;太陽下山後,由中環與尖沙嘴的華麗街道圍繞的海景,是香港最美麗的景觀之一,也是海逸君綽酒店最與眾不同之處。雖然位於稍嫌偏僻的北角,但擁有住房者的高滿意度。

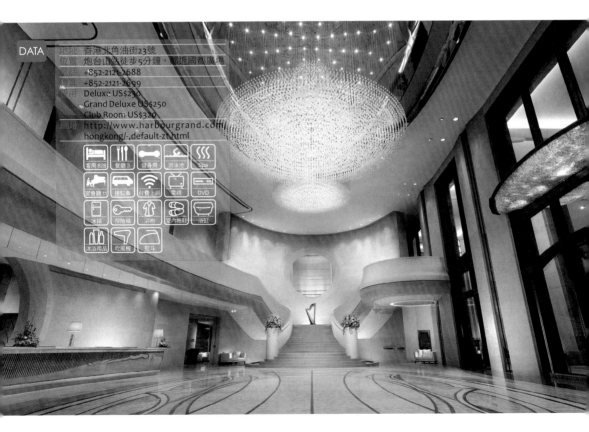

DATA

地址　香港北角油街23號
位置　炮台山站徒步5分鐘,鄰近國都廣場
電話　+852-2121-2688
傳真　+852-2121-2699
費用　Deluxe US$230
　　　Grand Deluxe US$250
　　　Club Room US$320
網址　http://www.harbourgrand.com/
　　　hongkong/-,default-zt.html

DETAIL GUIDE

ROOM >

每間客房皆可欣賞海景，但會因位置與高度而有所不同，房型價格也略有差異。飯店位於香港島的東北邊，同時坐擁九龍半島、中環、灣仔等地的眺望景觀。

Superior房型雖為一般五星級飯店的規格，但也具現代化的設計品味。牆上掛著香港舊時風貌的照片，書桌與座椅設備也相當適合處理商務事宜。

位於七樓的Patio房型擁有良好的視野，按摩浴池與休憩座位也特別設在窗邊。窗簾有自動調節功能，陽光強烈或陰雨天都無需擔心。

DINING >

飯店內的君綽軒集結了道地的粵菜美食，其中以整塊鮑魚調味後，再放在酥皮上享用的特色鮑魚酥Abalone Puff（HK$78）最受歡迎。

價格相對便宜的燕窩料理也是推薦菜色。若有兒童同行，不妨嚐嚐酸甜可口的糖醋肉（HK$120）。

早餐在主餐廳Harbour Grand Café中享用，飯店附近沒有太多餐廳，訂房時，請留意是否附贈早餐。

MAP

TIPS >

★ 飯店提供往返於銅鑼灣、灣仔、中環，以及從飯店到國都廣場的接駁車。發車間隔時間很短，無需浪費過多等待時間。

★ 27公尺長的無邊界戶外游泳池，與身邊的海景連成一氣，相當壯觀。水溫恆為27度，天冷時，也可以舒適地游泳。

★ 大廳在晚間會有豎琴演奏，Lounge的戶外座位區也有現場表演。不論是在戶外座位聊天、喝飲料，或只是坐在大廳裡聽音樂，都能度過美妙的夜晚時光。

港島海逸君綽酒店 ● 城市花園
● 銅鑼灣社區中心
甜街
● 民眾大廈
電氣道
● 炮台山站
英皇道

2

JIA Hong Kong
香港家酒店

● **MUST DO**
享受免費網路、免費飲品、免費糕點還有免費紅酒！

● **BEST FIT**
喜歡像家一樣舒適自在的輕熟女旅客

● **WORST FIT**
不重視免費服務，只是找個地方睡覺的人

● **RATE**

便利性	★★★
客房	★★★★
附屬設施	★★★
服務	★★★★★

DATA

地址 香港銅鑼灣伊榮街1-5號
位置 銅鑼灣站徒步10分鐘
電話 +852-3196-9000
傳真 +852-3196-9001
費用 Studio US$200，Suite US$250
網址 www.jiahongkong.com

客房 54　餐廳　免費上網　電視　DVD
冰箱　保險箱　浴袍　室內拖鞋　沐浴用品
吹風機　熨斗

讓旅行就像回家一樣輕鬆

看似華麗至上的飯店，其精神指標卻是「讓客人有賓至如歸的舒適感」。54間客房除了精緻裝潢，每一項擺設與家具，皆符合為客人著想的宗旨。每種房型均備有客廳及廚房，就像住在家裡一樣便利。客房數少而相對幽靜，並提供各種免費餐點或服務，讓人捨不得離開。

DETAIL GUIDE

ROOM

沒有多餘綴飾，卻有最實在的舒適感。所有電子設備都是最先進、高級的，廚房設施也無可挑剔。浴室提供自牌手工香皂。客廳與房間則以布簾相隔，可確保個人隱私。

DINING

飯店旁的義大利餐廳The Drawing Room擁有米其林一星殊榮，以合理的價格與美味套餐料理而深受歡迎。四道菜套餐HK$620，五道菜套餐為HK$780。

BAR

由飯店直營的Cigarro Cigar Bar，販售世界各地的雪茄與打火機，不抽雪茄的人也可以純參觀。每位顧客都有一個雪茄保管盒，挑選後可拿到特設的房間中試抽。

MAP

TIPS

★ 免費服務種類眾多，就像在自己家一般，什麼東西都可以直接使用。大廳旁的Lounge隨時都有免費飲品，13:00~17:00提供咖啡、茶飲、糕點等下午茶餐食，晚餐時間還附贈紅酒。
★ 飯店內沒有健身房，但可免費使用位於5分鐘路程外的民營健身中心。飯店二樓的自助洗衣房（不提供洗衣粉）對長期住宿者也是一大福音。

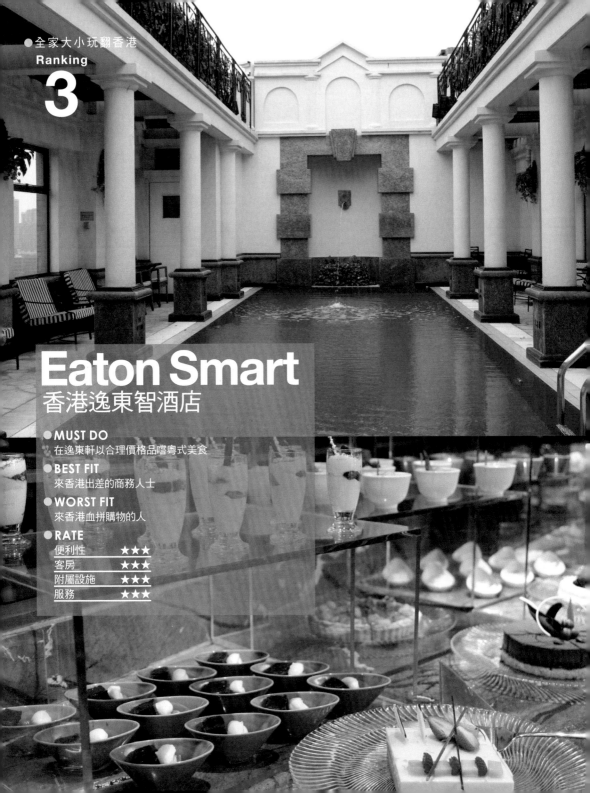

Eaton Smart
香港逸東智酒店

● **MUST DO**
在逸東軒以合理價格品嚐粵式美食

● **BEST FIT**
來香港出差的商務人士

● **WORST FIT**
來香港血拼購物的人

● **RATE**

便利性	★★★
客房	★★★
附屬設施	★★★
服務	★★★

DATA >

地址 香港九龍彌敦道380號
位置 佐敦站徒步5分鐘
電話 +852-2782-1818
傳真 +852-2782-5563
費用 Superior US$190
　　 Deluxe US$250
　　 Club Room US$320
網址 www.hongkong.eatonhotels.com

合乎低預算的理想旅店

香港代表性四星級飯店,在2010年更名為逸東智酒店後重新開幕。規模龐大且附屬設施完善,尤其是商務中心、小型會議室、機場與市區接駁車等相關服務,在商務人士間擁有極高評價。與熱鬧的尖沙嘴只有MTR一站的距離,晚上還能逛逛廟街夜市。

DETAIL GUIDE

ROOM >

客房高雅,但過於平凡無奇。為因應商務人士需求,提供較多Club Room,也有專屬的配套服務。Deluxe分為街景房與園景房,白天以園景較壯觀,晚上的街景則光彩奪目。客房整潔,但空間不大,且所有房型皆無浴缸。

DINING

飯店內的逸東軒專門提供粵菜料理,位於灣仔的分店被評選為米其林一星餐廳,兩間的菜色完全相同,只是飯店多了美麗的海景。所有的料理、醬汁、食材都由餐廳主廚親自把關,展現最大的誠意。

雖然規模龐大、裝潢高級,但輕鬆的用餐氣氛卻不會讓人感到不自在。以飯店附設餐廳與料理的品質來看,這樣的價格算是十分合理。

MAP

TIPS >

★ 不妨坐在位於四樓的戶外咖啡廳,欣賞花池與流水,休息片刻。
★ 地下層樓的Main Street Cafe提供平價的三明治與咖啡飲品。
★ 頂樓的游泳池可眺望九龍街景,讓運動更有閒情逸致。

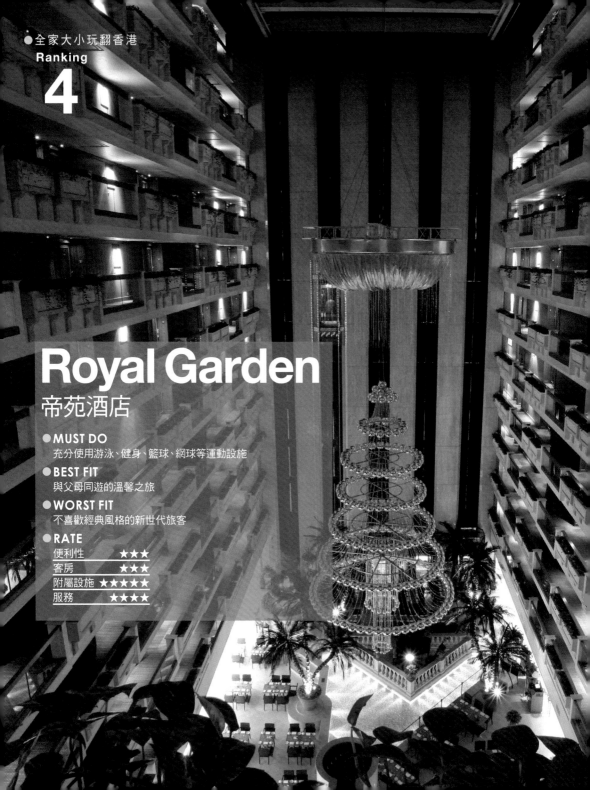

Royal Garden
帝苑酒店

● **MUST DO**
　　充分使用游泳、健身、籃球、網球等運動設施

● **BEST FIT**
　　與父母同遊的溫馨之旅

● **WORST FIT**
　　不喜歡經典風格的新世代旅客

● **RATE**

便利性	★★★
客房	★★★
附屬設施	★★★★★
服務	★★★★

地址	香港九龍尖沙嘴東部麼地道69號
位置	尖東站徒步15分，鄰近加連威老廣場
電話	+852-2721-5215
傳真	+852-2369-9976
費用	Superior US$360，Deluxe US$420
網址	www.rghk.com.hk

從中庭到頂樓，豪氣萬千的經典飯店

位於尖東地區的大型飯店，宛如超大型天井的豪華中庭，一進飯店就令人驚歎不已。

擁有八間大規模餐廳、完善的泳池、健身房、商務中心等附屬設施，並特別設置籃球場和網球場，適合喜歡運動的旅客，再加上親切貼心的服務態度，都是帝苑酒店屹立不搖的原因。不過，因完全承襲經典作風，不免產生些許老氣感，房間設備也有許多歲月的痕跡。

DETAIL GUIDE

DINING

POOL

ROOM

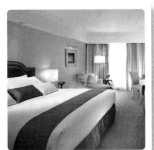

Harbor Room雖可眺望香港島，但比起緊鄰星光大道的尖沙嘴區域還是略遜一籌。客房以典雅的褐色系為主，除了電視以外，其他用品都有些老舊。

好吃又便宜的越南料理專賣店Le Soleil在2010年榮獲米其林評選Big Gourmand餐廳。越南春捲HK$98，河粉HK$68。

屋頂上的戶外泳池與健身房Sky Club，規模與景觀都是帝苑酒店之最。

MAP

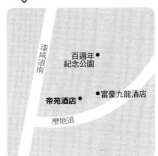

TIPS

★飯店內的八間餐廳分別提供Buffet、越南、義大利、日本、中華等世界美食，以壯觀的天井為中心，從地下到三樓環繞於中庭四周。伴隨著耳畔輕拂的海風，即便是在室內餐廳，也像坐在戶外一樣舒暢。

城市旅行者的遊樂天堂
Tokyo

從台灣坐飛機前往東京，時間不到三小時。即使只有短短幾天休假，隨時都能安排一段近距離的充電之旅。對許多自由行旅客而言，東京是一座超大型的遊樂園。讓人如此著迷的關鍵原因就在於「無止盡的探索（Endless Discovery）」。永遠走在時代尖端，不斷推陳出新的潮流、文化，屢屢帶來新鮮感。現代化建築與傳統房舍和平共存，熱鬧非凡的購物商圈、高水準的文化設施、嚐不盡的美食料理，成為旅客們回味再三的東京體驗。

東京的各區域都擁有獨特的色彩與格調，多采多姿的民情風貌，也是人們深愛東京旅遊的原因。引領流行最前線的澀谷、代表日本年輕品味的原宿、世界名牌的聚集地銀座、遊樂賞景的最佳去處台場，擁有東京最古老寺廟的淺草……，每個地區都有強烈的特色，這次沒逛到的地方，下次再去，這種意猶未盡的心情，讓東京成為再訪率居高不下的旅遊熱點。

東京 旅店指南

東京以物價高而聞名，因此，住宿費自然也高人一等。初次造訪東京的旅客，都會在付出高額費用，卻看到狹小無比的客房時感到傻眼。其實，**日本飯店的狹小型客房已是眾所皆知的事了**。不過，即使房間比其他亞洲國家小，然其設備、清潔度與服務品質依然值得推崇。

東京以商務旅店為多數，但最近正興起不同類型的新式飯店。主題精品旅店、設計旅店、充滿傳統韻味的和室旅社、因應長期旅居或出差旅客，備有客廳與廚房設施的公寓式旅店，以及適合多人入住又能保有隱私的獨棟度假別墅等，能因應各種目的與需求。

由於東京的交通費也很高，**最好選擇鄰近地鐵站的飯店**，再以東京街景、東京鐵塔、晴空塔夜景，還有飯店的等級、類型作為第二階段的篩選。

大部分的國家都以雙人為計價單位，東京的飯店卻普遍以單人計價。床鋪大小分為一般雙人床四分之三的「Semi-Double」房型、一大床雙人房、兩小床雙人房，價位各有不同，訂房時需多留意。

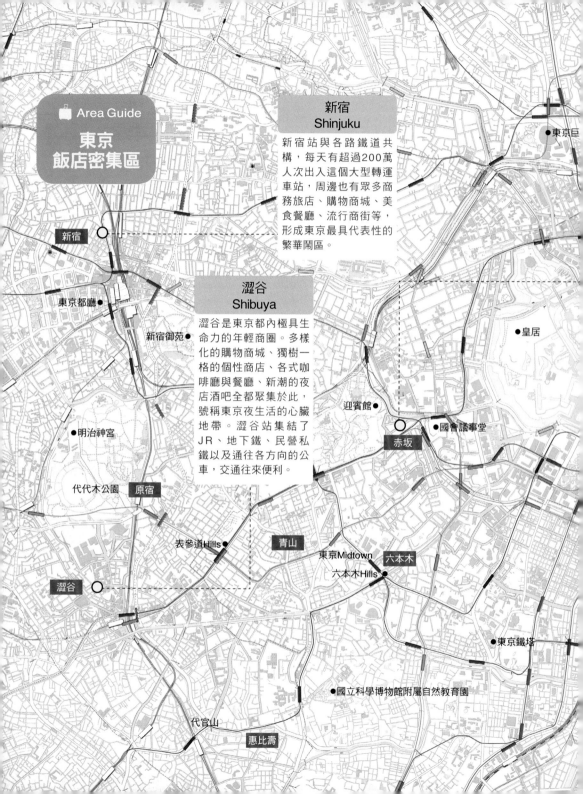

🧳 Area Guide

**東京
飯店密集區**

新宿
Shinjuku

新宿站與各路鐵道共構,每天有超過200萬人次出入這個大型轉運車站,周邊也有眾多商務旅店、購物商城、美食餐廳、流行商街等,形成東京最具代表性的繁華鬧區。

澀谷
Shibuya

澀谷是東京都內極具生命力的年輕商圈。多樣化的購物商城、獨樹一格的個性商店、各式咖啡廳與餐廳、新潮的夜店酒吧全都聚集於此,號稱東京夜生活的心臟地帶。澀谷站集結了JR、地下鐵、民營私鐵以及通往各方向的公車,交通往來便利。

●東京巨

新宿

東京都廳●

新宿御苑

●皇居

●迎賓館

●國會議事堂

赤坂

●明治神宮

代代木公園　原宿

表參道Hills●　　青山

東京Midtown　六本木

六本木Hills

澀谷

●東京鐵塔

●國立科學博物館附屬自然教育園

代官山

惠比壽

赤坂
Akasaka

日本國會議事堂、總理大使官邸皆位在赤坂一帶，擁有悠久的政治與文化歷史。因為商業與政治事務頻繁而發展的地區，當然少不了商務飯店及各類聚會餐廳。

銀座
Ginza

從銀座一丁目到銀座八丁目，範圍寬廣且熱鬧非凡，每條路上林立著多不勝數的商店、餐廳、居酒屋。大部分的商家品牌較澀谷或新宿奢華，但也有許多大眾品牌可供選擇。

語言
通用日文。

氣候
東京位於溫帶地區，一月平均溫度4.1℃，屬於乾燥低溫的氣候；八月平均溫度27.1℃，對台灣人而言算是乾爽舒適。

時差
台灣與日本的時差為一個小時，若台灣為03:00，日本則為04:00。

飛行時間
桃園中正機場直飛東京約需三小時。

貨幣單位
日幣以円（Yen）為單位，以「¥」或「Y」為符號，目前的（2013年5月）匯率1圓日幣約兌0.3元台幣。

電壓
100V、60HZ（關西地區為50HZ），插孔形狀與台灣相同。

簽證
台灣護照可享90天免簽證待遇。

推薦行程

買到
行李箱爆炸

推薦住宿
Mercure Hotel
Ginza Tokyo

推薦對象
姊妹淘血拼團

Day 1

14:00
抵達東京

16:00
於銀座美居酒店
（Mercure Hotel Ginza
Tokyo）Check In

17:00
逛遍銀座商圈

19:00
在銀座天國
享用晚餐

20:00
前往六本木，
到森Tower的展望台
欣賞夜景

銀座三越

位置：與銀座站相連
電話：+81-(0)3-3562-1111
營業時間：10:30~20:00

銀座的代表性百貨公司，華麗的建物中，聚集了各種高級名牌專櫃，包括台灣少見的品牌。地下美食街的知名便當與甜點絕對不容錯過。

銀座天國

位置：位置：銀座站A2出口徒步15分鐘。
電話：+81-(0)3-3571-1092
營業時間：11:30~22:00

1885年從路邊攤起家，到現在成為人聲鼎沸的天婦羅專賣店。鋪滿新鮮大蝦與蔬菜炸物的天丼，是店內人手一碗的人氣招牌。

Day 2 →

在飯店享用早餐	前往澀谷商圈，逛遍OIOI City等購物商城	漫步代官山，逛逛高品味商街	在代官山的 Caffe Michelangelo 享用午餐
前往惠比壽，參觀惠比壽啤酒博物館	前往新宿，逛遍高島屋時代廣場、DonkiHote	到歌舞伎町找一間拉麵店或迴轉壽司店解決晚餐	在東京都廳欣賞夜景

OIOI City

位置：
澀谷站八公口徒步4分鐘
電話：+81-(0)3-3464-0101
營業時間：11:00~21:00

充滿女生最愛的潮流單品和小物，以20~40歲女性為主要消費對象。對面的OIOI Young擁有較多休閒品牌，年齡層也比較年輕。

DonkiHote

位置：
西武新宿站PePe前口徒步3分鐘
電話：+81-(0)3-5292-7411
營業時間：24小時

販售琳瑯滿目的各式物品，包含食品、電器、健康補品、化妝品等，商品數以萬計，讓許多旅客忍不住大買特買。

高島屋時代廣場

位置：
由新宿站南口或新南口直行
電話：+81-(0)3-5361-1111
營業時間：10:00~20:00

高島屋百貨內有東急手創、各大品牌專櫃、美食街、HMV、生鮮超市等，選擇十分多樣。

Caffe Michelangelo

位置：
代官山站徒步12分鐘
電話：+81-(0)3-3770-9517
營業時間：11:00~22:30

1997年開幕，地位有如代官山的象徵商店般重要。綠意盎然的庭園式結構，彷彿將歐洲的露天咖啡廳搬來東京。提供咖啡、餐食、紅酒等，三明治輕食與商業午餐深受歡迎。

Day 3

09:00
享用飯店早餐，
Check Out並寄放行李

11:00
前往自由之丘，
參觀精緻的小店

12:00
在自由之丘的
Cafe One享用午餐

14:00
到古桑庵喝茶，
感受濃厚的
日本傳統風情

16:00
前往原宿，
悠閒漫步於
Cat Street的每條小巷

18:00
在原宿填飽肚子

20:00
返回飯店，
領取行李並前往機場

21:00
抵達機場
並辦理登機手續

竹下通
位置：與原宿站相連
活力四射的東京年輕人天
地，在街上欣賞形形色色的
潮流男女，就能吸收最新的日
本流行。擁有眾多Cosplay與
首飾店，款式齊全且價格親
切。

Cat Street
位置：明治神宮站
這裡有新興的設計師與眾多
品牌商街，還有許多精品、雜
貨等流行店家，是潮流人士
必敗地點之一。即使預算不
夠，也可以單純地欣賞兩旁
的漂亮商店。

Cafe One
位置：自由之丘站徒步2分鐘
營業時間：
週一至週六 12:00~22:00
週日　　　　12:00~17:00
這間位於二樓的咖啡廳，招
牌飯料理在東京小有名氣。
午間餐點的特色是大量使用
以根莖類野菜為主的蔬食。

古桑庵
位置：自由之丘站徒步10分鐘
電話：+81-(0)3-3718-4203
營業時間：11:00~18:30
以屋齡80年的傳統房舍改
建，坐在榻榻米上品嚐正統日
本茶，沉浸在歷史與人文的
洗禮中。

推薦行程

三天嚐遍
東京美食

推薦住宿
世紀南悅酒店

推薦對象
美食饕客

Day 1

14:00
抵達東京

16:00
於世紀南悅酒店
Check In

17:00
到購物天堂新宿
逛逛高島屋時代廣場、
東急手創

18:00
一嚐新宿超人氣的
和幸豬排

19:00
在東京都廳
欣賞東京市景

20:00
在新宿燒烤街（燒き鳥
橫丁）找個位置坐下，
點幾份串燒小酌一番

東京都廳

位置：新宿站西口徒步15分鐘
電話：+81-(0)3-5320-7890（展望台）
營業時間：09:30~17:00（北邊至23:00）

展望台位於東京都廳雙棟大廈中的第一廳舍，南邊與北邊各有一個免費展望台，白天在南邊欣賞繁榮街景，北邊的璀璨夜景更是東京旅遊的必看景觀。聖誕節、跨年及國慶日還能欣賞特別佈置的照明燈飾。

東急手創 Tokyu Hands

位置：新宿站南口或新南口直行
電話：+81-(0)3-5361-3111
營業時間：10:00~20:30

主打「創意生活商品」，販售DIY傢具、休閒用品、設計文具等類別廣泛的各式小物，兼具傢飾館、生活百貨、文具與紀念品店等數種機能。

參觀充滿朝氣的
築地市場

在築地市場
品嚐知名的大和壽司

前往銀座，
體驗購物之樂

在銀座享用天國
餐廳的丼飯

前往六本木，
逛逛Tokyo Midtown等
複合式商城

參觀國立新美術館

到Brasserie PAUL
BOCUSE Le Musee
享受高級饗宴

以六本木森Tower
展望台的壯觀夜景
結束美好的一天

大和壽司

位置：築地市場站徒步5分鐘
電話：+81-(0)3-3547-6807
營業時間：05:30~13:30

築地市場最有人氣的壽司店，從清晨就有人守在門口排隊，只為了吃一口美味的握壽司料理。產地直送的食材新鮮又便宜，特上套餐（おまかせ特上）更是內行人才知道的必點菜單。

Brasserie PAUL BOCUSE Le Musee

位置：六本木站徒步5分鐘，
國立新美術館三樓
電話：+81-(0)3-5770-8161
營業時間：11:00~21:00

此為米其林三星主廚PAUL BOCUSE的直營餐廳，高水準料理加上合理價格，使得來自世界各地的饕客絡繹不絕。

森Tower
森タワー

位置：六本木站1C出口前
電話：+81-(0)03-6406-6000
營業時間：09:00~01:00

六本木Hills的象徵性建物，超過11公里高的開放式天台與360度全景展望台，成為東京的夜景朝聖地之一。

Day 3

享用飯店早餐，
Check Out並寄放行李

11:00
前往原宿，
在熱鬧商圈購物之後，
品嚐知名的可麗餅

12:00
午餐就吃原宿的
九州じゃんがら拉麵

14:00
前往自由之丘，
欣賞巷道中
令人驚艷的品味店家

16:00
在甜點之森品嚐甜點，
並稍作休憩

16:00
逛逛象徵年輕
潮流的澀谷商圈

19:00
晚餐是澀谷的
美利登壽司

20:00
返回飯店，
領取行李並前往機場

21:00
抵達機場，
辦理登機手續

甜點之森 Sweets Forest

位置：自由之丘南口徒步5分鐘
電話：+81-(0)3-5731-6600
營業時間：10:00~20:00

集結各式甜品蛋糕的甜點主題樂園，是來到自由之丘的必訪之處，有眾多甜點專賣店任君挑選。中間的座位區以紅色楓樹做為擺飾，可說是名副其實的甜點森林。

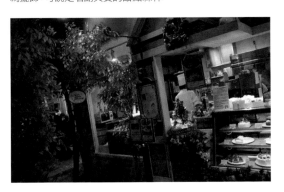

九州じゃんがら拉麵

位置：原宿站表參道出口徒步2分鐘
電話：+81-(0)3-3404-5572
營業時間：10:45~00:00

七種不同風味的拉麵，以放入所有配料的「九州じゃんがら全部入り」最豐盛、具飽足感。

美登利壽司
寿司の美登利

位置：與澀谷站相通的Mark City East四樓
電話：+81-(0)3-5458-0002
營業時間：11:00~22:00

食材新鮮、價格合理，用餐時間總是大排長龍，但仍深受眾多旅客喜愛。

Hotel Century Southern Tower

世紀南悅酒店

● **MUST DO**
逛遍鄰近的東急手創、高島屋百貨

● **BEST FIT**
想住在方便購物，又有美景可看的新宿飯店者

● **WORST FIT**
重視客房設計感的人，可能會覺得有些單調

● **RATE**

便利性	★★★★★
客房	★★★
附屬設施	★★★★
服務	★★★★

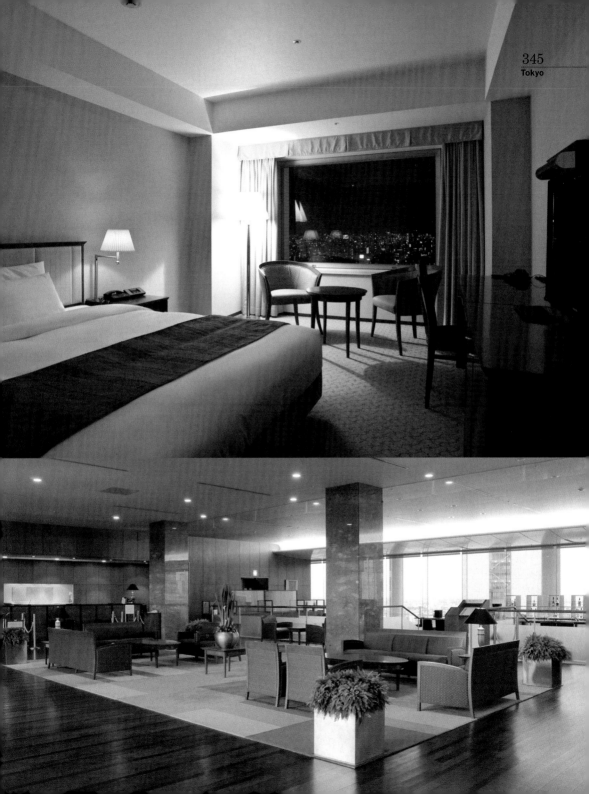

新宿地區最棒的景觀、最好的位置

世紀南悅酒店位於東京最繁華的新宿地區，擁有傲人的地理位置與視野景觀。面對超人氣高島屋百貨與東急手創（Tokyu Hands），對於想逛街購物的人來說非常方便。這裡也和新宿龐大的辦公商業區Southern Terrace相接，符合多方面的旅宿需求。

飯店範圍從20層起跳，無論是大廳、餐廳、客房都有大片落地窗，能隨時眺望東京街景，尤其是燈火通明時，美麗的夜景令人目不轉睛。雖然客房設計稍嫌平凡，但位置與景觀優勢才是最大賣點。

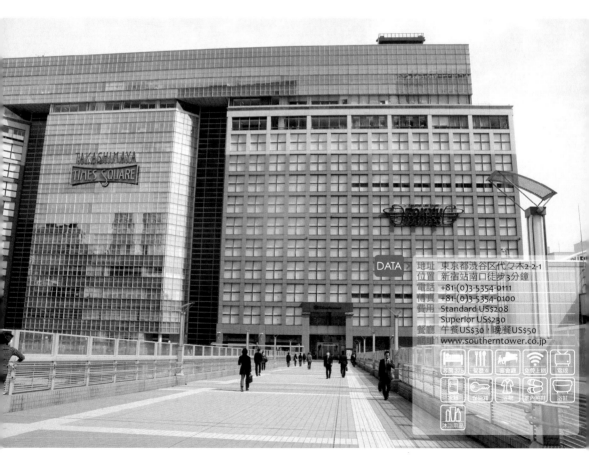

DATA
地址　東京都渋谷区代々木2-2-1
位置　新宿站南口徒步3分鐘
電話　+81-(0)3-5354-0111
傳真　+81-(0)3-5354-0100
費用　Standard US$208
　　　Superior US$230
餐廳　午餐US$30，晚餐US$50
網址　www.southerntower.co.jp

DETAIL GUIDE

ROOM ▶

環境整潔有序，但風格稍嫌單調無奇。

最小的房型約19㎡，在房間普遍狹小的東京飯店中算是寬敞。

客房總數375間，窗外的景色就是最漂亮的裝潢。落地窗外沒有任何視線障礙，坐擁白天街景與晚上夜景。

最近，客房內增設了智慧電視，可滿足旅客視聽娛樂和上網需求。

DINING ▶

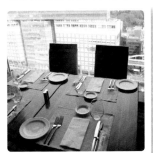

位於20樓大廳旁的TRIBEKS餐廳，提供全天候供餐（All-day Dining）服務，不論是商務聚會或旅客用餐，都能一邊欣賞新宿的街景。

以法式料理為中心，提供多樣化的創意菜色。午餐2,000日圓起，可在三種套餐中自由選擇，菜色較豐富的晚餐則以5000日圓起跳。美麗的夜景自然是最棒的配菜。

MAP
∨

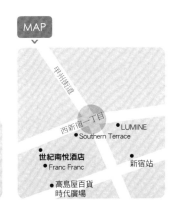

TIPS ▶

★ 飯店面對旅客必敗的東急手創，偌大的賣場中，傢飾用品、組裝家具、精緻文具應有盡有。

★ 飯店前的FrancFranc主攻年輕女性市場，販賣各式精緻的傢飾小物與雜貨，一定要去逛逛。

★ 可在大廳購買前往羽田、成田機場的巴士車票，再到新宿站東口搭乘。

Mercure Hotel Ginza Tokyo
東京銀座美居酒店

● **MUST DO**
把飯店當作休息充電之處，全力投入銀座血拼採買！

● **BEST FIT**
以銀座購物為最高目標者

● **WORST FIT**
不喜歡柔美風格飯店者

● **RATE**

便利性	★★★★★
客房	★★★★
附屬設施	★★
服務	★★★★

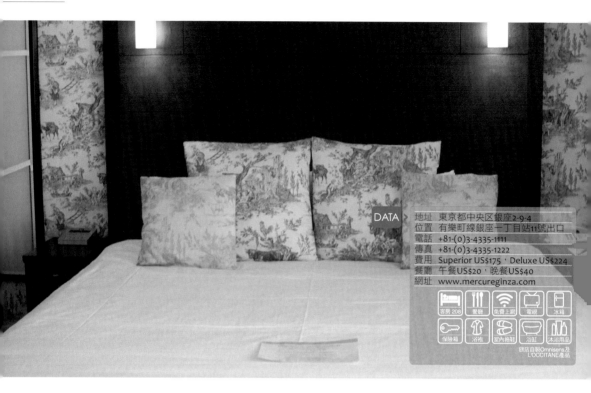

DATA

地址	東京都中央区銀座2-9-4
位置	有樂町線銀座一丁目站11號出口
電話	+81-(0)3-4335-1111
傳真	+81-(0)3-4335-1222
費用	Superior US$175，Deluxe US$224
餐廳	午餐US$20，晚餐US$40
網址	www.mercureginza.com

客房208　餐廳　免費上網　電梯　冰箱
保險箱　浴袍　室內拖鞋　浴缸　沐浴用品

飯店自製Omnisens及
L'OCCITANE產品

為銀座購物迷而存在的飯店

隸屬法國Accor集團旗下，位處銀座商圈核心地帶，血拼購物、大啖美食都由此開始。各層入口懸掛著1970年代的法國黑白風景照，處處散發著優雅氣息。整體裝潢以紅色系為主，再襯托風格相符的印花圖樣，極具古典之美。家具設備狀態良好，環境井然有序，竹製小物與和風浴袍，也在濃郁的法式風情中注入日本的當地色彩。

直通銀座的便利性、貼心的服務，加上只要走幾步路就能抵達松屋、三越百貨，對銀座購物迷來說，簡直是不可多得的落腳之處。

DETAIL GUIDE

客房大致分為Superior、Deluxe、Suite三種等級，Superior與Deluxe內裝格局無異，只有空間大小之差。

強烈的紅色系座椅、沙發、傢飾，營造出古典的高雅氣質。另設有女性專用樓層與房型。

飯店餐廳L'E CHANSON位於櫃檯前，可在此享用附贈的自助式早餐。午餐及晚餐時段，會有不少附近的上班族或遊客前來嚐法式料理，只要1,000日圓就能品嚐主餐與簡單沙拉吧的商業午餐。此外，飯店的Le Bar提供紅酒與調酒，可加點正統法式餐點做搭配。

女性專用房型的風格柔美，刷卡才能進入的安全設計、歐舒丹品牌備品，都是專為女性著想的貼心服務。

唯一一間Mercure Suite房型，大約44㎡，特別將客廳與臥房隔開，裝潢設計華麗而尊貴。

中央通
銀座二丁目
寶格麗
銀座松屋百貨
銀座Marronnier通
銀座美居酒店
麥當勞

★ 飯店地下層樓可直接通往地鐵有樂町線，徒步5分鐘也可抵達JR山手線。
★ 雖然附近有各種大大小小的餐廳，但飯店前方的松屋百貨地下美食街更值得推薦。挑選一盒用新鮮食材製成的豐盛便當，帶回飯店慢慢享用日本道地風味。

Courtyard by Marriott Tokyo Ginza 東京銀座萬怡酒店

● **MUST DO**
以飯店為基地，恣意享受銀座觀光購物

● **BEST FIT**
想住在交通便利的品牌連鎖飯店者

● **WORST FIT**
喜歡特色精品旅店者

● **RATE**

便利性	★★★★
客房	★★★★
附屬設施	★★★★
服務	★★★★

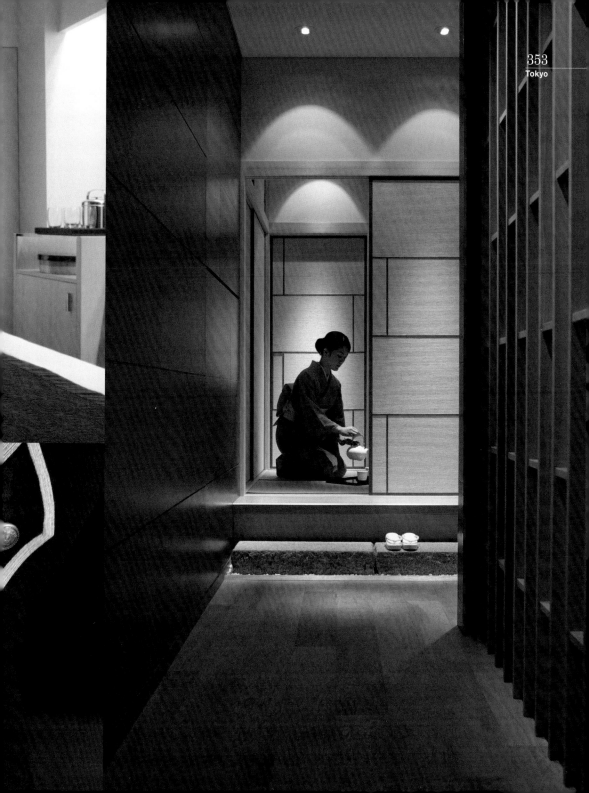

地理位置絕佳的品牌連鎖飯店

萬怡酒店是銀座住宿排行常勝軍，延續著世界級連鎖飯店應有的完善設施與高品質服務，開幕至今已超過25個年頭。2008年大舉裝修後，房間設備隨之升級，變得更舒適。經典中帶有摩登氣息，部分餐廳與附屬設施也陸續翻新中。

不過，最為旅客讚揚的優勢，非地理位置莫屬。銀座是東京的交通樞紐之一，多條鐵道與主要道路在此交會，更可直接步行前往著名的築地市場，不論是專攻銀座商圈或是安排多方行程的人，萬怡酒店的環境及無可挑剔的位置都是首選。

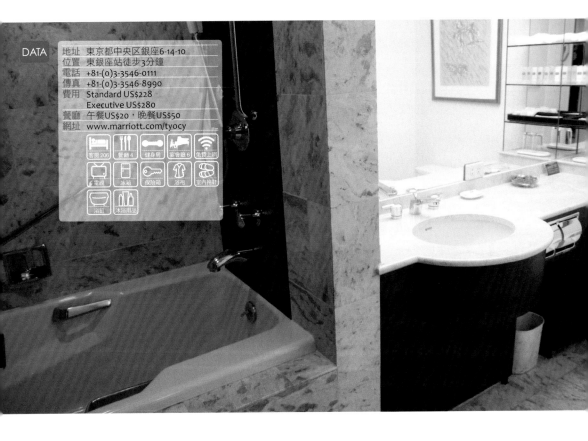

DATA

地址	東京都中央区銀座6-14-10
位置	東銀座站徒步3分鐘
電話	+81-(0)3-3546-0111
傳真	+81-(0)3-3546-8990
費用	Standard US$228
	Executive US$280
餐廳	午餐US$20，晚餐US$50
網址	www.marriott.com/tyocy

客房206　餐廳4　健身房　宴會廳6　免費上網

電視　冰箱　保險箱　浴袍　室內拖鞋

浴缸　沐浴用品

DETAIL GUIDE

ROOM >

DINING

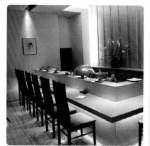

客房總數206間，2008年全面改裝後，從過去的舊式規格變成優雅精緻的新面貌。

即使是最基本的標準房型，比起同級飯店也毫不遜色，空間頗為寬敞，在東京地區實屬難得。

以懷石與天婦羅料理而聲名遠播的傳統日式餐廳GINZA MURAKI（むらき），開放式的天婦羅料理台，能直接看到烹飪過程，連恭敬有禮的服務人員都穿著最正統的漂亮和服，讓客人同時享有視、味覺的饗宴。午餐提供丼飯（1,000日圓起）等簡單的飯盒；晚餐則以天婦羅套餐、懷石料理（8,400日圓起）為主。

在以黑白為基調的客房中，擺飾紅色靠枕，再以亮色系傢飾點綴，柔和了標準化隔局的生硬感。

每種房型都有高級的衛浴空間，並附上和風浴袍。

MAP

TIPS >

★ 飯店周邊圍繞著日比谷線、淺草線、丸之內線、銀座線等各條鐵道，銀座站也有直達機場的往返巴士。

★ 飯店一樓FIORE餐廳的Buffet午餐擁有極高人氣，現煎牛排、新鮮海產、沙拉、甜點等美食應有盡有，幾乎每天高朋滿座。平日一人1,950日圓，周末2,300日圓，用餐時間限定90分鐘。

Ranking

4

Hotel Monterey
La Soeur Ginza
銀座蒙特利姊妹酒店

● **MUST DO**
盡享銀座購物之趣與美食饗宴

● **BEST FIT**
想住在銀座、喜歡歐式居家風格者

● **WORST FIT**
不能接受溫馨可愛路線的人

● **RATE**

便利性	★★★★
客房	★★★★
附屬設施	★★★
服務	★★★★

地址 東京都中央区銀座1-10-18
位置 有樂町站徒步6分鐘
電話 +81-(0)3-3562-7111
傳真 +81-(0)3-3562-6328
費用 Standard US$193
餐廳 午餐US$20，晚餐US$40
網址 www.hotelmonterey.co.jp /ginza/

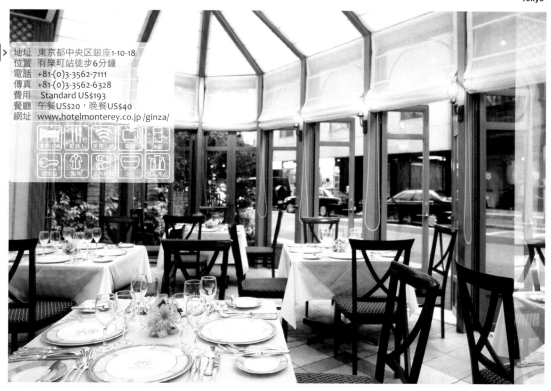

女生心目中的夢幻之家

位於銀座商圈的中心，帶點巴黎小公寓的溫馨，以及精緻的歐風品味。
隸屬Hotel Monterey Group的旗下飯店，以來到銀座購物的女性旅客為主
要目標，打造出專屬於Shopping Ladies的專屬天地。

將「Feeling like speeding a weekend in an apartment in Paris（想要徜徉在巴黎
小公寓的週末）」視為服務宗旨，旅店內擺設仿古家具，就像裝潢優雅
的歐式家庭。房間也以暖色系為基底，搭配公主風床鋪、鄉村風傢飾、
可愛的圖案花紋。加上走幾步路，就能抵達百貨與精品商圈的絕佳地理
位置，可說是女性心中的夢幻城堡。

DETAIL GUIDE

ROOM ›

歐風裝潢大獲女性青睞，分為單人房、雙人房與家庭房型。

單人房與兩小床的雙人房，又以空間大小分為A、B等級。採用活潑又溫暖的基本色系，再擺上各種典雅的仿古家具。

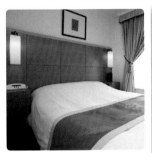

單人房及雙人房中，也有幾間以褐色為主的風格，較符合大眾品味。

BAR ›

設有漂亮戶外座位區的義式餐廳San Michele，宛若歐洲某個露天咖啡廳般令人著迷。4,500日圓的晚餐包含了無限續點的飲料，以世界精選啤酒與各式紅酒最受歡迎。可由官網查詢近期的特惠活動或限時推出的套餐內容。

MAP ›

TIPS ›
★ 飯店稍微遠離最熱鬧的中央通，位於附近的巷子裡，適合不喜噪音的旅客。
★ 周邊有JR山手線與京濱東北線、東京地下鐵有樂町線、銀座線、淺草線等，交通往來便利。

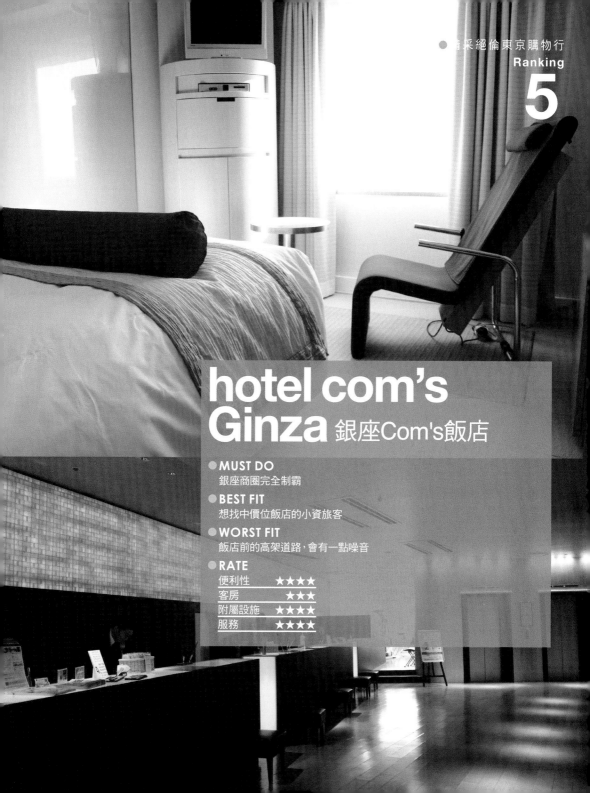

hotel com's Ginza 銀座Com's飯店

● **MUST DO**
銀座商圈完全制霸

● **BEST FIT**
想找中價位飯店的小資旅客

● **WORST FIT**
飯店前的高架道路，會有一點噪音

● **RATE**

便利性	★★★★
客房	★★★
附屬設施	★★★★
服務	★★★★

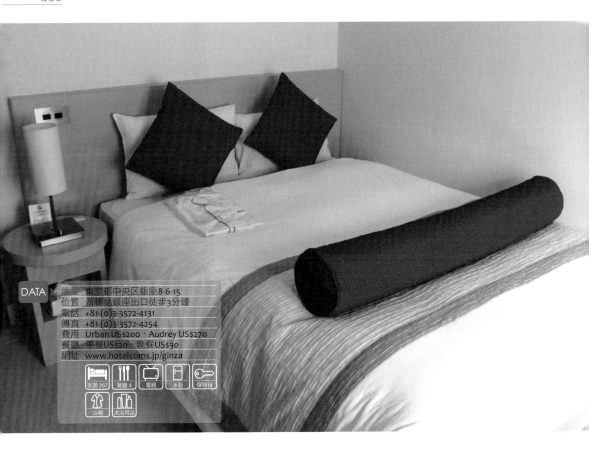

DATA
地址　東京都中央区銀座8-6-15
位置　新橋站銀座出口徒步3分鐘
電話　+81-(0)3-3572-4131
傳真　+81-(0)3-3572-4254
費用　Urban US$200，Audrey US$270
餐廳　午餐US$20，晚餐US$30
網址　www.hotelcoms.jp/ginza

客房267　餐廳4　電視　冰箱　保險箱
浴袍　沐浴用品

小資族的銀座首選

地處便利、環境整潔、價格合理的中階飯店，在同級飯店中，享
有傲人的知名度與滿房率。然而，最為大家津津樂道的優勢，
當然還是地理位置。不僅可徒步前往知名品牌齊聚一堂的銀座
商圈，也鄰近百合海鷗號車站，便於往返台場地區。

直通羽田機場的京急線，更是商務人士選中這裡的最大關鍵。
附贈的早餐物超所值，種類繁多且豐盛美味。不過，整修前後
的客房狀況差異甚大，訂房時需多留意。

DETAIL GUIDE

ROOM

客房分為五等級,最近整修的房型
為Urban及Audrey。

Urban房型色調溫和,主要走都會
型摩登風格,最適合無需各種累贅
的商務出差。Audrey房型則推薦給
女性旅客。

鮮紅色的靠枕為客房注入熱情活
力,採光也十分充足。但客房整修
前後差別很大,小心住到令人失望
的房間。

TIPS

★ 以中階飯店來説,早餐菜色豐盛,可
挑選西式或日式自助餐。
★ 飯店一樓設有便利超商,過個馬路就
有摩斯漢堡。
★ 大廳的電腦與印表機可免費使用。

MAP

外堀通

Com's飯店
● 全家超商

● 摩斯漢堡

● 新橋站

CLASKA 克拉斯卡酒店

● **MUST DO**
參觀飯店內的藝廊與小店

● **BEST FIT**
喜歡結合當代藝術的精品旅店者

● **WORST FIT**
位於非鬧區，距離地鐵站稍遠

● **RATE**

便利性	★★
客房	★★★★
附屬設施	★★★
服務	★★★★

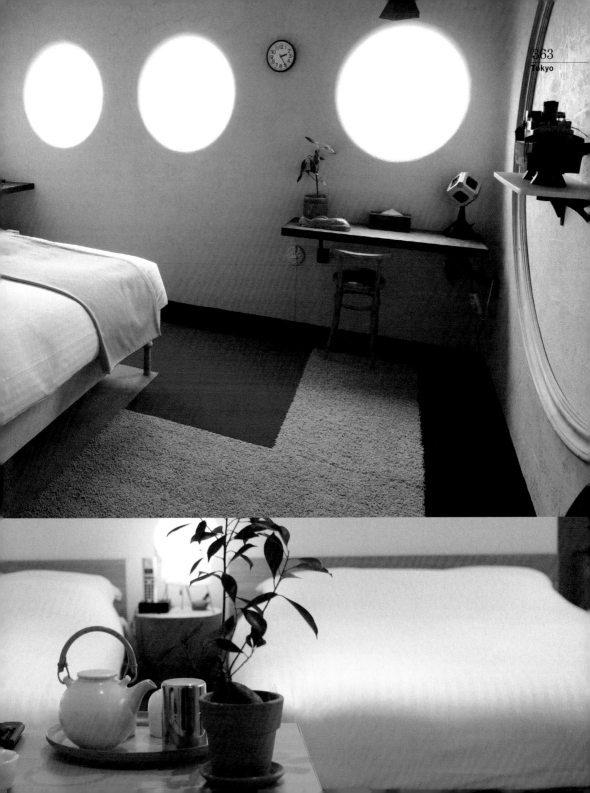

東京設計旅店代表作

CLASKA舊稱「新目黑飯店」,在2003年以前,只是一間30多歲的老舊建物;但經由設計師Tei Shuwa的巧手改裝後,已蛻變為的華麗飯店。風格獨特的客房、與藝術家們聯手打造的新式設計與藝術展示,讓過去的老舊、簡陋脫胎換骨,躍升東京設計旅店代表作。雖然規模不大,但多采多姿的設施與空間應用,遠遠超過了一般旅店的基本功能。展示並販售新興設計師作品的Mix Room、不定期舉辦有趣展覽的藝廊、販售各式精品小物的商店,整個飯店充滿了令人驚奇之處。

客房僅18間,裝潢精美,設計主題也非常多樣化。除了吸引了不少喜愛設計與藝術的年輕旅客,也曾登上《Wallpaper》、《MICHELIN GUIDE TOKYO》評選的新潮飯店之列。唯一的缺點,是前往市區及地鐵站都要步行許久,出入較不方便。

DATA ›
地址 東京都目黑区中央町1-3-18
位置 學藝大學站徒步15分鐘
電話 +81-(0)3-3719-8121
傳真 +81-(0)3-3719-8122
費用 D.I.Y. Rooms US$112
　　 Japanese Modern US$149
餐廳 午餐US$15,晚餐US$30
網址 www.claska.com/hotel/index.html

客房 18 ／ 餐廳 ／ 免費上網 ／ 電視 ／ DVD
iPod底座 ／ 冰箱 ／ 保險箱 ／ 浴袍 ／ 室內拖鞋
冷氣 ／ 沐浴用品 MARKS & WEB

DETAIL GUIDE

ROOM >

由三位年輕設計師打造風格各異的D.I.Y.房型，隨處可見的藝術設計與巧思，就像睡在小型美術館裡。

設計師Kaname Okajima親自打造的榻榻米房，完全承襲日式旅館的傳統氣息。

便利的動線設計、穿牆鑿壁般的特殊收納空間，在在證明了這間旅店的出眾品味。官網上可觀賞每種房型的實景照片。

SHOP >

一定要逛逛藏身在二樓的藝廊商店「DO」。一邊為展示區，另一邊是推薦精品商店。

充滿日本傳統色彩的手作小物與現代化的自創商品，繁多的種類與精美設計令人目不暇給。

飯店一樓餐廳Kiokuh提供的千圓午餐，包含湯品、沙拉、主餐，深受當地居民及外國遊客喜愛。

DINING

MAP >

福斯汽車　CLASKA
目黑通
目黑郵局

TIPS > ★ 雖然飯店並非位於旅客常去的鬧區，但東急東橫線兩站外的自由之丘，也設有許多雜貨鋪與咖啡店，是東京都內最受女性歡迎的浪漫小鎮。
★ 房客可向櫃檯借取相機和腳踏車，騎著腳踏車漫遊附近巷弄，用相機拍下動人的畫面，記錄專屬於己的悠閒時光。

Hotor Niwa Tokyo 東京庭

● **MUST DO**
品嚐傳統旅館才有的懷石料理

● **BEST FIT**
想體驗日本傳統美的旅客

● **WORST FIT**
喜歡現代品味的設計旅店者

● **RATE**

便利性	★★★
客房	★★★★
附屬設施	★★★
服務	★★★★

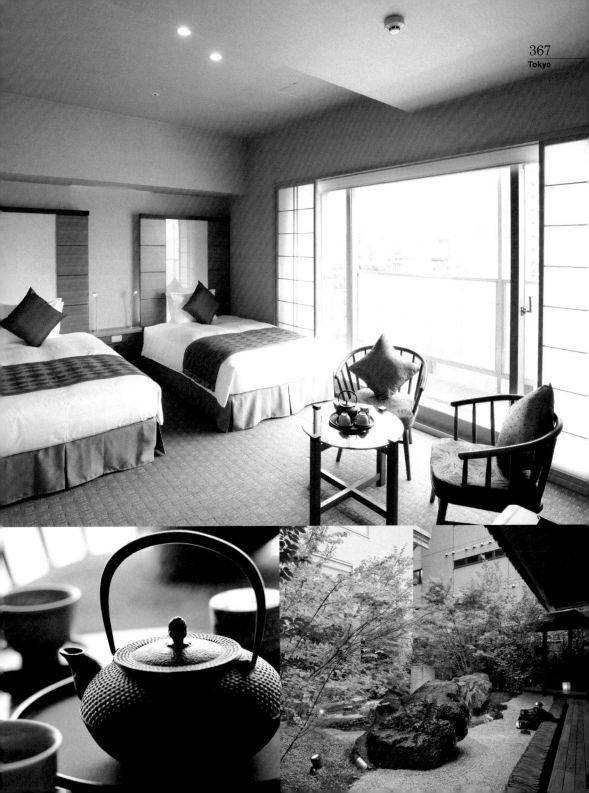

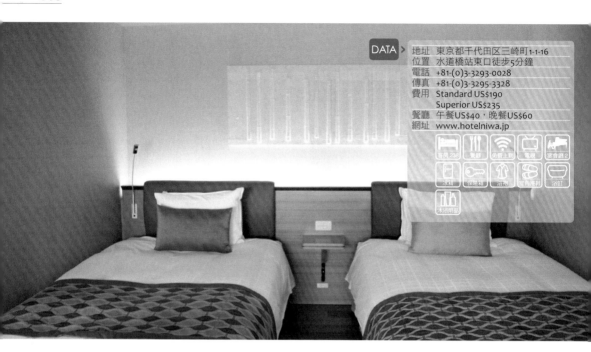

DATA ▶

地址　東京都千代田区三崎町 1-1-16
位置　水道橋站東口徒步5分鐘
電話　+81-(0)3-3293-0028
傳真　+81-(0)3-3295-3328
費用　Standard US$190
　　　Superior US$235
餐廳　午餐US$40，晚餐US$60
網址　www.hotelniwa.jp

完美結合傳統美與現代風格

以意指庭園的「にわ（庭，niwa）」為名，飯店予人的第一印象即為一座偌大的日式庭園。走過小橋流水造景後，就能來到舒適的迎賓大廳。70多年前，由現任社長的爺爺創立東京庭，現任社長接下飯店後，希望能以現代化的觀點來革新，全力延續傳統旅館的生命。2009年重新整修後，東京庭揉合了現代化設施與傳統格局，既能在現代社會中安身，又不忘傳承老一輩的精神。

江戶時代風格的大廳、幽靜的日式庭園、和紙製成的門窗、客房必備的傳統茶品與茶几、點綴四方的昏黃照明，處處可見歷史風華。飯店內採用最先進的設施，打破一般「傳統」等於「老舊」的刻板印象，吸引了不少歐美旅客。經米其林指南介紹後，更成為東京旅宿的人氣之選。

DETAIL GUIDE

ROOM

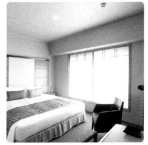

所有房型共計238間，每一間都擁有日式建築的傳統美感，並搭配新穎的現代化寢具、設施、備品。

和紙門窗、橘黃燈光、可以坐下來喝茶的矮桌，以及大量使用木頭的家具設施，都帶給人們溫暖安定感。

最高級的Premium房型約36㎡，設有按摩浴缸與液晶電視，在東京算是不可多得的寬敞住房。

DINING

意思為緩慢、悠哉的日式餐廳「ゆっくり」，提供需慢慢享用的傳統懷石料理。

大片玻璃窗外就是清新的日式庭園，身處東京都，卻彷彿來到綠意盎然的郊區。

午餐2,800日圓起、晚餐5,000日圓起的懷石料理，讓喜愛美食的人，在城市中也能享用最道地的高水準餐宴。

MAP

TIPS

★ 從飯店徒步5分鐘，即可抵達中央線的水道橋站，徒步前往東京巨蛋也只需10分鐘。
★ 位於三樓的開放式休憩空間Refresh Lounge，設有按摩椅、自動販賣機與投幣式洗衣機，房客可自由使用。
★ 一樓的商務中心24小時開放，電腦網路可以免費使用。

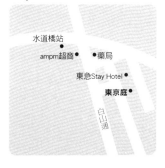

水道橋站
ampm超商 ● ● 藥局
東急Stay Hotel ●
東京庭 ●
白山通

Citadines Shinjuku Tokyo

新宿馨樂庭酒店

● **MUST DO**
逛遍新宿每個角落

● **BEST FIT**
想找整潔、設計精美的公寓式飯店者

● **WORST FIT**
重視各項附屬設施，會長時間待在飯店內的人

● **RATE**

便利性	★★★★
客房	★★★★
附屬設施	★★
服務	★★★★

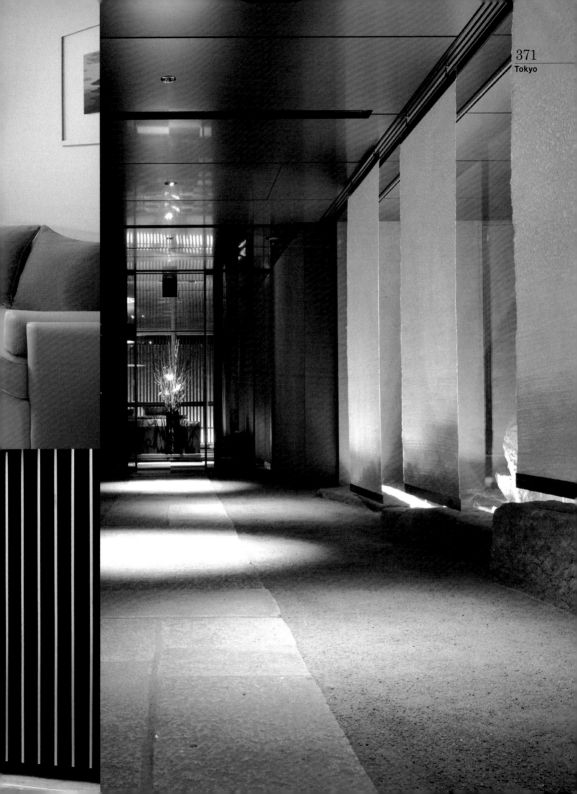

兼具設計與實用性的新宿代表性公寓式飯店

隸屬世界最大公寓式飯店品牌Ascott，是實用性與設計性兼具的精緻旅宿，卓越的地理位置與舒適的客房，讓馨樂庭酒店在短短兩年內，成為新宿區的公寓式飯店代表。

每種房型均設有廚房，大膽搭配紅、橘等亮色系家具。徒步5分鐘就能抵達新宿御苑前站，前往新宿市區也只需徒步20分鐘。近年來，東京都內受到旅客喜愛的公寓式飯店紛紛倒閉，更突顯了馨樂庭酒店的價值。超高人氣加上精緻的客房裝潢，即使非旺季，也有極高的滿房率。

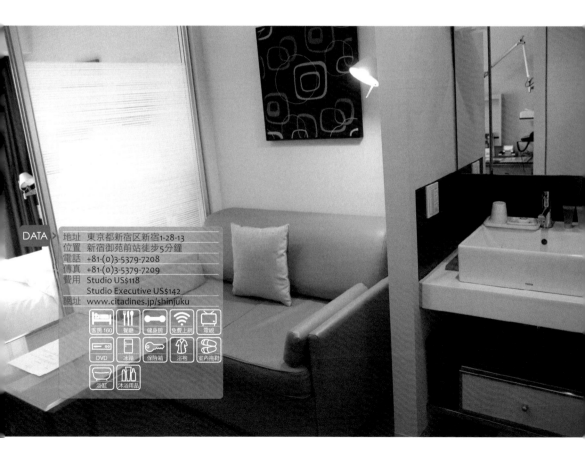

DATA

地址	東京都新宿区新宿1-28-13
位置	新宿御苑前站徒步5分鐘
電話	+81-(0)3-5379-7208
傳真	+81-(0)3-5379-7209
費用	Studio US$118
	Studio Executive US$142
網址	www.citadines.jp/shinjuku

客房 160　餐廳　健身房　免費上網　電視
DVD　冰箱　保險箱　浴袍　室內拖鞋
浴缸　沐浴用品

DETAIL GUIDE

ROOM ▶

客房總數160間,屬於規模較大的公寓式飯店。所有客房均配有電磁爐、微波爐、烤麵包機等設備。

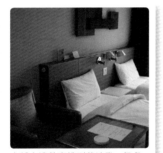

床鋪旁邊整齊排列著沙發、餐桌、書桌、家具、收納櫃與各種擺設,妥善運用空間。

在白色基調中融入紅色與橘色,予人既舒適又有品味的感覺。寢具及各種設施都非常整潔。

TIPS ▶

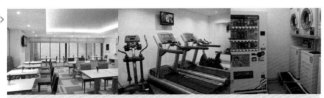

★除了房客享用早餐的地方,沒有其他附設餐廳。但從飯店至新宿御苑前站的路上,有許多便宜又美味的餐廳與咖啡店,飯店旁也有便利超商。
★一樓大廳旁有健身房、自動販賣機、投幣式洗衣機等設施。

MAP

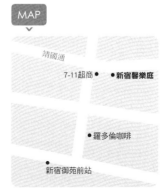

靖國通

7-11超商 ● ● 新宿馨樂庭

● 羅多倫咖啡

● 新宿御苑前站

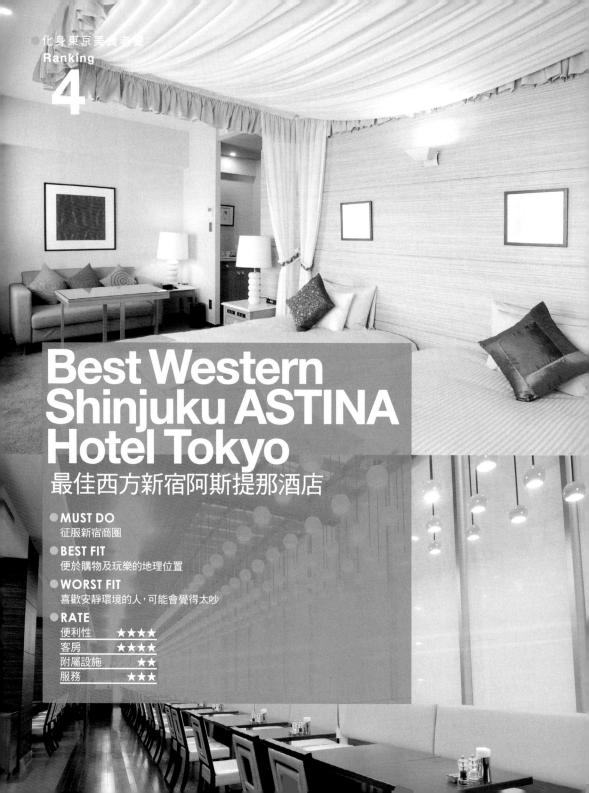

Best Western Shinjuku ASTINA Hotel Tokyo

最佳西方新宿阿斯提那酒店

● **MUST DO**
征服新宿商圈

● **BEST FIT**
便於購物及玩樂的地理位置

● **WORST FIT**
喜歡安靜環境的人，可能會覺得太吵

● **RATE**

便利性	★★★★
客房	★★★★
附屬設施	★★
服務	★★★

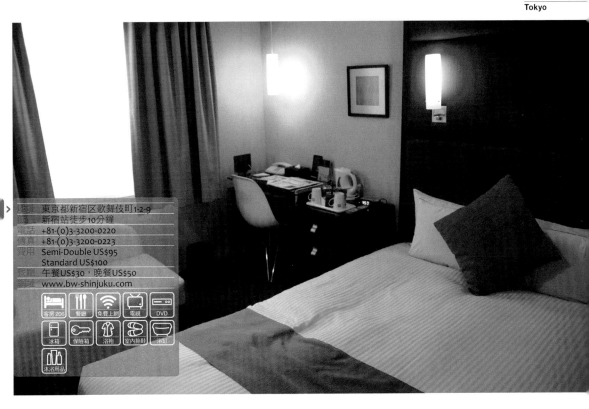

地址	東京都新宿区歌舞伎町1-2-9
交通	新宿站徒步10分鐘
電話	+81-(0)3-3200-0220
傳真	+81-(0)3-3200-0223
費用	Semi-Double US$95
	Standard US$100
餐廳	午餐US$30，晚餐US$50
網址	www.bw-shinjuku.com

客房206　餐廳　免費上網　電視　DVD

冰箱　保險箱　浴袍　室內拖鞋　浴缸

沐浴用品

新宿中心地的不二之選

新宿地區聚集了大量的購物商城及娛樂設施，ASTINA酒店就位於其中最熱鬧繁榮的歌舞伎町。2008年開幕至今，整體狀況依然亮麗如新，客房舒具有一定水準，走出飯店後，便能投身一棟接一棟的購物商城。

鄰近JR新宿站與東京地下鐵新宿三丁目站，便於轉往其他觀光場所。只不過周遭的繁華塵囂，真的不適合想要寧靜放鬆的旅客。

DETAIL GUIDE

2種客房依樓層分為Standard、Business、Executive，樓層越高，等級越高。

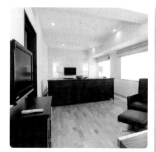

206間客房，最小也有17㎡，比其他飯店大一點，內裝也頗精緻。

Executive客房設有專屬Lounge，Lady's Room房型也特別設置了迎合女性的貼心備品與柔和裝潢。

飯店內唯一的附屬餐廳Stella，除了提供房客自助式早餐，高人氣的午餐Buffet（每人1,500日圓，用餐時間90分鐘）包含義大利麵、沙拉、蛋包飯、甜點等多樣化菜色。喜歡紅酒的人可以點「All you-can-drink wine with appetizers（1,500日圓，60分鐘）」，可以自由品嚐5~6種紅酒及精緻美味的開胃菜。

大廳設有美金及日圓自動兌換機，也可向櫃台購買吉卜力美術館等知名景點的門票。

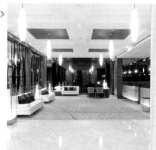

★ 一樓的便利超商隨時恭候光臨。
★ 飯店周邊有許多24小時營業的咖啡廳和餐廳，最重要的是緊鄰伊勢丹、OIOI、DonkiHote等百貨商場，不但能盡情逛街購物，也能隨時餵飽自己的五臟廟。
★ 飯店提供甜蜜情人、萬聖特輯等主題套裝優惠，14天前訂房，也享有特殊禮遇。

Best Western Shinjuku ASTINA

新宿都廳

靖國通

Mister Donut

MUJI

Shibuya Granbell Hotel 澀谷格蘭貝爾酒店

● **MUST DO**
以澀谷為中心，盡情逛街、觀光、享樂

● **BEST FIT**
體驗尚未廣為人知的設計旅店

● **WORST FIT**
不喜歡精緻規模，想在大飯店享受華麗設備的人

● **RATE**

便利性	★★★
客房	★★★
附屬設施	★★
服務	★★★★

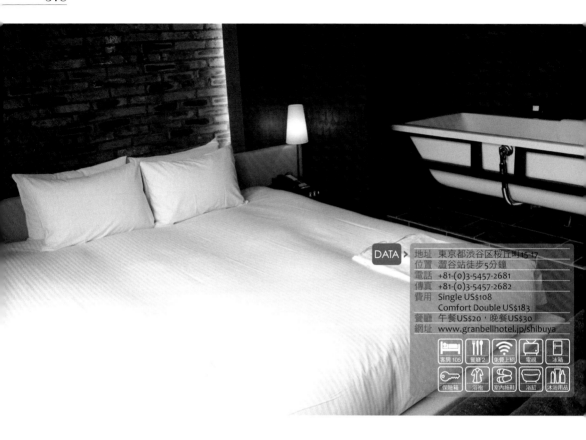

DATA

地址	東京都渋谷区桜丘町15-17
位置	澀谷站徒步5分鐘
電話	+81-(0)3-5457-2681
傳真	+81-(0)3-5457-2682
費用	Single US$108
	Comfort Double US$183
餐廳	午餐US$20，晚餐US$30
網址	www.granbellhotel.jp/shibuya

客房 105　餐廳 2　免費上網　電視　冰箱

保險箱　浴袍　室內拖鞋　浴缸　沐浴用品

鬧中取靜的設計旅店

位於澀谷、規模精巧的設計旅店，雖然尚未在東京旅遊愛好者間打開知名度，但在日本當地，已成為極具人氣的旅店之一。

14種房型各有特色，從簡單俐落的普普風格，到樓中樓設計的溫馨氛圍，適合各種喜好、人數不一的旅客。徒步5分鐘即可抵達澀谷商圈，也便於轉往惠比壽、原宿、代官山等地，又因位在非幹道的小路上，出入方便，卻無喧雜吵鬧之聲，非常值得推薦。

DETAIL GUIDE

ROOM

14種風格各異的房型,大致分為 Single、Double、Suite等級。

使用普普風窗簾,活潑鮮明的色彩充滿活力。

單人房僅12㎡大,但浴室採用透明玻璃牆,放大了空間視覺效果。特別將浴缸設在床鋪旁,泡澡時,還能欣賞窗外景色。

Premier Suite屬於樓中樓房型,別出心裁的設計令人驚艷。每種房型的風格及價格差別甚大,訂房時,需仔細挑選。

MAP

TIPS

★ 可於一樓的咖啡廳或二樓餐廳享用早餐,非自助的一人份早餐,也可依喜好選擇日式或西式。
★ 飯店周邊有各式餐廳及咖啡廳,及亞洲旅客熟悉的中式、韓式料理。
★ 房客可使用大廳的筆記型電腦上網、列印。

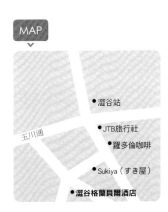

● 澀谷站

● JTB旅行社

● 羅多倫咖啡

玉川通

● Sukiya（すき屋）

● 澀谷格蘭貝爾酒店

Park Hotel Tokyo
東京花園酒店

● **MUST DO**
以燦爛的鐵塔夜色為背景，拍下人人稱羨的紀念照

● **BEST FIT**
景觀好、位置好，風格也不馬虎

● **WORST FIT**
以原宿、澀谷等市中心為主要行程者

● **RATE**

便利性	★★★★★
客房	★★★★★
附屬設施	★★★★
服務	★★★★

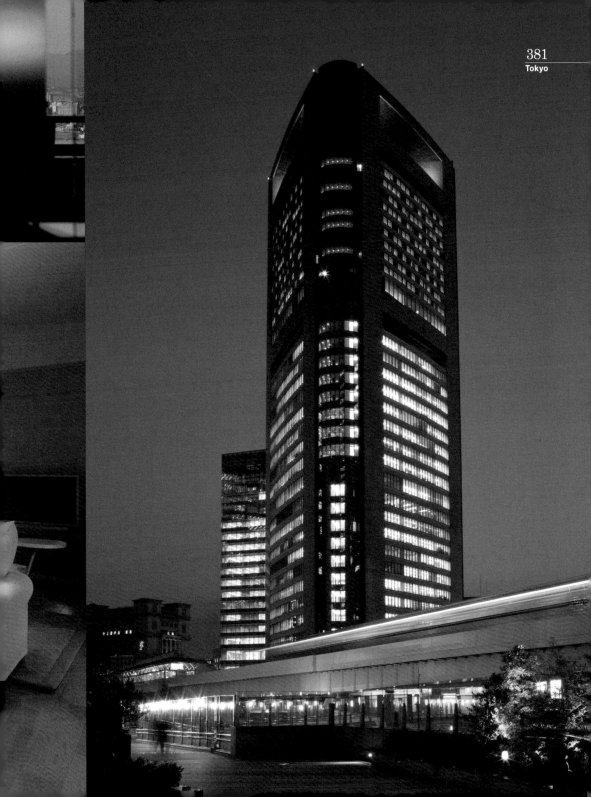

欣賞東京鐵塔的最佳位置

汐留是東京新文化與最尖端商務的中心地,也因電影《東京鐵塔》在此取景而聲名遠播。花園酒店不僅是東京代表性設計旅店之一,也是最早成為Design Hotels的成員。

位於汐留Media Tower 25~34層樓,直通樓頂的天井式結構,以及櫃檯後方一覽無遺的東京街景,從搭乘電梯抵達接待大廳的那一刻起,已讓旅客留下深刻印象。不論是客房、大廳休憩區、櫃檯,站在任何一個地方都能臨高展望;入夜後,更是令人捨不得離開眼前璀璨的東京夜景。

可從飯店直接前往設有大型複合式商城的台場地區,名聞遐邇的築地市場也可徒步抵達,飯店前也有往返羽田機場的直達巴士,兼具位置、景觀、設施等優勢,吸引了不少旅客。

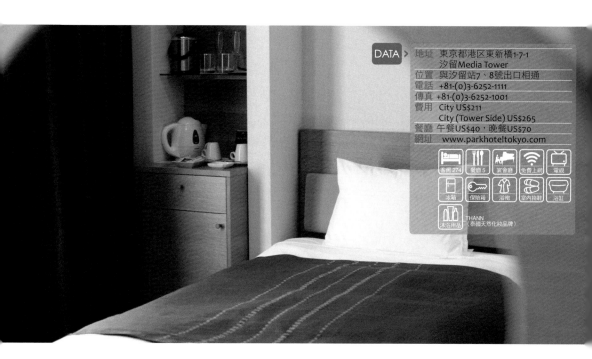

DATA

地址	東京都港区東新橋1-7-1 汐留Media Tower
位置	與汐留站7、8號出口相通
電話	+81-(0)3-6252-1111
傳真	+81-(0)3-6252-1001
費用	City US$211 City (Tower Side) US$265
餐廳	午餐US$40,晚餐US$70
網址	www.parkhoteltokyo.com

客房 274　餐廳 5　宴會廳　免費上網　電視
冰箱　保險箱　浴袍　室內拖鞋　浴缸
沐浴用品　THANN（泰國天然化妝品牌）

DETAIL GUIDE

DINING

ROOM

客房總數274間,以摩登精緻的裝潢設計而聞名。

選用紅、橘等素色寢具及傢飾,展現不凡的品味。

2008年被評選為米其林一星餐廳的Hanasanshou,氣氛與格調皆極具水準。
午餐提供簡單的飯盒(3,675日圓起)與簡易懷石料理(5,775日圓起);晚餐則是正統的組合套餐(6,825日圓起),還可單點50多種日本清酒一起享用。

大片玻璃窗使白天採光充足;夜晚則換上令人讚嘆不已的東京夜景。

衛浴備品為泰國天然化妝品牌THANN的產品,服務、設施與空間都令人滿意。

MAP

TIPS

★ 地鐵站與飯店相連的通道上,有各式各樣的餐廳、咖啡店及便利超商。
★ 飯店鄰近築地,可欣賞傳統市場風貌,品嚐新鮮水產料理,也可搭乘地鐵直達台場及百合海鷗號。
★ 日本電視台、汐留City Center、汐留Caretta等旅遊熱門景點也近在咫尺,有時間可以去逛逛。
★ 飯店前有直達機場的巴士站。

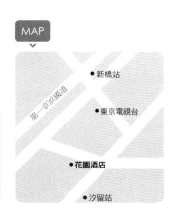

● 新橋站
● 東京電視台
第一京濱國道
● 花園酒店
● 汐留站

Mitsui Garden Hotel Ginza Premier
三井花園飯店銀座普米爾

● **MUST DO**
坐在大廳一角，悠閒地欣賞美景

● **BEST FIT**
想在銀座同時享有景觀與舒適環境的旅客

● **WORST FIT**
喜歡個性品味及獨特設計的人

● **RATE**

便利性	★★★
客房	★★★★★
附屬設施	★★★★
服務	★★★★★

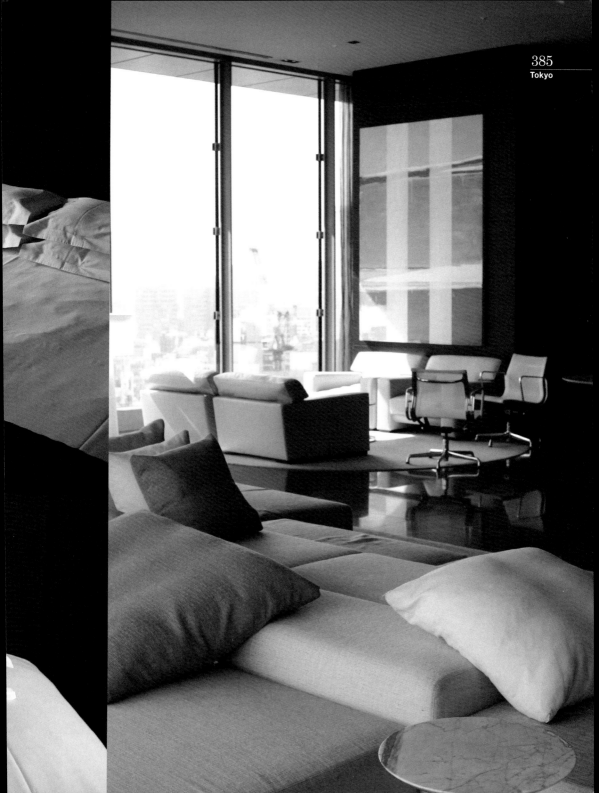

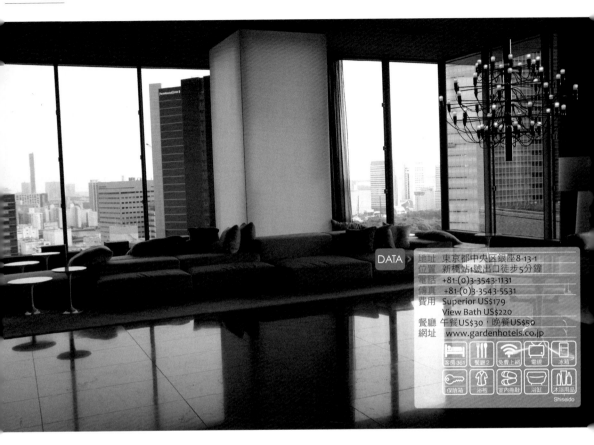

DATA >

地址	東京都中央区銀座8-13-1
位置	新橋站1號出口徒步5分鐘
電話	+81-(0)3-3543-1131
傳真	+81-(0)3-3543-5531
費用	Superior US$179
	View Bath US$220
餐廳	午餐US$30，晚餐US$50
網址	www.gardenhotels.co.jp

客房 361　餐廳 2　免費上網　電視　冰箱

保險箱　浴袍　室內拖鞋　浴缸　沐浴用品

Shiseido

自慢的Style & View

三井花園飯店集團在東京境內擁有17個據點，銀座普米爾的風格較為高貴。進入位於16樓的接待大廳，就能透過整片玻璃窗與外面的都會叢林，看見遠方的台場風景。牆上的美麗畫作、猶如藝術品的吊燈、照明及擺飾，營造出有質感的高級氛圍。

飯店內的設計均由義大利設計師Piero Lissoni一手包辦，以深黑為主軸，讓整體視覺更加精緻。身為銀座最高層的飯店，也享有「銀座最佳景觀」的盛名。地理位置鄰近銀座、新橋、汐留商圈，相當便利。

DETAIL GUIDE

ROOM

除了寢具以外，房內所有裝潢都以深黑色為主，除了突顯都會風格外，也讓房客將注意力集中在窗外的美景。

房型以空間大小可分為Moderate、Universal、Superior、Premier等級。

DINING

位於16樓大廳旁的Sky，是飯店內唯一的餐廳。若能幸運坐到窗邊，就能一覽台場街景，因此，外來客有時還比住宿者多。
午餐供應時間為11:30~15:00，以健康養生的有機食材製成美味料理，每人2,500日圓。每到用餐時間總會出現絡繹不絕的人潮，假日更是一位難求。

選擇View Bath房型，可在泡澡時欣賞窗外景觀，白天有居高臨下的壯景；夜晚有萬家燈火的浪漫。但放入這些高級設備的房間，稍嫌狹小。

MAP

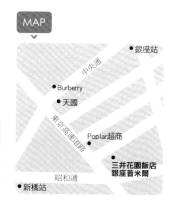

TIPS

★飯店介於銀座及新橋地區之間，不僅方便前往銀座商圈，也能輕鬆觀光汐留、台場。
★附近也有許多人氣餐廳，例如，被譽為銀座最棒水果塔名店的Quil Fait Bon Ginza、資生堂旗下的高級餐廳Shiseido Parlour。飯店官網有繁體中文版本，方便國人預約訂房。

Cerulean Tower
Tokyu Hotel

東急藍塔酒店

● **MUST DO**
在40樓的餐廳享用晚餐、賞夜景

● **BEST FIT**
想住在位於澀谷的高級飯店者

● **WORST FIT**
比起標準的大型飯店，更喜歡精巧的精品旅店者

● **RATE**

便利性	★★★★★
客房	★★★★
附屬設施	★★★★★
服務	★★★★

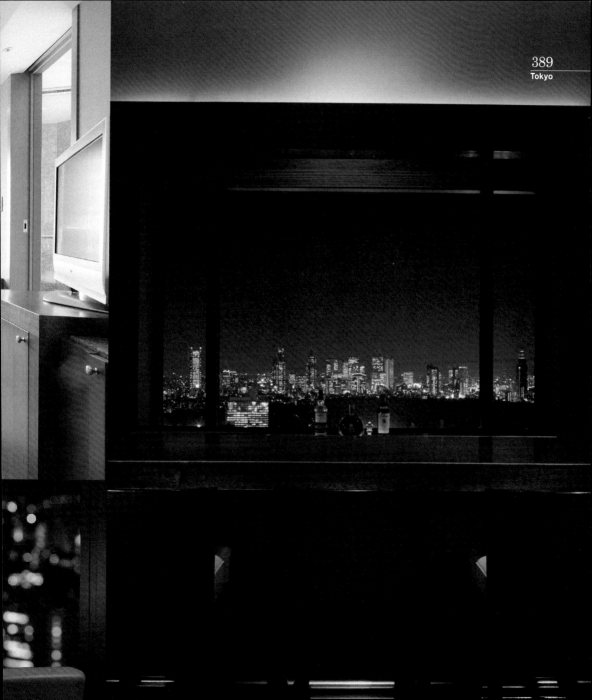

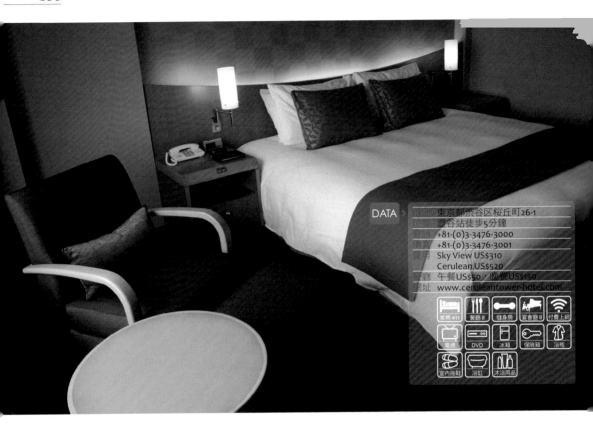

DATA >	
地址	東京都渋谷区桜丘町26-1
位置	澀谷站徒步5分鐘
電話	+81-(0)3-3476-3000
傳真	+81-(0)3-3476-3001
費用	Sky View US$310
	Cerulean US$520
餐廳	午餐US$50，晚餐US$150
網址	www.ceruleantower-hotel.com

客房 411　餐廳 8　健身房　宴會廳 9　付費上網
電視　DVD　冰箱　保險箱　浴袍
室內拖鞋　浴缸　沐浴用品

澀谷著名的標準型大飯店

矗立在東京最繁華、最受購物迷喜愛的澀谷地區，高40層樓、客房數共計411間、擁有8間餐廳、大型宴會廳，所有高級大飯店應有的設備一項不差。摩登風格的客房，以一覽無遺的澀谷街景傲視群雄。周圍有知名購物商城、餐廳、夜店，鄰近的澀谷站有多條鐵道交會，加上多樣化的設施、體貼的服務，從2001年開幕至今，仍為澀谷高級旅宿之最。雖然價格高昂，但絕對有其價值。

DETAIL GUIDE

DINING

ROOM

以客房窗外景色為等級區分，價格隨樓層的高度增加。

最小的Standard房型也有34㎡，比其他飯店大得多。

提供正統法式料理、位於40樓的Coucagno，在東京早已是鼎鼎大名的高水準餐廳。除了浪漫的氣氛、首屈一指的美食，天氣晴朗時，還能看到橫濱的景觀視野。若想品嚐高檔晚宴，並欣賞華麗夜景，至少需準備一萬日圓，不過，偶爾奢侈一次又何妨呢！

房內裝潢簡約中帶著高貴氣息，家具寢飾狀態如新。

最大的吸引力，依然是絕美的夜景。毫無阻礙的壯闊視野，宛如整個東京就在腳下。

MAP

澀谷站

東急Plaza Building
公車轉運站

玉川通

東急藍塔酒店
Lawson超商

TIPS

★ 飯店後方有一座典雅的庭園，用完早餐後，可以去散散步。
★ 飯店內有日式、中式、義式及法式餐廳，附近也有平價蕎麥麵與拉麵店。
★ 位於大廳樓層的In Touch雜貨舖，專賣日本年輕女生最愛的傢飾小物。

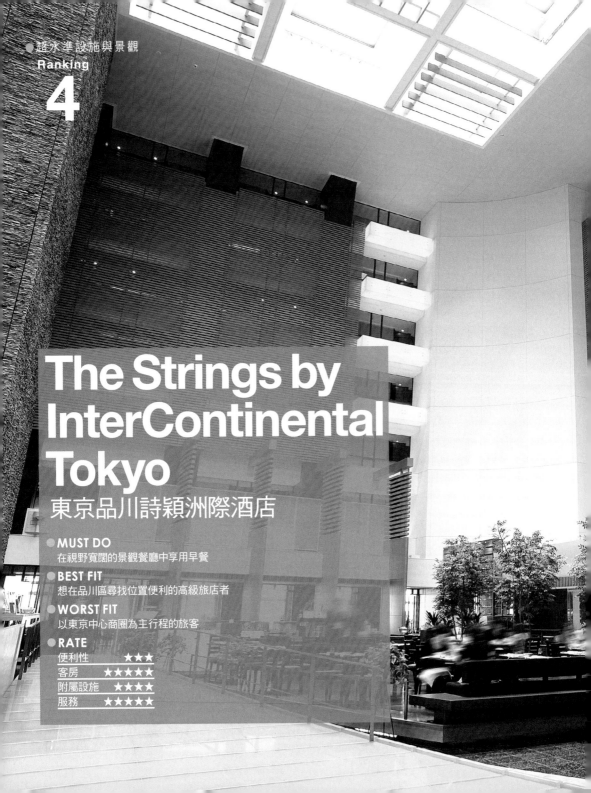

The Strings by InterContinental Tokyo

東京品川詩穎洲際酒店

● **MUST DO**
在視野寬闊的景觀餐廳中享用早餐

● **BEST FIT**
想在品川區尋找位置便利的高級旅店者

● **WORST FIT**
以東京中心商圈為主行程的旅客

● **RATE**

便利性	★★★
客房	★★★★★
附屬設施	★★★★
服務	★★★★★

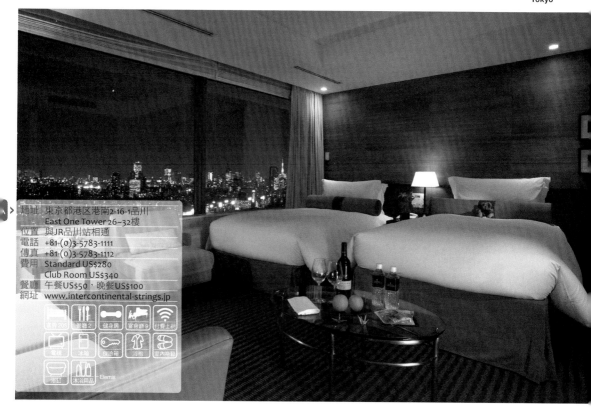

地址　東京都港区港南2-16-1品川
　　　East One Tower 26~32樓
位置　與JR品川站相通
電話　+81-(0)3-5783-1111
傳真　+81-(0)3-5783-1112
費用　Standard US$280
　　　Club Room US$340
餐廳　午餐US$50，晚餐US$100
網址　www.intercontinental-strings.jp

東京旅遊的南方綠洲

品川地區並非東京旅客們最愛的熱鬧商圈，也沒有很多知名觀光景點；
卻是從東京搭乘新幹線前往日本各地的交通樞紐。與品川站直接相通
的詩穎洲際酒店，因而成為旅行轉乘及商務往來中繼站的重要地位。

來到26樓的接待大廳，彷彿浮在水上的高雅餐廳、挑高的天井式結構令
人印象深刻。國際連鎖飯店的高級設施以及可靠的服務人員，讓旅客深
感滿意。以品川站為中心，各式咖啡店、餐廳、商街形成一個完整的複
合式商城，不用走太遠就能逛街購物、品嚐美食。若不想集中火力在澀
谷、新宿等中心商圈血拼，一定會喜歡這裡。

DETAIL GUIDE

ROOM ›

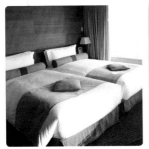

共計205間的客房分為Standard與Club房型，主打摩登高級路線。

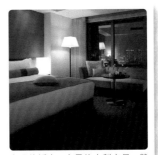

充足的採光、大量的木製家具，營造溫暖的安定感。但最漂亮的裝飾品，仍是窗外的景觀。

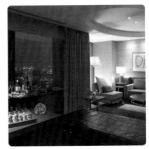

L字型的超大片玻璃窗，將欣賞景觀的視線範圍放到最大。

DINING ›

進到大廳，就會看到擁有絕佳景觀的餐廳The Dining Room，特殊的設計讓人彷彿浮在水面上用餐一般。

堅持採用上好食材，做出令人驚艷的豐盛早餐。午餐及晚餐為法式料理，美味精緻的品質遠近馳名。

晚上的組合套餐7,350日圓起；午餐（2,520日圓起）較為平價。

MAP

TIPS ›

★ 飯店內沒有Spa，但可直接在房間裡接受臉部按摩、身體按摩、芳香療法等服務。芳香指壓課程40分鐘約6,350日圓。

★ 飯店所在的大樓，是建在品川站上的大型複合式商城，移動到別的樓層或隔壁建物，就可前往各式餐廳、咖啡店與商鋪。

★ 品川站東口前還有Queens伊勢丹、Wing等百貨商場，即使偏離東京市中心，也是非常理想的購物、休閒場所。

Queens伊勢丹 ●

品川站 ●

atre ●

品川詩穎洲際酒店 ●

Hilton Tokyo hotel 東京希爾頓飯店

● **MUST DO**
搭乘免費接駁車，自由往返新宿鬧區

● **BEST FIT**
想在新宿住得高級舒適的人

● **WORST FIT**
習慣中階飯店者，可能會超出預算

● **RATE**

便利性	★★★★
客房	★★★★
附屬設施	★★★★★
服務	★★★★

DATA >

地址	東京都新宿区西新宿6-6-2
位置	西新宿站C8出口徒步3分鐘
電話	+81-(0)3-3344-5111
傳真	+81-(0)3-3342-6094
費用	Deluxe US$230
	Executive US$320
餐廳	午餐US$40，晚餐US$60
網址	www.hilton.co.jp/tokyo

新宿之星——東京希爾頓

東京希爾頓位於商業大樓及高級飯店林立的東京都廳附近，是新宿地標性特級飯店。樓高38層，在房間裡就能將東京都心街景盡收眼底。雖然開幕於1984年，但透過持續的修繕與翻新，飯店裡完全找不到老舊、殘破的痕跡。五星級飯店應有的泳池、宴會廳、餐廳等附屬設施也保持如新。前往西新宿站、都廳前站都只要徒步3分鐘，還有往返新宿站的免費接駁車，相當便利。

DETAIL GUIDE

DINING

ROOM ▶

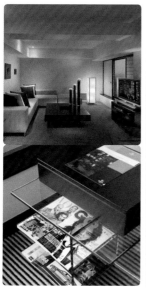

位於飯店二樓的法式餐廳Le Pergolèse，是巴黎同名餐廳的日本分店，由米其林主廚Stephane Gaborieau所掌管。可以在浪漫優雅的氣氛中，享用正統法國菜。

A la carte單點餐1,800日圓，組合套餐11,550日圓，營業時間只有17:30~22:00。自詡饕客的人，千萬不要錯過品嚐米其林主廚手藝的機會。

客房總數高達808間，最普通的房型也有寬敞的30㎡。客房的玻璃窗外，就是寬闊無邊的東京街景。若喜歡高等級的房型，可以參考優惠方案眾多的Executive房。

豐盛的自助式早餐，是住在希爾頓最大的享受之一。Executive房客還可享有下午茶、無限提供的紅酒、啤酒、調酒等尊貴待遇。

MAP

●西新宿站

●東京希爾頓 ●新宿i-Land Tower

●都廳前站

新宿中央公園 ●東京都廳

TIPS ▶ ★ 在大廳Check In或Check Out時，皆提供簡單茶飲與點心。
★ 往返新宿站京王百貨的免費接駁車，運行時間為08:20~21:40，每20分鐘一班。

the b akasaka
the b 赤坂酒店

● **MUST DO**
漫步在飯店附近的Akasaka Sacas、日枝神社

● **BEST FIT**
想以合理價格入住精品旅店者

● **WORST FIT**
喜歡寬敞房間的人，可能會覺得狹隘

● **RATE**

便利性	★★★
客房	★★★★
附屬設施	★★
服務	★★★★

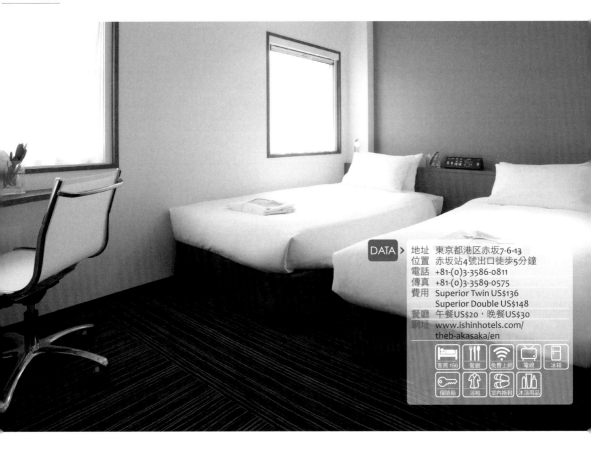

DATA >

地址	東京都港区赤坂7-6-13
位置	赤坂站4號出口徒步5分鐘
電話	+81-(0)3-3586-0811
傳真	+81-(0)3-3589-0575
費用	Superior Twin US$136
	Superior Double US$148
餐廳	午餐US$20，晚餐US$30
網址	www.ishinhotels.com/
	theb-akasaka/en

客房 156　餐廳　免費上網　電視　冰箱
保險箱　浴袍　室內拖鞋　沐浴用品

麻雀雖小，五臟俱全

日本知名維新酒店集團（ISHIN HOTELS GROUP）旗下品牌the b，在日本境內共有七個據點。規模雖小，但設計品味及環境卻一點也不馬虎，不但有精品旅店的水準，更加入滿意度極高的實用機能。

摩登的都會風格、無多餘綴飾的簡約設備、乾濕分離的衛浴空間、自然樸實的裝潢色調，處處可見設計者的用心，寢具、家具的品質也毫不輸大飯店。徒步5分鐘即可抵達千代田線的赤坂站，東京新名所Akasaka Sacas廣場就位在附近。

DETAIL GUIDE

156間客房分為Standard Single、Superior Twin及Superior Double三種等級。10㎡的Standard Single明顯比其他飯店狹小,但還是設有完善的衛浴、書桌、床鋪等必需設備。講究的排列方式,也消除不少空間的狹隘感。整體環境乾淨有序,住宿品質優良。

飯店一樓的義式餐廳Liana早上為房客提供早餐,中午和晚上供應經典義大利料理。午餐時段(11:00~15:00)有1,000日圓左右的義大利麵、披薩,被附近的上班族視為私房美味。香味四溢的窯烤披薩也只要1,300日圓。

TIPS

★ 大廳提供免費的筆記型電腦、無線網路及簡易咖啡機。

★ 另外附有飲料及泡麵自動販賣機、投幣式洗衣機。

★ 徒步3分鐘,即可抵達Akasaka Sacas,周圍有許多餐廳、咖啡店、便利超商。

MAP

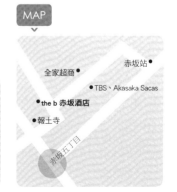

全家超商
赤坂站
TBS、Akasaka Sacas
the b 赤坂酒店
報土寺
赤坂五丁目

Hotel Villa Fontaine Tokyo-Hatchobori

東京八丁堀酒店

●**MUST DO**
到鄰近的銀座、築地市場、東京車站當個悠閒的觀光客

●**BEST FIT**
尋找值得信賴的平價連鎖飯店者

●**WORST FIT**
比起市中心的飯店，地理位置差強人意

●**RATE**

便利性	★★★
客房	★★★
附屬設施	★★
服務	★★★

高CP值的平價旅宿

連鎖飯店Villa Fontaine以東京都為發源地，在大阪、伊豆等地皆
有據點。這間八丁堀分店開幕於2006年，以整潔的設備和實在
的價格，成為亞洲旅客最推薦的口袋名單之一。ㄇ字型的長廊
圍繞著透明天花板的挑高中庭，整體採光明亮。

其實，八丁堀不是熱鬧的購物商圈，而是辦公大樓林立的商業
區，周遭環境安靜而便利；非鬧區的飯店，價格也較低廉。徒
步3分鐘即可抵達附近的八丁堀站，還能輕鬆往返銀座、東京車
站、築地市場等知名景點。

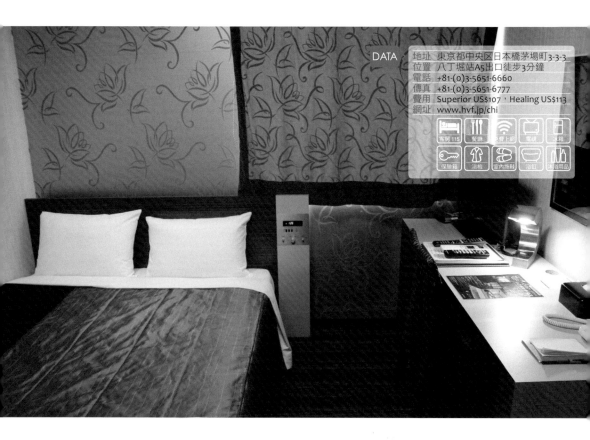

DATA
地址　東京都中央区日本橋茅場町3-3-3
位置　八丁堀站A5出口徒步3分鐘
電話　+81-(0)3-5651-6660
傳真　+81-(0)3-5651-6777
費用　Superior US$107，Healing US$113
網址　www.hvf.jp/chi

客房 115　餐廳　免費上網　電梯　冰箱

保險箱　浴袍　室內拖鞋　浴缸　沐浴用品

DETAIL GUIDE

ROOM

115間客房分為Superior及Healing兩種等級，風格極簡、設備齊全。

每個房間的大小相同（16㎡），僅以主題風格作為區分。Healing房型以放鬆休憩為訴求，設有按摩椅及泡澡浴劑。

飯店餐廳只在07:00~09:30提供房客早餐，其他時間不開放。

MAP

新大橋通

7-11超商● ●八丁堀站

●東京八丁堀酒店

TIPS

★ 官網有繁體中文版本，國人可輕鬆上網訂房。14天前預約，還有特別優惠。
★ 位於辦公大樓區的缺點，就是附近沒有知名觀光地或商圈，但各式各樣的餐廳、咖啡店、超市賣場逛起來也非常有趣。
★ 飯店一樓提供免費使用的電腦設備。
★ Check In時間為15:00，Check Out時間為11:00。

Sunroute Akasaka
赤坂太陽道酒店

● **MUST DO**
安排一趟赤坂觀光全攻略

● **BEST FIT**
尋找划算的中階飯店者

● **WORST FIT**
喜歡各種附屬設施的人

● **RATE**

便利性	★★★★
客房	★★★
附屬設施	★
服務	★★★

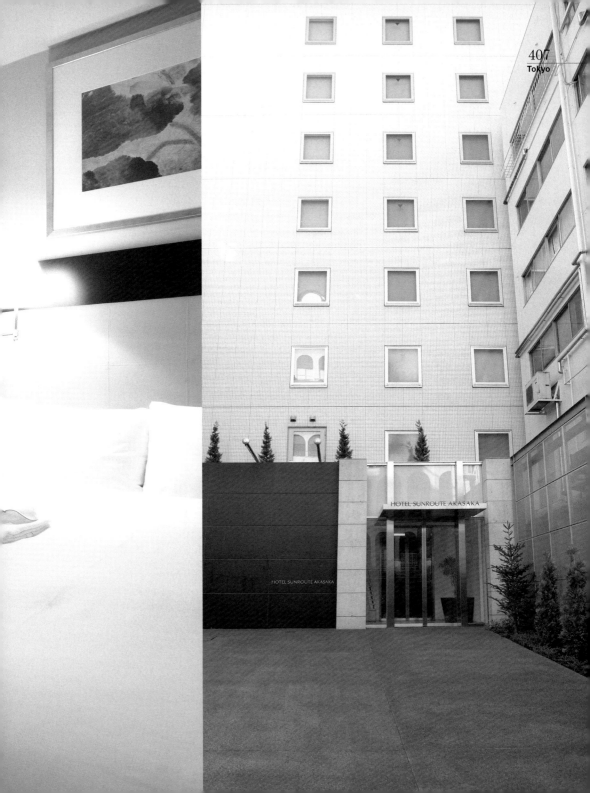

沒有金玉其外，卻有安心實在

以整潔環境及地理位置勝出的商務飯店，徒步前往赤坂見附站不到2分鐘，赤坂東急Plaza與日枝神社也緊鄰在側，轉往外地或在地觀光皆十分便利。

飯店門前就是各式餐廳、便利超商及各種商店的赤坂鬧區，可以滿足生活所需的所有條件。除去所有附屬設施，以平實價格換來舒適的住宿環境，適合商務出差或轉往郊區觀光的旅客。

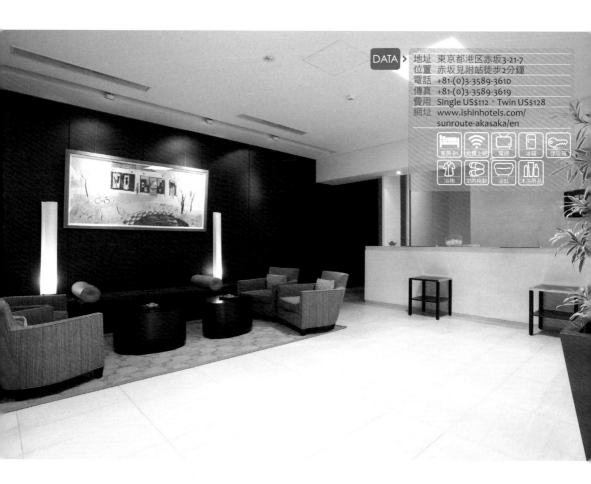

DATA

地址 東京都港区赤坂3-21-7
位置 赤坂見附站徒步2分鐘
電話 +81-(0)3-3589-3610
傳真 +81-(0)3-3589-3619
費用 Single US$112，Twin US$128
網址 www.ishinhotels.com/sunroute-akasaka/en

DETAIL GUIDE

ROOM

客房分為Single、Twin、Deluxe Twin三種，只有簡約的必備設施，毫無多餘累贅。以白色與米色為基調的裝潢及書桌設備，深受實用至上的商務人士青睞。

床鋪和家具狀態如新、整齊方便，每間房間都有可上網的智慧型電視。訂房時，可挑選適合自己的特惠方案，14天前預約也有機會以特價入住。

DINING

飯店內沒有餐廳，客房早餐需到隔壁的Excelsior Café享用。可在三種組合套餐中擇一，以沙拉、三明治、吐司、咖啡等簡單餐點為主。

MAP

外堀通

赤坂見附站

赤坂太陽道酒店

Daily超商

赤坂東急大飯店

Haagen-Dazs

TIPS

★ 完全沒有附屬設施，但門外就是赤坂商圈，可滿足購物、用餐等需求。
★ 飯店沒有往返機場的接駁車，但可以到赤坂見附站另一側的赤坂東急大飯店（AKASAKA EXCEL TOKYU HOTEL）預約搭乘直達巴士。

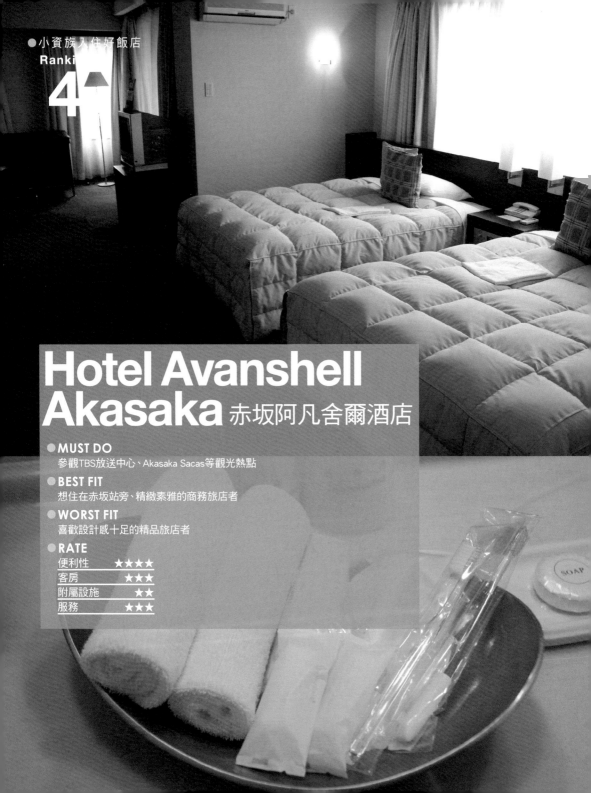

Hotel Avanshell
Akasaka 赤坂阿凡舍爾酒店

● **MUST DO**
參觀TBS放送中心、Akasaka Sacas等觀光熱點

● **BEST FIT**
想住在赤坂站旁、精緻素雅的商務旅店者

● **WORST FIT**
喜歡設計感十足的精品旅店者

● **RATE**

便利性	★★★★
客房	★★★
附屬設施	★★
服務	★★★

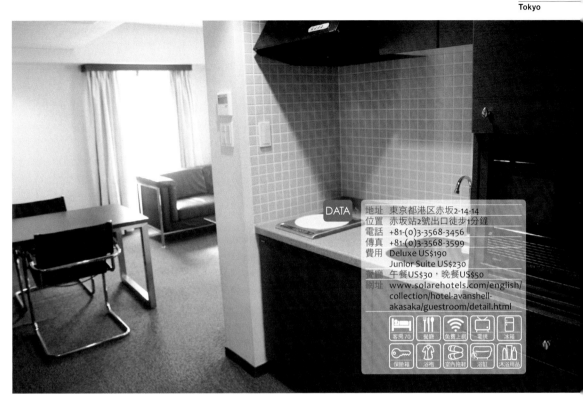

DATA

地址	東京都港区赤坂2-14-14
位置	赤坂站2號出口徒步1分鐘
電話	+81-(0)3-3568-3456
傳真	+81-(0)3-3568-3599
費用	Deluxe US$190
	Junior Suite US$230
餐廳	午餐US$30，晚餐US$50
網址	www.solarehotels.com/english/collection/hotel-avanshell-akasaka/guestroom/detail.html

客房70　餐廳　免費上網　電視　冰箱
保險箱　浴袍　室內拖鞋　浴缸　沐浴用品

鄰近赤坂站的精緻商務旅店

位於赤坂站旁、狀態優良、環境整潔的商務旅店。一出赤坂站就能抵達的優勢，吸引不少預算不多又講求交通便利的旅客。飯店就位在車站商圈的中心，生活機能不成問題，觀光客喜歡的TBS放送中心、Akasaka Sacas就在咫尺。

五種房型都佈置得精緻素雅，貼心的簡易廚房，讓長期出差或旅居的人，也能自炊節省經費。飯店隸屬Solare Hotels & Resorts集團，在日本有一定的知名度。秉持著「Active Comfort」的服務目標，讓客人在旅行時，還能保有舒適又安定的小窩。

DETAIL GUIDE

ROOM >

70間客房分為五大主題及八種等級，從摩登簡約風到榻榻米傳統格局，每間各異其趣。

絕大多數的現代化設備中，總能看見刻意搭配的和風家具或小物，避免整體空間過於單調。設備狀態良好，Suite等級房型還附有微波爐、電磁爐等自炊用具。

每種等級的裝潢風格與機能各異，其中Suite WA和Suite ZEN是和風傳統主題房。特別是榻榻米房Suite WA，完整重現了傳統旅館風華。Suite房型可容納四位房客，適合三五好友或家庭。

DINING >

充滿異國風情的Osteria Pippo's，由來自義大利西西里的主廚提供義大利麵、披薩等最道地的義式料理，在赤坂當地相當有名。每到用餐時間，餐廳裡就會坐滿飯店房客及附近上班族。單點一杯紅酒佐餐，也能享受片刻愜意。

MAP

TIPS >

★ 徒步3分鐘即可抵達的Akasaka Sacas，是包含TBS放送中心在內的超大型複合式文化空間。除了紀念品店與美食餐廳，可以親身參與的熱鬧活動也吸引了不少觀光客。

Hotel Grand Fresa Akasaka
赤坂地產格蘭酒店

- **MUST DO**
 在Organic House餐廳中悠閒享用餐點
- **BEST FIT**
 想找位於赤坂站附近、交通便利的飯店者
- **WORST FIT**
 不喜優雅柔美風格者
- **RATE**

便利性	★★★★
客房	★★★
附屬設施	★★
服務	★★★

CHISUN
GRAND

亮麗奪目的酒紅色格調

赤坂地產格蘭酒店位於東京辦公商業中心，隸屬Solare Hotels
& Resorts集團一員。飯店正對著赤坂站出口，兩側林立各式餐
廳、咖啡店、便利超商，地理位置十分便利。

整座飯店分為本館及東館兩區，內裝設計以酒紅色系為基調，
呈現尊貴的精緻感。客房氣氛也十分柔美，推翻了一般商務旅
店的乏味氣息，適合喜歡浪漫情調的女性旅客。

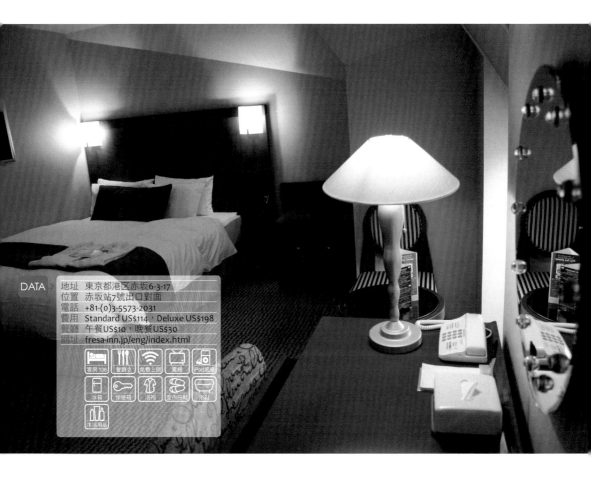

DATA
地址　東京都港区赤坂6-3-17
位置　赤坂站7號出口對面
電話　+81-(0)3-5573-2031
費用　Standard US$114，Deluxe US$198
餐廳　午餐US$10，晚餐US$30
網址　fresa-inn.jp/eng/index.html

DETAIL GUIDE

 DINING

飯店餐廳Organic House以健康的有機食材製成各種料理，在赤坂當地相當受歡迎。均一價1,000日圓的商業午餐，在附近上班族之間擁有爆炸性的人氣。若趕時間，還能外帶營養滿分的有機便當。

 SPA

來到飯店內的Spa Cristina，能紓解旅途奔波的疲勞。乾淨舒適的環境、熟練流暢的按摩技術，不輸給任何知名Spa。90分鐘約9,800日圓。

ROOM

白色、酒紅色相間的房間，非常典雅。房間類別先分為兩大類型，再細分成各種房型，最基本的標準房雖然只有14㎡，但空間運用靈活，書桌、寢具等設備齊全、嶄新。

想住在大一點的房間，可考慮Grand Double D房型。位於斜瓦下的空間設計，彷彿城堡閣樓般，非常有趣，窗邊也特別放置了精緻小桌，可以邊喝茶邊欣賞風景。女性限定的Ladies Plan還提供DHC備品。14天前訂房，可折價1,000日圓。

MAP

麥當勞● ●赤坂站
赤坂通
●ampm超商
●赤坂地產格蘭酒店

TIPS

★飯店就在赤坂站7號出口對面，周邊有許多拉麵店、便當店、居酒屋，隨時都能來一場美食饗宴。

★透過官網訂房時，可自由決定各種相關細項。除了房型、附餐等基本選項，還可選擇與全日空或日本航空公司合作的方案，可累積飛行里程數；或是挑選包含森美術館（Mori Art Museum）門票的套裝優惠。

US$100設計旅店趣遊
東京・上海・曼谷・香港・新加坡

作　者｜金美善・金貞淑・金宰民・朴珍珠
譯　者｜邱淑怡

發行人｜林隆奮 Frank Lin
社　長｜蘇國林 Green Su
總編輯｜葉怡慧 Carol Yeh

企劃編輯｜林世君 Finye Lin
版權編輯｜蕭書瑜 Maureen Shiao
執行編輯｜陳瑋璿 Vanessa Chen
裝幀設計｜Poulenc
版面構成｜Shannon Poon

業務經理｜吳宗庭 Tim Wu
業務專員｜蘇倍生 Benson Su
　　　　　陳佑宗 Anthony Chen
業務秘書｜陳曉琪 Angel Chen
　　　　　葉秀玲 Charlene Yeh
行銷企劃｜朱韻淑 Vina Ju
　　　　　張雅怡 Maggie Chang

發行公司｜精誠資訊股份有限公司 悅知文化
　　　　　105台北市松山區復興北路99號12樓
訂購專線｜(02) 2719-8811
訂購傳真｜(02) 2719-7980
專屬網址｜http://www.delightpress.com.tw
悅知客服｜cs@delightpress.com.tw
ISBN：978-986-5912-53-6
建議售價｜新台幣420元
首版一刷｜2013年6月

國家圖書館出版品預行編目資料

US$100設計旅店趣遊 / 金美善等著；邱淑怡譯. -- 初版. -- 臺北市：精
誠資訊, 2013.06
　　面；　公分
　ISBN 978-986-5912-53-6(平裝)

1.旅館 2.世界旅遊 3.世界地理

　　　　992.61　　　　　102010779